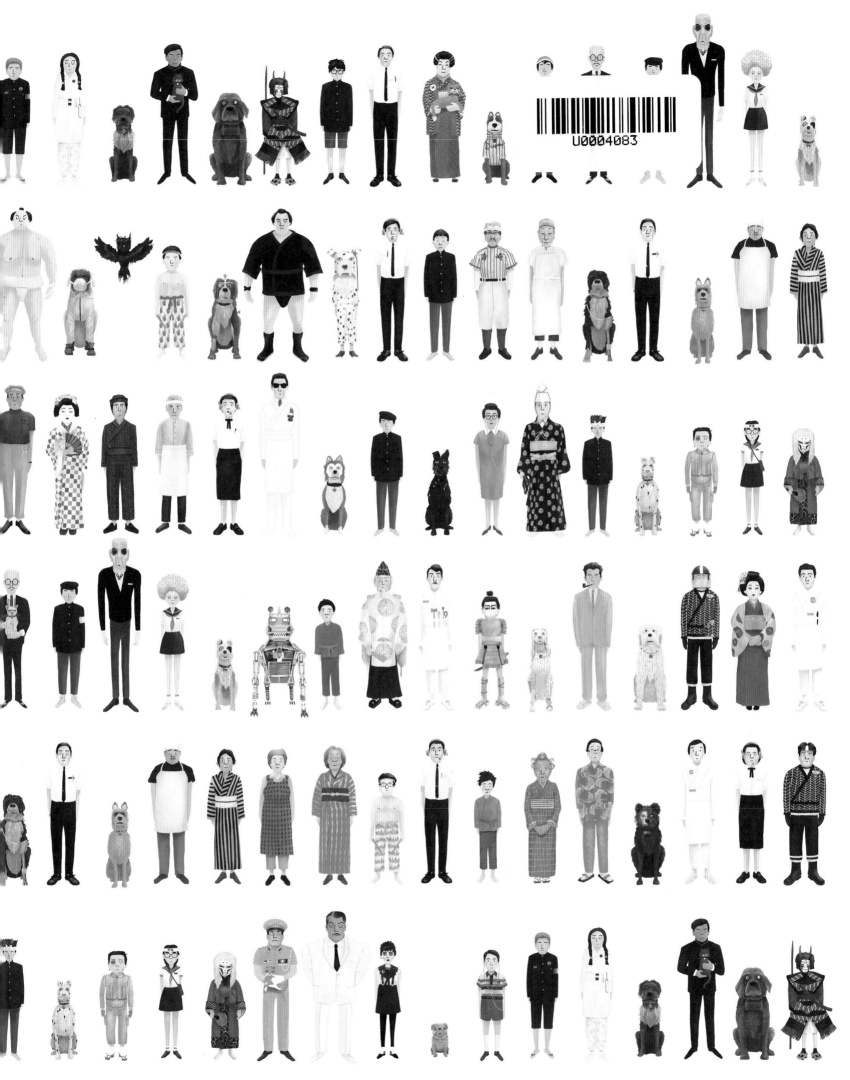

U0004083

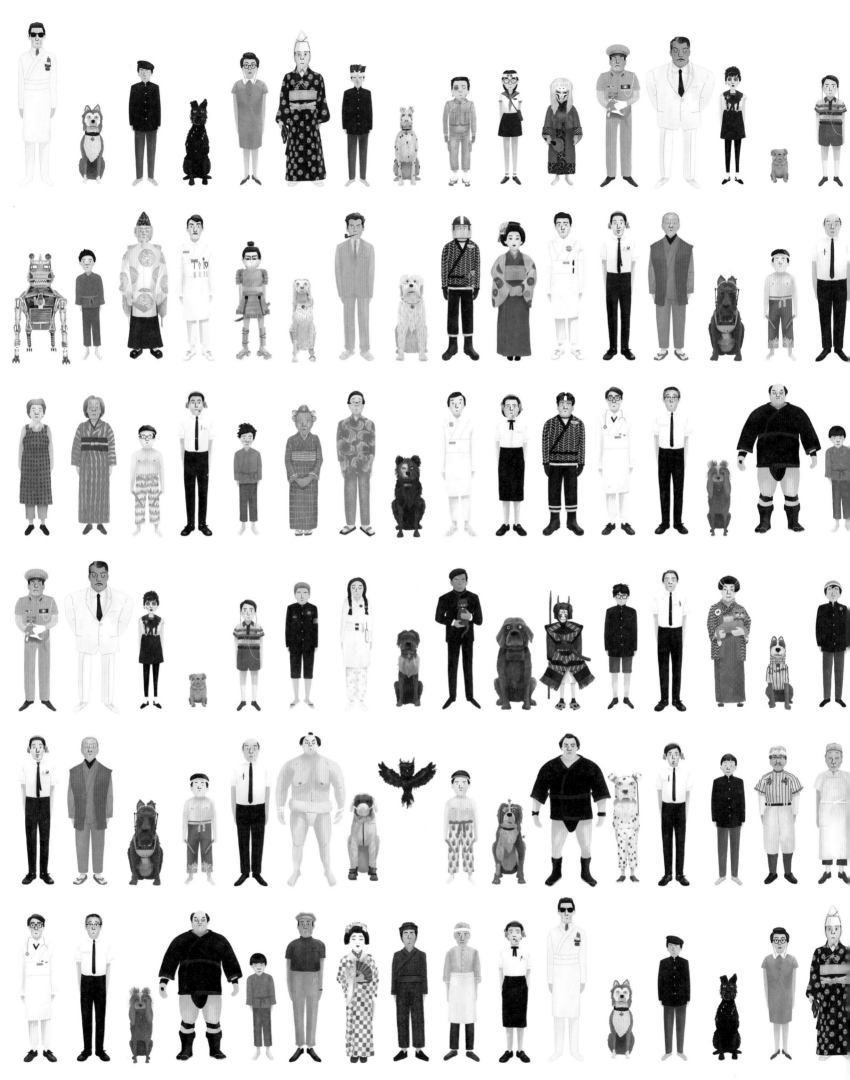

Isle of Dogs

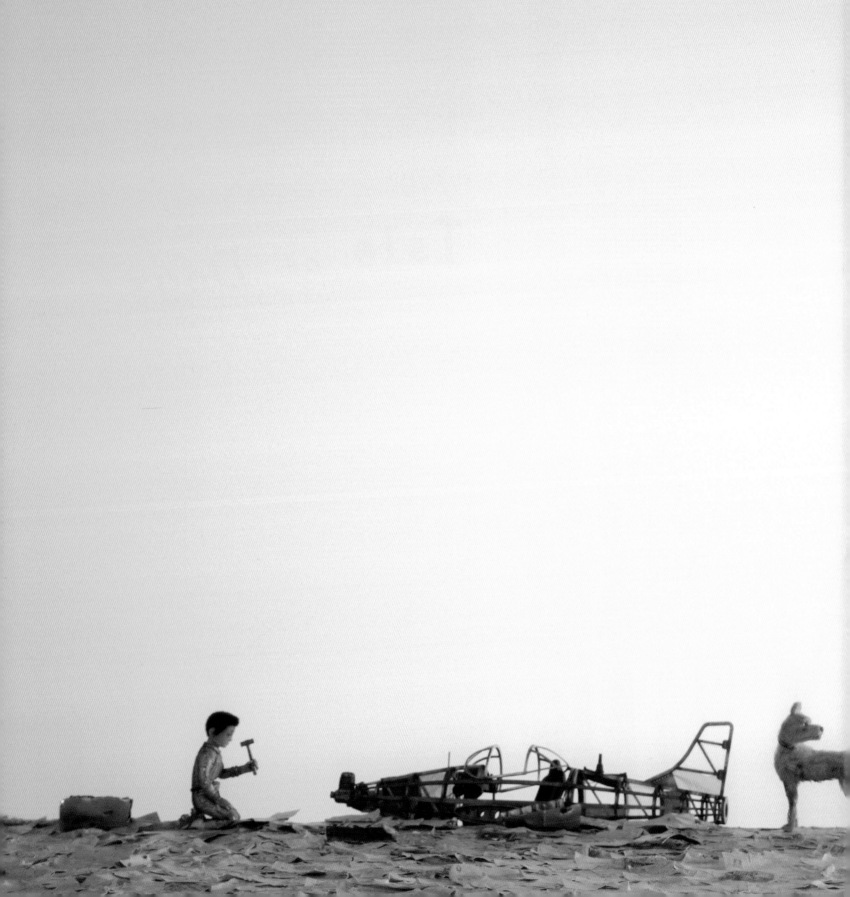

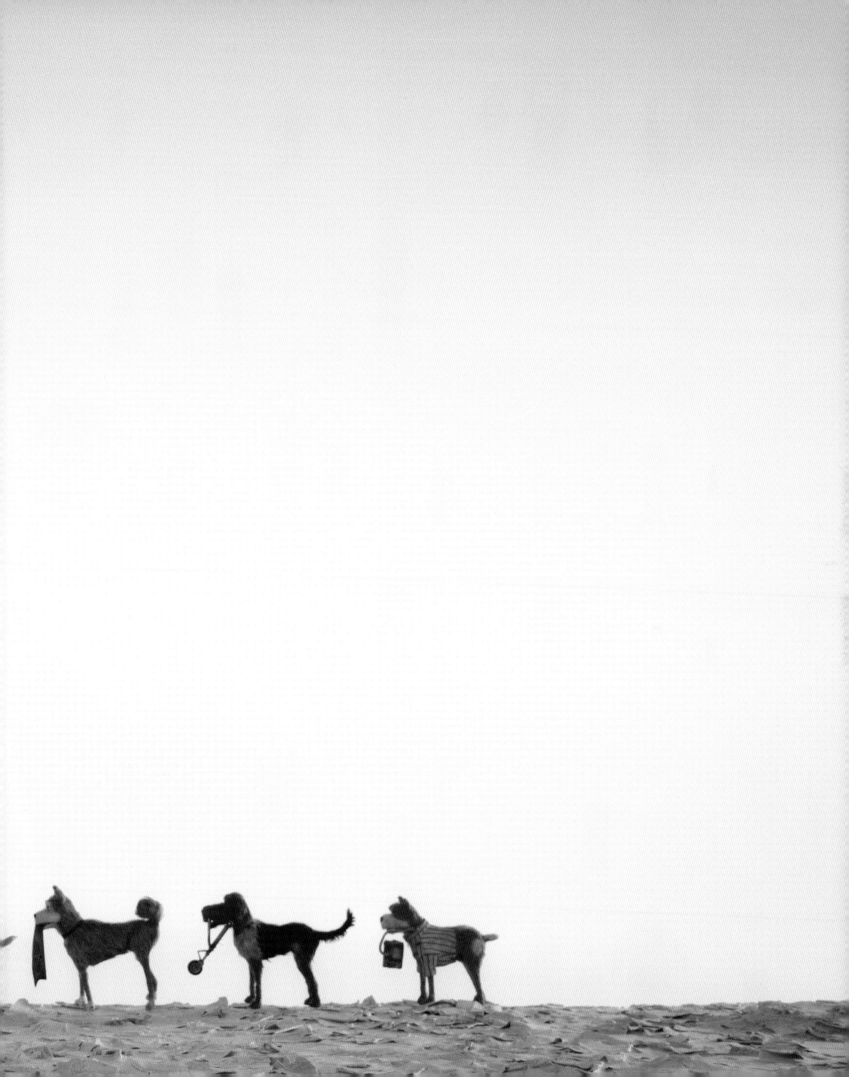

犬之島 動畫電影製作特輯

作者｜蘿倫·威佛＆萊恩·史蒂文生
LAUREN WILFORD & RYAN STEVENSON

前言｜麥特·佐勒·塞茨
MATT ZOLLER SEITZ

引言｜泰勒·拉摩斯＆周思聰
TAYLOR RAMOS & TONY ZHOU

Future · Adventure · Culture

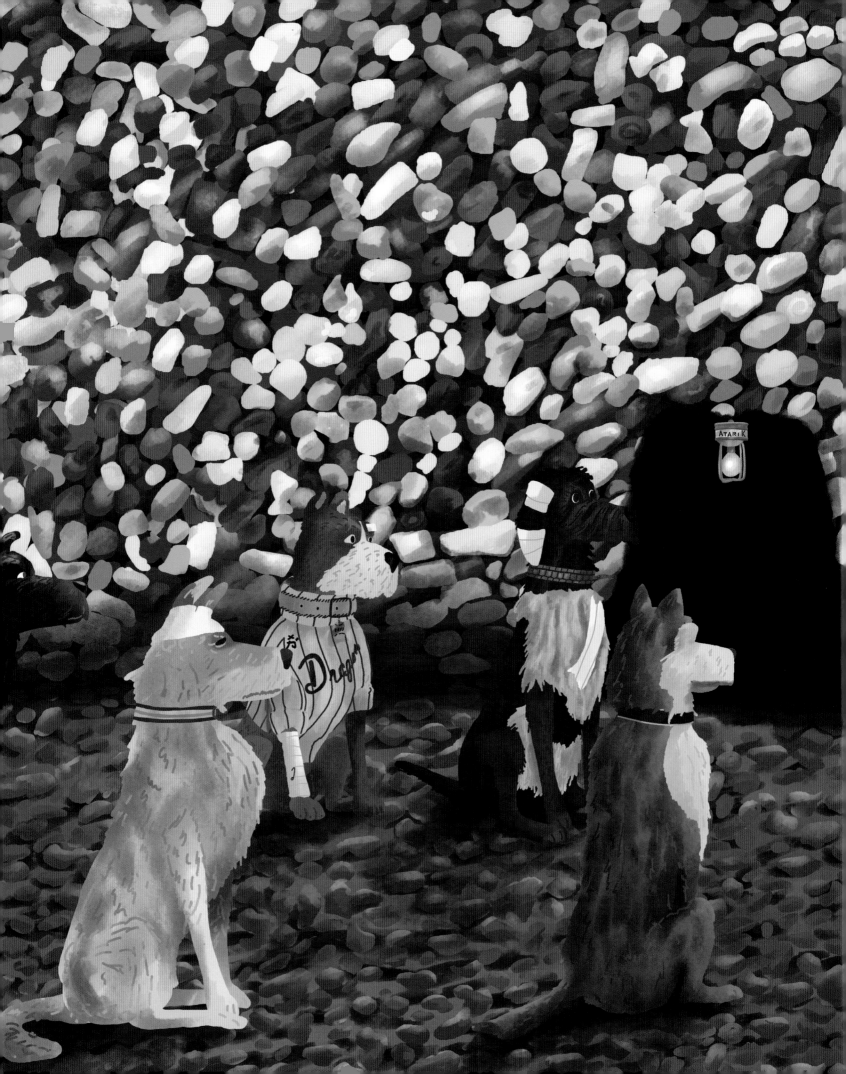

CONTENTS 目錄

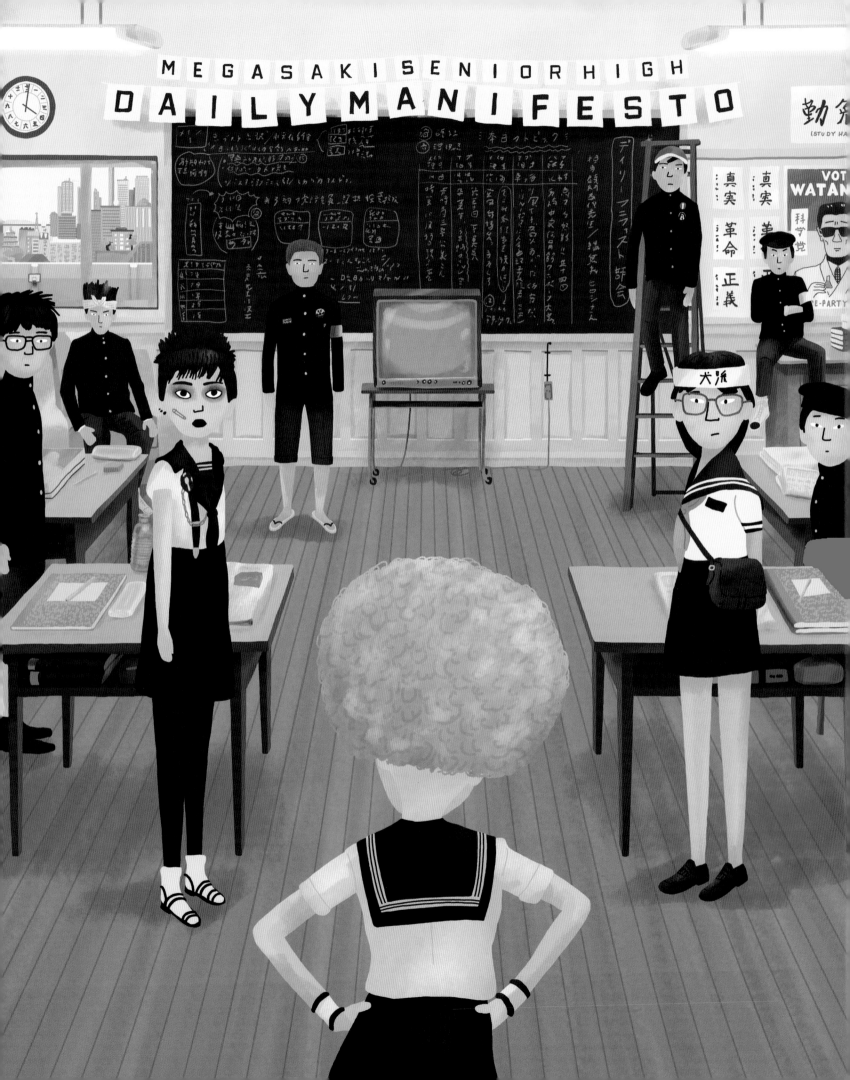

前言
A FOREWORD
BY MATT ZOLLER SEITZ
文│麥特・佐勒・塞茨

我是最早替威斯・安德森寫作傳略的評論家。之所以這麼做，是因為威斯把美國德州的達拉斯拍出了法國巴黎的味道。

那是二十五年前的事。我剛從大學畢業沒幾年，當時正替《達拉斯觀察報》撰文，該報為免費的另類新聞週刊，一般放在餐廳和酒吧供人取閱。達拉斯有個在地影展叫「美國電影節」。該年參展的所有影片，都以錄影帶的形式到了我手上。我將一塊塊影帶疊成幾小落，放在當時和同居女友（也是後來的老婆）合租的公寓客廳裡，在接下來的幾週，一一放入錄影機，盤腿坐在地上，邊看邊將筆記寫在小本子上。

最先讓我留下深刻印象的，是一支片長十三分鐘的黑白短片《脫線沖天炮》（*Bottle Rocket*），這支影片後來重拍，成了威斯的處女作。它是該年參展作品中，第一支讓我在看完以後馬上就想倒帶重看的片子。影片以 16 釐米黑白膠片拍攝而成，給人的感覺既純真又很有自信——以至於當我後來知道威斯和我一樣只有二十四歲、也剛從大學畢業沒多久的時候，著實非常震驚。我原本以為他是什麼教授，還是本地的電影攝影師或劇作家，年紀大概四十多歲，是在地的電影製作圈老鳥。我也不知道《脫線沖天炮》是在達拉斯拍攝，兩位主要演員路克和歐文・威爾森（Luke & Owen Wilson）都在達拉斯長大，就讀的是我孩提時代曾參加過幾次夏令營的學校。我同樣不知道，威斯和歐文結識於德州大學奧斯汀分校，兩人曾經和其他幾人一起住在特羅克莫頓街上的一間小公寓，離我老家並不遠。事實上，我過了好一會兒才留意到，電視上這支相當有顆粒感的黑白片，拍攝

的正是我生活了大半輩子的那個單調無趣的郊區化都會——主要由購物中心、連鎖商店與複雜高速公路網所構成。《脫線沖天炮》讓一個我原本再熟悉不過的世界看起來像個新地方。

在我的成長過程中，達拉斯的政治人物和商人一直執著於將達拉斯打造成「國際都市」。這通常意味著推動大型建設計畫：一座新機場、一座新歌劇院和一個藝術區。然而在威斯的鏡頭下，達拉斯似乎早已是一座國際城市——一個擁有豐富歷史與強大氛圍的所在，一個無論來自羅馬、東京或尼斯的小孩都可能幻想造訪的地方。楚浮（François Truffaut）1959 年的成長電影《四百擊》（*The 400 Blows*）是威斯最喜歡的電影之一，他因為這部影片愛上巴黎，在拍攝《脫線沖天炮》的時候特地將達拉斯拍成了巴黎的樣子。

那時，威斯尚未去過美國以外的地方，因此他對法國的唯一參考點，就是他所看過以那裡為場景的幾部電影。他拍攝黑白影片的手法，顯然是要向楚浮致敬，不過他更進一步運用現代爵士樂片段來替短片配樂（包括文斯・瓜拉爾迪〔Vince Guaraldi〕《查理布朗的耶誕節》〔*A Charlie Brown Christmas*〕的片段），模仿特定鏡頭（例如彈珠檯的系列特寫鏡頭），以及以帶有法國新浪潮那種輕快嬉鬧的風格來剪接全片，讓主要人物——亦即兩個小家子氣的小偷顯得迷人，甚至奇異地讓人動容，而不可悲。

這種素材和威斯選擇的美學之間，並沒有即刻可識別的邏輯關聯。他這麼做的原因，純粹就只是感覺對了。他

以這樣的手法拍攝《脫線沖天炮》，因為他喜歡《四百擊》、楚浮、黑白片和爵士樂。他將自己在那之前所吸收的所有文化當成藝術家工具包的一部分，宛如各式各樣他可以按照個人喜好來運用的顏料、筆刷，以及炭筆、鉛筆和橡皮擦等。

《脫線沖天炮》真正拍成長片時，威斯想要保持以黑白片的形式呈現，不過用「新藝綜合體」（CinemaScope）這種寬銀幕形式來拍攝。他被告知無法那樣做，因為技術上太複雜，而且沒有商業價值。他退一步的方案，是模擬義大利導演貝托魯奇（Bernardo Bertolucci）1970年的劇情片《同流者》（The Conformist）的視覺呈現。《同流者》是一部情感豐富、視覺強烈的經典義大利電影，以法西斯主義興起的時期為背景，而《脫線沖天炮》與《同流者》這兩部電影，可說完全沒有共同之處。然而，威斯和後來很快成為他固定合作夥伴的攝影師羅勃·約曼（Robert Yeoman）從《同流者》印出一系列彩色截圖，將這些圖片貼在攝影機旁邊當成參考。貝托魯奇電影的某些風格特色如服裝、裝飾和豐富的色調等，都從原來的脈絡中被獨立出來，轉化成原創作者永遠無法預見的用途。

一部電影接著一部電影，威斯不停地做出這樣的選擇。《都是愛情惹的禍》（Rushmore）於威斯的家鄉德州休士頓拍攝，休士頓是美國境內規模最龐大也拓展最廣的城市之一。相較於達拉斯，休士頓有更知名的建築與更強烈的歷史意識，而達拉斯這座城市，我能拿出來說嘴的充其量不過是我在 80 年代青少年時期最喜歡的一間漢堡店，店前面有塊招牌，吹噓著「本店創於 1972年」。威斯無畏地將休士頓描繪成一個夢想空間，銀幕上從未出現任何「休士頓」的字眼，就如他在兩個版本的《脫線沖天炮》中也從未標出「達拉斯」一樣；而且影片看到最後，你確實會覺得自己好像夢到了那樣的地方和那樣的故事。《都是愛情惹的禍》以新藝綜合體拍攝，明亮的色彩常讓人想起大衛·霍克尼（David Hockney）的作品，運鏡方式則讓人聯想到馬丁·史柯西斯（Martin Scorsese）、雅克·德米（Jacques Demy）和高達（Jean-Luc Godard），其原聲帶則帶有強烈的英倫入侵時期色彩。如果一個對威斯·安德森一無所知的人告訴一名不知情的觀眾，他們即將要觀賞

一部有關休士頓的幻想影片，片子出自一名未曾在休士頓住過的法國或義大利人之手，這部片的觀賞經驗其實會讓人接受這樣的說法。威斯的第三部片《天才一族》（The Royal Tenenbaums）將來自奧森·威爾斯（Orson Welles）、伍迪·艾倫（Woody Allen）、柯尼斯柏格（E. L. Konigsburg）、沙林傑（J. D. Salinger）、《紐約客》雜誌、《花生》漫畫（Peanuts），以及電影《霹靂神探》（The French Connection）等的影響，融合成一部以平行世界的紐約為背景的獨斷式家庭劇。電影中有好幾個虛構的地標，如阿切爾大街、位於第 375 街的基督教青年會和林德伯格皇宮大飯店等，而且電影中的紐約並沒有自由女神像（唯一一個你有可能看到自由女神像的場景，劇中演員庫瑪·帕拉納〔Kumar Pallana〕剛好擋在這座紀念碑的前方）。在這部影片中，同樣未曾提及「紐約」。特寫拍攝到以週日發行的《紐約時報週刊》為原型的出版品時，鏡頭裡只會出現「週日雜誌專刊」的字眼。這個世界可以說是紐約，可是又不是紐約，就如《都是愛情惹的禍》裡的休士頓可以是休士頓，又不完全是休士頓一樣。

在拍攝《海海人生》（The Life Aquatic with Steve Zissou）的時候，整個狀況又變得更加詭異。在威斯原本的想像中（這部電影是威斯和歐文·威爾森在大學求學期間憑空想像出的幾個場景之一），它是個美國故事，很可能在美國的某片海岸拍攝。不過在參加了歐洲的幾個影展之後，他愛上了羅馬。他決定在費里尼（Federico Fellini）拍出以船艦為背景的代表作《阿瑪柯德》（Amarcord）的羅馬電影城（Cinecittà）拍攝這部電影，並在地中海拍攝大部分的航海場景。威斯的旅行癖更造成他突然大幅度改變了另一部電影《大吉嶺有限公司》（The Darjeeling Limited）的場景。他在與羅曼·柯波拉（Roman Coppola）和傑森·施瓦茲曼（Jason Schwartzman）一起搭火車橫越法國的時候構想出這個故事，原本也將故事背景設定在法國。後來，他參加了尚·雷諾瓦（Jean Renoir）電影《大河》（The River）新修復版的放映會，這部電影講的是一個印度農民家庭的故事。威斯大受感動之際，馬上決定《大吉嶺有限公司》應該搬到印度拍攝。由此拍攝而成的電影——這部喜劇講的是幾個早已不相往來的兄弟在父親去

世以後一同出發去旅行，不過在旅行途中他們幾乎沒有注意到自己所經過的地方——以整個印度次大陸上各式各樣的地點為場景，也借鏡了許多國際知名導演如尚‧雷諾瓦和薩雅吉‧雷（Satyajit Ray）等人的作品。然而，你也可以發現約翰‧卡薩維蒂（John Cassavetes）的痕跡，威斯和歐文‧威爾森在求學時期常常一起觀看卡薩維蒂善於描繪兄弟情誼的劇情片影帶。電影史、真實歷史和個人歷史再次結合起來，形成威斯挖掘意象和想法的大型資料庫。

威斯‧安德森電影那種「存在又不存在的地方」的特質，到這個階段似乎變得愈來愈成為構成整體所必需的元素。他最近幾部電影（《月昇冒險王國》〔Moonrise Kingdom〕與《歡迎來到布達佩斯大飯店》〔The Grand Budapest Hotel〕）中，慣常出現的那種異世界感根植於一種「是歷史又非歷史」和「是地理又非地理」的感覺。《月昇冒險王國》的背景設定在 1965 年 9 月，一個文化和世代劇變的關口上，整個故事從一位歷史學家身上展開，這位歷史學家將過去和現在的重要事件與一張地圖綁在一起，這張地圖描繪的是一座不存在的新朋贊斯島；然而，硬要找到能和影片中事件吻合的特定真實世界記述，終究是無意義的。影片中堅持要讓我們知道所有事情確切發生在哪裡的做法，到頭來其實成為一種幽默的表示，因為對這些人物（以及我們）來說，人之所以能在世界上找到自己的定位，是因為人心，而非羅盤。就如同《大吉嶺有限公司》，啟發威斯這場流浪之旅的正是攝影機呈現出各地點的方式，以及電影如何記住歷史。

《歡迎來到布達佩斯大飯店》可以說是威斯最具挑釁意味的「後設電影」，它是個關乎講故事的故事。身為觀眾的我們，會在最適當的時候了解到該地區的豐富歷史，而故事裡的許多關鍵情節大逆轉，都是受到由甲地旅行到乙地、軍隊侵犯邊界，以及關乎公民身分和身分證文件等事宜所驅策。威斯用處理《都是愛情惹的禍》中第 375 街基督教青年會的方式來處理整個歐洲。他將第一次世界大戰和第二次世界大戰以某種方式結合在一起，普魯士人、法西斯主義者和共產主義者都被攪在一起，成了單一一種對幸福的持續性威脅。影片中甚至出現歐洲與中東和解的情節，以劇中同時是猶太人（就如

啟發這部電影，卻與劇情沒有太大關係的奧地利作家茨威格〔Stefan Zweig〕）也是穆斯林的角色「無」（Zero）為代表。比利‧懷德（Billy Wilder）、馬克思‧歐弗斯（Max Ophüls）、雅克‧貝克（Jacques Becker）和恩斯特‧劉別謙（Ernst Lubitsch）等人都對這部電影說故事的方式有所影響：這四位歐洲電影大師有兩位後來在美國重新定居，最後也被當成美國人。威斯的第七部和第八部電影都展現出對歷史和地圖的痴迷，即使在這些故事惋惜著此類人為分界線如何對人心造成桎梏的時候，亦是如此。

《犬之島》又進一步擴大了威斯所觸及的範圍。這部電影的參考資料之透徹和縝密遠遠超過威斯‧安德森之前的任何一部作品。小津安二郎、黑澤明和成瀨巳喜男的學生可能不會預期到可以同時在一部電影中看到對這三位導演和其他導演的致意——而且剛好是一部動畫電影；人們也不會想到這部電影受理察‧亞當斯（Richard Adams）以動物為主角的小說作品《瓦特希普高原》（Tales from Watership Down）與《疫病犬》（The Plague Dogs）、約翰‧卡本特（John Carpenter）的《紐約大逃亡》（Escape from New York），以及怪獸電影如《妖星哥拉斯》和《怪獸大戰爭》等非常大的影響；同時也向許多動畫標竿之作如《AKIRA》、《藍色恐懼》和《新世紀福音戰士》等作品致敬。

這部電影的全部想法來自威斯對於日本片的喜愛，包括動畫和真人電影，以及來自其他國家（包括美國）對日本片造成影響的影片。威斯在這裡「仿效」黑澤明或本多豬四郎的做法、用骯髒卻又可愛的狗兒製作出的停格動畫，以及電影的時間跨度等，都讓跨洋的美學影響鏈得到另一種連結。威斯將受到多位美國導演深刻影響的諸位導演的作品轉譯並重新配置，而其中多位美國導演則是借鏡於德國、法國和其他導演的作品——他們製作能激發自己想像力的影像。《犬之島》的日本、《歡迎來到布達佩斯大飯店》的歐洲、《海海人生》的地中海、《大吉嶺有限公司》的印度，以及《天才一族》的紐約等，最後其實都是巴黎的達拉斯，一個夢境和思維空間。威斯現已成為世界公民，他的思想再也不會受到界限的桎梏。

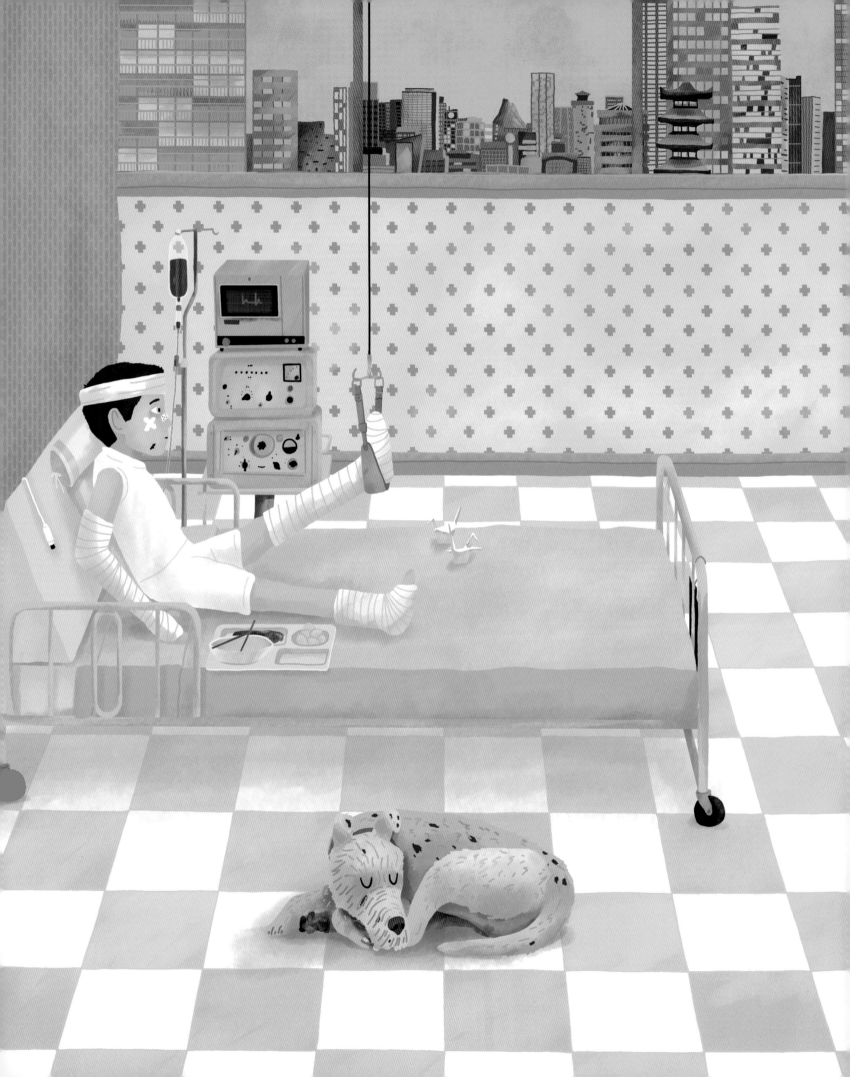

引言
AN INTRODUCTION
BY TAYLOR RAMOS AND TONY ZHOU
文│泰勒‧拉摩斯&周思聰

有人說，世上沒有什麼關係能比得上小男孩和他的狗，或許這正是為什麼有那麼多部動畫片都選擇了這個主題。

過去二十年間，美國導演們已經詮釋過十多種變化形式：男孩和他的巨型機器人（《鐵巨人》，*The Iron Giant*）、男孩和他的中型機器人（《大英雄天團》，*Big Hero 6*）、男孩和他的龍（《馴龍高手》，*How to Train Your Dragon*）、男孩和他的怪物狗（《科學怪犬》，*Frankenweenie*），以及關係有點反過來的，恐龍和他的野孩子（《恐龍當家》，*The Good Dinosaur*）。在這麼多部電影中，人類與狗／機器人／恐龍世界之間的鴻溝，正是片中笑點和戲劇張力的來源。

乍看之下，《犬之島》是威斯‧安德森對類似領域的探索。不過這一次，差別在於「阿中」（Atari，即「小林中」，Atari Kobayashi）和「斑點」（Spots）──男孩和他的狗──在片子一開始就被迫分開，後面的情節則是設法讓他們團圓。

但這後來有點像是幌子。故事裡真正的狗是「老大」（Chief）──在小男孩到垃圾島救狗的過程中，助了他一臂之力的流浪狗。阿中和老大的關係得花更多的時間鋪陳，因為他們很顯然來自截然不同的世界。

《犬之島》並不僅是一部描述「這個男孩」和「這隻狗」的故事，同時也是關於形塑了他們的環境和背景。劇情發生在「距今二十年後」的日本，但具體的年代始終模糊不清。「復古未來風」的設定提供了探索這兩個社會──狗狗們在垃圾島上的世界與巨崎市裡的人類世界──的方法。這兩個社會各有各的階層制度和權力結構、被放逐者和煽風點火的人。

至於我們在片中所看到的環境和背景，還有人類和狗群們，一切都是手工打造出來的縮小模型。安德森選擇了以停格動畫（stop-motion animation）的方式來拍這部片，這也是他繼《超級狐狸先生》（*Fantastic Mr. Fox*）之後，第二部完全使用停格動畫的電影。

因此，《犬之島》並非僅是男孩和狗的相遇，更是一位藝術家和一種媒材之間的交會。

關於這種媒材：停格動畫是所有動畫類型中最實體化的一種，自有其特色和限制。傳統手繪動畫（如吉卜力工作室）局限於動畫師在畫紙上所能畫出來的。電腦 3D 動畫（如皮克斯動畫工作室）則受到軟體的限制。

在另一方面，停格動畫則是完全在實體世界中打造出來的。戲偶是有重量的真實物體，每一樣道具都摸得到，也因為片中的光是穿透玻璃的真實光源，拍攝出來的影像帶有某種不完美的特質。

所以，停格動畫的限制即為實體世界的限制：戲偶表面的毛髮會隨著每次碰觸而移動位置，戲偶會變髒變舊，鏡頭的焦點也只能拉近到一定的距離。構圖和美術設計上的所有決定，都是電影製作者的願望和技術限制之間的拉鋸戰。

安德森的某些抉擇很適合這種做法，有些則不然。觀看這部電影和閱讀這本幕後揭祕書的樂趣之一，就是弄清

楚哪些視覺效果很容易做到，哪些則非常複雜。這同時也揭示了電影製作者本身的某些特質——他們樂意擁抱此一媒材的限制，並予以改頭換面。

僅舉一例來說明：在《超級狐狸先生》裡，戲偶身上的毛髮只要是曾被動畫師碰過的地方，看起來就會不太一樣。這種現象叫做「抖動」（boiling），技術上來說算是一種錯誤。但在《犬之島》中，被動過的毛髮卻提供了多種功能——這不但是一種美學記號、一種建立世界觀的形式，更讓人覺得看起來賞心悅目。

但為何選擇停格動畫？安德森說，他會嘗試停格動畫，是受到了兒時記憶中耶誕節電視特別節目的啟發，尤其是由藍欽／巴斯製片公司（Rankin/Bass Productions）的節目，包括《紅鼻子馴鹿魯道夫》（*Rudolph the Red- Nosed Reindeer*, 1964）、《小鼓手》（*The Little Drummer Boy*, 1968），還有筆者的最愛，《耶誕老人歷險記》（*The Life and Adventures of Santa Claus*, 1985）等。自 1960 年代以來，這些耶誕特別節目已成為美國電視的年度傳統。

從表面上看來，《犬之島》和這些影片毫無相似之處。但進一步檢視後可發現一種微妙的關聯：即使藍欽／巴斯公司的停格動畫特別節目被視為最典型的美國文化，這些節目實際上是由日本的 MOM 製片公司負責動畫製作。根據瑞克‧哥德施密特（Rick Goldschmidt）關於《紅鼻子馴鹿魯道夫》幕後製作的書中提到，MOM 公司的戲偶製作師和動畫師都受過日本傳統偶戲「文樂」（Bunraku）的訓練。而這種技藝的傳統也滲入了戲偶角色的外貌和移動的方式當中。安德森把《犬之島》的背景設定在日本，並引用了多種日本傳統藝術，等於是把他個人受到的關鍵影響之一進行了完整的循環。

除此之外，藍欽／巴斯公司自 1960 年代即開始使用一套橫跨三個國家的製作流程。故事的撰寫和角色的設計在紐約完成；配音的部分在多倫多錄製；戲偶的製作和動畫的拍攝則是在東京進行。時至今日，故事在某一國寫好，動畫的部分則由另一國負責，這種製作流程早已是家常便飯。

《犬之島》是當今動畫產業（以及動畫敘事）高度國際

化的一張快照。本片的動畫製作在倫敦進行，導演從全球各地下達指令，劇本則是由三個美國人和一個日本人合作寫成。片中的狗狗都說英語，人類則全說日語，雙方彼此無法溝通。安德森的片名也是先以日文出現（緊接著再在括號內補上英文）。本片最重要的關鍵影響則是黑澤明——這位曾經改編過莎士比亞、杜斯妥也夫斯基（Dostoyevsky）、高爾基（Maxim Gorky）、達許‧漢密特（Dashiell Hammett）和艾德‧麥克班恩（Ed McBain）等名家作品的日本導演。

安德森剛開始拍攝《超級狐狸先生》時，評論家經常嘲諷他終於找到了最適合他的媒材。那些人說，一個專注於完美構圖和精工設計的導演，當然會愛上這種讓他握有絕對控制權的製作過程。

但任何拍過動畫電影的導演都明白，想要完全控制製作過程是不可能的。每個動畫師的工作方式不盡相同，所以每場戲的感受也不可能完全一致。導演可以監督、修正、做決定，但把不會動的戲偶變為具有說服力的角色的這個過程，最終仍掌握在別人的手裡。

事實上，「完全掌控」或許根本不是重點。安德森本人曾在接受「德法公共電視電影平台」（ARTE Cinéma）訪問時表示，「導演的工作是在混亂中建立起秩序，但同時也製造出新的混亂形式。」或許我們可以推測，安德森選擇使用停格動畫，是因為停格動畫能夠製造出他想要的混亂形式。假如拍電影是在解決問題，那麼吸引安德森注意力的問題類型則是：我們能不能用這顆鏡頭在這一鏡裡達到深焦的效果？我們能不能把小林市長西裝上的鈕眼做到那麼小？我們到底能在外國交換生崔西‧沃克的臉上放多少顆雀斑？

最可能的狀況是，許多年以前，威斯‧安德森遇見了停格動畫（就像阿中和老大相遇那樣），彼此熟悉之後，發現出乎意料的部分也是趣味之一。這是個非常值得體認的事實。

影評人常常很容易在觀看最後的成片時說：「這部片是出於單一創作理念的成果。」從最極端的角度看來，作者論（the auteur theory）——也就是主張把導演視為影片的作者——可能把協力拍攝電影的眾多工作人員僅

視為達成一人意志的執行者。

在此同時，所謂那句「拍電影是同心協力的結果！」，卻又忽略了製作過程中大多有一道指揮鏈的事實。導演並非跟所有人都一對一地合作，而是跟一小群人合作，這些人再分頭去跟其他人合作。決策通常是由上往下傳遞，但任何優良的指揮系統都會預留空間，讓靈感有機會得以由下往上傳遞出來。

事實上，在一位有明確遠見的強大指揮官率領下，藝術家們通常才會處於最開放、靈感最源源不絕的狀態。藝術家們不必試圖同時取悅五、六個可能意見不合的人，而只要對一個人負責即可。一旦他們了解那個人想要什麼，他們才知道該如何發揮自己的才華。

這可以稱之為「篩選作者論」（the filteur theory），此說源於英國電影導演泰瑞·吉連（Terry Gilliam）接受國際辯論平台「智慧平方」（Intelligence Squared）的訪問時說：「大家都以為我是個作者型導演……但電影裡的想法來自所有人，而片子最終是褒是貶則都由我來承擔。」在這種情況下，導演的工作並非必須知道所有問題的答案，而是要能建立起一個讓其他每一個人得以善盡其責的工作架構。他們時不時會來問他：「這是你想要的嗎？」他會給予意見或調整，再讓他們回去工作。這種方式讓驚喜和意外有可能發生的空間；電影不僅是一個既有想法的執行過程，而是一個活生生的、持續演化中的東西。

所以不要把《犬之島》視為一個既定的完成品，而是一個設法想出「我們該怎麼拍這部片」此一漫長過程的結果。沒錯，拍片過程中每一天都有諸多如「攝影機該放在哪裡？」或「這裡的燈光該怎麼打？」等日常問題得要決定，但同時也有管理層面的問題必須解決，例如「我們該如何建立起讓每個人都能善盡其責的指揮鏈？」

這也顯示出我們若想理解電影導演，除了觀賞他們拍好的完整影片，還可以觀察他們拍片時所採用的方式和過程：他們想要解決什麼問題？他們為自己設下哪些限制？他們發現了哪些錯誤卻決定予以保留？

威斯·安德森從不怯於展示觀看停格動畫時最觸動人心的元素：我們可以從銀幕上清楚看見工作人員所留下的痕跡。他選擇以這種方式拍攝《犬之島》，正是邀請觀眾同時見證劇情和製作的過程──就從每一根被碰亂的毛髮開始。

序言
A PREFACE:
WES ANDERSON, AKIRA KUROSAWA,
AND THE MAKING OF A STOP-MOTION FEATURE
威斯·安德森、黑澤明，以及一部停格動畫劇情片的拍攝過程

「**有**一次我問他先前一部片裡某個場景的意義，他說：『假如我答得出來的話，我就不必去拍那一場戲了，不是嗎？』我對我的研究對象可能說得出一大堆理論，但他對理論可是半點興趣都沒有。

他只對電影的實務面感興趣──怎麼樣才能拍出更有說服力、更真實、更準確的電影。他應該會同意畢卡索所說的，也就是評論家聚會時都在談理論，但藝術家聚會時聊的卻是松節油。他對鏡頭的焦距長短、各架攝影機擺放的位置和色彩的明暗很有興趣，就如同他對具說服力的敘事、矛盾的角色，以及始終如一的道德關懷主題很有興趣一樣。」

──唐納德·里奇（Donald Richie），出自他為美國影碟發行商「標準收藏」（The Criterion Collection）所撰寫的文章〈回憶黑澤明〉（*Remembering Kurosawa*）

假如你想要了解一位導演的電影，先弄清楚這位導演本人所喜愛的電影會很有幫助。

對於像威斯·安德森這樣一位熱愛電影的導演而言，上述的說法尤為真切。假如你想要了解他為什麼會拍《都是愛情惹的禍》，以及該部作品對他的意義，去看《畢業生》（*The Graduate*）和《哈洛與茂德》（*Harold and Maude*）就很有用。假如你想要理解《天才一族》，你一定會想知道威斯對《安伯森家族》（*The Magnificent Ambersons*）和《浮生若夢》（*You Can't Take It with You*）的看法。假如你想要寫一本關於《大吉嶺有限公司》的書，那書裡必然也會寫到薩雅吉·雷的電影，因為他所拍攝的家庭劇，一直被威斯視為標竿；

本書和《威斯·安德森全集》（*The Wes Anderson Collection*）書系裡的其他書一樣，是一個觀察電影導演們觀看電影時會注意到哪些面向的好機會：比如鏡頭焦距的長短、色彩明暗，以及道德關懷和具說服力的敘事。威斯從黑澤明的《酩酊天使》和希區考克（Alfred Hitchcock）的《後窗》（*Rear Window*）裡學到些什麼；保羅·哈洛德（Paul Harrod）這樣的美術指導，又從塔可夫斯基（Andrei Tarkovsky）的作品和龐德電影中汲取了哪些素材；而動畫師葛文·哲曼（Gwenn Germain）最喜歡宮崎駿作品的哪些部分──這些通常是影評人不會留意或不會同樣珍視的面向。對於一位導演來說，這些元素不僅美麗且意味深長，對於他們的日常拍攝工作更是極有助益、值得參考且息息相關。

這是一本關於日常拍攝工作的書。假如你正在讀這本書，很可能已經看過了拍攝的成果。影評人的工作通常是要討論這些成果，不過在為本書寫作進行採訪時，我和接受採訪的電影工作者都尚未看過最後的成片。採訪者的任務通常應該是詢問電影工作者做了什麼，或許還包括詢問他們最後的成果是如何形成的。然而，本書卻是一個觀察電影工作者在拍攝工作進行的同時，如何分析、討論其工作程序的機會：他們正在做什麼，他們如何著手去做，以及他們為什麼熱愛這些工作。這是一本關於松節油的書。

而且《大吉嶺有限公司》的原聲帶裡，也大量使用了薩雅吉·雷電影當中最動聽好記的旋律。而假如你想跟威斯討論他手上正在拍攝的作品，先去看過這些他在心裡反覆思考的電影大有助益，因為他會跟你聊到這些片。

與其說威斯拍《犬之島》的目的是為了要拍一部背景設定在日本的電影，倒不如說他是想藉由本片向日本電影的黃金年代致敬，尤其是對黑澤明，同時也向本多豬四郎、小津安二郎、小林正樹和其他導演致意。《歡迎來到布達佩斯大飯店》也是同類型的作品，片中一方面呈現了歐洲舊日面貌，另一方面更是向最擅長捕捉歐洲絕代風華的導演們，包括恩斯特·劉別謙、馬克思·歐弗斯和尚·雷諾瓦等人致敬。和歐洲導演一樣，偉大的日本作者型導演們為安德森提供了一連串令人肅然起敬的歷史細節、大量值得效法的技巧，以及身為藝術家所應致力達到的高標準。正因為這是一本關於《犬之島》的書，所以這同樣也是一本關於黑澤明的書：詮釋他電影裡的重要主題、探究他所處的環境和時代，以及辨識出他拍片技巧裡的元素。

關於本書的作者和敘事角度：本書的文字部分是由蘿倫·威佛和萊恩·史蒂文生共同執筆，是我們合作和分享經驗的成果。我們在 2017 年的 5、6 月間走訪了倫敦的「三磨坊」片廠（3 Mills Studios），在拍攝現場裡的大多數訪談，都是我們一起進行。部分訪談則是在同年稍晚的夏天和秋天進行，包括蘿倫單獨在巴黎和羅馬與威斯·安德森所進行的訪談。為了方便讀者閱讀，我們把訪談中的問題編寫成由同一人提問，並且在所有提到第一人稱之處，統一使用「我」這個稱謂。

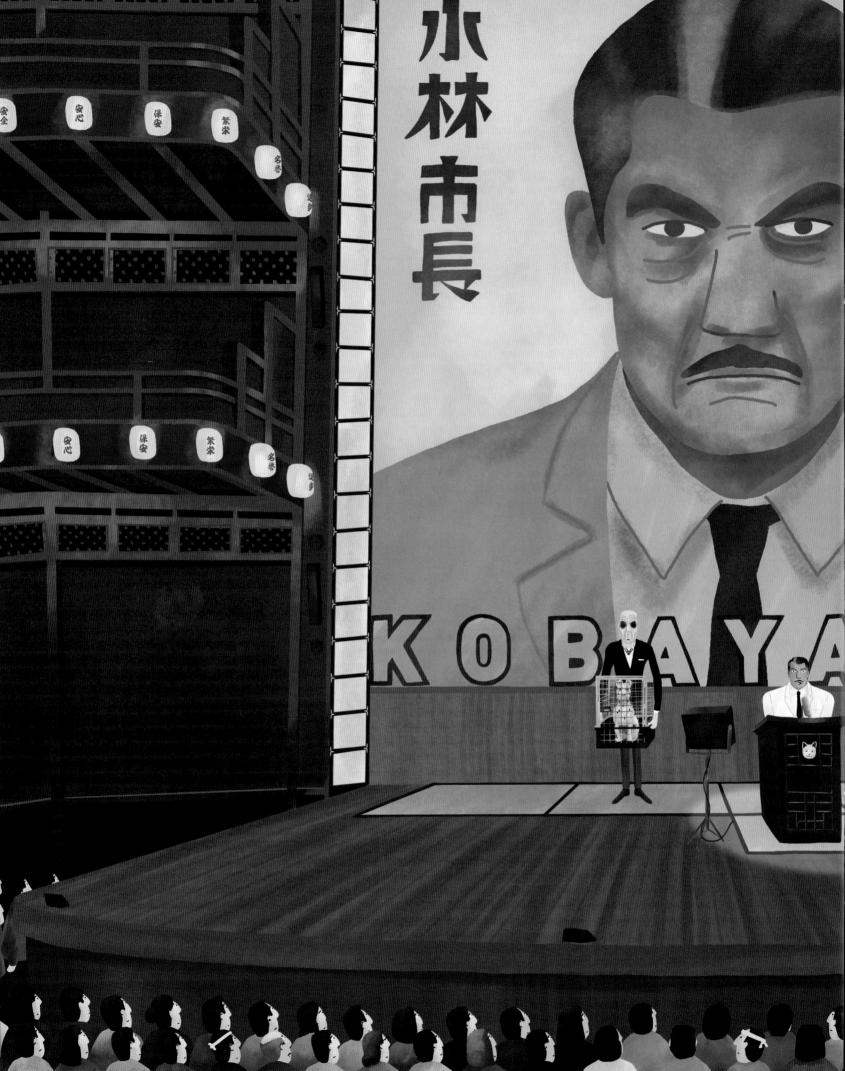

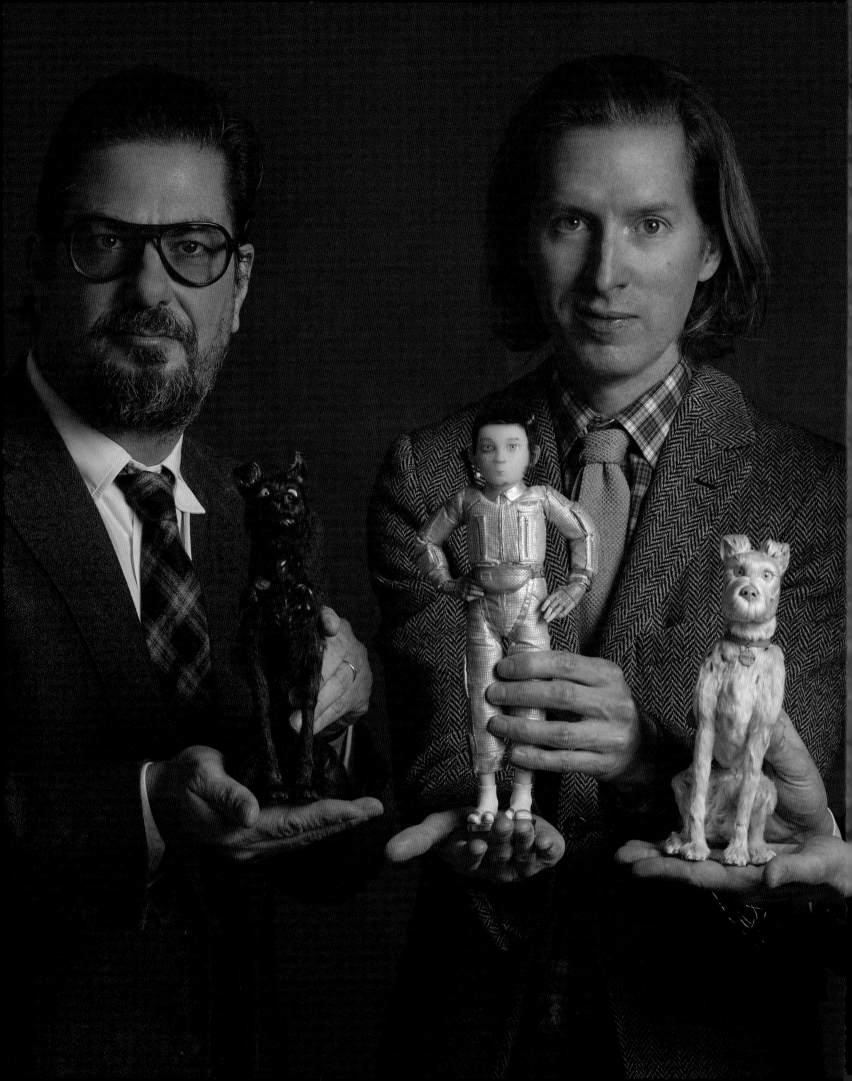

WHAT HAPPENS NEXT?

接下來呢？

威斯·安德森、
羅曼·柯波拉&
傑森·施瓦茲曼的訪談

✳✳✳✳✳✳✳✳✳✳✳✳✳✳✳✳✳✳

威斯住在位於羅馬一條漫長小路盡頭的公寓裡。在去程路上，我得先越過台伯河。那條街一直向上蜿蜒到一座綠色山丘頂端，我在往上爬的路上，經過了用灰泥粉刷成粉紅色、鐵鏽色和芥末黃的建築物，木製的百葉窗、裝飾藝術風格的街燈、窗台小花園和四處蔓生的常春藤。在街道盡頭的綠意最深濃處，我找到了通往威斯住處的大門。

我早到了一點，便在門外徘徊，注意到遠方有兩個人影正從山坡底下往上走。當他們靠近些時，即使我站在大老遠外，也能看出這兩人之間的互動。個頭較矮的那個比較活潑，正在講笑話或掰故事，還是脫口說出突如其來的靈感。個子較高的那個偶爾點頭回應或提出問題，有時雙臂交握，有時把雙手插進口袋裡，仔細思考。我很快就認出來，這兩人正是傑森·施瓦茲曼和羅曼·柯波拉。

羅曼·柯波拉和「老大」、
威斯·安德森和「阿中」、
傑森·施瓦茲曼和「斑點」。

他們走近我時，傑森立刻火力全開，和我熱情地握手，他的那句「嗨，我是傑森！」可是打從心底發出的招呼。羅曼的態度則友善而穩重，並且立刻提醒大家，眼下最重要的是得搞清楚這房子到底該怎麼進去。

威斯事前已經交代我們如何進入公寓，包括幾個按鈕、幾把鑰匙和一條繩子。電郵裡描述進門的過程，簡直就像艾德華‧諾頓（Edward Norton）擅長的連珠炮台詞，每一道指令都是一個單獨的插入鏡頭。我們還在思索第一道步驟時，頭頂上突然有人對著我們喊話。我們把鏡頭往左急搖，垂直上移，看到威斯的半個身子探出二樓窗台，長髮在空中搖曳。他戴著圓框眼鏡，一副樂在其中的樣子。

我們跟他說我們正在試到底該按哪一個按鈕。「哦，你們現在不用按啦！」他說：「我去拉繩子。」他消失在窗台後面。

厚重的木門緩緩打開，傑森、羅曼和我魚貫進入，我們頓時置身在一片伸手不見五指的黑暗當中。傑森毫不遲疑地開始猛敲牆壁，用濃厚的英國腔說：「夠了，旺卡（Wonka，譯註：《巧克力冒險工廠》的主角），這一點都不好笑！」我們找到鑰匙打開門，面前出現一道明亮的白色樓梯，粉紅色的牆壁反射著柔和的光線，威斯正在樓梯頂端等著我們，還主動說要替我們煮咖啡。他的穿著一派休閒：領口釦子沒扣的磚紅色襯衫、柔軟的黃色亞麻長褲、黃襪子和鈷藍色的拖鞋。

這個畫面很像威斯電影裡的一個鏡頭（而且真的就是）。但隨即又讓人感覺正好相反——電影裡的這些片段，靈感來源一定是出自威斯的真實生活。顯而易見的是，威斯電影裡那些荒謬的幽默橋段並非精心營造，或者純屬虛構，而是延伸自一種非常有趣的生活方式，傑森與羅曼這類人則是這種生活的一部分。

羅曼與威斯去煮咖啡時，我和傑森在公寓的客廳裡坐下來。客廳的落地窗直接通往屋頂花園。傑森顯然深諳待客之道，立刻開始問我一堆問題，直到威斯和羅曼拿著咖啡加入我們為止（我直到此刻才理解，「咖啡」指的原來是現煮的瑪奇朵濃縮咖啡。但既然人在羅馬，當然要入境隨俗喝上一杯）。

這是你們三人繼《大吉嶺有限公司》之後再度合寫的劇本？

威斯‧安德森（以下簡稱 WA）：對。羅曼跟我先前合寫過《月昇冒險王國》。這次我們還有另一位合作夥伴——野村訓市。

我知道你們在合寫《大吉嶺有限公司》時曾到很多地方旅行，生活起居都在一起，好理解彼此的想法。這次寫《犬之島》的過程跟《大吉嶺有限公司》有什麼不同？你們這次還是聚在一起寫劇本嗎？

羅曼‧柯波拉（以下簡稱 RC）：寫《大吉嶺有限公司》的時候我們一起旅行過幾次，在一段很集中的時間裡共同寫作，這一次的過程則比較久。感覺上我們寫作的時間更長。

WA：嗯，一開始的時候我們是一起先想出故事，再找時間約在不同的地點分幾次寫。我們不久前才跟阿訓（野村訓市）一起在英國寫劇本。我的意思是，動畫片的特性就是一直在重寫劇本——隨著拍攝進度重新改寫。所以寫劇本和拍攝的過程會重疊。

但你們不是先錄好了對白才開始拍片嗎？

WA：對，不過後來又會增加，或者修改一些台詞。其實我們到現在都還沒錄完所有的對白。因為有很多對白是日語，我們得把翻成日語的對白重新翻譯回英語後再修改，這樣來來回回地調整了好幾個月。因為對白不但必須在日語裡說得通，在非日語的情境下也必須通順。這個過程非常複雜，但我們在試著調整的過程中玩得很愉快，也學到很多。

傑森‧施瓦茲曼（以下簡稱 JS）：此外，在拍《大吉嶺有限公司》的時候，因為有明確的開鏡日期，所有的工作人員和演員當天都會到場。拍這部片雖然也有開工日和大批工作人員，但工作的方式完全不同。假如有一幕得特別花工夫，或者某個部分——

WA：這次整個拍攝過程更久，準備的方式也全然不同，所以可以反覆檢視和研究，直到真正拍完為止。甚至在還沒正式開拍之前就可以不斷調整。

合寫劇本的實際流程對外人而言，有點像個謎，每一組合作團隊的工作方式也都不一樣。你們的合作狀況又是如何？

RC：通常是從開玩笑和討論開始，有時我們會依某個角色的性格即興發想。在寫《大吉嶺有限公司》時就是這麼做，因為我們每個人各自代表一個角色，會按照那個角色的想法去思考。不過我們多半只是聊天，有時互開玩笑，有時討論，感覺對了的時候，威斯會在筆記本裡寫下來。接著會有一段蒐集資料的構思期，然後才花比較多的時間寫作。這樣講對不對？

JS：應該沒錯。

WA：我想我們是從兩件事開始。一部關於狗的電影，以及一部關於日本的電影。對吧？

右頁：描繪犬流感症狀的蒙太奇鏡頭。工作人員稱這段鏡頭為「悲慘的狗」。

RC：而且要帶點科幻小說的感覺。

WA：對。我們想寫一個有點未來風格的故事。最初的劇本開頭有個敘事者說：「現在是 2007 年。」那代表著未來的某個時間點，不過是從 1960 年代的角度去看。但後來我們覺得，「我們要把大家弄得一頭霧水嗎？」我是說，你會不會聽得一頭霧水？「現在是 2007 年。」

所以我們想要拍一部狗的電影，關於狗、垃圾場之類的故事。你可以把背景設定放在任何地點，只要有——

RC：狗。

WA：——這類政府的故事，還有狗和建築物。

RC：和垃圾。

那你們的選擇還真不少。

WA：對。設定在日本則是因為我們很想寫一些跟日本電影有關的故事。我是說，我們都很愛日本，但我們很想寫一個真正受到日本電影啟發的故事，所以我們最後把狗電影和日本電影結合在一起。

所以是誰先起的頭？第一步是從哪裡開始的？

RC：我們先試著找出某種感覺對了的東西，這很難解釋，因為我們自己也不清楚，但我們就是一直聊天，直到某個點突然浮現——

所以靈感是來自於對話。

RC：差不多是這樣。

WA：我們想寫一個裡面有狗和垃圾的故事。這聽起來有吸引力嗎（笑）？我不知道。

大家都非常喜歡狗，所以——

WA：對。我是說，我不知道我為什麼會覺得住在垃圾場裡的狗很有趣，或者為什麼我覺得這是個好的故事背景。但我小時候一直都很喜歡電視節目《芝麻街》（Sesame Street）裡的奧斯卡（Oscar the Grouch，譯註：奧斯卡最喜歡垃圾）。或者像是《桑福德和兒子》（Sanford and Son，譯註：1970 年代的美國喜劇影集，劇中主角父子經營廢五金回收場）。

RC：廢物回收場。

WA：或者像《搖擺大肚王》（Fat Albert，譯註：主角是一群經常出入廢物回收場的青少年）卡通。

JS：還有那兩個住在回收場的布偶是誰？是出現在《布偶奇遇記》（Fraggle Rock）裡嗎？他們穿著垃圾裝。

所以是個把垃圾場當成遊樂場的概念——

WA：對。垃圾是很複雜的，它有自己的生命。貝克特（Samuel Beckett）不是有一齣劇讓主角住在垃圾桶裡嗎？《終局》（Endgame）。我想這些就是垃圾場的各種面向。我們試圖創造出一個遭到遺棄、虐待的狗群的世界，並替這個故事想出一個有點悲傷的背景。而且在拍這部片之前，我們各自對日本也都有一種特別的親近感。

羅曼，你很小的時候就去過日本，對不對？

RC：我第一次去日本是在 1979 年，當時我大概十二歲或十五歲吧。有一年我們全家一起到日本過耶誕節，去了京都和東京。我媽一直對日本文化、食物、織品和藝術特別感興趣，所以我可能也從她那裡繼承了對日本的興趣。

黑澤明在 1980 年代東山再起，你父親曾經助了他一臂之力。你見過他本人嗎？

RC：我的確見過他。我記得他個子非常高，是個舉止很文雅的人。我爸在我家客廳裡和他替三得利威士忌拍了一支廣告，我妹蘇菲亞（Sofia Coppola）的電影（即《愛情，不用翻譯》，Lost in Translation）後來就引用了這個主意，她讓比爾‧莫瑞（Bill Murray）也拍了三得利的廣告。

我記得，黑澤明那段廣告的標語好像是「熱情無極限」。這些廣告現在在 YouTube 上都找得到。

左頁上圖：在蘇菲亞·柯波拉的電影《愛情，不用翻譯》中，比爾·莫瑞飾演一位替日本三得利威士忌拍攝廣告的美國演員，蘇菲亞的父親法蘭西斯·柯波拉（Francis Coppola）也曾替三得利公司拍過威士忌廣告。

左頁下圖：在1970和1980年代，黑澤明曾數度於三得利的平面和電視廣告中現身。

左上圖：由菲莉西·海默茲（Felicie Haymoz）所繪製的崔西一角概念圖。

右上圖：艾莉克西亞·基奧（Alexia Keogh）在珍·康萍（Jane Campion）的電影《伏案天使》（*An Angel at My Table*）中，飾演作家珍奈·法蘭姆（Janet Frame）的童年時期，這部電影是改編自法蘭姆的自傳。威斯以這個角色作為外國交換生崔西·沃克一角的靈感來源，因為崔西也是一位到國外生活的年輕作家。

RC：對，我幾年前也看過這些廣告。「三得利禮藏」。那就是在我家客廳拍的。你知道，我爸——當然還有喬治·盧卡斯（George Lucas），都把黑澤明當成世界電影的偉人來崇拜，所以當黑澤明在1980年代遇到資金困難時，他們發現自己的名氣可以幫上一點忙，當然很樂意這麼做。

JS：（不安）連黑澤明都找不到錢拍片，這實在太扯了——我覺得有些人應該可以一直拍片，資金就讓比方說政府或什麼的來負責。應該要有補助——

好比給予某些人終生通行證——

JS：有些一直在努力籌錢想要拍片的人就應該……讓他們能夠拍片。這樣我們其他人才知道他們在想些什麼。

RC：這很困難。不過我記得黑澤明是個有趣、令人印象深刻的人。你知道他是位重要人物，所以好像也跟著受到影響。

JS：你當時看過他的電影嗎？

RC：我那時沒有特別看過他的電影，但後來念紐約大學時我選了一門以黑澤明為主題的課，在那門課上看完了他所有的片，我很喜歡他的作品。

你最喜歡哪一部？

RC：我最喜歡《蜘蛛巢城》。就是片裡有很多箭朝著三船敏郎射過去的那一部？那部片裡有一種鬼氣森森的感覺……

有濃濃的水氣，到處瀰漫著濃霧。

RC：對，而且他們好像是騎著馬在森林裡迷了路，我特別喜歡這一段。當然還有其他的名片。我們以前養過一隻狗就叫Yojimbo（譯註：日文漢字為「用心棒」，意指保鑣，也是黑澤明電影《大鏢客》的日文原片名）。

你們在寫這部劇本的過程中曾經一起看電影嗎？

RC：我們偶爾會一起看點什麼——

JS：我倒覺得我們的時間非常寶貴，所以多半都很努力試著專心寫作。

RC：黑澤明那部關於綁架的片呢？

JS：《天國與地獄》。我們看了那一部。但有時候看電影不是為了找靈感，更像是為了製造一種氛圍，好像——

RC：也可以讓腦子休息一下。

JS：對我而言，看電影很有趣，因為我發現最近我沒什麼機會能看電影，所以每次我們說「是不是該來放部電影看看？」的時候我都很高興。這是最高級的享受。

我想問關於片中語言部分的決定，也就是讓日本人的角色說日語，以及使用翻譯。你們在寫劇本過程中的哪個階段，決定這麼做？考慮過其他做法嗎？

WA：我們原本就想讓片子裡的人類角色說日語，但接下來的問題是，「要怎麼讓不懂日語的人看得懂？」在某些場景裡，例如市政圓廳那場戲，我們可以很合理地加進一位類似聯合國口譯員的角色。在電視報導的部分，我們可以把場面處理成將日本新聞翻譯給英語國家的觀眾看。但在某些片段——

RC：「同步口譯機」。

WA：沒錯，一部翻譯機。它到底在替誰翻譯？我也不知道。另外還有一個外國交換生，那也是為什麼葛莉塔·潔薇（Greta Gerwig）配音的角色（即崔西·沃克）來自辛辛那提。但我想，我們也受到他們之間譜出跨國戀曲的這個主意所吸引——跨越了俄亥俄州與巨崎市的邊界。

RC：我們不想用字幕，但又要讓觀眾看得懂劇情，這正是挑戰所在。

不想用字幕的原因，有部分是考慮到兒童觀眾嗎？因為兒童可能不習慣看字幕？

WA：有一部分的確是出於這種考量，但更重要的理由則是：我們能使出什麼辦法來保持片子的生動感？除了配字幕以外的所有方法我們差不多都用上了！通常的做法是，當電影到觀眾母語不同於片中語言的地區放映時，就會使用字幕。但對我們而言，這就是原音版本。我覺得，到最後翻譯也變成了電影的部分主題。無論如何，我們當然還是偶爾會用到字幕。

AN INTRODUCTION TO AKIRA KUROSAWA
黑澤明簡介

「他是個藝術家，要求非常嚴苛；他比大多數人都更完滿、全備，一方面比誰都任性，一方面又比多數人更有同情心。」

——三船敏郎，出自他為唐納德・里奇作品《黑澤明的電影》（The Films of Akira Kurosawa）所寫的序文。

日本最傳奇的導演。傳統上被描繪成戴著一頂漁夫帽、臉上掛著一抹困惑的微笑，晚年時則戴釣魚帽和太陽眼鏡。光從照片有時很難看出他的個子到底有多高：這個高瘦、微駝的男孩，後來長成了高瘦、微駝的男人，年長發福後則變成了體型壯碩、微駝但仍然高大的老人。他在休息時總是露出一副不悅和自負的神情，在拍片現場則渾身是勁——不難理解「東寶傑作記錄片」系列中關於黑澤明的那一部，為何會用他曾說過的那句「創作是美妙的！」來命名。

我們在照片裡看不到的，是他大發雷霆、大吼大叫、絲毫不肯讓步的完美主義症頭發作時的模樣。光憑照片上的證據無從解釋，他為何會被人取了「黑澤天皇」這麼難聽的綽號。批評者之所以這麼稱呼他，是指他脾氣暴躁、要求嚴苛，有時甚至像個蠻橫的惡霸。但他同時也極具領袖魅力、富有同情心，擁有一個偉大的靈魂。假如他在片場裡行事跋扈，對他忠心耿耿的工作人員就會反駁說，那都是出於他對工作的強烈責任感。

他的作品品質，在某種程度上證明了他對才華慧眼獨具。他的成功，乃是靠著跟功力高強的固定班底「黑澤團隊」合作所達成。他和一群功力深厚的編劇長期合作，有時兩人、三人，或者五人一起撰寫劇本；還有一群輪替的優秀攝影師，他們經常一起工作，黑澤明會在同一景中要求同時出動兩台或三台攝影機。站在攝影機前的，則是他的愛將：魅力逼人的三船敏郎，以及忠實可靠的志村喬，後來還加入了偉大的仲代達矢。他們和十多位由導演親自挑選的性格演員們在一部又一部的電影中搭檔演出。他的美術指導、特效指導和場記都跟他合作長達數十年。這個製作班底和工作人員對於黑澤明的拍片方法早已嫻熟於心，即使在黑澤明過世後，他們仍能一起拍出一部黑澤明風格的電影《黑之雨》（After the Rain）。

一部電影是由數十位藝術家同心協力所打造出來的一件藝術作品，但同時也是一位藝術家遊走於數十種藝術形式間的心血結晶。站在電影製作過程的核心矛盾中心點的人就是導演。當導演需要具備管理技巧、信任和謙虛，才能解決這個根本的現實問題：集合了多位藝術家的創意，只為一種藝術服務。在此同時，如果導演只是管理者，卻對組成電影的各項藝術形式缺乏實務經驗，不論是讓這些藝術形式各自運作或者互相搭配，他都拍不出好電影：電影融合了多種藝術形式，僅由一位藝術家領銜。

在這方面，黑澤天皇真的宛如導演中的天皇，似乎生來就要扮演這個角色。要挑出一位偉大電影藝術家的單一關鍵特色幾乎是不可能的，無論在電影攝影、走位調度、指導演員發揮精湛演技等各個面向上，黑澤明都是史上最優秀的導演之一。他能夠拍彩色片、也擅長拍黑白片；他既嫻熟學院比例（Academy-ratio，譯註：指1.37：1的電影畫面長寬比）中的垂直構圖，也精通變形寬銀幕的完美均衡取景。快速剪輯、長鏡頭、動態、靜態畫面統統難不倒他。他善於使用配樂、蒐尋音樂，也知道怎麼選取和混合各種聲音。他拍過需要精心考據的古裝劇，也刻畫過現代生活群像；既能在棚內搭出複雜的場景，也能找到令人嘆為觀止的外景場地。他甚至有辦法讓老天爺賞臉，雖然他老是抱怨天候不佳，卻也經常意外碰上好天氣：他的鏡頭是由被狂風吹倒的野草、泥濘豪雨、火山蒸氣和恐怖的冰霧、烈日當頭的街道和霧鎖的內陸、冷冽沁肺的秋風所構成。找不到的景，他就自己做；自己做不出來的景，他就等。

他親自撰寫或與人合作撰寫每一部電影的劇本。他讓演員花幾個星期排戲——直到今日，這種做法在影壇仍屬罕見。他不但親手剪接影片，而且還是在拍攝期間就開始剪——這種做法現在幾已聞所未聞。他會熬夜用一台老舊的摩維拉（Moviola）剪輯機剪片，等到電影殺青的時候，他的粗剪版本也差不多已經完成。他不斷地嘗試各種技術——替慢動作、劃接轉場、反射光、望遠鏡頭、杜比音效和數位影片想出新的用法——並且不斷創造出個人的視覺風格。在他擅長、後來又進一步發展的各種技巧中，只要能夠精通其中一項，就可能、也早已有人發展出偉大的事業。

身為一位說故事的人，他也不斷在各種類型和手法間跳躍。他在世界影壇的地位奠基於《羅生門》和《七武士》等武士電影，但他的運動電影（《姿三四郎》）、黑色電影（《懶夫睡漢》）、寫實主義問題劇（《生者的紀錄》）和新寫實主義社會劇（《美麗的星期天》）也同樣一流。他拍過莎士比亞（《蜘蛛巢城》和《亂》）與高爾基的作品（《深淵》），也改編過艾德・麥克班恩的小說（《天國與地獄》），以及可被視為是達許・漢密特的作品（《大鏢客》）。他還成功重拍了杜斯妥也夫斯基的《白痴》（現已佚失的導演版長達近五小時）。他促成了警探搭檔電影（《野良犬》）、黑道電影（《酩酊天使》）、血腥黑色喜劇動作片（《大鏢客》和其續作《椿三十郎》）、大型冒險賣座強片（《戰國英豪》，後來更啟發了《星際大戰》等類型片的誕生。他某些最動人的作品，例如《紅鬍子》、《德蘇・烏札拉》（Dersu Uzala）和《一代鮮師》等這類溫柔又迂迴的聖人傳記，或者像《夢》這種色彩鮮明的動態繪畫，則根本無法歸類，也很難跟其他電影做比較。

然而，他的作品和拍攝手法並非一直廣受好評。1960年代晚期，在歷經與好萊塢製片和不願冒險的日本片廠交涉多年失敗後，他在影壇中被傳成是個不可靠的導演，也找不到拍片資金。他在與美國合作拍攝《虎！虎！虎！》（Tora! Tora! Tora!，又譯為《偷襲珍珠港》）時遭到開除，美國製片公司當時的說法是——而媒體也跟著報導指稱——黑澤明的精神狀態一定有問題。他美妙的第一部彩色片《電車狂》票房失利。他曾試圖自殺，所幸迅速復原（愛犬的陪伴幫了大忙），不過要挽救他的事業卻沒那麼容易。

出乎意料的是，此時他受邀執導一部故事任他自選、由蘇聯出資拍攝的電影——他花了一年半的時間在莫斯科和西伯利亞拍片，於1975年發行了《德蘇・烏札拉》。他又重新開始寫劇本，並且配上筆法雄渾、色彩高度飽和的插畫，描繪出他擔心自己再也無法在銀幕上看到的鏡頭。當日本的製片人質疑他拍攝武士史詩片計畫的可行性時，長期崇拜他的喬治・盧卡斯和柯波拉挺身而出，替他找到資金和發行公司，讓他在1980年順利完成《影武者》，也把黑澤明的藝術重新介紹給全世界。

黑澤明私下的興趣也跟他的專業長才一樣多元：他同時是畫家、登山家、博學的古典樂業餘愛好者、威士忌品酒家，以及文化經驗的貪食者。他也熱中於學習日本傳統藝術，例如能劇、劍道、俳句、陶藝等，而且是精通日本歷史的學者。1950年代傲慢的法國評論家曾經指稱，而且此說法之後又被美國文青們不斷覆誦，他們認為，黑澤明的電影並不是真正的日本電影，而是迎合西方口味的大雜燴、給庶民吃的爆米花，無法跟真正的日本電影大師所拍出的精緻美感相提並論——黑澤明對此一指控的不公、諷刺與荒謬，大為光火。他在和影評人唐納德・里奇共飲威士忌時抱怨說，西方人以為在他影壇同儕作品裡所看到的隱微和壓抑才代表「真正的日本」，其實那常常只是情感上付之闕如的電影——顯示那些導演對人根本興趣缺缺。

黑澤明對人的無比熱情展現在所有層面，影評人卻經常為此責難他：他的導演風格太過度、太放縱、太濫情；他的主張太明確、太自信，不符合評論家的品味。黑澤明一再地證明，他有能力編織出緊湊、複雜、如寶石機芯般精密的家庭劇，卻瞧不起只為了想拍低調和小格局的電影而去拍低調的小格局電影。跟莎翁一樣，他深諳何時該在故事裡插進飲酒作樂、同歡共舞、刀光劍影和雷鳴大作的場面。但全世界的導演都對黑澤明崇敬有加，理由就跟他們

THE FILMS OF AKIRA KUROSAWA
黑澤明的電影

敬佩作品較令人輕鬆愉快的其他導演如希區考克和史匹柏（Steven Spielberg）一樣：他對電影技藝有著絕佳的掌控力，說故事的本領更是高超過人。

黑澤明的故事總在危機中突然展開——有時高調，有時安靜。他毫不留情地發動攻擊，讓你吃驚倒地，從片子一開頭就先闡述問題，這樣他才能放心地去觀察他的角色如何去因應這個問題。不論是改編別人的作品，或者從頭創造出自己的情節，他的劇本總是讓問題、引起他注意的那件事在第一場戲就現身；他不會讓自己預先決定故事的結局。結果就是黑澤明的電影就連一句摘要都能讓你警覺地坐正：一個菜鳥警察把槍搞丟了——卻發現有人用這把槍犯下了謀殺案。一位做事一絲不苟的醫生在替一名士兵動手術時不小心割傷了自己，並發現他因此感染了梅毒——他得決定該怎麼告訴未婚妻。一個惡徒接受訓練擔任領主的替身——結果領主意外遇害，惡徒必須繼續假扮他。一個綁匪向富商索討鉅額贖金——被他綁架的男孩並非商人之子，但綁匪仍堅持要求贖金，否則男孩就會沒命。

「我想我所有的電影都有一個共通的主題，」他曾對唐納德・里奇說：「如果我仔細思索，我唯一能夠想到的主題其實是個問題：為什麼人們在一起時不能更快樂一點？」

那並不是個隨隨便便的問題。他的電影裡提供了數十種答案——有些甜蜜、有些苦澀，但都深刻、鞭辟入裡且真確，也全讓人感到些許不安。只有在晚期的作品中，當時黑澤明已經年過八十，他似乎才能與那個問題和平相處。《夢》的內容有一部分是根據他實際的夢境，有一部分出於他的恐懼，以及一部分則源自他的兒時記憶，電影結尾時，主角經過一座彷彿不存於現世的貧窮村莊。他在村裡遇見一個老人，這老人跟黑澤明少年時在類似的小村子裡所遇見的老人不無幾分神似處。片中的老人高齡一百零三歲，正準備參加活到九十九歲的舊日女友的出殯行列。他正穿上喜氣洋洋的衣服，對於主角的憂慮表現得滿不在乎。「有人說，活著很苦，但那只是說說而已。」當送葬隊伍從村子的另一頭走來時，他從路邊摘了一束野花。他一邊走上前加入隊伍一邊說：「事實上，活著真好。」他甚至還轉過頭來再補上一句：「活著很刺激。」

1943

姿三四郎

1944

最美

1945

續姿三四郎

1945

踏虎尾的男人

1946

我於青春無悔

1947

美麗的星期天

1948

酩酊天使

1949

靜靜的決鬥

1949

野良犬

1950

醜聞

1950

羅生門

1951

白痴

THE FILMS OF AKIRA KUROSAWA
黑澤明的電影

1952

生之慾

1954

七武士

1955

生者的紀錄

1957

蜘蛛巢城

1957

深淵

1958

戰國英豪

1960

懶夫睡漢

1961

大鏢客

1962

椿三十郎

1963

天國與地獄

1965

紅鬍子

1970

電車狂

1975

德蘇·烏札拉

1980

影武者

1985

亂

1990

夢

1991

八月狂想曲

1993
一代鮮師

這時，威斯一歲半的女兒弗蕾亞搖搖晃晃地走了進來，她穿著細緻的印花連身衣，滿臉燦爛笑容。威斯的伴侶珠曼·瑪洛夫（Juman Malouf）跟在她身後。弗蕾亞正準備去睡覺，但想要先來道晚安。她手裡拿著一隻粉紅色的飛馬，一面不斷小小聲念著「馬馬，馬馬，馬馬」。珠曼解釋說：「她最近迷上了小馬。」威斯和傑森也加入「馬馬」的低聲合唱中，直到弗蕾亞換了主題：「狗狗！」

「哦對了，她想要看狗狗的電影。」威斯解釋。她想跟威斯一起看《犬之島》的毛片。「等你睡醒以後我們再一起看狗狗。」

她也喜歡狗狗，真是太好了。

WA：對，她很喜歡坐下來看狗狗。

（對傑森和羅曼說）我不知道我們在寫劇本的過程中聊到多少宮崎駿。我最近愈來愈覺得……我們老是在談這部片跟黑澤明的關係，但宮崎駿的影響絕對和黑澤明一樣重要。

JS：對啊，有一部很棒的紀錄片，關於宮崎駿的叫——

《夢與瘋狂的王國》。

JS：沒錯，你看過了嗎？

我看過。

JS：很棒，對不對？

是啊，很不錯。

JS：（不敢置信狀）很「不錯」（笑）？不，那部片很棒！我喜歡那部片，因為你能夠接近他——看著他工作，感覺好像你真的就在大師身邊。彷彿，有一個人就像這樣在你面前說話、抬頭往上看（傑森模仿宮崎駿一面畫圖一面說話）。他真的很擅長他的工作。

但他的劇本根本沒有寫成白紙黑字，那是唯一讓人困惑的——

我覺得那真的很誇張。

JS：他們在沒有劇本的情況下拍片，然後再把劇本加進來。他們是一邊拍片、一邊加進對話的，對嗎？但或許這種做法跟其他人也沒有太大差別。

WA：嗯，大部分的動畫片都是這樣做的。他們先想好一個故事，想好角色和其他的，然後開始設計出角色的外型，再依序處理各個段落和準備分鏡表；那其實就是他們的劇本。接著開始錄製——

JS：我現在是故意裝傻，好讓威斯解釋給讀者聽（笑）。

WA：但我們不是這樣，我們是先把劇本寫好。

他們現在的工作方式，比方說皮克斯動畫工作室，他們在繪圖、錄製、改寫和重新分鏡的程序之間有許多互動，而且他們一直都是那樣工作。這很合理，因為他們的工作團隊通常人數眾多，底下有很多人，所以會同時處理影像、角色和其他部分，因為拍片過程很長，他們必須趕快讓這些部門動工。所以在完整的故事寫出來之前，他們就已經把視覺設計的部分先做好了。我們做的程度比起他們少了很多。皮克斯那些人，他們的工作方式在某種程度上其實更自由——

JS：總之，他們的基本架構真的很誇張。一整個組織都是像那樣運作。

WA：他們一開始成立的制度就是那樣。不過，那種制度並不單是只為了拍一部電影而已。

口譯員（下圖）是由法蘭西絲·麥多曼（Frances McDormand）配音。少年口譯員（最右圖）是由傑克·萊恩（Jake Ryan）配音。在片中數個反派角色聚會一幕出現的「同步口譯機」（上圖）則由法蘭克·伍德（Frank Wood）配音。

JS：說得沒錯。

WA：以前所有的片廠都是那樣。但現在不是了，只有動畫公司還是如此。

JS：就連《腦筋急轉彎》（*Inside Out*）這麼新的片子，在原始版本裡樂樂（Joy）根本不是主角──原本的主角是另一種情緒，後來才換了角色。片子都拍到一半了才來個大轉彎，真有意思。

你們在寫劇本的過程中，做過哪些改變？怎麼決定某個部分不太對，或者更好的主意是怎麼跑出來的？能從《犬之島》裡舉出一個例子嗎？

WA：對我們而言，重點更在於接下來會發生什麼事，那就足夠了。要能說得出：「他們是誰，接下來會發生什麼事，後來呢？再來呢？那後來呢？再後來呢？」這就已經是個很大的挑戰。等我們把整個故事都寫出來後，情況卻比較像是，「好吧……我們在第一場戲裡寫的東西，其實根本沒去做。我們本來說要發生的事，後來卻又變得不太一樣。現在我們得倒回去弄清楚……原本的設定聽起來很棒，但跟後來做的卻是兩回事。」

我覺得，對某一類說故事的人而言，一開始若打算做某件事，就會去做。但還有其他類型的說書人，我想他們是一邊做，或者是一邊說，一邊去尋找。而在動手做的同時，有時還得回頭去找。這麼說有道理嗎？

JS：的確有道理。而且延續你剛才所說的，在某種怪異且神祕的層面上，你甚至會覺得自己正試圖尋找某樣莫名其妙老早就存在的東西？好比，原本就有一部電影在那裡，你只是試著想把它找出來？所以當你觸碰到它的時候，感覺就像是碰到一條神經之類的。好像挖呀挖的，突然間「叮叮叮！我們好像挖到什麼東西了！」

上圖：宮崎駿出現在砂田麻美 2013 年的紀錄片《夢與瘋狂的王國》中。該片記錄了吉卜力工作室製作《風起》一片的過程。

CASTELLO CAVALCANTI
卡斯泰洛·卡瓦爾坎蒂

威斯曾於 2013 年拍攝的短片《卡斯泰洛·卡瓦爾坎蒂》（右上圖）中測試雙語概念，這部片是向費里尼致敬，正如《犬之島》是向黑澤明致敬一樣（右下圖為費里尼作品《阿瑪柯德》中「千哩大賽」一幕的停格畫面）。此片由傑森·施瓦茲曼和吉亞塔·科拉格蘭蒂（Giada Colagrande）主演，科拉格蘭蒂為義大利導演，也是威斯電影的常客、美國演員威廉·達佛（Willem Dafoe）之妻。

全球各地的大多數觀眾在看外國電影時，都偏好觀賞當地語言配音的版本，美國觀眾倒是例外。對於吹毛求疵的觀眾而言，配音只能差強人意地模擬演員的表演。就算是不特別龜毛的觀眾，仍會因為配音和演員的嘴型對不起來而覺得不舒服。

但義大利觀眾對於電影配音向來是出了名的毫不在意（在費里尼的時代，電影到了後製期才錄製對白是標準程序，就算是由義大利演員演

出的本地電影也是一樣）。他們反而比較不喜歡把目光從演員的臉上移開。因為字幕會讓人分心，無法專注在演員真摯的非口語表演上。

在此片中，威斯採用了第三種選擇：既不配音，也不上字幕。但他藉由高明的劇本，明確的指令，在一群聰明的演員配合下，讓劇情張力始終維持不墜。影片的節奏不會因為畫面上插進新的一行字幕而被粗魯地打斷。演員的表現反而更為生動：觀眾的視線不必離開演員的手勢和眼神，耳朵也可以持續聆聽對話間的停頓和細微的語調變化。

你們讀過華特・莫屈（Walter Murch）寫的那本《剪接的法則》（*In the Blink of an Eye*）嗎？

JS：讀過（威斯和羅曼也點頭）。

書裡有一章提到「讓做夢者和傾聽者組成一對」，那是一種夢境治療技巧，目的是要了解對方的夢境，你試著用猜的。假如他們說：「我在飛機上。」身為夢境治療師的你就說：「這架飛機，它會墜毀嗎？」做夢者會糾正你說：「不，不會的，飛機會這樣或那樣。」你可以用問問題的方式，引導某人回想起他的夢境。夢境會現身為自己辯護。

WA：他說這段話的脈絡是什麼？

嗯，他是以剪接師的身分說話——

WA：他是在問導演想要什麼。

對。但我想這也可以運用到說故事這件事上，尤其是用合作的方式來說故事。

JS：沒錯。

WA：（岔開話題）那是斜紋厚棉布（moleskin）嗎？你的褲子（伸手去摸傑森的褲子）。

JS：不，我想這是普通棉布。

WA：因為我正要說，那種料子穿起來會非常、非常暖和。

我要把話題導回到寫劇本的問題上——

JS：（假裝智者的穩重語調）但你應該這麼想：寫劇本就是像這樣。

真的，你說的很有道理。這個觀點很棒。在寫這個劇本的時候，你們是否曾想要寫一個類似「英雄的旅程」的故事？

RC：我沒想過這些名詞，我們不會去討論故事的主題或龐大的概念。

所以就只是，「那接下來呢？」

RC：呃，事情就是這樣，我們討論的都是很實際的東西。就算是在寫《大吉嶺有限公司》或其他的電影如《月昇冒險王國》時，我們都不會去想，「他們現在正經歷些什麼？」我們從來不會討論除了「他們在哪？發生什麼事？接下來可能發生什麼事？怎麼樣比較有趣？怎麼樣感覺才對？」以外的問題。你知道的，非常實際。

你們沒有應用任何劇本寫作的原則，例如，「我們需要一個轉振點」或者「我們得——」。

RC：從來沒有。連想都沒想過。我的意思是，有時故事裡會

有某個轉振點，或者我們可能直覺上就知道，「哦，那個東西放在這裡就對了。」

JS：大多數的時候我覺得我們在討論的都是某件真實的東西，儘管帶有一種神奇的特質。我總覺得我們一直在想，「這些人接下來發生了什麼事？」

好像你們正試著去回想一樣？

JS：很像是我們就站在他們身後三公尺，緊跟在後之類的，想要去調查。你懂嗎？就像我們在拼湊出一樁罪行；試著理清楚整件事。至少對我來說，那就是為什麼我們不討論主題的原因。你根本沒辦法去思考主題的問題，除非你已經有了……

我想觀眾和影評人比較傾向於討論主題，會去問跟主題有關的問題——但聽起來你們的意思是，「我們只想知道狗兒發生了什麼事。」

RC：就是這樣。這樣講應該就對了。

我先前在讀黑澤明寫劇本的過程——

WA：我們洗耳恭聽。

嗯，我在想他的寫作過程跟你們是否有一些相似處，因為他總是跟別人一起合寫劇本。

WA：這未必是日本電影界的慣例，但以黑澤明來說，他們常常是一群人一起拍片。另外以義大利電影來說，假如你仔細去讀演職員表，你會在裡面看到年輕的貝托魯奇、帕索里尼（Pier Paolo Pasolini）。我是說費里尼——費里尼幫誰寫過劇本？

羅塞里尼（Roberto Rossellini）。

WA：羅塞里尼。對！你知道嗎？這些傢伙以前就是一天到晚在河對岸的那些餐廳裡鬼混。但沒關係，繼續說。

我想黑澤明的電影跟其他人的差別之一，就是他的劇本寫得真是好。劇情總是非常緊湊，而且都正中紅心。

我讀過橋本忍寫的回憶錄，他曾和黑澤明一起寫過《羅生門》、《生之慾》、《七武士》和其他幾部作品。黑澤明在挑選搭檔時顯然會先自問：「誰跟我在性格上最合拍？當大家一起埋頭苦寫的時候，我希望房間裡出現什麼樣的氣氛？」他選好合作夥伴後，就跟旅館訂房間。黑澤明和橋本忍會分頭寫，再輪流閱讀，然後彼此交換意見和修正。

他們還有第三個搭檔，小國英雄，他什麼也沒寫，卻被列名為編劇之一。他們稱小國為「指揮塔」。

RC：這位指揮塔會發表評論還有……？

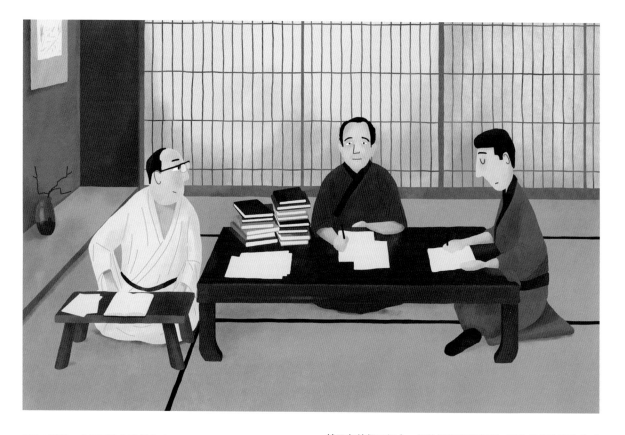

WA：對啊，小國到底負責做什麼？

他是評論員。他們圍桌而坐，橋本跟黑澤明專心寫稿，而——

JS：在彼此面前？他們就在對方面前寫？

沒錯！而且就在同一張桌子上。然後小國坐在房間的另一頭，背對著大家，自顧自地讀別的東西。

RC：有點像在上網或什麼的。

橋本跟黑澤明會先交換讀彼此寫的東西，接著再把寫好的部分拿給小國看。他會重新設定方向。

JS：「指揮塔」。如果他覺得某些地方不對勁，他有很大的決定權——

對，就好像他握有否決權，或者要或不要；他可以說：「這裡全都不對。」

WA：就像編輯一樣。

JS：所以這個指揮塔一直都存在嗎？

事實上不是。這也是橋本回憶錄的前提，他們在《七武士》之後就換成了另一種做法。《七武士》是他們合作過最難寫的一部劇本。

WA：就只有他們三個人寫嗎？

就只有他們三個人。但他們都非常自豪，因為他們自認為完成了最偉大的事。在這之後，黑澤明說：「假如我們換一種方式寫呢？」因為他們在寫完《七武士》這部冗長的劇本之後都累壞了。橋本說：「不然讓小國也跟我們一起寫？這次他不當編輯，我們都來編故事，一起寫劇本。」所以這次寫作就沒有經過多道編輯的程序。他們下一部合寫的劇本是《生者的紀錄》，結果票房很慘。

WA：對啊，但聽起來很有趣——我是說，那部電影非常陰暗⋯⋯（對羅曼和傑森說）你們知道那部片嗎？主角是個對核災有執念的老頭。《生者的紀錄》就是在描述他的心態。他很擔心家人的安危。

他想把全家搬到巴西去，他的家人則想讓他被法院宣告為精神失常，這樣才不用再理他。

RC：哇哦。

WA：對啊。光這樣就已經⋯⋯我看不到票房在哪。

RC：（仔細思考中）對，從《七武士》⋯⋯到《生者的紀錄》。

JS：但是聽起來很棒。

WA：對，那部片很有意思。

JS：那後來呢？

WA：他們換回原來的做法嗎？

沒有，他們繼續那樣寫。

上圖：藝術家繪製小國英雄、黑澤明和橋本忍在 1952 年合作撰寫《生之慾》，或在 1953 年合作撰寫《七武士》劇本時的假想畫面。撰寫這兩部劇本的方法都一樣。先選定一個故事。黑澤明叫橋本忍先依照故事大綱撰寫初稿。接著橋本和黑澤明會在傳統日式旅館訂一個房間，編劇團隊的資深成員小國英雄到旅館與黑澤明和橋本會合，三人一起從頭改寫劇本。他們每天工作七小時，每週工作七天，不論花多少時間，都要等到定稿出爐才退房。他們邊寫邊把手上的稿子以逆時針方向傳出去，依資歷深淺的順序來檢閱，直到每一頁劇本都通過審核為止。橋本在 2006 年出版的回憶錄《複眼的映像：我與黑澤明》（台、英譯本分別出版於 2011、2015 年）中，曾形容過他們三人的寫作程序及座位配置。

右頁：在《生者的紀錄》片中（上圖），頑固的七十歲老人中島喜一（三船敏郎飾）正面對著一群法院調解人。在《犬之島》片中（最上圖），「老大」則面對著狗群的其他成員。

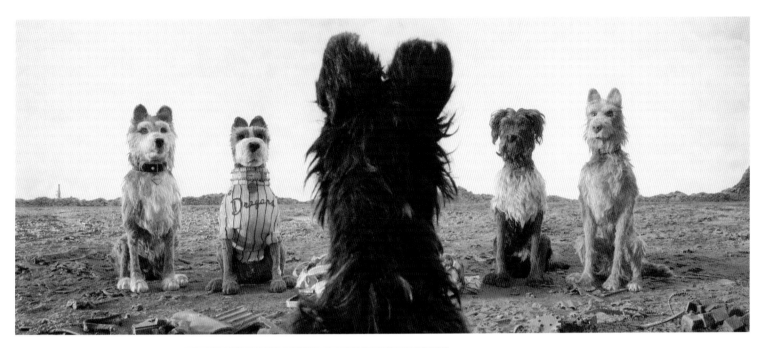

WA：《生者的紀錄》之後還有哪些片？

《蜘蛛巢城》，同一年還有《深淵》，這部同樣也是很陰鬱，很難理解的那種——

WA：但你知道的，那一部也很棒。

好吧，我想我提起這個話題是因為——

JS：能不能先說一件事？開始的發想源頭是黑澤明的主意嗎？

通常如此。

JS：OK，因為他的心思可能跑到別的地方去了——那不單只是指揮塔的錯（笑）。大家很容易把錯誤都怪到新進者的頭上。

WA：但我喜歡在房間裡有個指揮塔的做法。

JS：你覺得指揮塔本人會不會認為他在浪費時間？

呃，橋本一開始顯然認為他是個懶鬼。他有點覺得，「這傢伙到底在幹嘛？憑什麼他光坐在哪裡就可以賺得比我還多？」

WA：他的酬勞更高？

對！

WA：為什麼？

他當時比較有名氣。但我可不想在你們面前講解黑澤明史！

WA：不，我的意思是，我覺得把這部分寫進書裡很棒。

提起這個話題是因為，我把劇本讀了好幾次，我覺得情節非常緊湊。我認為你們合作寫的劇本、威斯所拍的電影幾乎都是這樣。我覺得你們的作品或許跟宮崎駿的電影甚至是完全相反的，他的電影結構感覺上非常自由鬆散，完全只專注在「那後來呢？」這件事上。但在《犬之島》裡……我覺得你們好像一開始就打定了主意要寫某件事，然後故事又繞回到某些主題上，感覺非常完整。所以這個劇本曾歷經過好幾份草稿嗎？是否有修改的過程？

WA：我們多半不會把劇本寫成完整的草稿。一旦故事寫到最後，我們就開始重新修改。即使到現在，假如我們調整了片裡的某個部分，或刪掉某個部分，我通常會再回到劇本裡做調整。劇本一直都在重新修改。而且過程中通常會出現一些棘手的大問題，我們得要努力想辦法克服。這些問題多半沒辦法很快解決。我覺得問題比較像是被往這邊推一點，被重新改造，到最後問題會被吸收、重新導向，直到你覺得，「嗯，現在這個情節發展看起來似乎 OK 了。」最常見的狀況是，微調的次數夠多的話就會造成差別，聽得懂嗎？這麼說對不對？

JS：（插嘴）我能不能說一件可能不對的事？

但說無妨。

JS：但在此刻我覺得它是對的？

WA：請講。

JS：一開始，當你們談到把腦袋裡的想法大聲說出來，到後來才會發現問題……我覺得人生也是這樣。就像一幅拼圖，而你原本用錯誤的方式去觀看它。突然之間你發現，「等等！我們一直都以為這應該是這樣的，只是不知道該怎麼把它放進去。但現在……你發現其實是它旁邊的東西不對，突然間它就放得進去了。」所以我覺得這也很有趣，你一直不斷在創造，也一直在改變和重新思考。

但總是有一小部分的想法是打從一開始就存在的。《大吉嶺有限公司》就是這樣。像是，起初的某些原則，最後變成了電影裡非常重要的環節。

WA：我們通常會把它們寫成一張清單。

JS：正是如此。

WA：這張清單也會一直被重寫。我們會問：「等等，我們現在到底要幹麼？是像這樣嗎？或者這樣？還是那樣？」這張清單的某個版本會在筆記本裡可能出現個六次，而電影就是從這些筆記本裡生出來的。

核心想法的清單？上面寫些什麼？

WA：什麼都有可能。有可能是我們想讓某個角色像如此這般，或者我們想用視覺效果來處理這件事——

RC：或者讓敘事者說出某個句子。

WA：對，也可能是一個句子……

不要客氣，請舉個例子來聽聽！

WA：（好像在朗誦一份他早就背得滾瓜爛熟的清單）嗯，我想以這個劇本來說，我們是先想好了領頭狗群——老大、雷克斯、國王、公爵、老闆——這些狗都取了聽起來像是狗中領袖的名字。還有跳蚤、小蟲、壁蝨、蝨子和垃圾場……我們還要有政治的——

RC：阿中的設定，一直都是個身負使命的小小飛行員。

WA：對，小飛行員。其他還有什麼？

RC：我剛剛打斷了你的話，但政治局勢——

WA：要有某種政治危機，還要有載著垃圾跑的電車。

RC：故事裡先前曾進行過某種實驗，以及某個隱藏著深層謎團的「外環」區域。

WA：動物實驗始終都是故事的一部分。

靈感是來自《疫病犬》嗎？

WA：跟《疫病犬》當然有關係，我們也確實討論過。我很愛《疫病犬》，還有《瓦特希普高原》。但我覺得那個部分，有關在實驗室裡進行動物實驗等等，跟《鼠譚祕奇》（*The Secret of NIMH*）的關係更大一點。

JS：有時寫到一半卡住時，我們會想，「清單上還寫了什麼？」能夠知道原本有哪些主意——那些打從電影最初版本就想到的主意，讓人覺得很安心。

因為你可能會忘記。

JS：這樣會讓你覺得，好像找到了一條重要的線索，可以重新調整腳步之類的，這感覺很棒。

WA：此外，有時候當你找到了一個可能的解決辦法，你很容易會決定「那就這麼辦！」照著別人剛提出來的建議去做，他們會覺得這樣很合理。但我們不想這麼做。

RC：當時有一個辦法可以解決很多問題……而且似乎是很明顯的——

WA：你指的是，我們可以把劇情主旨寫成用機器狗，來取代真狗嗎？

RC：沒錯。

WA：對，而情況通常是，那樣寫會讓故事裡的一切動機都說得通。他們想用機器狗取代真狗，因為他們想要銷售機器狗。故事裡的確有一點類似的暗示。但那又跟整部片的感覺不合。所以那部分變得有點曖昧。他們為什麼會做這種事？

因為他們就是討厭狗。

WA：他們討厭狗（三人大笑）！對，就是這樣。他們討厭狗！

JS：對了，你曾經碰過討厭狗的人嗎？每次你遇到這種人的時候，他們根本說不出來為什麼討厭某隻狗。他們就是討厭狗。

WA：嗯，有些人覺得狗很可怕，所以他們不喜歡狗。

你們都認為自己是愛狗人士嗎？

JS：（立刻回答）那當然。

RC：（語調冷靜堅定）我不是狗派。

WA：（思考中）不算是。我是說，我喜歡狗，但我並不會迫切地需要被狗環繞著。

羅曼，你不是狗派嗎？

RC：我比較喜歡貓，我有一隻貓，倒不是不喜歡狗。傑森——

WA：傑森是愛狗一族，因為他跟他的狗關係非常親密。

JS：我是跟狗一起長大的，我身邊一直都有狗。

你看起來就像是個愛狗人士。

JS：我無法想像沒有狗的生活。

我會這麼問，是因為劇本裡滿滿都是對狗的愛——人與狗的關係，幾乎帶著某種道德迫切性或美感。我覺得愛狗人士看這部片時，應該會很激動。

WA：（哀傷地說）希望如此。

RC：（同樣是哀傷的語氣）「人類最好的朋友發生了什麼事？」

你們聽起來有點像在開玩笑，但至少在紙頁上，劇本讀起來非常真誠。

RC：的確很真誠。

WA：我們一點都沒打算搞笑。

JS：這會引發很大的迴響，這部電影。

WA：我們根本不該在傑森面前開玩笑，他會傷心的。

所以傑森是編劇組裡的核心愛狗人士。

WA：他是代表愛狗族的指揮塔。對，我的意思是，傑森對這部片一直都握有關鍵的影響力，那就是，他會一直問，「他們為什麼要這麼做?!」

聽到這裡，我把手放在心口上，發出感動的笑聲。傑森的表情非常誠懇。

WA：（繼續模仿傑森，尖聲說）「沒有人會這麼做！」（全體大笑）

可是，片子裡有很多殘酷的——

JS：（立刻接著說）有很多殘酷的場面！

——你們剛剛提到清單上的東西——有狗，他們遭到虐待，還有垃圾……我的意思是，這是部動畫片，所以會有小朋友去看，我可以想見這部片對小觀眾們會形成某種影響深遠的、可能引起不安的經驗——

WA：其實我也不知道多大的孩子才應該看這部片。

RICHARD ADAMS　理察·亞當斯與《疫病犬》

馬丁·羅森 1982 年的動畫作品《疫病犬》一景。

理察·亞當斯素以動物小說聞名：他寫關於兔子、熊、馬和狗的故事，卻帶有古代史詩與宗教傳說的色彩。他有歷史碩士文憑，二次大戰期間則在英國陸軍服役，許多人都把他的作品解讀為政治寓言，尤其是他最著名的小說《瓦特希普高原》。

但亞當斯和威斯、羅曼與傑森同屬「那後來呢？」這一派的說書人。亞當斯在此書 2005 年的再版序言中寫道，「我要強調，《瓦特希普高原》從來就不是什麼寓言。這只是我在車子裡臨時掰出來的一個關於兔子的故事而已。」他每次開車載女兒們上學時，都會想出一小段新的情節，時間長達好幾個月。最後在女兒們的要求下，他把故事寫成了這本後來榮獲卡內基文學獎的小說，這也是他的處女作，出版於 1972 年，當時他五十二歲。就跟希臘史詩《伊里亞德》（The Iliad）和《奧德賽》（The Odyssey）一樣，這本小說的結構複雜到讓人難以相信它的前身竟然只是口傳故事。《瓦特希普高原》似乎效法了《埃涅阿斯紀》（The Aeneid），以荷馬的史詩為範本，講述一群流浪野兔的冒險歷程，故事的高潮則是兔子們為了兔場的命運而開戰。

出版於 1977 年的《疫病犬》，情節較單純、故事卻更悲慘：兩隻狗從動物實驗室裡逃出後遭到當局追捕，因為牠們被認為帶有鼠疫病菌。馬丁·羅森（Martin Rosen）把這兩本書都改拍成動畫片（《瓦特希普高原》的動畫版片名譯為《猛兔雄兵》），對一整個世代的純真兒童造成心靈重創，這些孩子原以為他們看的是溫馨的動物電影，完全沒料到會目睹殘忍的場面。

亞當斯曾深入研究動物的生活與習慣，想要避免多數動物小說裡的擬人化傾向。在《瓦特希普高原》裡，兔子們有兔子的欲望和問題：牠們想要交配、想找到合適的兔場、想要躲避獵人，也很品嚐可口的蔬菜。《疫病犬》則和《犬之島》一樣都是關於曾受創傷的家犬，牠們生平第一次得學著如何自保。書中的主角羅夫（Rowf）和史尼特（Snitter）也有狗的欲望：其中個性比較天真的史尼特一直希望回到主人身邊。在故事的結尾，兩隻狗在後有追兵的情況下逃進海裡逃命，羅夫問史尼特他們要游到哪裡去。「前面有一座小島，」史尼特說：「島上全都是狗。」

「人類不許到島上去，除非狗喜歡他們，願意讓他們上來。」

「我從來沒聽過。它就在前面，對吧，是真的嗎？那個島叫什麼名字？」

「犬，」史尼特想了想，然後說：「犬之島。」

RICHARD ADAMS
Author of WATERSHIP DOWN
The Plague Dogs

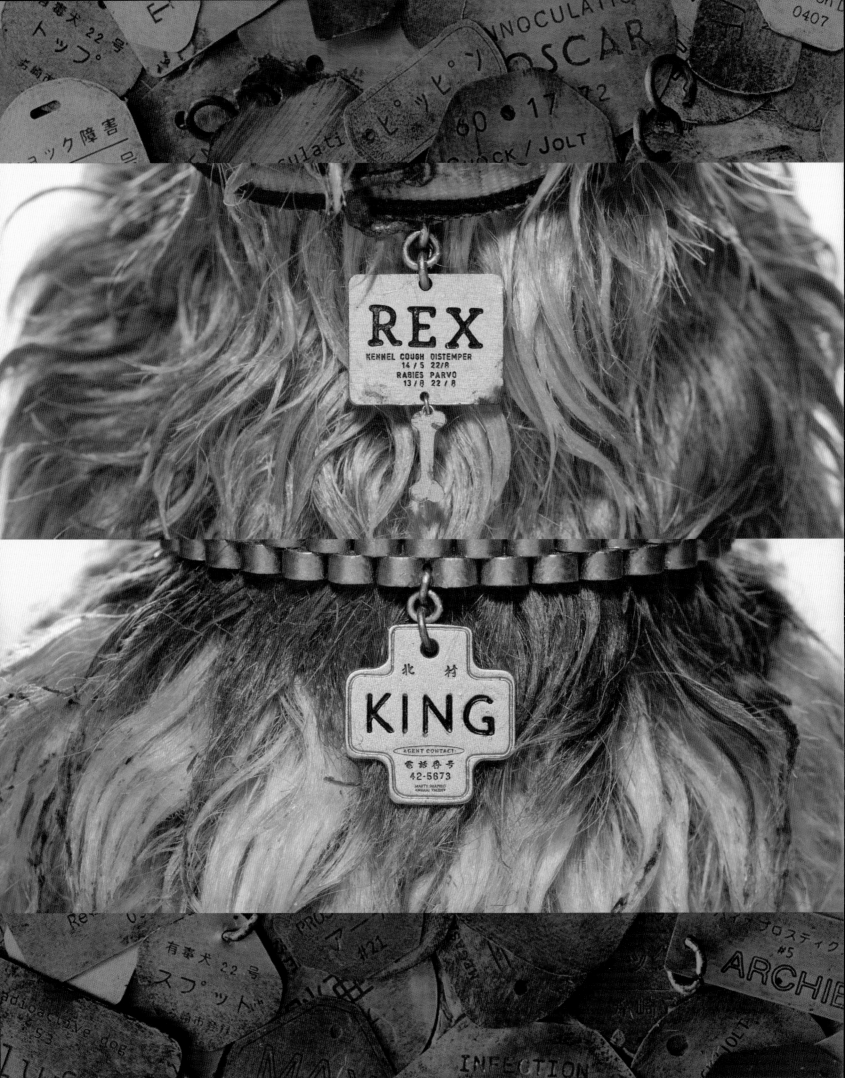

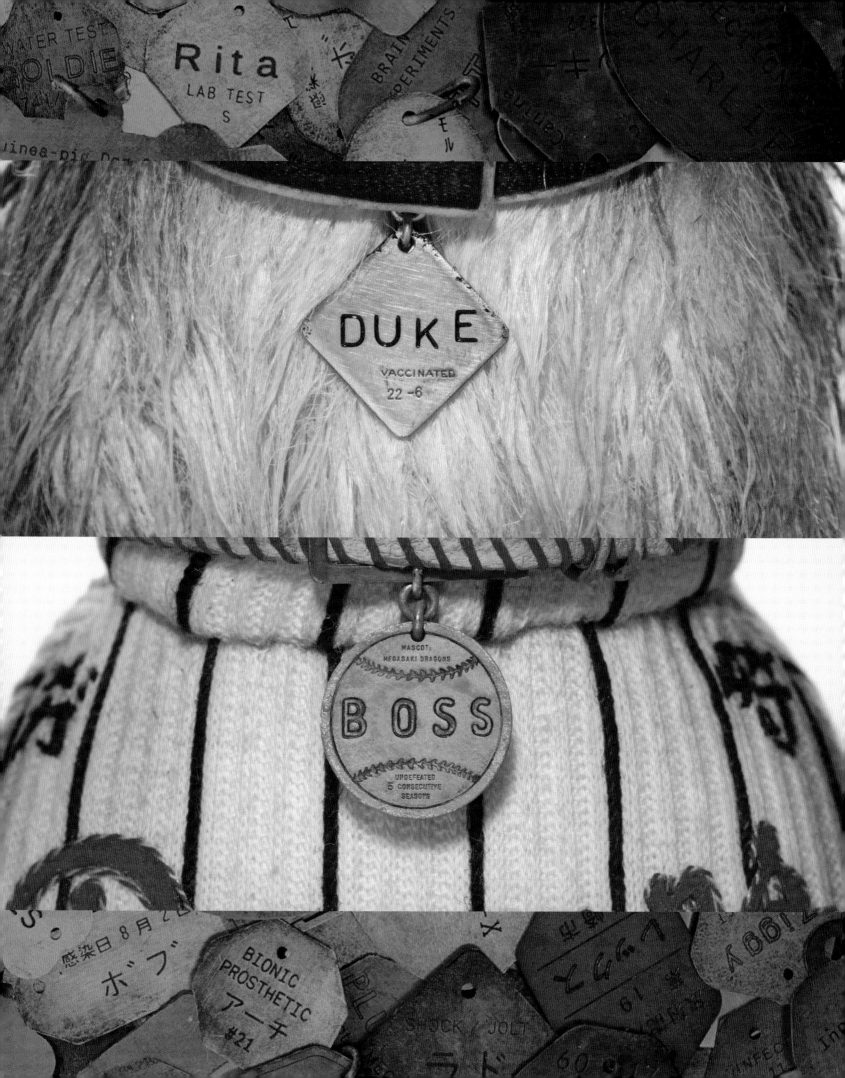

JS：我們能不能自己發明一套電影分級制度？比方說，要看這部片你必須年滿——

WA：九歲以下須由家長陪同觀看的輔導級（PG-9）。

JS：九歲。

那似乎很恰當。這讓我聯想到，我也不知道，像是《E.T. 外星人》之類的片。你知道，那是一部給——

RC：聽起來很棒。

WA：就是啊，票房長紅（笑）。

RC：不過我覺得很多兒童電影，或者文學——我們在寫《月昇冒險王國》的時候就討論過——我們自己小時候最受吸引的東西都帶著某種尖刻的性質，或者有一種陰暗面。

WA：但你是指充滿了暴力之類的兒童文學。

像羅德・達爾（Roald Dahl）。

WA：還有那之前的一切（笑）。

JS：或者像我童年時代的電影，例如《鼠譚祕奇》。

哦對。唐・布魯斯（Don Bluth）的那些電影——

JS：但除此之外，我小時候看完這些電影之後印象最深的是，一種寂寞感。就連片中聲音錄製的方式——例如水滴掉落下來，像這樣（模仿寂寞的水珠一滴接著一滴滑落）；甚至還帶著一點殘響。我去戲院裡看的第一部電影是動畫《最後的獨角獸》（The Last Unicorn）。我女兒剛從圖書館裡把這部片的DVD借回家，還問我「我們能不能看這部片？」

你女兒多大了？

JS：六歲半。我們一起看了這部片，裡面有種非常悲傷、寂寞的感覺……我跟你說，那感覺真是奇怪，即使光討論聲音的部分——這些電影裡有大片的聲響空間。比如一隻動物在吃草。好像沒有什麼其他事情發生。

WA：嗯，宮崎駿一直都是這樣。

JS：空間。

WA：寂靜，以及願意花點時間停下腳步。像《龍貓》那部片裡有個地方很不一樣，它是那種很平常的……他們搬到一棟新房子裡。他們開始打掃。

那就是全部的劇情（笑）。

WA：對！我是說，在新家附近發現了一些好玩的東西，不過片子裡花了很大部分的篇幅在描寫孩子們搬進新家之後，努力適應鄉下的生活，我記得孩子們的媽媽好像在住院。這不是美

國動畫片的節奏，故事不只速度緩慢，而且在一定程度上，片子裡發生的事都很低調。直到你發現一個巨大的生物——

沒錯，其實並非什麼事都沒發生，而是這部片所感興趣的事，正好都是那個年紀的孩子會感興趣的事。

JS：我不知道，我能不能說句話？就是，威斯剛提到這個故事最起初的想法，而我們在把這些想法寫出來的過程中，雖然我沒有再重看過《鼠譚祕奇》和其他那些片，但這個故事裡有某種東西打動了我，在某種層面上這種東西總是跟動畫片連在一起，它會給人這一類的……感覺。

某種電影的傳統——

WA：對，那種感覺。

JS：有點像是，我是說，這只是很模糊的感覺——我很懷念那些。我跟那些東西有某種連結——

WA：在情感上。

JS：那種體會，那種感覺。

說說你們寫到阿中遇到斑點的那一段。

WA：（對羅曼和傑森說）我們還記得那一段是怎麼寫出來的嗎？

前跨頁：雷克斯、公爵、國王、老闆和其他狗的狗牌。

上圖：機器狗偶。

左圖：《實驗鼠的祕密基地》（Mrs. Frisby and the Rats of NIMH）是羅伯特・歐布萊恩（Robert C. O'Brien）於1971年所出版的少年小說，敘述一位田鼠單親媽媽試著從農夫的犁頭底下搶救家園的故事。但書中最令人難忘的片段則是有關實驗鼠生活的長篇倒敘，這些大鼠在國家心理健康研究所（NIMH）接受各種實驗後，竟然發展出高度智商。雖然書中描寫大鼠們在實驗室裡的待遇整體而言不算太糟，但牠們還是很高興能夠逃出來。唐・布魯斯在1982年把此書改拍成動畫片《鼠譚祕奇》時，把這整段倒敘精簡為一串快速剪接的蒙太奇鏡頭，但誇大了實驗室的驚悚面，他也把整個故事改編得更為恐怖。在原書結尾，聰明鼠想出了妙招替田鼠媽媽搬家，動畫版裡則加油添醋地補上了魔法、比劍決鬥及反社會人格的情節。

《鼠譚祕奇》是布魯斯所拍攝的第一部劇情長片，也是最後一批在片中大量使用突發驚嚇、陰暗畫面和坦率殘忍情節的兒童動畫片之一。不過《鼠譚祕奇》對兒童遭成的心理創傷，恐怕還不及馬丁・羅森所拍攝的《瓦特希普高原》與《疫病犬》那麼出名。

THE FILMS OF HAYAO MIYAZAKI
宮 崎 駿 的 電 影

1979
魯邦三世・卡里奧斯特羅之城

1984
風之谷

1986
天空之城

1988
龍貓

1989
魔女宅急便

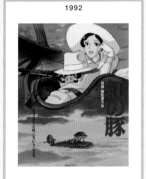
1992
紅豬

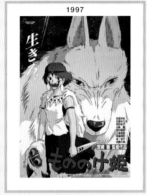
1997
魔法公主

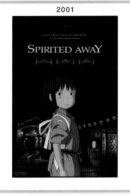
2001
神隱少女

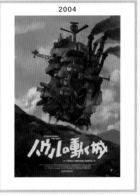
2004
霍爾的移動城堡

2008
崖上的波妞

2013
風起

宮崎駿的動畫電影格局宏大,卻也十分纖巧。它們講述公主和武士、巫師和神明的故事;同時也是關於剛學步的幼兒、十歲大的兒童,以及青少年的故事。電影裡有大量描寫海盜、驚天爆炸和高速追逐的片段;但也呈現出蝴蝶翩然降落、植物萌生新芽、人物獨自安靜進食的鏡頭。這些電影裡經常出現飛行的主題——熱愛古董飛機的宮崎駿喜歡拍攝以飛行員為主角的電影。就連他說故事的手法也像在空中飛行:他的故事不受傳統敘事架構的束縛,他的角色是為了想要冒險而自由探索。

宮崎駿一共執導過十一部劇情片,其中最為人熟知的一部,或許就是 1988 年的《龍貓》(龍貓這個角色從此成為全球家喻戶曉的人物,也是最長銷的絨毛玩具)和 2001 年的《神隱少女》(該片榮獲奧斯卡最佳動畫長片獎,在日本至今仍穩坐歷史票房冠軍)。

宮崎駿作品中(參見《風之谷》、《龍貓》、《魔法公主》、《神隱少女》和《崖上的波妞》)反覆出現的主題,就是年輕的主角和動物或精靈相遇,並發展出一段關係的故事。有時候動物就是精靈,或者精靈會以動物的形象現身。

在日本傳統宗教「神道教」中,神代表著居住在大自然之中,與自然密不可分的神祇、力量或精靈;某些作品中明確出現神明的角色(如《魔法公主》和《神隱少女》),其他作品中的神明則以含蓄或暗示的方式現身(如《龍貓》及《崖上的波妞》)。

在這些電影中,神或類似神明的生物會以某些方式邀請主角進入自然或精靈的世界,主角則必須扮演起某一種動物(或全體動物)與人類之間的橋梁。宮崎駿電影的主角總是個少年或少女,跨立於人類與動物、人類與自然的界限中間,為雙方的需求發聲。

《犬之島》裡的阿中就扮演著這個經典的宮崎駿式角色,他是巨崎市和垃圾島之間、也是人類世界及狗群世界之間的聯絡人。

宮崎駿電影中熙來攘往的「人類世界」(如《風之谷》裡的多魯美奇亞王國,《魔法公主》裡的鐵城達達拉、《神隱少女》裡的現代日本)都和科技、工業及軍隊脫不了關係,片中呈現這些人類世界的角度頂多只能稱為曖昧不明。

在這一點上我們可以感受到宮崎駿對於故鄉日本的部分心情:日本鄉下的綠意空間充滿了生機,潛藏著非常古老的力量。

但日本的都會中心卻汲汲營營於現代化發展,不惜付出龐大代價。片中年輕主角的任務,就是無論如何都要確保人類不會忘記傳統的世界,自然的世界,神明的世界。

宮崎駿也是出於對兒童和動物的尊重,才會刻意把他們放進艱困的處境,讓他們經歷苦難。《犬之島》和宮崎駿的作品同樣把黑暗與溫柔並列,致力於用小朋友看得懂的方式來呈現人類經驗的所有面向。

《魔法公主》一片裡有許多暴力、甚至血腥的情節,但宮崎駿在 1999 年接受《紐約時報》訪問時說,他把該片的觀眾設定為「任何年滿十歲的人」。他還說:

「假如你是真心想拍電影給小朋友看,你就得用他們的方式去思考,而不是替他們判斷哪些情節他們恐怕會受不了。我們發現,跟成年人相比,孩子們反而更能看得懂這部片,知道我們想說些什麼。」

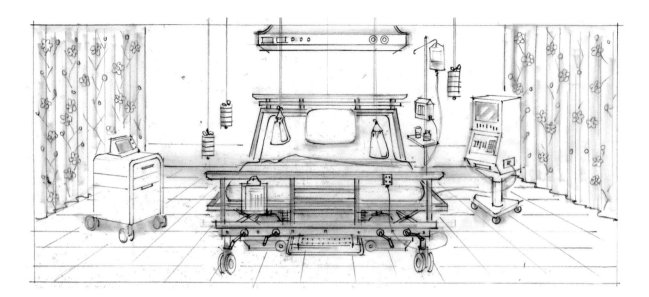

RC：我記得深受感動。我一直覺得那一段非常溫馨、感人。我想想看……

JS：我可能記錯，但在寫到這一景之前，我們不是正在討論阿中怎麼會變成由小林市長來當監護人，就像是他掉進了他的生命裡嗎？就因為這樣我們才把故事往那個方向寫，提到他的雙親，那才是真正的——

他是孤兒，所以他是你們劇本裡出現的第三個孤兒了？

WA：真的嗎？我知道《月昇冒險王國》裡有個孤兒。

還有「無」（Zero，譯註：《歡迎來到布達佩斯大飯店》的主角之一）。

WA：對，無也是孤兒！那個角色是孤兒。沒錯。他們都是孤兒（笑）！

RC：我覺得迪士尼所有電影的主角都是孤兒。

WA：只有孤兒。

嗯，傑森認同的部分是寂寞感，而他們的確——

WA：對啊，這個可憐的孩子，他坐在病床上，斷了一條腿，而且在整部片裡，他半邊的腦袋瓜上都插著一根鐵條。

JS：對，他實在有點慘。

WA：對啊，他的日子很不好過。而且他的爸媽又死了。他的遠房堂叔（即小林市長）對他又不好。

他對這隻狗的愛，甚至還不被大總管（Major-Domo）准許，這實在有點——

WA：人家給了他一隻狗，卻又告訴他這隻狗不是他的寵物；然後這隻狗又從他的身邊被奪走，送到垃圾場去（我笑了起來，傑森哀傷地嘆了口氣）。所以真的，他真的很慘。不過他可是有飛行員執照。

RC：我想那是張初級飛行員執照。

WA：對，某種許可證。

但那一幕真的建立起人狗之間的連結。有一種純真感——這是我讀到的感覺。

WA：哦，那就好。那樣可能很好。

嗯，我還沒看過電影呢（笑）。

數據皆符合期待的結果。　　　　痊癒　　　　　　Dog 病

上圖：阿中在醫院裡和斑點相遇鏡頭的概念草圖，由卡爾·斯普拉格（Carl Sprague）繪製。

右頁：阿中伸手向他的新護衛犬打招呼。

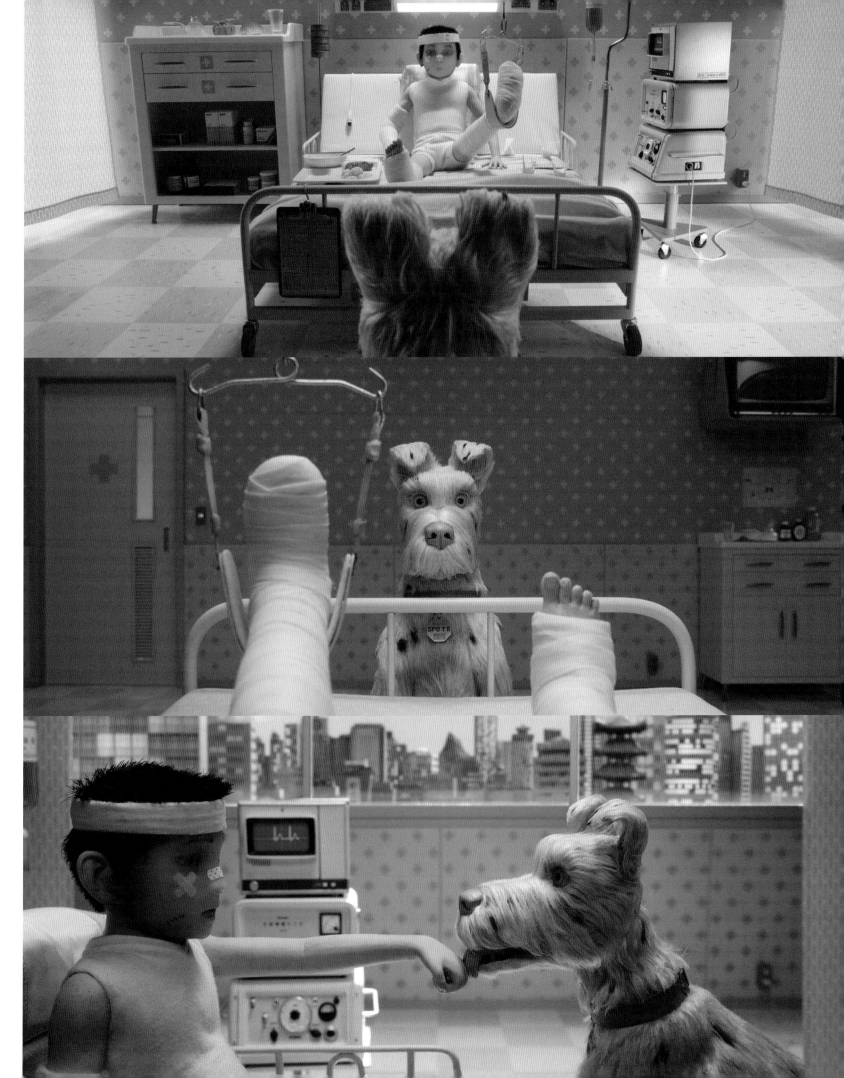

HOSPITAL ROOM

醫院病房

1. OVER SPOTS AT FOOT OF BED OF ATARI IN TRACTION & MAJOR DOMO TALKING.

鏡頭從背後拍到斑點坐在床腳前，阿中躺在病床的牽引架上，大總管正在說話。

2. ATARI'S FEET, SPOTS, (T.V. & DOOR IN B.G.)

阿中的腳、斑點，（電視和門在背景中）

3. ATARI SITTING IN BED, CRY SPOTS ENTERS, PETTED, ETC, BOTH LOOK, ALARMED, OVER MIDDLE OF CAMER TO:

阿中從床上坐起、哭泣、斑點進入鏡頭內、阿中輕拍斑點，等等。人犬都露出吃驚的表情，把臉轉向鏡頭正中央：

4. LOW ANGLE OF MAJOR DOMO SCOLDING　仰角拍攝大總管的斥責

5. TIGHTER OF ATARI AS MAN WIRES HIM. BEGINS TO

鏡頭更往阿中推進，男子開始替阿中裝設線路

 THEN BACK TO 3.
SPOTS BACKS AWAY OUT OF CAMERA RIGHT.
鏡頭再切回3
斑點從鏡頭右邊退出去。

THEN BACK TO 2.
SPOTS BACKS UP TO HIS ORIGINAL SPOT AS MAN COMES IN W/ WIRES.
鏡頭再切回2
斑點回到原本的位置，男子拿著電線走進病房。

CUT BACK TO 4. DOMO INSTRUCTING.
鏡頭切回到4
大總管下達指令。

BACK TO 2. FINISHES WIRING SPOTS.
鏡頭回到2
斑點的線路裝設完成。

THEN TO 5.
再切到5

BACK TO 4. DOMO STILL TALKING. STOPS.
鏡頭回到4 大總管還在說話。停止。

BACK TO 5. (ALONE) PAUSE. WHISPERS.
鏡頭回到5 （獨自一人）暫停。低聲說話。

BACK TO 2. AS MAN EXITS. SPOTS REPONDS.
鏡頭回到2 男子走出病房，斑點開始回話。

6. END W/ CLOSE-UPS.
以特寫鏡頭收尾。

7.

18.

Atari's deceased parents at their wedding; footage of a traditional Japanese funeral; a post-card-image of the imposing, Gothic mayoral residence; and Spots' official wood-block-print press-portrait.

> INTERPRETER (V.O.)
> -- and also the intention of his distant-uncle, Mayor Kobayashi, to personally adopt him as ward to the mayoral-household. Upon his release from Megasaki General, Atari (who suffered the loss of his right kidney and numerous broken bones in the crash) will live in sequestered quarters within the confines of Brick Mansion, where he will be educated in solitude by private tutors. Atari has also been assigned a security-detail for his own protection in the form of a highly-trained bodyguard-dog named Spots Kobayashi.

INT. HOSPITAL ROOM. DAY

Atari lies in traction propped-up on an electric bed with both legs elevated by pulleys and harnesses, one broken arm encased in a plaster-cast, and a swirl of bandages wrapped around his head. Spots waits, obedient, on the floor. He looks worried and sad. In a scratchy, sinister voice (in Japanese), Major-Domo explains the details of the current situation to both the boy and the dog. Spots adds gently:

> SPOTS
> You're my new master. My name is Spots. I'm at your service. I'll be protecting your welfare and safety on an ongoing-basis. In other words: I'm your dog.

Atari hesitates. He extends his good hand, palm down. Spots promptly approaches, licks the back of Atari's hand, and bows, deferential. Atari strokes the top of Spots' head and scratches under his chin. Against their best efforts, they both begin to quietly cry.

Major-Domo watches, mortified. He interrupts with a sudden question in Japanese. Atari and Spots both look at him. They hesitate. Major-Domo explodes (subtitled in English):

> MAJOR-DOMO
> Security-detail! Bodyguard-dog! Not pet!

Silence. Atari and Spots look at each other again, confused and troubled. They do not know what to do.

19.

A technician enters the room carrying two secret-service-type earphones. He installs one in Atari's ear and one in Spots'. (The diode-light on each wire activates, blinking green.)

Major-Domo instructs Atari briefly. Atari reluctantly puts his finger to his earphone and, looking to Spots, speaks at a low whisper. A few words of distinct Japanese crackle from Spots' earphone. His eyes light-up. He blurts eagerly, moved:

> SPOTS
> I can hear you, Master Atari-san!

Atari's eyes continue to well-up with tears. His lips quiver as he whispers to his dog; and Spots' body shakes as he listens, nodding and repeating softly:

> SPOTS
> I can hear you. I can hear you. I can hear you.

CUT TO:

The dog-skeleton.

Atari unzips a pocket and produces a small, orange locker-key labeled: Master Pass-Key. He kneels and pulls a safety-catch before unlocking the bolt and flipping open the door. The living-dogs groan and grimace with frustration. Rex mutters:

> REX
> You need a key.

Atari wipes away his tears with his sleeve. He turns and walks away. Rex, King, and Duke follow him. They stride past several on-looking-dogs -- including Chief, who, at some point, has seated himself in the path behind them. He does not acknowledge them as they pass.

Boss pokes his nose into the cage. He looks down at the dirty I.D. tag.

INT. LABORATORY. DAY

A hydraulic sliding-door opens, and Professor Watanabe and Yoko-ono enter a bright-white scientific research facility. A junior-scientist gives a progress-report about a research-dog with tubes in its nose, I.V. drips in its legs, pulse-sensors on its paws, and a thermometer in its mouth. The junior-scientist checks the dog's temperature and injects it with a shot of blue serum. He hands Professor Watanabe a computer punch-card.

INSERT:

The punch-card. There is text all over it in Japanese. The one sentence in English is a bold-faced:

> Dog-Flu: CURED.

左頁：威斯為醫院裡的第一景
所繪製的初步分鏡表。

本頁：此場景在《犬之島》劇
本裡的節錄內容。

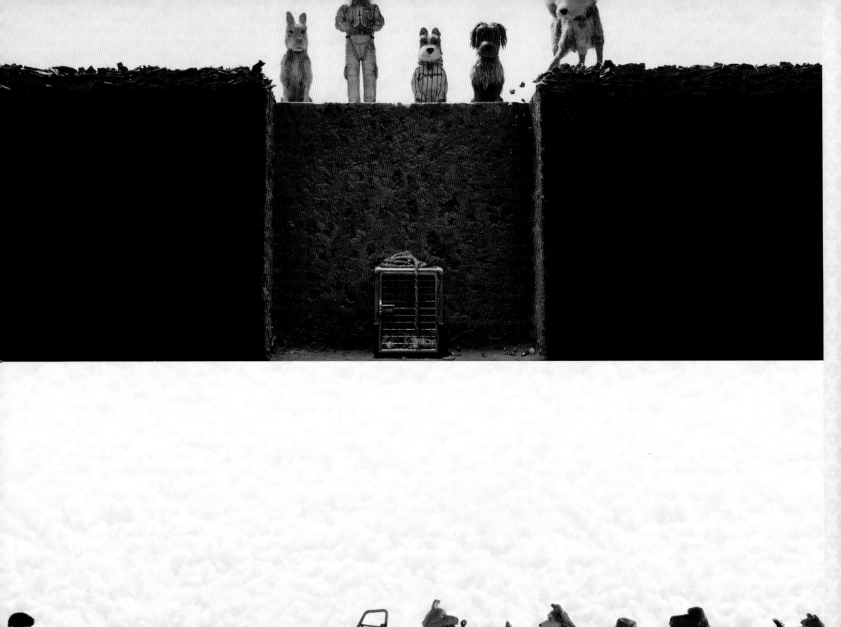
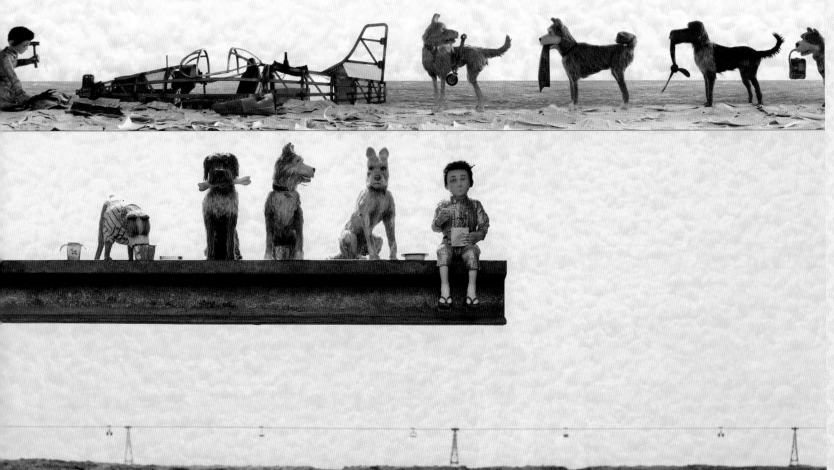

蒙太奇

MONTAGE

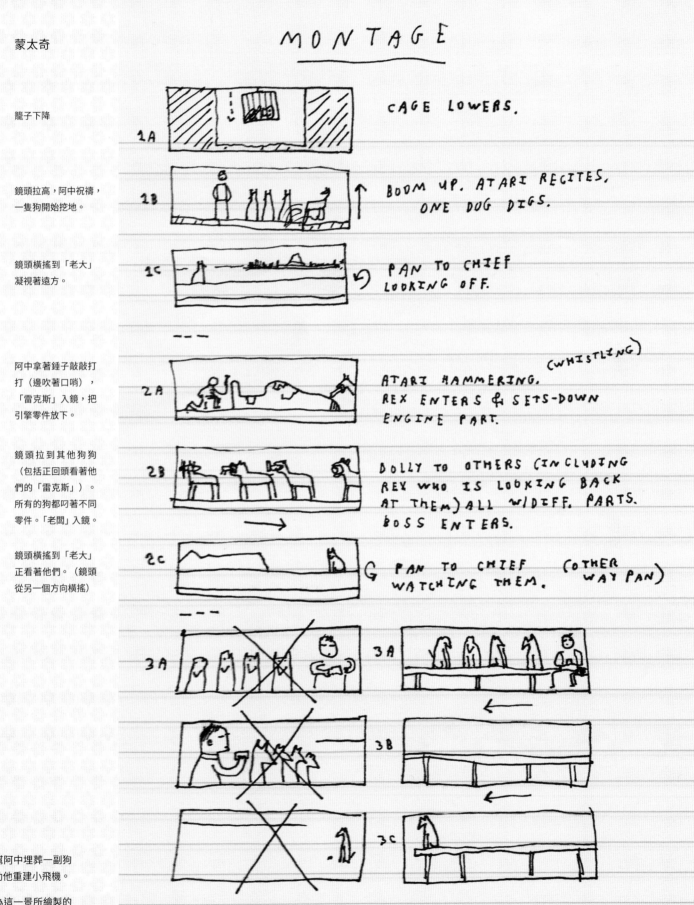

籠子下降

1A　CAGE LOWERS.

鏡頭拉高，阿中祝禱，
一隻狗開始挖地。

2B　BOOM UP. ATARI RECITES,
ONE DOG DIGS.

鏡頭橫搖到「老大」
凝視著遠方。

1C　PAN TO CHIEF
LOOKING OFF.

阿中拿著錘子敲敲打
打（邊吹著口哨），
「雷克斯」入鏡，把
引擎零件放下。

2A　(WHISTLING)
ATARI HAMMERING.
REX ENTERS & SETS-DOWN
ENGINE PART.

鏡頭拉到其他狗狗
（包括正回頭看著他
們的「雷克斯」）。
所有的狗都叼著不同
零件。「老闆」入鏡。

2B　DOLLY TO OTHERS (INCLUDING
REX WHO IS LOOKING BACK
AT THEM) ALL W/DIFF. PARTS.
BOSS ENTERS.

鏡頭橫搖到「老大」
正看著他們。（鏡頭
從另一個方向橫搖）

2C　PAN TO CHIEF　(OTHER
WATCHING THEM.　WAY PAN)

3A

3A

3B

3B

3C

3C

左頁：狗群幫阿中埋葬一副狗
骨骸，並協助他重建小飛機。

本頁：威斯為這一景所繪製的
初步分鏡表。

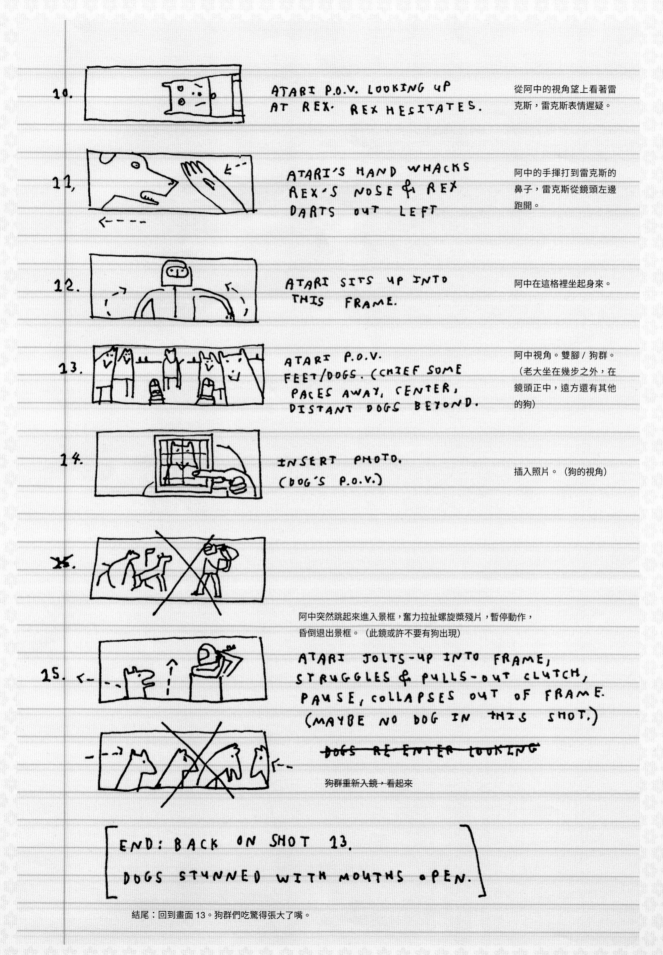

10. ATARI P.O.V. LOOKING UP AT REX. REX HESITATES.

從阿中的視角望上看著雷克斯，雷克斯表情遲疑。

11. ATARI'S HAND WHACKS REX'S NOSE & REX DARTS OUT LEFT

阿中的手揮打到雷克斯的鼻子，雷克斯從鏡頭左邊跑開。

12. ATARI SITS UP INTO THIS FRAME.

阿中在這格裡坐起身來。

13. ATARI P.O.V. FEET/DOGS. (CHIEF SOME PACES AWAY, CENTER, DISTANT DOGS BEYOND.

阿中視角。雙腳／狗群。（老大坐在幾步之外，在鏡頭正中，遠方還有其他的狗）

14. INSERT PHOTO. (DOG'S P.O.V.)

插入照片。（狗的視角）

X.

阿中突然跳起來進入景框，奮力拉扯螺旋槳殘片，暫停動作，昏倒退出景框。（此鏡或許不要有狗出現）

15. ATARI JOLTS-UP INTO FRAME, STRUGGLES & PULLS-OUT CLUTCH, PAUSE, COLLAPSES OUT OF FRAME. (MAYBE NO DOG IN THIS SHOT.)

~~DOGS RE-ENTER LOOKING~~

狗群重新入鏡，看起來

[END: BACK ON SHOT 13. DOGS STUNNED WITH MOUTHS OPEN.]

結尾：回到畫面13。狗群們吃驚得張大了嘴。

本頁：威斯為阿中降落一景所繪製的初步分鏡表。

右頁上圖：阿中起飛一景的廣角概念草圖，由維克多·喬治耶夫（Victor Georgiev）繪製。

右頁中圖及下圖：阿中降落場景的停格鏡頭。

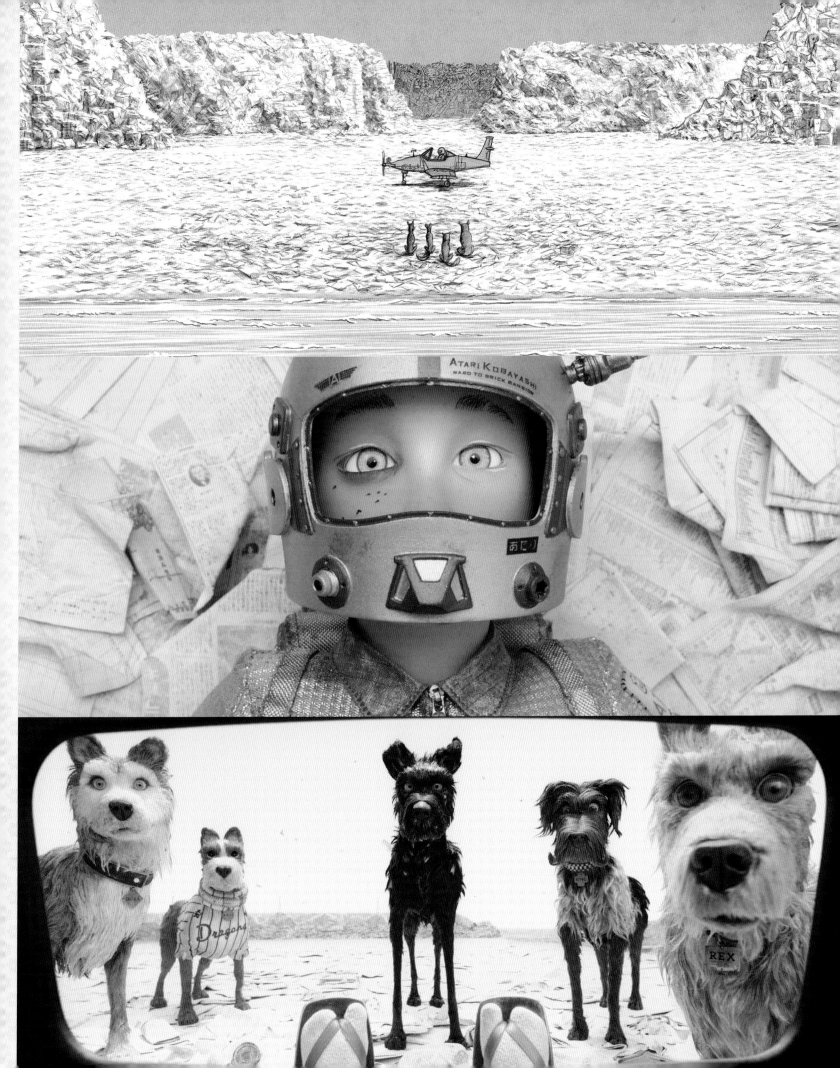

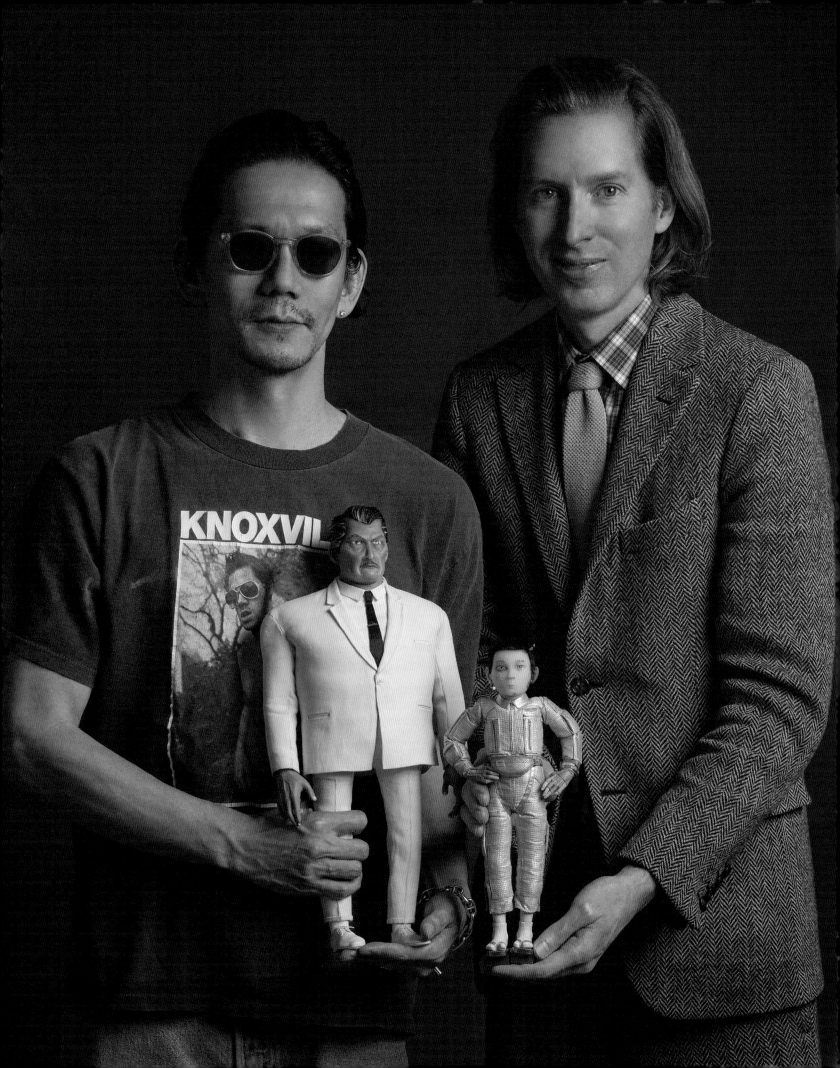

FINDING TRANSLATIONS
尋找翻譯
日文大功臣野村訓市的訪談

野村訓市到底是做什麼的，實在很難只用一句話就說清楚，還不如猜猜他沒做哪些事。他是室內設計師，也主編雜誌。他在 IG 上經常和演員們往來、穿著潮流服飾亮相，並為家鄉東京的藝術家大力宣傳。威斯在《犬之島》裡派給他的工作幾乎無所不包：他不但參與了寫劇本、翻譯對話和選角，更令人意想不到的是，他還替反派主角配音。

你是怎麼認識威斯的？

我是先認識蘇菲亞・柯波拉。我曾經在她拍《愛情，不用翻譯》的時候幫過忙。我想她是以 90 年代在東京生活的回憶為藍本，寫成了那個電影劇本。但當她回到日本勘景時，大部分的地點都已經消失。她試著跟當地工作人員解釋她想要的東西，但他們實在無從理解。所以她請我幫忙，我找到類似劇本裡場景的地方。接著她也給了我一個角色，所以我在片中客串了一角。

後來，她時不時會寫訊息給我，像是，「嘿，阿訓，我朋友正要去東京，你能不能幫我照顧他或她？」她的朋友什麼人都有。

左頁：野村訓市和「小林市長」，威斯和「阿中」。

上圖：小林市長在市政圓廳發表演說。

有些是她在電影圈的朋友，也可能是一般的朋友。

有一次，她寫電郵給我說：「我的朋友第一次去東京，幫我照顧他。」結果那個就是威斯。但他沒提自己是誰，他只說：「嗨，我是威斯。我能跟你碰面嗎？」所以我跟他碰了面，我根本不知道他是誰。我帶他四處走走，逛了很多家酒吧。第二天，他又發電郵來說：「昨天真好玩，我們能再約見面嗎？」我就是這樣認識他的。到最後他問我，「你喜不喜歡電影？」我說：「當然喜歡啊。」「你想不想看我的電影？」這下我才明白，「哦，原來……你就是威斯・安德森？」

所以你直到好幾天以後才發現，你帶去逛酒吧的人是威斯・安德森？

沒錯，好幾天後我才發現。但你知道，這其實是認識人最好的方式——你不知道他們是誰，他們也不知道我是誰，不過只要彼此合得來，大家自然就變成了朋友，對吧？

所以我就是這樣認識威斯的。他總是說：「阿訓，你來紐約的時候記得打電話給我，我們可以一起吃飯。」我很常去紐約，

每次去都會聯絡他，我們就會見面。他到巴黎的時候，我也在巴黎，我就聯絡他，「最近怎麼樣？」我們也有很多共同的朋友，所以往來也更容易些，你知道的。

我看過你在 IG 上的照片，我看到有天晚上你跟威斯和史派克・瓊斯（Spike Jonze）一起吃飯？

我認識史派克也很久了，這說來話更長。威斯請我在《歡迎來到布達佩斯大飯店》裡軋一角，但他沒告訴我要演什麼。他的電郵總是很簡短。像是，「嗨，阿訓，你最近會來德國嗎？」那大概是四年前的事。我回說：「我一月的時候會去巴黎，」──因為巴黎時裝週──「或許我可以繞去德國一下，我要在那邊轉機。」他說：「那太好了。我們在德國碰個面。」

然後他的助理或什麼人就發電郵給我說：「聽說你要在他的新片裡客串一角。」這真的是⋯⋯「哦⋯⋯」

「我怎麼完全沒聽說啊！」

「真的嗎？好吧⋯⋯在哪裡？」「靠近波蘭邊界。還有阿訓，你得在一月十二號這天趕到。」之類的。我回說：「我沒辦法，因為我得先去巴黎。」接著他們再回我說：「OK，那你得在日本先搞定自己的服裝。你要去找一套 1960 年代的馬褲裝，色碼是棕色，像這種 Pantone 色票的橘⋯⋯」我說：「辦不到。」

但後來時裝品牌「旁觀者」（Band of Outsiders）給了我一套棕色的絨布西裝，我就帶著這套西裝去了片場。威斯看到衣服時說：「這西裝太完美了！但我們得先把你的褲子剪短三英寸（7.62 公分）。」因為他一定要像那個樣子（笑）。

威斯自己的褲子也是那樣，對吧？總是有點短？

是啊，褲子一定要短一點。所以我把褲子改短，然後就那樣穿著去拍片。我也負責電影在日本的所有宣傳工作。

你是說《歡迎來到布達佩斯大飯店》嗎？

是的。而且你知道嗎，他本人根本沒來日本──他不喜歡坐飛機。我得在電影的東京首映會上發表演說。史派克當時人在東京宣傳他的新片《雲端情人》（Her），所以我也邀請他來參加首映，但我不知道他到底會不會來。當我們正進行到問答的部分時，史派克走進房間，舉起手開始發問。大家臉上的表情都是，「哇，那是史派克・瓊斯耶。」所以我下一次去紐約時，就對威斯說：「威斯，你欠我一頓晚餐，我後半輩子的晚飯都要讓你請。」他也同意了。當我聽說史派克人也在紐約時，我又解釋說：「你知道嗎，因為史派克的關係，首映會變成了大新聞，我們也該邀史派克。」所以就約了他。那頓晚餐很有意思，於是我們又碰了幾次面，就是我、史派克和威斯。

純屬好奇，你是在《歡迎來到布達佩斯大飯店》的哪個片段露臉？假如我們想找找看的話，你的角色出現在哪裡？

在開場的那一幕，我是坐在大廳裡的日本客人。當裘德・洛（Jude Law）和 F・莫瑞・亞伯拉罕（F. Murray Abraham）在宴會廳裡交談時，我就坐在他們身後喝著一碗德國冷湯，連喝了六個小時。

從我所蒐集到的資料看來，你跟威斯對風格有共同的熱情。當然威斯的品味混合了現代與復古風。而你似乎也對這些元素很有興趣，對嗎？如果我說你參與了東京一間美式復古早餐餐廳的設計，這樣講對不對？

我也不知道⋯⋯我做很多事。我替雜誌寫文章，也編輯雜誌，還做品牌行銷。我也做室內設計。我還有自己的廣播節目。

真是多才多藝。

或許我是個傳統的傢伙，你知道嗎？我很愛美國老車。我在東京開的是一台戰前的福特汽車。你知道，那家早餐餐廳是──我就是喜歡那種普通的、老派的美式餐廳。但在工作上，我會設計很多種不同的風格。我也設計零售店，例如日本的「北臉」（the North Face）分店。各式各樣的東西。所以我不知道⋯⋯也許我跟威斯有個共通點，我們都喜歡老東西。我是個好奇寶寶，對很多事都很好奇。你懂我意思嗎？我的品味每天都不一樣。這其實很自然，不是嗎？我不需要變成某人，不必試著靠變成某號人物來證明自己。我是個，有點膚淺的人。

那你是什麼時候被找來幫忙這個計畫的？過程又是如何？

一開始，威斯又寄給我另一封很短的電郵：「我想拍一部場景設在日本的停格動畫片。你願意幫忙嗎？」威斯每次發很短的信來都沒有好事，因為這表示他正要展開一項大計畫。我回他說：「好啊。」然後他就把劇本大綱寄我，因為有人得把劇本翻譯成日文，我就翻了。花了我不少時間，因為我知道威斯這個人，他的對話和寫作都是⋯⋯他很有自己的特色。

我以前也曾經替美國電影做過字幕。但那跟翻譯威斯的劇本完全不是同一回事。我算有點了解他，我知道他的那種幽默感。所以⋯⋯那可不像是，「啊，這個真的很容易翻。」我得要調整內容，也得一直跟他討論。

因為你在把劇本翻成日文時，必須把他的幽默感用某種特別的方式翻譯出來？

對。我不能只把內容直接轉成日文，或者把句子縮短一點什麼的。因為這樣原本對話裡的趣味就沒有了。後來他又寄給我更多封電郵，還問了很多參考資料。例如，「你能不能寄給我一套日本傳統百貨公司的制服，像是 1950 或 1960 年代早期的衣服？」這可難倒我了。他對於他想要的東西總有特定的想法。或者他會說：「你能不能用 iPhone 錄下五、六個角色的聲音，再把它寄給我？」所以我就錄了幾個角色的聲音。因為我有主持廣播節目，每週都要預錄內容，所以我到電台跟錄音技師說：「我能不能多待半小時，你能不能幫我錄⋯⋯」

右頁最上圖：野村訓市在《歡迎來到布達佩斯大飯店》中客串的鏡頭。

右頁三張圖：全盛時期的大倉飯店曾在電影《櫻都春曉》（Walk Don't Run）中，扮演短暫但關鍵性的角色。片中全飯店的房間都因為 1964 年的東京奧運而被預訂一空；害得提早兩天到東京出差的卡萊・葛倫（Cary Grant）訂不到房間，而這部浪漫喜劇就從這裡展開。

他們都很好奇，因為我會在錄音室裡突然開始大叫……技師會問，「這是要做什麼用的？」我只能說：「呃，這是祕密。」他們很疑惑，因為我一下子演小林市長、一下子演渡邊教授，一下子又演一些女角，因為威斯想知道這些台詞聽起來是什麼樣子。此外，他們還想計算念這些台詞的時間長短。

我心想，哇，那封很短的電郵果然很費事。後來威斯乾脆叫我演小林市長。他說：「嗯，阿訓，你的聲音很低沉，聽起來很像個市長，雖然你的年紀要比實際上的小林市長年輕多了。」我說：「好吧。」

但他後來又說：「OK，我們有很多日本人的角色。雖然每個角色可能只有一句話，但我們有，嗯，大概二十個角色。你能不能——能不能幫忙找人？」所以我就幫他去找。我認識很多日本藝術家、音樂家和演員……我試著找跟劇中角色同齡的人來演。

所以你還要幫忙選角？

你知道，我會問威斯：「這個青年科學家是誰？你覺得呢？他幾歲？」「嗯，他可能是，大概，三十出頭吧。或許他講話的速度很快，或者音調很高……」然後我會打電話給那些人說：「嘿，我正在幫忙拍一部美國電影。我不能讓你看完整的劇本，也不能告訴你詳情，但你能不能錄一下這段台詞？」我猜他們的經紀人一定很不爽我不照規矩做事，但我還是有辦法搞定。

那你最後幫忙請到哪些有趣的人來配音呢？

幾乎全部的日本演員都由我負責居中協調，除了小野洋子和大總管之外。「阿姨」是由夏木麻里配音，她就是宮崎駿《神隱少女》裡面的湯婆婆。我還請到一對兄弟檔演員，他們是演員松田優作的兒子（譯註：即松田龍平和松田翔太），松田優作曾在雷利・史考特（Ridley Scott）的電影《黑雨》（*Black Rain*）裡演過黑道流氓。另外還有一位時裝模特兒，她是一位相撲橫綱的女兒（譯註：秋元梢）。電影裡的主播，是日本去年最暢銷搖滾樂團的主唱（譯註：RADWIMPS 主唱野田洋次郎），他曾替動畫《你的名字》譜寫過原聲帶，這部電影也即將被改拍為美國片。我還請到了潮流品牌 Undercover 的設計師（譯註：高橋盾）。另外還有曾演出過《愛情，不用翻譯》，人稱「魅力阿信」（Glamour Nobu）的北村信彥（譯註：時尚品牌 Hysteric Glamour 設計師）。我們是透過蘇菲亞才認識的，我覺得有這層關係應該挺酷的。

威斯總是跟同一群人一起工作，這些人全部彼此認識。所以我也想在日本製造出同樣的氛圍。

看到你自己的表演透過小林的身體呈現出來，感覺如何？

直到去年十二月之前，我根本不知道小林長什麼樣子。當威斯拿給我看的時候，我忍不住笑了出來。怎麼會，這是我嗎（笑）？我是說，你其實會討厭聽到自己的聲音，你懂的，結果我們今天一整天都耗在錄音室裡。我一直聽著自己的聲音，聽了大概有十個小時吧，要是以前我可是會非常不自在的，但現在我已經有點習慣了。只要威斯和羅曼說：「哦，這聽起來真的很棒，」我就很高興了，即使他們根本聽不懂我用日文說了什麼，但他們相信我。「阿訓，你聽起來真的很像市長。」

我心想，「很好。」

因為你不僅參與編劇，還對故事背景提供了參考意見，我想問問你對於《犬之島》裡的世界，尤其是故事裡任何歷史元素的看法。我知道威斯常常在電影裡引用歷史事件，我不知道日本歷史在這部片裡是否也占有一席之地。

電影裡面用了很多元素，這裡一點、那裡一點的。但我告訴威斯，「別擔心那麼多，」你知道嗎？我們總會欣賞不同的觀點。一個曾經到過日本、親眼見過日本，或者讀過關於日本的書籍的外國人，光憑想像力就能創造出自己心目中的日本，這實在非常讓人佩服。我很高興這部電影裡有那種戰後 1960 年代的元素，我很愛，但這些東西在日本卻正在消失中。

你聽說過「大倉飯店」（the Hotel Okura）嗎？大倉飯店是一間位於東京市中心、具有二十世紀中葉設計風格、非常棒的飯店。飯店的設計很美，但沒有人在乎。過去十年間，很多大型飯店進入日本，日本所有的有錢人和觀光客都喜歡住這些新飯店。所以大倉飯店流失了很多客人。到了最後，幾年前，他們說：「哦，我們要把飯店拆掉，蓋一座新的摩天大樓。」突然之間，全球的設計師和外國藝術家都開始抗議，「你們為什麼要這麼做？這是東京的美景之一。這裡有最原汁原味的設計。」這才讓日本人開始再度注意到這家飯店。

聽起來跟《歡迎來到布達佩斯大飯店》的故事很雷同。

這種故事在各個大都市都在發生。我很常去紐約，可能有九十次了。過去二十年，每年我大概都會去個五次。紐約改變了很多。這個城市的魅力正在逐漸消失。你知道，比如一個老社區，一塊美麗的街區。現在則是，拆掉老房子，蓋起愚蠢的新公寓大樓。人們並不會意識到這件事，直到老房子都消失了。

而且你知道嗎？威斯很能夠掌握到新舊混合之美，這正是你從以前的漫畫書，或者是在 1960 年代黑澤明創作高峰期的作品當中所看到的那種想像力。威斯當然早就研究過這些──包括

設計和歷史等。他的背景元素都是透過研究歷史而來。但這些元素並不需要完全與歷史相符。電影雖然是以史實為基礎，但《犬之島》裡的一切都是他所創造出來的。我很感謝有這個機會能看到他的創作，尤其是以我自己的國家為背景的作品。

我也很欣賞他看事情的角度。這實在很有意思──它讓我想起一些我已經忘記的事。好比說：「哦，我記得小時候也讀過這類漫畫，書裡會描述未來的走向。」

我記得我公公在看《月昇冒險王國》時曾說，在某個重要的層面上，1960 年代的童子軍就像片中那樣──軍幕帳、童軍刀、暗戀的對象，還有厚鏡片的眼鏡。假如你是紐約人，當你看《天才一族》時，會覺得紐約大概就有點像電影裡那個樣子。當然不會一模一樣──電影裡總有一些源自威斯個人感受的幻想元素。但當你認出熟悉的背景時會覺得很高興，或許也很高興自己受到了認同。在看電影的時候，如果發現有人曾仔細關注那些伴隨你成長、你也曾經熱愛過的事物上，會有一種很特別的感覺。

我想，他的電影非常鉅細靡遺，而這些細節莫名地會跟人產生獨特的連結。我想，你總是能對他的電影產生共鳴。比如說，電影會讓你想起童年，這對我來說意義非凡。我也對這麼多人都熱愛他的作品感到吃驚。

好比，我有一些──講真的，我有一些算是三教九流的朋友。我去紐約的時候，會跟形形色色的人往來，從滑板少年到龐克搖滾樂手、設計師、銀行家等⋯⋯我是個社交花蝴蝶。總之，他們都看過威斯的電影，每一個人對他的電影都有自己的看法和熱情。「哦，我最愛這一部。」「哦，我最愛那一部。」但有趣的是，他的電影總能牽動觀眾的情緒。你知道嗎，有個滑板老鳥，他發現我正和威斯一起拍片，他說：「嘿，老兄，我很愛你朋友的作品。」我回說：「你喜歡威斯的電影？」他說：「那當然！」

左上圖：威斯與阿訓指導替大總管配音的高山明表演。

中上圖：由菲莉西・海默茲繪製的阿姨一角草圖。「假如我能從這部片裡帶走一個人偶，那一定是阿姨，」美術指導保羅・哈洛德在我問他是否有最喜歡的角色時說：「你看著那張臉，就好像⋯⋯那個人偶有生命一樣。」

右上圖：菲莉西・海默茲所繪製的新聞主播一角草圖。

右頁上圖左：阿姨一角是由夏木麻里配音，她也曾在宮崎駿的《神隱少女》一片中，替雙胞胎女巫湯婆婆和錢婆婆配音。

右頁上圖右：新聞主播一角則是由搖滾樂團 RADWIMPS 主唱野田洋次郎配音。

右頁中圖與最右圖：服裝品牌 Undercover 的設計師高橋盾替無人機駕駛配音。

右頁下圖：首位青年科學家由演員山田孝之配音，第二位青年科學家則由模特兒秋元梢配音，她的父親為相撲橫綱千代之富士貢。第三位和第四位青年科學家，則分由演員松田翔太和松田龍平配音，他們的父親為已故演員松田優作。角色草圖由菲莉西・海默茲繪製。

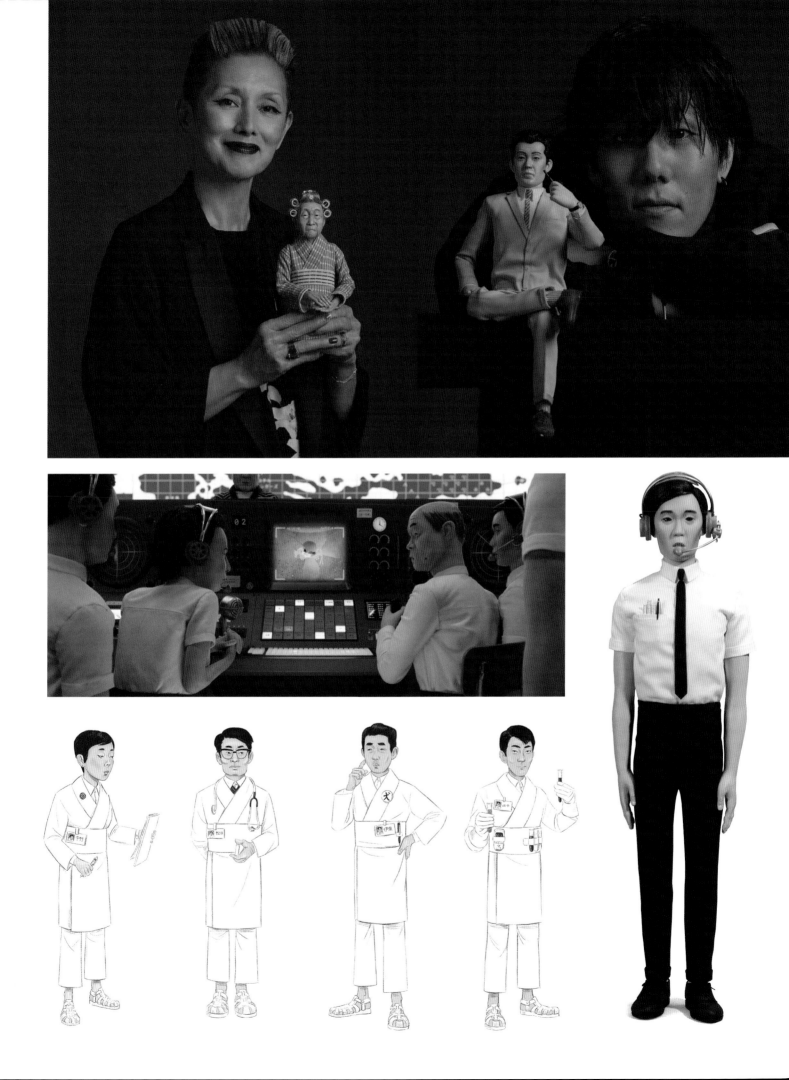

KUROSAWA'S VILLAINS
黑 澤 明 的 反 派 角 色

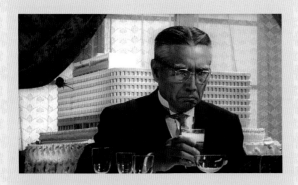

黑 澤明作品《懶夫睡漢》（或譯《惡人睡得香》）中貪腐的企業集團副總裁岩淵。他和小林一樣，為了保護自身利益，不惜犧牲自己家族裡的年輕成員。但和小林不同的是，岩淵成功之後毫無悔意。西方評論家認為此片與莎士比亞的《哈姆雷特》有許多雷同處，但黑澤明本人當時並未特地參考莎翁作品。

跟 小林市長一樣，鷲津將軍也是被最親近的夥伴所推翻的暴君。黑澤明的《蜘蛛巢城》一片是刻意改編自莎士比亞的《馬克白》（Macbeth），但電影和莎翁原作有一個重要的差異：鷲津的命令遭到自己手下的士兵違抗，戰役還沒開始他們就已集體倒戈。

在 《戰國英豪》一片中，黑澤明證明了惡人並非罪無可赦。假如把《星際大戰》（Star Wars）視為是喬治・盧卡斯根據這部武士冒險片的翻拍作品，那麼田所兵衛這個角色就相當於片中的黑武士達斯・維達（Darth Vader）了。在電影的高潮點，穿著一襲黑衫、面目全非的田所應該要處決被捕的主角們，但他卻感到良心不安，於是放棄了忠誠，冒著生命危險保護他們死裡逃生。

你剛才提到 1960 年代及戰後時期的背景。我倒是一直想著《犬之島》裡的抗議學生──《每日宣言報》（*Daily Manifesto*）和編輯廣志率領著一群年輕的馬克思主義學生，還有他們跟「全學連」（Zengakuren）有點類似。

日本在 1960 年代也有示威，跟美國一樣。當時有很多反戰示威，以及反安保（Anpo）運動，也就是反對日美安保條約。很多學生採反對立場。但類似的示威也在世界各地上演。我想當時的人比較有理想性格，年輕人還相信他們可以改變世界。

而《犬之島》用樂觀主義的角度來描寫學生示威。他們最後獲勝並推翻了腐敗的政權。

對啊，事情就應該這樣。歷史上並不是如此，但示威者最後勝利還是很酷。

我也想問一下小林市長這個角色以及他作為腐敗人物的代表，有點類似黑澤明電影《懶夫睡漢》裡的一個角色，威斯說過那部片是影響《犬之島》最主要的電影之一。關於那部片，黑澤明曾經說過一段話，證明他個人對現實世界的政治議題所感興趣的程度，遠比美國許多觀眾所認為的更高──那並不只是一部黑色電影，或者重新講述《哈姆雷特》（*Hamlet*）的故事。

他說：「我想拍一部有社會意義的電影。終究我還是決定探討貪腐的議題，因為對我而言，公領域裡的欺騙、賄賂等行為是世上最嚴重的罪行。」小林市長似乎代表著本片和《懶夫睡漢》之間的特殊連結。

對，我同意。我是說，到處都有這種事，對吧？在美國也是。有一小群人總是掌控權力，你實在很難知道。小林市長是權力腐敗的極佳例證。但你剛提到示威學生的部分，電影裡的描寫比較樂觀，那是因為到最後，小林市長並不是百分之百的腐敗。

沒錯。他最後改變了心意……

對，他改變了心意。他捐出了一顆腎。他在牢裡並不快樂，但是，他遵守了規定。這種事在現實世界裡不會發生。人一旦大權在握之後就會腐化。

上圖：小林市長一角設計圖，由菲莉西・海默茲繪製。

KOBAYASHI
小林市長

《天國與地獄》前一小時的情節是索福克里斯（Sophocles）筆下的希臘悲劇，後面一小時卻又像是一部警匪片。第一幕嚴格遵守著緊繃、封閉的時空統一原則：我們看著權藤把自己關在摩登豪宅裡，殘忍地被迫在地位、名聲、全部家產和一個孩子的性命之間做出抉擇。一開始我們還擔心他會選錯邊。

小林市長似乎也篤定會做出錯誤的決定。但就像權藤金吾、索福克里斯名劇《安蒂岡妮》（Antigone）中的國王克里翁（King Creon）與達斯・維達一樣，小林市長被父子至親之情（在本片中或應為叔姪之情）牽扯著，一路從黑暗走向光明。父親反因兒子的無助而得救，這個原型故事鮮少被拍成電影。

三船敏郎在黑澤明的《天國與地獄》一片中飾演鞋業大亨權藤金吾。

小林市長在浴池裡泡澡。

中尺寸的小林市長人偶臉部特寫。

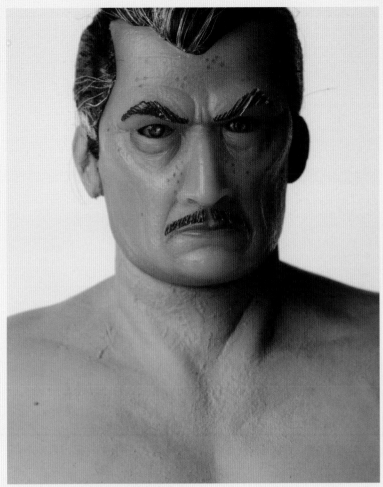

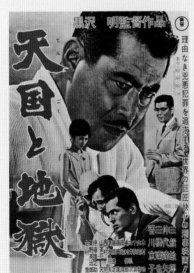

威斯的戲偶動畫師通常會從真人臉孔著手設計。倫敦片廠的美術部門裡有一面牆，上面貼滿了當成創作靈感來源的各色大頭照：來自全世界已故及在世的知名演員，還有工作人員自己的朋友、點頭之交、當地人、路人甲乙等。一旦雕塑師開始動手，就會偏離原始參考圖，讓每具人偶都變身為獨一無二的個體。不過原本參考圖人物的某些性格仍可能保留下來。

從1948年的《酩酊天使》到1965年的《紅鬍子》，三船敏郎一共主演了十六部黑澤明執導的電影。他替黑澤明演活了各式各樣的角色：武士、商人、流氓、即將死於結核病的年輕小混混、愛騎摩托車卻意外捲入性醜聞的瀟灑年輕畫家、正直的年輕醫生、舉止唐突的大鬍子老醫生，他甚至在年僅三十五歲時演出高齡七十的頑固大家長。三船敏郎的演出有一個共通點，即使黑澤明想要叫他改也改不掉：不論他的角色是揮舞著武士刀與盜匪搏鬥以解救村民，或者拿出貸款資助融資收購案，三船敏郎總是一副趾高氣昂的模樣。小林市長也借用了一部分這種氣質。

尤其是小林市長的那兩撇八字鬍、特別發達的上半身、抹了髮油的頭髮和威風凜凜的架勢，都是在向三船敏郎於1963年的《天國與地獄》一片中所飾演的鞋業大亨權藤金吾一角致意（左為該片的日本電影海報）。

小林市長林同時也和奧森・威爾斯在他的名作《大國民》（Citizen Kane）中所飾演的查爾斯・福斯特・肯恩（Charles Foster Kane）一角有不少神似處。肯恩是另一位心靈蒙塵的大亨，也留著兩撇八字鬍（右下角左上圖）。小林市長跟肯恩一樣，從不會讓自己的政治野心影響到他手裡那個龐大、多元、而且顯然來路不明的企業帝國。他也和肯恩一樣愛用姓名縮寫花押字——這可以從肯恩的仙那度（Xanadu）宅邸大門（右下角左下圖），以及小林市長位於垃圾島的製藥廠屋頂（右下角右圖）上看到。小林測試廠概念圖由維克多・喬治耶夫繪製。

STUDENT PROTESTS
學 生 示 威

在《犬之島》片中發生的所有奇妙事件中，最不奇幻的部分，或許就是一群嚴肅的強硬派馬克思主義青少年占領教室當成行動總部。他們揭露了民主進程遭到有心人扭曲，發動全市大示威，並率領示威者一路進軍到權力殿堂中，最後獲致成功——順利推翻了政府首腦。

編輯廣志和《每日宣言報》所發起的那種學生運動，在日本有很長的歷史。日本觀眾或許可以從電影中清楚地辨認出馬克思主義學生，正如美國觀眾在看《月昇冒險王國》時，馬上就能認出穿著卡其服的童子軍一樣——這些角色並非實際人物的代表，但我們都知道他們是哪一類人。

「全學連」即「全日本學生自治會總連合」的簡稱）是成立於 1948 年的全國性學生組織，不過遠在全學連成立前，前一代的學生早在戰前就已針對教育政策不良、學生自治組織匱乏，以及軍國主義政權發出了高聲抗議——日本第一個正式的社會主義與共產黨組織就是由大學生於 1920 年代所創立。一般學生多半只是為了大合唱、廉價刺激，還有跟異性往來的機會才加入全學連，但學生領袖們則是死硬派，對於他們所追求的極端派革命性前衛主義，抱持著極度嚴厲且明確的立場。

全學連的學生不只為自身的目標而戰；他們更會加入任何被他們視為有價值的示威活動。1950 年代的日本曾出現多起示威活動讓學生們有機會串連參與，全學連始終站在示威的最前線，反對任何形式的中產階級—資本主義—帝國主義壓迫。

全學連與政府最終的攤牌發生在 1960 年的反安保抗爭期間，這既是抗爭的失敗，卻也是全學連最輝煌的一刻。執政黨希望跟美國重新修訂日美安保條約，此舉同時激怒了要求保衛日本國家主權的左翼和右翼人士。但政治人物的蠻幹胡來，卻讓任何期待民主制度應能正當運作的公民同感憤慨；他們關掉了電視機，走上街頭。安保條約後來雖然順利通過，但包括站在第一線的全學連學生等抗議人士在社會上所引起的喧囂，也迫使當時的首相（譯註：岸信介）在條約通過後不久即自動請辭下台。

《犬之島》美術部門的參考檔案裡，包括了許多「全學連」學生的示威照片，尤其是反安保示威時期。但《每日宣言報》的參考資料裡卻沒有太多經典電影的劇照，就一部威斯·安德森的電影而言，這倒是比較不尋常。

大學生中西眞佐裕在 1970 年時曾寫道，「值得注意的是，日本雖然已經出版了很多關於學生運動的書籍、報章雜誌文章，也製作了電視和廣播節目，卻沒有人試圖把它拍成一部給大眾看的劇情片。這世上似乎再也找不到其他黑澤明了。」

然而，中西漏掉了一個重要的例外：那就是大島渚，他是日本最偉大的導演之一，名聲幾乎和黑澤明一樣響亮。大島本人在 1950 年代也曾是基進派學生，他在 1960 年的作品《日本夜與霧》（左上圖與左下圖）中，描寫一群年輕運動人士的故事。這部片在漆黑的影棚中利用燈光和音效，以印象式的隱晦手法來呈現反安保示威運動。即使如此，電影公司仍然擔心這部片對當時的政治氣氛來說太過敏感，電影上映還不到一週就宣布下片。中西當時很可能並未看過此片，讀者可在《全學連：日本革命學生》（Zengakuren: Japan's Revolutionary Students）一書中讀到中西及其他人的文章，這本書爲當時東京的大學生對示威活動的第一手見證集。

同時期還有其他抗議電影曾提到反安保運動，或者把反安保運動的精神導向批判美國的外交政策：例如深作欣二的調查報導驚悚片《豪氣挑戰》，以及熊井啓的《日本列島》，這些電影直到今日仍鮮爲人知，而且很難找得到。

反安保示威者也曾在大島渚的《青春殘酷物語》一片中短暫露臉（右上圖與右中圖），該片同樣也是在 1960 年發行。大島渚是 1950 年代晚期冒出頭來的新生代導演之一，這批導演形塑了 1960 年代的日本電影。他們也被稱爲「日本新浪潮」（日文寫作ヌーベルバーグ，是以「法國新浪潮」〔nouvelle vague〕來命名）。另一位新浪潮導演篠田正浩在他於 1960 年所拍攝的第二部劇情片《乾涸之湖》中，描寫一名離經叛道、投機取巧的基進派學生（右下圖）。片中主角是個爛人，他雖對任何的政治極端派都感到不滿，卻又不在意與之共處，他對待學運夥伴的態度輕慢無禮，還在公寓的牆上貼滿了托洛斯基（Trotsky）、卡斯楚，甚至希特勒的照片。

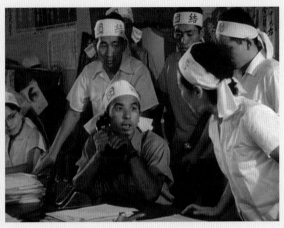

平面設計部門爲《犬之島》中示威學生所設計的三款別針（下圖）與布條（最下圖）。

拒絕暴政

戰後日本的衝突引爆點之一，則是 1960 年發生的三井三池煤礦鬥爭事件：礦工們發起了長達十個月的罷工，也導致示威者內部爆發激烈的暴力衝突。小說家安部公房以此事件爲靈感寫出了一部超寫實電視劇本，由導演敕使河原宏於 1962 年拍成電影《陷阱》（上圖）。片中罷工的礦工和眞實事件裡的礦工一樣綁著稱爲「鉢卷」（hachimaki）的頭巾。綁鉢卷的用意是鼓勵不屈不撓的精神和自尊。示威者綁上這種頭巾來展現團結精神和群眾力量，工匠綁上頭巾以示全心投入技藝，學生則會綁頭巾來宣示考試一定要合格的決心。《犬之島》片中支持狗派與反對狗派的群眾也都綁著這種頭巾。

黑澤明本人年輕時也曾結識一群基進分子，那時他還夢想要當畫家。但在生了一場大病後，他和馬克思主義地下組織的聯絡人失去聯繫，他的政治觀點也從未淪於教條主義；但在人生晚期，他也承認，自己曾對這些年輕的馬克思主義者的觀點保有些許同情。他在 1946 年拍攝的抗議電影《我於青春無悔》（左最上及上圖），也是他在二戰結束後所拍攝的第一部片，片中對 1930 年代在軍國主義陰影下掙扎求生的學運成員致以眞誠的敬意。大島渚後來回憶說，他在青少年時深受這部片影響。

美術部門的研究檔案中還包括了 1968 年 5 月的資料，當時法國正被一連串的示威狂潮所席捲，政府面臨倒台威脅。在學運爆發的前一年，高達就已預見凶兆，拍攝了《中國姑娘》（La Chinoise）一片（上圖）。該片描述一群同住在一間公寓裡的馬克思列寧主義青年，他們在街頭發放毛澤東的「小紅書」（即《毛主席語錄》），每天對彼此發表關於電影史及美國帝國主義的演說。

爲阿中和斑點祈禱

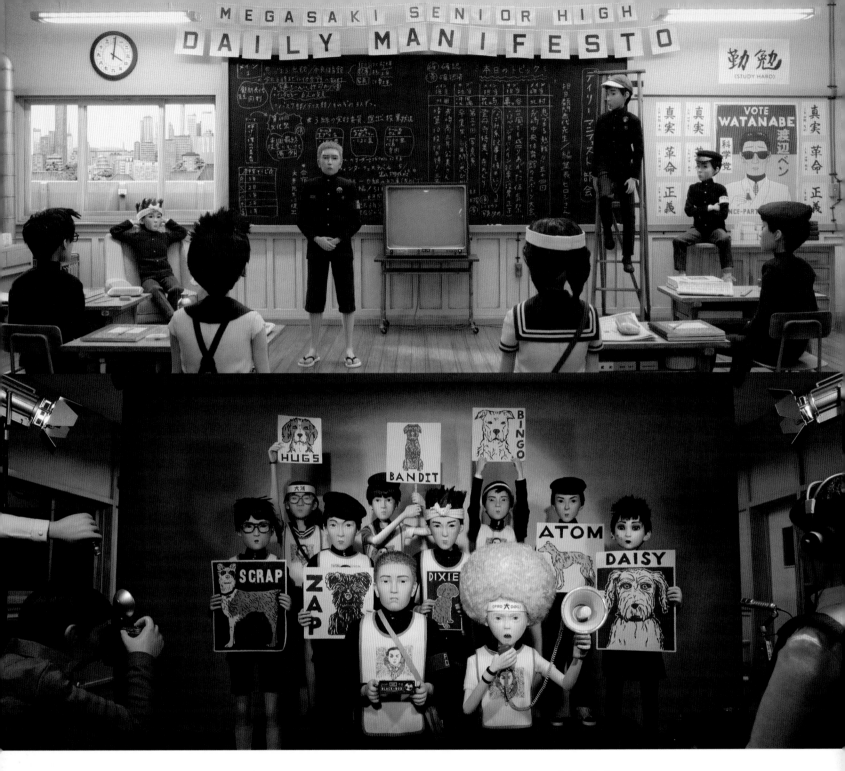

上圖：《每日宣言報》總部教室。

中圖：《每日宣言報》工作人員發起「阿中活下去！」示威活動並拍攝宣傳照片。

下圖及右頁下圖：由平面道具設計部門所設計的護狗示威標語。

右頁：崔西・沃克與《每日宣言報》的編輯廣志在電影一開頭就抗議頒布「垃圾島政令」（上圖），在電影結束前則抗議選舉舞弊（中圖）。

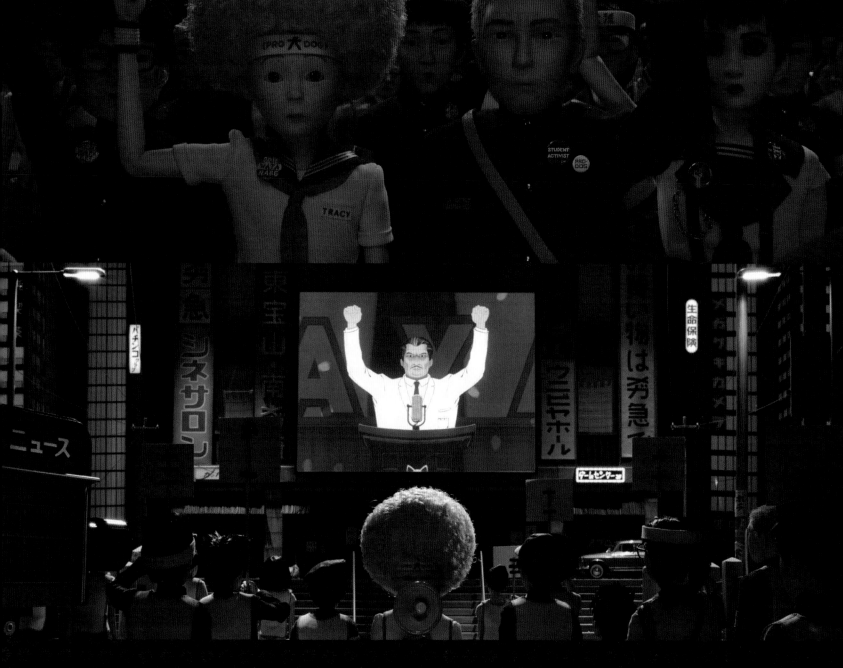

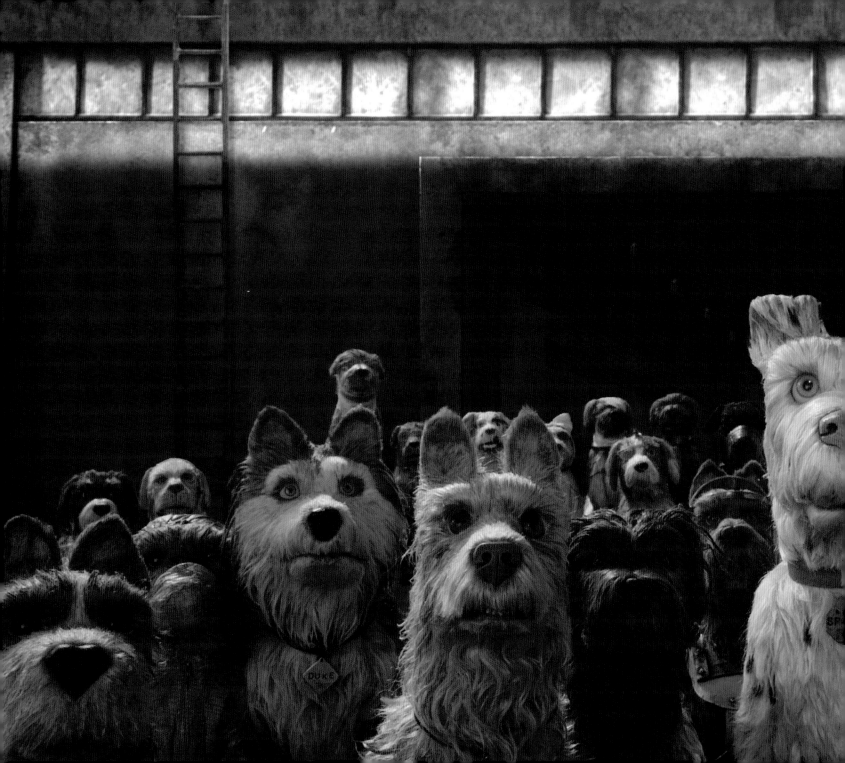

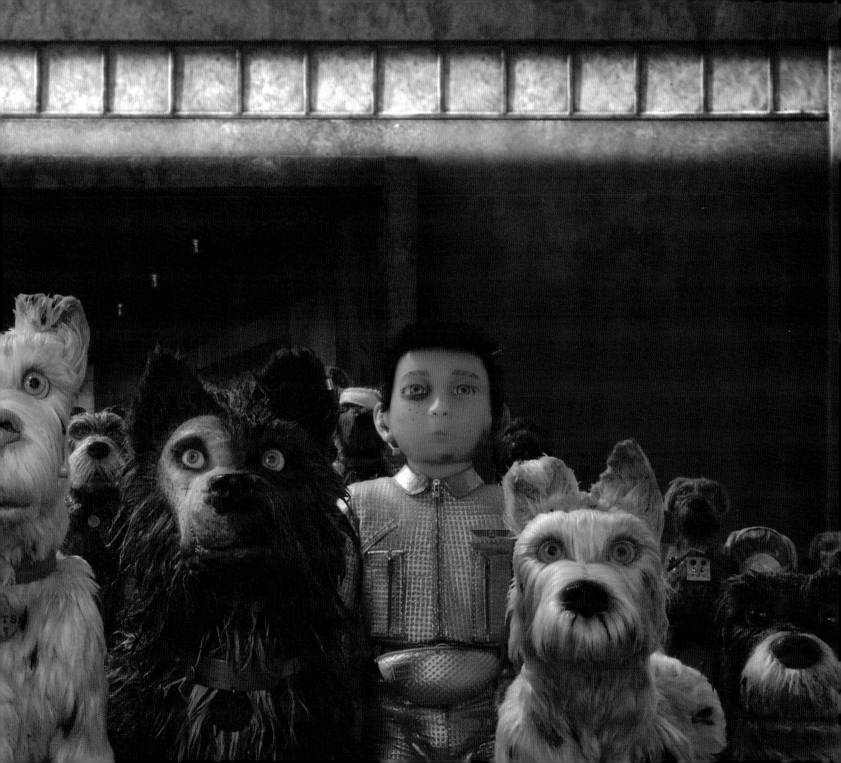

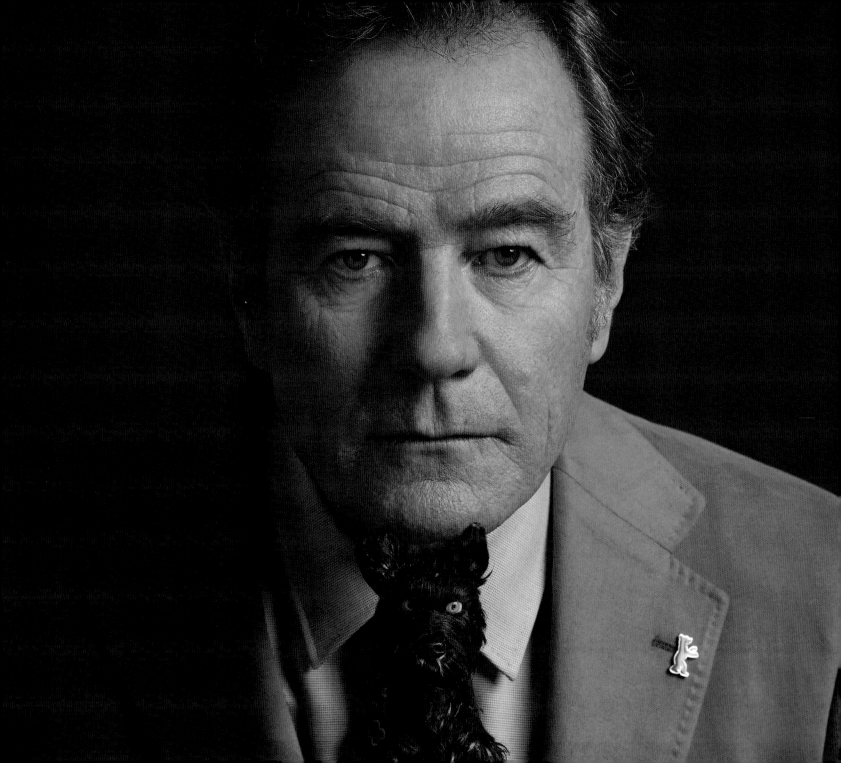

THE THROWAWAYS
棄犬

配音代表布萊恩・克蘭斯頓的訪談

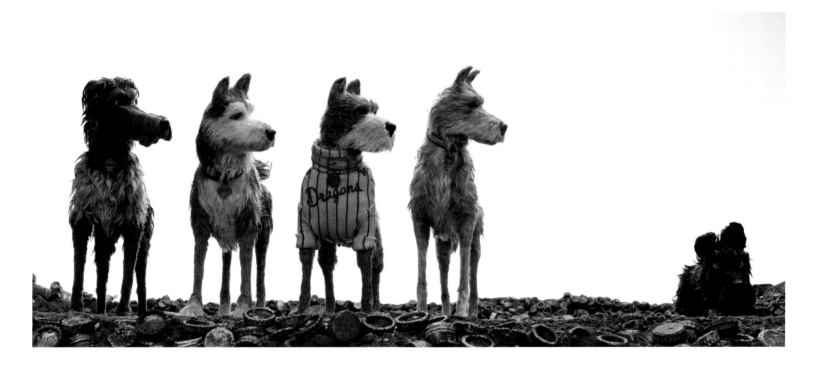

左頁：布萊恩・克蘭斯頓和「老大」。

上圖：和黑澤明《七武士》一片中的角色菊千代一樣，老大喜歡跟人保持距離。

布萊恩・克蘭斯頓（Bryan Cranston），這位曾獲奧斯卡金像獎提名，並榮獲東尼獎與艾美獎的演員，目前（2017 年）正在倫敦的舞台劇《螢光幕後》（Network）中演出瘋狂的新聞主播霍華・畢爾（Howard Beale）一角。他特地在彩排空檔撥冗接受訪問，回憶他在 2015 年 6 月為《犬之島》扮演「老大」時，在一個小隔音間中，與其他四位演員一起在唯一的一位觀眾面前配音的過程。

你還記得一開始是怎麼知道《犬之島》的拍攝計畫？

嗯，起初是威斯・安德森的名字引起我的注意。我認為《歡迎來到布達佩斯大飯店》是我前一年所看過最棒的電影。我覺得他的作品都非常有意思，我也很喜歡《超級狐狸先生》。威斯非常特別，不論是他的聲音，或是他的表情。所以我非常有意願參與演出，我可是全力以赴。

光是有他的名字就夠了。

還有他對作品的投入程度，我知道他對劇情格外留心，他寫的故事都極富個人色彩，而且常常都是內心戲。他從不向外來壓力屈服，例如「我們得在故事的這個地方加進更多笑點」，或是「這故事應該更悲傷一點」之類。他是位作者型的導演。他有獨特的感受力，而且總是能夠設法在作品中呈現出來。我認為他為自己訂下很高的標準，而他每一次都期待能夠達到或者超越這個標準。我喜歡跟這樣的人一起工作，他們對自己的要求很高，在這種人身邊你自然會有樣學樣。

你會怎麼形容威斯的導演方式，至少在指導配音表演的部分？

威斯的優點是，他的指令明確但不死板。這兩者並不衝突。你知道自己要什麼，但達成這個目標的路徑不必然只有一條。

假如我跟威斯一起在錄音間裡，我念了某句台詞讓他產生強烈的反應，不論這反應是好是壞，我會根據他的反應調整演出，到最後我甚至不需要完全理解他想往哪個方向去，只要威斯知

道他要去哪裡就行。

《超級狐狸先生》的配音過程備受好評，因為該片讓好幾位演員一起錄音，而不是讓演員分頭各錄各的台詞。你為本片配音的經驗也是這樣嗎？

這次也是一樣。我跟一群我自己很尊敬、崇拜的演員們一起配音。我抬頭往前看，威斯就坐在椅子上看著我們。我的最左邊是鮑勃·巴拉班（Bob Balaban），我左手邊是艾德華·諾頓。我看向右邊是比爾·莫瑞。我心想：「這實在太棒了。我跟這些演員同台演出，他們每一位都是我的偶像，」而威斯·安德森就在眼前，他真是有趣，而且跟他的德州背景相去甚遠。不論你對德州人的刻板印象為何，他看起來完完全全、徹頭徹尾地不像德州人。他見過很多世面，但態度和善。舉止風度翩翩又不會擺架子。他總是衣冠楚楚。他的外表和髮型都有獨特的風格。

我覺得他有點像個謎，而且他把那種引人好奇的特質帶進作品裡。因為他作品的很多部分都令人好奇，甚至有點古怪。不過始終不變的是他對角色或情節發展的專注。他不會為作怪而作怪，也不會故做驚人之舉。戲裡的角色和故事都會一路貫徹到底。角色或許有與眾不同的外型，或者異於常人的生命觀，但在他寫的故事裡，這個角色從頭到尾都是一致的。

從觀眾的角度看來，通常角色的設定愈古怪就愈難去認同他們。因為這些角色很難讓人產生共鳴。他們跟我太不一樣了。但威斯卻有辦法揭露這些角色古怪外表之下的人性，吸引觀眾的注意與認同。

我認為他所有的作品都是如此，但這部片，至少從劇本看來，感覺甚至比先前其他的電影更溫暖、更有人情味。尤其是他在處理人狗之間的關係上，特別是阿中和老大的關係。我想到的是劇本裡阿中替老大洗生平第一次的澡，讓老大改變心意的那一幕。

（笑）沒錯……

光從劇本上看來，我覺得那或許是威斯所寫過最溫馨的情節之一。我還想到狗狗們討論彼此最喜歡的食物那一段，老大滔滔不絕地講起自己咬了小男孩，還有那個老婆婆替牠煮了一頓辣椒大餐。你還記得那部分嗎？

當然記得……那就像是——反映出一隻狗的獨特個性。我剛剛提到角色的古怪設定，指的就是這一點：人類在看這部片的時候，要怎麼跟狗的角色產生共鳴？

我認為這正是我們想要製造的效果，要講一個故事，是關於一群流離失所、遭到社會遺棄的狗。這對每個國家的人而言都可說是切身經驗。他們被社會剝奪了權利，被棄如敝屣。他們被視為——嗯，至少在這部電影裡，他們被視為不如人類。故事裡也講到利用恐懼來煽動群眾。我認為這是非常切合時宜的。

你所飾演的角色老大，有點像是日本武士片或者西部片裡的典型角色——流氓、棄兒、孤狼，最終卻學會要挺身而出，承擔起某些責任。

對，沒錯。

黑澤明的經典電影中有很多這種類型的角色。我不知道威斯在配音的過程中是否曾要求你去看《七武士》？

（笑）沒有……我以前就看過了。但那不是指定作業。

他曾提到《七武士》跟這部片的關係，我猜這也讓老大成為本片裡的菊千代一角，因為他是野狗、無家可歸的弱崽，總是跟大家格格不入。

但或許也是性格最高尚的一個。

沒錯，而且看著這部分透過「分身」（doppelgängers）的情節發展出來也很有意思。有點類似《雙城記》（*A Tale of Two Cities*），老大是席尼·卡頓（Sydney Carton），而斑點則是查爾斯·達內（Charles Darnay）。

對，那很溫馨。真相大白的那一刻真的很讓人感動，這同時也呈現出重生機會的主題。只要有希望，就有重生的可能。

除此之外，片中還有救援行動的情節：搶救斑點。這簡直跟《搶救雷恩大兵》（*Saving Private Ryan*）如出一轍，而你也在那部片裡演出。

我在配音的時候，與其說本片讓我聯想到《搶救雷恩大兵》，倒不如說更讓我想起《決死突擊隊》（*The Dirty Dozen*）這部老片。因為那些人也是一群被社會棄絕的人。他們被關在牢裡，看不到未來的希望，然後被告知，「假如你們去執行這項任務而且生還的話，我們就會給你們一線生機。」所以這有點像是，「哇……」儘管某人——在這部片裡應該說是某隻狗——已經走投無路，看似前途無望，但仍有些抱負想要幹點大事。我認為，說到底，那正是我們何以生而為人，那種每天早上起床、試著做些什麼的欲望。付出的努力最後能否有收穫幾乎無所謂。幾乎不重要。最重要的是你有決心、意志、毅力、精力和耐心，一步一步地繼續往前走。

STRAY DOG
野良犬

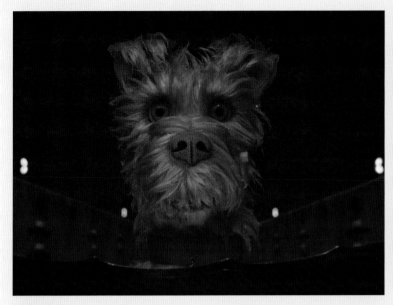

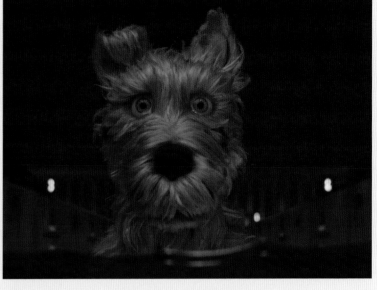

有些人聲稱，黑澤明的武士故事主要是關於「榮譽」這個主題。也有人更精確一點，認為黑澤明對「義務」有種道德上的執念。我個人則一直偏愛「責任」這個字眼。

黑澤明電影裡最偉大的英雄，那些似乎讓導演本人都羨慕和讚嘆的角色，他們所做的事絕不僅止於義務，更遠遠超出主公或職務的要求——他們覺得自己不得不去做那些沒人開口要他們做的事，那些他們知道自己做得到，或者應該要能夠做得到的事。對於自己、朋友和家人，甚至包括他們自認為應該能夠左右的陌生人，這些人的為與不為所引發的後果，不論範圍有多遙遠、力道有多薄弱，他們都感到有責任，甚至焦慮和羞愧。他們不能把問題丟給別人去解決。就算只是無心之過，他們也無法坐視不理。明明已經肩負千鈞重擔，卻還得再承擔更多世間的業力。

黑澤明的電影跟杜斯妥也夫斯基的小說一樣，要求我們去仔細研究這些古怪、極度敏感、堅強過人的男男女女。比方《野良犬》一片中痛苦的年輕刑警村上，彷彿活生生從杜斯妥也夫斯基小說《白痴》（The Idiot）裡走出來的龜田欽司。還有會為植物和動物感到心碎的西伯利亞原住民嚮導德蘇‧烏札拉。舉止粗魯的紅鬍子醫生。《電車狂》裡的睿智老銀匠丹波先生。《最美》裡的年輕女工渡邊鶴率領一隊女工勇敢、認真地工作，正如謙遜的勘兵衛率領七武士一樣。《星際大戰》裡的歐比王（Obi-Wan Kenobi）似乎是他們的傳人之一，小林斑點或許又是另外一個。

黑澤明喜歡把這些武士兼聖人和神醫，與生性好鬥又難以預料的百搭牌、生活一團亂的不沾鍋、需要好好琢磨的璞玉配在一起。比如《酩酊天使》裡性格乖戾的小混混松永，他必須決定是否在死於結核病之前先行捨身。又比如《醜聞》裡貪杯的滑頭律師蛭田和《七武士》

裡魯莽的冒牌武士菊千代。黑澤明從不評判他們。他們都是野良犬。他們都滿懷恐懼。所以他們才會咬人。

每個角色都得歷經磨難才能學會如何成為英勇善良、嚴格律己、絕不冷眼旁觀，能夠扛起重責大任的人。他們一腳蹚進別人製造出來的渾水裡，大聲宣告：「這事我管定了。」

讀《犬之島》劇本的樂趣之一，也是故事裡最神似黑澤明電影的部分，就是劇情焦點會在各個主角之間轉換。每個角色都被迫做出抉擇：到底是要畏畏縮縮地躲在後面、帶著罪惡感看別人大難臨頭，還是應該冒著生命危險站出來說：「我管定了。」我們先看著斑點、阿中，然後雷克斯、崔西，還有巨犬岡多（Gondo）和牠所率領的一群前實驗犬，接下來——劇情張力最強大之處——則是不情不願的老大，甚至惡人小林市長，也都得面臨這個選擇。到頭來，即使他們根本沒有義務這麼做，他們卻都選擇了擔起責任。

在黑澤明最令人著迷的角色中，有一些既是好狗，同時又是野狗。最知名的一位就是《大鏢客》及續集《椿三十郎》裡的主角三十郎，一個來自底層、脾氣暴躁的俠客。他是無名鏢客的原型，「三十郎」這個化名似乎是他在被逼急的時候脫口而出的，意指「三十多歲」。這個角色的部分靈感無疑是出自黑澤明熱愛的西部片槍手；而三十郎也替克林‧伊斯威特（Clint Eastwood）最著名的角色提供了範本：義大利導演塞吉歐‧李昂尼（Sergio Leone）作品《荒野大鏢客》（A Fistful of Dollars）中的無名賞金獵人（此片為李昂尼在未經授權的情況下完全抄襲自《大鏢客》的作品）。更晚近的三十郎則包括了韓‧索羅（Han Solo）和瘋狂麥斯（Mad Max）這些外表邋遢的野狗，他們跟老大一樣都是省話的硬漢，直到危機當前才驚訝地發現，自己竟然心軟到無法抽身。

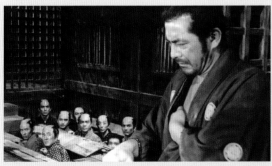

三十郎是個沒有主公、也沒有非去之處的浪人，他還是拔刀快速的居合術（iaijutsu）高手及戰略天才，平日寧可沒人來煩他、讓他好好睡個大頭覺。在《大鏢客》裡，他同時替兩個敵對的幫派效力，設法讓他們互相殘殺，直到雙方全軍覆沒為止，救了一個小村落。在續集《椿三十郎》（上圖）中，三十郎出面指導一群熱情有餘但能力不足的年輕武士，協助他們根除貪腐亂象，原因僅僅是出於同情他們。

《影武者》——片名意指「影子武士」，口語說來就是「替身」。這部片由仲代達矢一人分飾兩角：戰國時代名將武田信玄和一個粗鄙的無名小偷。信玄之弟在刑場上發現這個將被處死的竊賊，他說，「一開始我以為父親可能在別的地方生了另外一個兒子。」這個小偷跟信玄長得幾乎一模一樣。他被免於死刑，並接受訓練擔任信玄的影武者，也就是在信玄可能有生命危險的場合代他上場。沒想到信玄突然過世，無名賊必須決定他是否要在信玄家族平安逃離敵軍之前，承擔起假扮信玄的重任。但信玄的小孫子卻竟然真的喜歡上影武士（右圖），而無名賊對小男孩的情感，則促使他逐漸坦然扮演起死去的主公。「我為什麼要這麼做？」老大問荳蔻。

「因為他是個十二歲的小男孩，」荳蔻回說：「狗狗最愛小男孩了。」

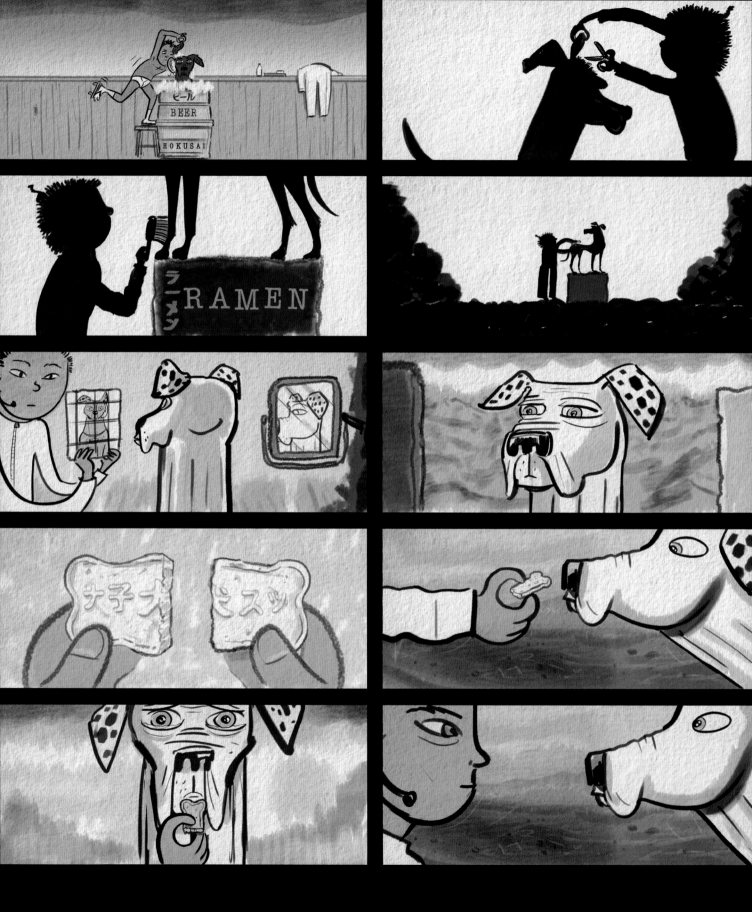

阿中替老大洗牠生平第一次的

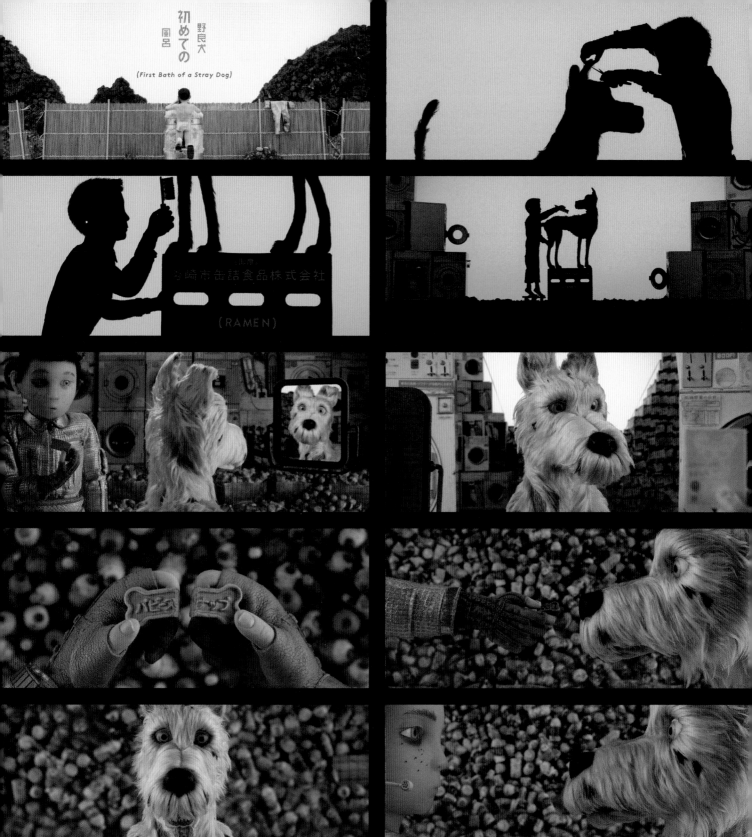

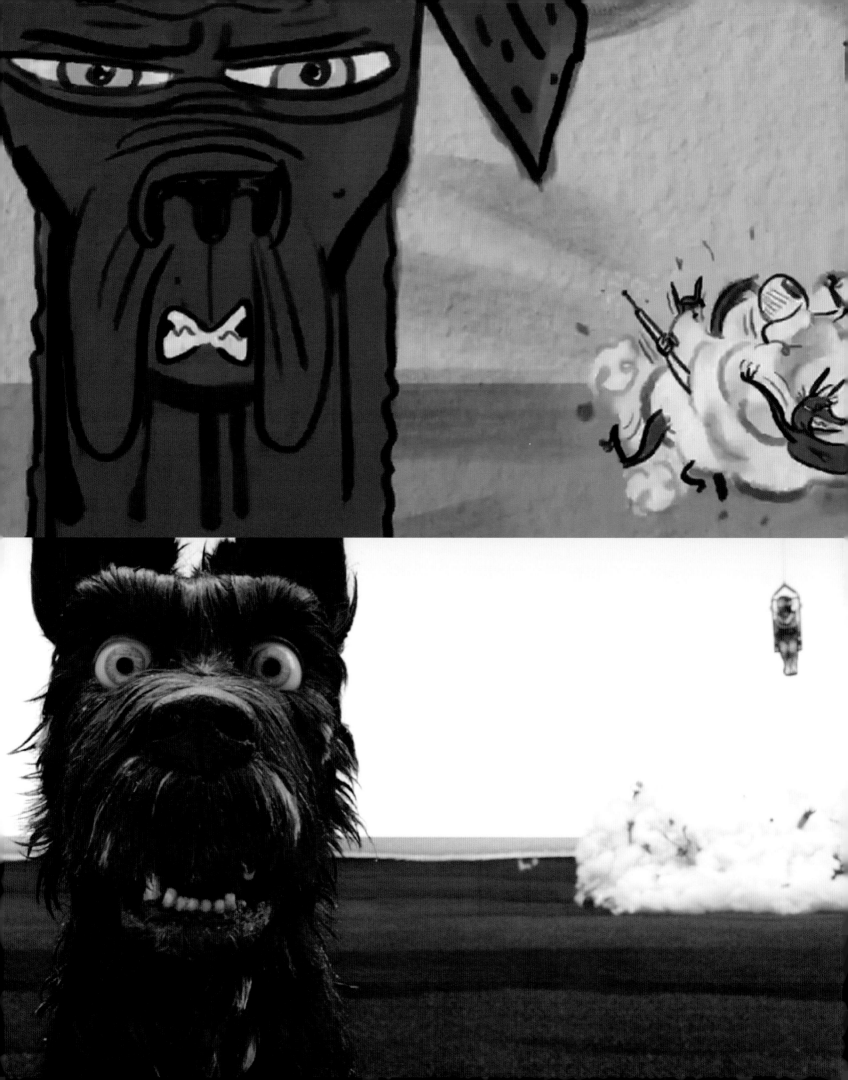

THE BATTLE FLAG
軍旗

主分鏡師傑伊・克拉克＆動態分鏡腳本剪接師艾德華・伯爾希的訪談

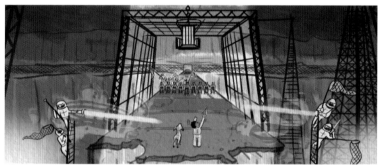

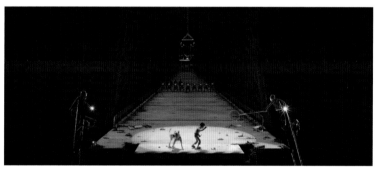

左頁：老大準備與機器狗對決一景在動態分鏡腳本（上）與成片（下）裡的畫面。

上圖：崔西向《每日宣言報》的同伴們解釋她的直覺一景，在動態分鏡腳本（左）與成片（右）裡的畫面。

下圖：阿中和老大在堤道與一群機器狗對峙一景，在動態分鏡腳本（左）與成片（右）裡的畫面。

在威斯・安德森的電影學派裡，你從寫劇本開始，然後去製作一部電影，接著再從這部電影裡生出另一部電影來。

這部「電影之前的電影」被稱為動態分鏡腳本（animatic），指的是一套加上了配音的分鏡腳本動畫。近年來，幾乎所有的動畫片、不論是停格動畫或 2D 動畫，都會使用到動態分鏡腳本。

分鏡腳本是大多數電影在前製期的重要環節，但對於動畫片而言更是至關緊要，因為動畫片的每一個鏡頭都需要從頭打造或繪製。多數的動態分鏡腳本都屬於臨時和實驗性質，而且是由一大群工作人員一點一點地拼湊出來。

威斯的方法則不一樣。他只和一小組人共同製作動態分鏡腳本，而且內容非常詳盡精確。當動態分鏡腳本製作完成時，工作小組就已為完整的影片打好了草稿──包括取景、攝影機的動作、音效設計，這些全都在影片正式開拍前就已完成。

在動畫世界裡，這是一種很基本的計畫工具，威斯是在拍《超級狐狸先生》時首度使用，但後來也運用在他所拍攝的真人電影中。《月昇冒險王國》裡的重要鏡頭就事先透過動態分鏡腳本完成設置和編排，據剪輯師艾德華・伯爾希（Edward Bursch）估計，《歡迎來到布達佩斯大飯店》的內容更有九成在拍攝之前製作了前製動態分鏡腳本，就連主要分鏡師傑伊・克拉克（Jay Clarke）也說，這種做法相當罕見。

有時某一景的拍攝計畫會開始跟動態分鏡腳本有出入，但即使如此，威斯仍傾向於先去修改動態分鏡腳本，如此一來，其他工作人員就可以繼續用動態分鏡腳本作為參考。

傑伊擔任停格動畫的分鏡師已有十年之久，他曾經參與英國著名停格動畫公司「阿德曼動畫」（Aardman Animations）的短片《酷狗寶貝之發明的世界》（*Wallace and Grommit's World of Invention*）和《笑笑羊》（*Shaun the Sheep*）等作品。

艾德華先在《大吉嶺有限公司》的拍攝期間擔任實習生，後來成為威斯的助理，現在則是威斯的動態分鏡腳本剪輯師。傑伊、艾德華和威斯是在拍攝上一部片《歡迎來到布達佩斯大飯店》時，第一次合作製作動態分鏡腳本，在 2015 年又為了《犬之島》再度攜手。

就我所知，一般而言，製作動態分鏡腳本多半是一整組人通力合作，但以《犬之島》這部片來說，傑伊是唯一的一位分鏡師，而艾德華則是唯一的剪接師？

傑伊・克拉克（以下簡稱 JC）：對，艾迪（即艾德華・伯爾希）是唯一的動態分鏡腳本剪接師。有時候，拍大型動畫劇情片可能會有兩位導演；因為整個拍攝工作的基本架構很龐大。那種情況可能有高達七到八位的分鏡師參與，你可能會想嘗試很多不同的選擇，試著找出最適合的故事，因為分鏡師們會為電影製作出許多不同的版本。但跟威斯合作就不太一樣。他對故事非常有信心；他知道他要說什麼故事。所以重點只需放在故事的細節上──哪個時間點該用哪種鏡頭效果比較好之類的。

拍《犬之島》時，因為一切都由威斯來決定，所以一開始自然只需要少數人參與就夠了，這樣很好玩。我們以前拍《歡迎來到布達佩斯大飯店》時也合作過，所以威斯、艾迪和我之間已經有一種默契。我初加入時，威斯只想趕快開始，看看這樣是否可行；我原本也以為這次大概不會再依循「只有我們三人」的互動方式，但我還是盡力趕在預定進度前完成工作。

幾乎所有的動畫電影都會製作動態分鏡腳本嗎？

JC：對。通常只有使用大量特效的真人劇情片會替特效段落製作動態分鏡腳本。但威斯則是用動態分鏡腳本來摸索出影片的節奏。你會想反覆嘗試：一個鏡頭要拍多久，後面又該接哪個鏡頭。這樣做讓人很有滿足感，因為每個鏡頭都有它的價值；腳本裡沒有哪一樣東西是得來全不費工夫。鏡頭的調度也要事先規畫，不論是遠景或特寫鏡頭。每個鏡頭都必須仔細斟酌。

艾德華・伯爾希（以下簡稱 EB）：如果能夠準確地知道每個鏡頭的每一格畫面裡會出現什麼，就只需要拍必要的東西，可以節省大筆的開銷和時間。這樣就不會先蓋了一個巨大的場景，最後在電影裡卻只出現一小部分。

我從工作人員那裡得到的印象是，動態分鏡腳本感覺上真的就像一部電影，而且對他們來說是很重要的參考依據。

JC：我總會試著在分鏡腳本裡放進很多東西，因為在理想狀況

下，分鏡腳本是啟發所有人往前更進一步的起點。我覺得分鏡腳本做好以後，接下來的所有工作都會更好：置景人員會做出更瘋狂、更驚人的布景，角色設計師的工作也會更上一層樓。

但這也表示，動態分鏡腳本裡的每個鏡頭都要經過周詳考慮。我會先做一份初稿，威斯拿去調整之後再送回來給我，而我就要想辦法讓它看起來很棒。希望經過多次合作之後，我已經能夠掌握到威斯的觀點──我有點明白他想要的樣子。當然，有時候也可能大錯特錯，不過真正的目的就是要協助導演。我想威斯也樂在其中，這樣挺好的。

我也曾跟其他導演合作過，我知道這個過程很容易會讓人覺得很不愉快。事實上我們就是把片子裡出現的每一個小東西，每一個鏡頭都先走過一遍──你知道嗎（笑），我現在幾乎可以在腦海裡看見全部的鏡頭。因此當動態分鏡腳本被送到「三磨坊」片廠時，工作人員就能夠從這裡開始接著往前走。

剪輯通常被視為後製的一環。但你的剪輯工作卻是前製的一部分。這有點不太尋常，對嗎？

EB：應該說是加倍的不尋常──不但我的剪輯工作是屬於前製的程序，而且後面還有另一位剪輯師會負責剪輯實際拍攝好的影片。不過就動畫片來說，在實際拍攝費時費力的停格動畫前，先把整個故事剪輯過一遍，好知道到底應該要拍多少格畫面，把每個鏡頭都先徹底、精確地計畫好，其實反而比較有利。

傑伊，你先前提到，威斯原本還在試著摸清楚這到底能不能變成他的下一部片。我很好奇，這個計畫在你們兩位參與之前是什麼樣子？已經有概念圖了嗎？或是威斯自己已經先做了分鏡草稿？你們兩位當時收到了些什麼東西？

上圖：荳蔻與老大在動態分鏡腳本（上）與成片（下）裡的鏡頭。

EB：我在 2015 年 4 月 12 號收到的第一份資料是威斯寄來的劇本，還有一些參考圖片和一段參考影片。參考圖就是幾幅日本木刻版畫，還有一隻狗的照片，以及一張日本的狗雕像的照片。影片裡則是三位太鼓鼓手正以激昂的節奏擊鼓，電影就是從類似的畫面開場。他寄那些資料來設定整部片的氛圍。

JC：我從威斯那裡收到了幾頁初步的劇本和縮圖檔，還有美術指導亞當・史達克豪森（Adam Stockhausen）已經開始蒐集的視覺參考圖，尤其是關於垃圾島的部分。我特別記得收到了關於垃圾車的參考圖。

我開始製作的第一個鏡頭就是開場的那個鏡頭：巨崎市，可以看到（市政廳的）圓頂以及市中心的一切。我知道威斯想要的外觀是「1960 年代所想像的未來」。我們得畫出角色在動態分鏡腳本裡的模樣，因為角色設計的工作根本還沒開始──但我們還是得先畫出些東西。所以威斯會寄來一些圖片，其中很多都是黑澤明電影裡的演員，我就根據這些演員的照片畫出初步的角色草圖。

我還去買了一大套黑澤明電影盒裝版 DVD 來潛心鑽研這些作品。後來在畫圖時，我也一邊在背景用電視播放這些電影。這些電影很多都是黑白片，而動態分鏡腳本也是黑白的，所以很能夠幫助我投入黑澤明的那種氛圍。

一開始我曾經問過，「這些角色是真的狗，還是牠們會穿衣服？」因為我不確定這部片會不會像《超級狐狸先生》那樣──「牠們會用兩隻腳站立嗎？」威斯則說：「不會，這些是真狗，牠們用四隻腳走路」──那一類的事。

所以除了威斯一開始提供的圖片以外，你是第一個繪製這些角色的人？當時都尚未被正式設計出來？

JC：對。常常就像這樣。有時候你加入拍攝計畫時，角色的造型設計已經有部分完成。但我們的確是在電影拍攝的過程中一邊進行設計。

在這個階段威斯對造型是否有特定的參考對象？

JC：威斯曾說，假如分鏡腳本的草圖看起來很像日本木版畫，或者類似那種風格的話會挺不錯。我聽取他的建議，使用了某種數位畫筆來畫出那種水墨畫的效果。威斯也和亞當一起蒐集了很多木版畫圖片，我在畫背景和角色時就用這些當作參考，我自己也找了一些圖片。我還去參觀了維多利亞與艾伯特博物館（The Victoria and Albert Museum），裡面有日本藝術的常設展，我在館內仔細研究這些畫作，畫滿了一整本素描簿。親眼觀看那些藝術作品帶給我很多靈感。

在動畫的外觀方面，我知道威斯很喜歡比爾・梅蘭德茲（Bill Melendez）替《花生》漫畫所繪製的動畫特別節目，我自己也很愛──那種設計和那種單純的風格。

以我個人而言，我喜歡簡單的人物造型和表現主義風格的場景設計──只要足以讓分鏡腳本傳達出鏡頭裡所需要的情緒氛圍即可。我自己的動畫風格不是很花俏。有時候，動態分鏡腳本裡的動畫可能非常誇張，威斯早在拍《歡迎來到布達佩斯大飯店》時就說過，他要的不是那種。他喜歡比較低調的感覺。所以我們也延續了那種風格到這部片。

你是否還用了其他電影當成參考？

JC：有些 30 年代的電影會使用某一種特別的場面調度方式。《金剛》（King Kong）有意思的地方就在於片中使用了停格動畫。此外我還想到《星星監獄兩萬年》（20,000 Years in Sing Sing）。

這兩部片的特色就是它們的場面調度風格：同一個鏡頭維持靜止一段時間，場面鋪陳得非常緊湊、景深非常遠。極前景的細節部分看起來很暗，幾乎像是畫面的外框。中景的部分有演員正在表演。但你還是看得到背景的有趣細節。

在腳本製作的較後期階段，威斯想要回去重看某些已經討論過關的鏡頭，設法把這種手法加進去。他經常參考《大國民》之

有關日本、狗狗，或者對責任全心奉獻的討論，假如沒有提到忠犬八公（Hachiko），就稱不上是完整的討論。這隻高貴、硬頸的秋田犬來自秋田縣。他是傳記電影《八公犬物語》（左下圖）的主角，該片曾於 1987 年榮登日本年度票房冠軍寶座。《八公犬物語》由仲代達矢主演，敘述上野教授和他的愛犬小八之間的真實故事。小八每天下午都會出門，到澀谷車站迎接上野教授下班。某日上野教授在課堂上因腦溢血猝然過世，再也沒有回家，但小八依然每天準時到車站等候主人，將近十年不曾間斷，直到死亡為止──小八的屍體被人在澀谷街頭發現。澀谷車站特地為小八立了一尊銅像，以表揚他對主人的忠心不渝。

你或許更容易在社區圖書館裡找到 2009 年翻拍此片的新版電影：《忠犬小八》（Hachi: A Dog's Tale）──這部片跟原片一樣賺人熱淚，而且理應如此。此片由李察・吉爾（Richard Gere）主演，由萊思・霍斯壯（Lasse Hallström）執導，全片在美國羅德島州拍攝。雕塑家達倫・赫西（Darren Hussey）也為小八製作了一座新的紀念塑像，目前這座雕像放在羅德島州文索基特市的火車站外，以供小八的美國影迷們憑弔，照片由作者拍攝（最右圖）。

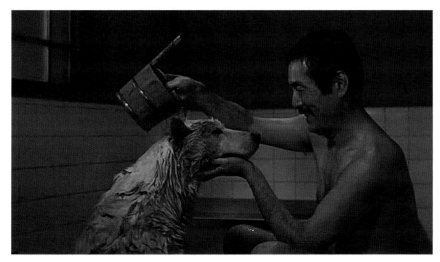

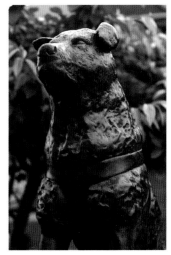

類的片子，尤其是在開頭的──

是市政圓廳那一幕嗎？

JC：對，沒錯。《諜網迷魂》（*The Manchurian Candidate*）也是使用那種技術的好例子──從低角度拍攝了很多斜角鏡頭，畫面有時會陷入陰影裡。還有薛尼·盧梅（Sidney Lumet）的《山》（*The Hill*）也是。這種拍攝人物的方式，使用戲劇性的廣角鏡頭和深焦構圖，讓人感到非常不安。

另一部威斯沒有提到，但《犬之島》會讓我聯想到的電影則是馬丁·史柯西斯的《紐約黑幫》（*Gangs of New York*），因為那部片描繪出荒涼的紐約風景以及許多不同的幫派。當然啦，我也會想到威斯以前的作品。

我喜歡他把自己舊作裡的手法加以變化之後，再用在新片裡。例如《都是愛情惹的禍》裡，每一個新場景開始前都會先拉開一道紅色的劇場布幕；他在這部裡也用了同樣的手法，只不過這一次拉開的是日式屏風。但這部分跟其他一些片段一樣，後來都被刪掉了。

你是怎麼把動態分鏡腳本剪輯出來的？

EB：我從傑伊那裡拿到 Photoshop 檔案，這些檔案都有不同的圖層。比方某個角色要從鏡頭前走過；他會給我一份角色與背景圖層已經分開來的檔案。我再使用一種名叫 After Effects 的 Adobe 軟體讓角色動起來，再把檔案匯出成適用於 Avid 的格式，這是倫敦片場的剪輯師們之後剪輯全片時所使用的軟體。接著我再把影像跟音效設計接在一起。

你所使用的軟體能否讓你做出攝影機的動作，例如水平移動和伸縮鏡頭？在動態分鏡腳本裡就可以看到這些效果嗎？

EB：正是如此，這些狀況會在實際拍攝前就先解決。我試著

在 After Effects 裡面使用 3D 特效來區分伸縮鏡頭和推拉鏡頭。然後我再跟音效接在一起。威斯負責配音的部分，他會在演員們實際到錄音室配音之前，自己先做初步的配音。

所以你一開始的時候是用威斯念的台詞？

EB：的確是如此。一直到我們製作動態分鏡腳本好幾個月以後，演員才開始進錄音室配音。在這段期間，威斯會用 iPhone 或其他東西錄下每一場戲的台詞，我們就暫時先使用他的聲軌。接下來我們會加入音效，一起接進來，再決定哪些鏡頭應該裁剪或延長；這時我們才開始整個剪輯程序。

威斯的配音表現如何？

EB：很棒，因為他的節奏掌握得很精準。他對於台詞應該怎麼演出有非常清楚的想法，還有台詞應有的速度。很多時候我們會依照威斯原本的念法去剪接演員的表演。他完全明白台詞聽起來應該像什麼樣子，而且聽起來很棒（笑）。

你是怎麼想出初步的音效設計？

EB：威斯會先寄給我一些我們打算使用的音樂聲軌，其中還

左下圖：葛飾北齋（1760-1849）畫派畫家所繪製的《千鳥》。

下圖：《公雞》，一般認為由北齋所繪。

最下圖：垃圾島上已變硬的火山熔岩。由特洛·葛里芬（Turlo Griffin）繪製的概念圖。

有許多仍保留在目前的影片中，因為他們現在還在順片。還有一些音樂則是來自黑澤明的電影配樂，以及其他日本太鼓的鼓樂聲軌。

但多數的聲軌來源都是日本電影。這些都是威斯寄來的；他用電郵寄給我這些聲軌後說：「這一景試試這個；試試從聲軌的這一點開始，一直到這一點；試試把這一段循環播放……」他對於自己要用哪些音樂，以及音樂該出現的位置都非常、非常清楚。

你是否曾經剪進任何重覆出現的聲音類型？能不能形容一下你所創作出來的臨時性聲景？

EB：威斯對風的要求很講究；我花了不少時間才找到適合的風聲音調與質感。我們想捕捉到貧瘠荒原的那種感覺，但還要帶著某種質地。我費了不少力氣才找到。在現場錄製音效時，他們使用風扇製造出這種上下呼嘯的聲音，效果很好。片中另外一種我們經常聽到的聲音則是無人機發出的某種嗡嗡聲，或者該說是好幾架無人機，因為片中無人機出現了好幾次。

大導演黑澤明也非常重視分鏡腳本。傑伊，你看過他的分鏡腳本嗎？

JC：我的確看過。我很高興你提到這點。我已經忘了，但它們跟這部片息息相關，因為我們在製作過程中一直都把黑澤明放在心上。他的分鏡腳本極富表情與活力，任何分鏡師都能從中汲取靈感。

有一段影片拍他在《亂》的片場畫草圖。他會先畫些東西拿給攝影指導看，然後說：「我要畫面看起來像這個樣子。」在看到黑澤明長子黑澤久雄拍攝的紀錄片《來自黑澤明的信息：美好的電影》時，我謄下黑澤明說的這段話：「畫分鏡腳本時，必須把想法更精確地表達出來。所以分鏡腳本有助於讓工作人員理解我想要的東西。這是最簡單的辦法；最簡單的辦法就是把想法畫給他們看。」

JC：這正好說明了一切，不是嗎？我還記得跟美術指導保羅·哈洛德和美術部門的某些工作人員聊過；他們對動態分鏡腳本的反應都很正面，認為它非常有幫助，即使只是拿來當成發想的起點。但這個過程真的很古怪──就像蛇皮一樣，最後就是得被脫掉（笑）。然後再也沒有人會看到它！但願成片裡還能看得到它的影子。

觀眾看不到你直接參與的部分，但它卻是最後所有可見部分的原始藍圖。

左側說明文字：

上圖：動態分鏡腳本中以深焦構圖呈現的狗群鏡頭。

左下圖：薛尼·盧梅的作品《山》的一張劇照。

右下圖：馬丁·史柯西斯在《紐約黑幫》一片中所使用的廣角群像鏡頭。

約翰·法蘭克海默（John Frankenheimer）在 1960 年代所拍攝的三部驚悚片——《諜網迷魂》（右欄最上與最下圖）、《五月裡的七天》（*Seven Days in May*）（右欄，上面數下來第三張圖）及《第二生命》（*Seconds*）（右欄，上面數下來第二張圖）——常被稱為他的「偏執三部曲」。電影的拍攝風格和劇情都讓我們坐立難安。廣角和魚眼鏡頭讓我們覺得自己好像走進了哈哈鏡屋，景深被刻意誇大，臉孔遭到扭曲。斜角鏡頭讓畫面失去平衡。難以捉摸的剪接打斷了我們對鏡頭的專注和信任。銀幕裡出現的螢幕則突顯出監視的主題，提醒我們自己正在觀看畫面，而某人正被監看中。

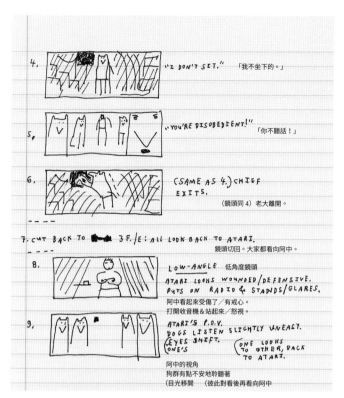

左上圖：威斯替阿中在塑膠瓶小屋裡面對狗群一景所繪製的初步分鏡表。

老大獨自站在小屋裡一景，在動態分鏡腳本（右上圖）與成片（下圖）裡的畫面。

JC： 絕對就是這樣，而這全都是威斯的創見。我們只是協助他完成他的任務。某種程度上這就像是軍事任務一樣。很多不同的部門都要靠動態分鏡腳本作為參考憑據，知道自己能幫他做出這種工具來解答其他的問題，這讓人覺得很有成就感。

你提到軍事的比喻真是太好了，因為黑澤明也有一句類似的名言。他說拍電影就像打仗一樣：導演就是將軍，劇本則是軍旗──是所有人注目和團結的焦點。在某種程度上，對於所有工作人員來說，動態分鏡腳本也就像是一面軍旗──它能夠指引大家創造出最後的成品。

JC： 一點也沒錯。接著他們就會開始把拍好的停格動畫鏡頭依照動態分鏡腳本去剪輯，看著他們這麼做的感覺實在很棒。

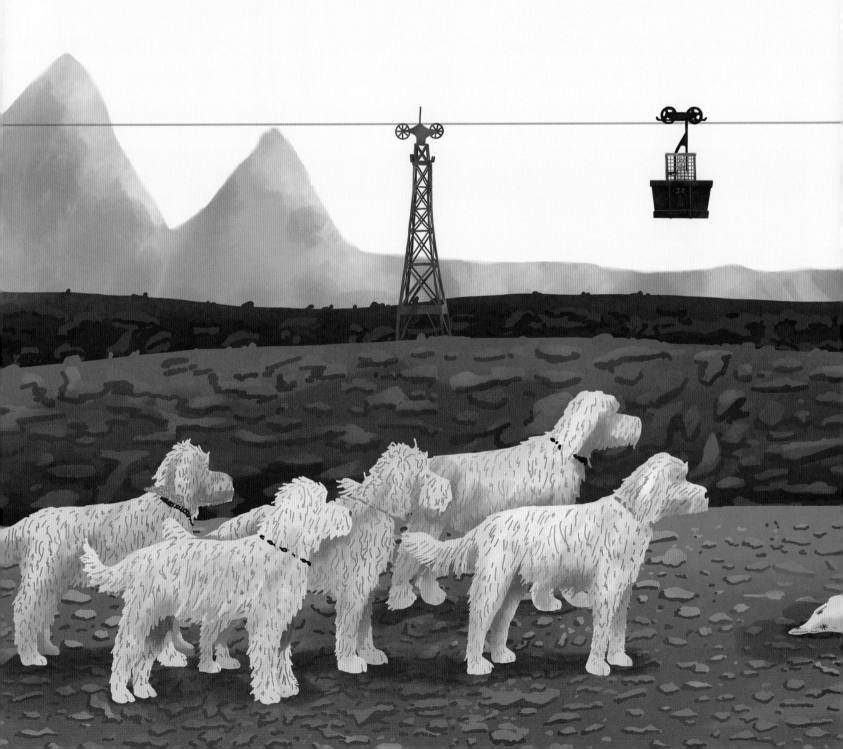

ACT

2

DESIGNING
THE
WORLD

設計世界觀

PUPPETS
關於戲偶

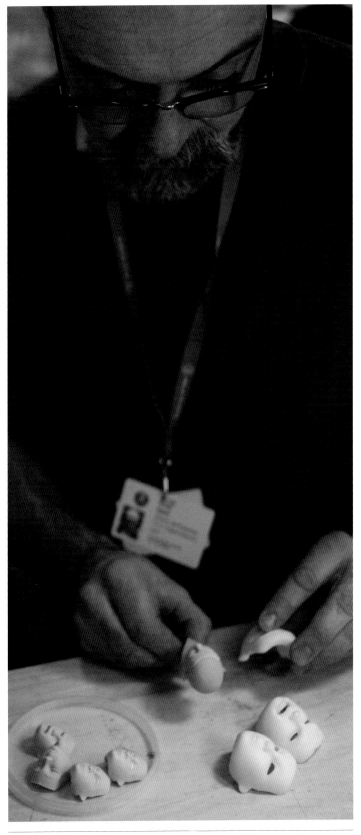

「**犬**之島」這個詞彙很可能是威斯・安德森在倫敦拍攝《超級狐狸先生》時，初次浮現在他腦中的。若非如此，那就是個神奇的巧合。

當倫敦人聽到「犬之島」一詞，他們會想到那個位於泰晤士河往南急彎處形成的拇指狀同名半島。這座犬之島往北三英里（大約五公里）就是「三磨坊」。三磨坊是倫敦現存最古老的工業中心之一，也是現今市區內最大的同名電影片廠「三磨坊」所在地。

它跟有露天外景場地和亮麗門面的洛杉磯片廠大異其趣。從外表看來，三磨坊有些部分感覺像是威廉・布雷克（William Blake）筆下的倫敦，一個會出現在狄更斯（Dickens）或是伊莉莎白・蓋斯凱爾（Elizabeth Gaskell）小說中的地方。這裡有砂磚磨坊建築與幾百年來被車輪與鞋跟磨平的鵝卵石街道，其間點綴著拖車、工具間和煤渣磚組合屋。磚塊表色之下的污垢帶著一種柔和的憂鬱感，是英國工業時代嚴重空氣污染的見證。對一個在老化與荒廢中尋求蒼涼美感的故事來說，真是個貼切的背景。《犬之島》電影中某些布景真的是取材自三磨坊區的陋巷。

在三磨坊的中央大廳，有兩個玻璃櫃紀念此片廠的停格動畫歷史。第一個櫃子裡展示的是提姆・波頓（Tim Burton）可愛的死灰色獵犬「科學怪犬」，站在一片郊區草地上。另一個櫃子裡，有棵高大老樹長在一片粗糙橘色毛巾布的原野上。說明牌上面寫著「《超級狐狸先生》的樹」，似乎是用在松鼠工頭（羅曼・柯波拉配音）向承包商們叫嚷下令，幫新主人整地的場景中。

左頁：「三磨坊」的片廠大門。由作者拍攝，突然出現的物體身分不詳。
上圖：安迪・根特在檢查阿中的臉孔零件。

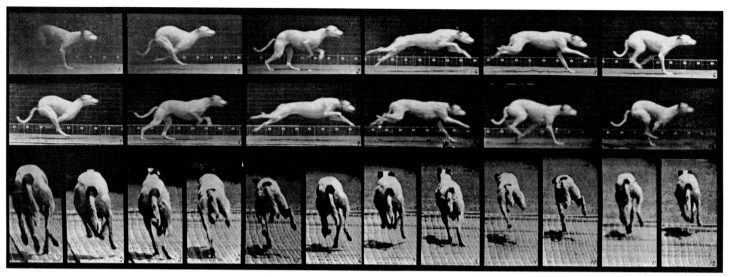

《圓形奔跑：狗》，攝影師愛德華・邁布里奇（1830-1904）的原始電影動態研究之作。邁布里奇最出名的系列照片，是追蹤馬兒奔跑中的細微動作，每張照片都是一幅「停格動畫」。拍攝停格動畫則剛好相反——邁布里奇的照片拆解真實動作，而停格動畫靠一格一格的動作建立幻覺。

戲偶工匠安迪・根特（Andy Gent）在德比郡長大、現居倫敦，他帶領過上述兩部片的戲偶部門，現在又應邀回鍋監督《犬之島》的戲偶製作團隊。安迪的戲偶工作室距離三磨坊片廠不遠，設在倫敦東區的一棟磚造工業舊大樓裡面。威斯這部片成功找回了《超級狐狸先生》的大半原班人馬，安迪說在本片現場的熟悉感還超過《超級狐狸先生》——威斯如今對停格動畫更加了解，工作流程更順暢，同仁已養成交情，大夥兒也能運用先前的經驗。

「你認為，更強的熟悉感是否讓威斯的野心更大了呢？」我問道。「對，」安迪果斷地回答。他的眼神在眉框眼鏡後面發亮。「我以前也參與過不少動畫大片。但在這裡，戲偶、技術、所有東西都要手工製作……這部片的零件數量多到破表。真的是我人生中過得最快的兩年。」

安迪的電腦上方貼著一張威斯寫的電郵列印稿：

安迪，謝謝你。

很高興你不清楚自己蹚了什麼渾水。

這將是一部你可能稱之為人偶大戲的電影。

旁邊裱框懸掛著一幅由動態攝影師愛德華・邁布里奇（Eadweard Muybridge）拍攝的動作研究作品：《圓形奔跑：狗》（Rotatory Gallop: The Dog）——二十幾張賽狗全速奔跑的原始黑白靜態照片。旁邊則是提姆・波頓和雷・哈利豪森（Ray Harryhausen）的照片。架上伸手可及處，有一本紅色書背、厚重的《北齋漫畫》（Hokusai Manga），還有《狗類品種終極指南》（The Ultimate Guide to Dog Breeds）和《豪威爾名犬大全》（The Howell Book of Dogs）。

結果，後面這兩本書沒派上什麼用場。據安迪說，片中的狗群設定並非根據特定品種。「威斯感興趣的從來不是像『黃色的拉布拉多』這種描述，而是『哀傷的狗』。」安迪回憶說：「初期雕塑品都帶有一種角色的氣息，以及他喜歡的某種髒亂感。」

安迪的部門沒有繪製狗群的概念圖。戲偶只用棕色軟黏土做過「草圖」。模型師會做幾隻狗拿給威斯看，威斯細看雕像後設法表達他感覺哪些細節是對的；模型師再試做另一套雕像，威斯再提出新一輪意見。

在戲偶工作室裡，這些原始雕塑被稱作「賈科梅蒂」，以瑞士藝術家艾伯托・賈科梅蒂（Alberto Giacometti）為名。「他的風格相當鬆散，相當粗糙……有點像變形

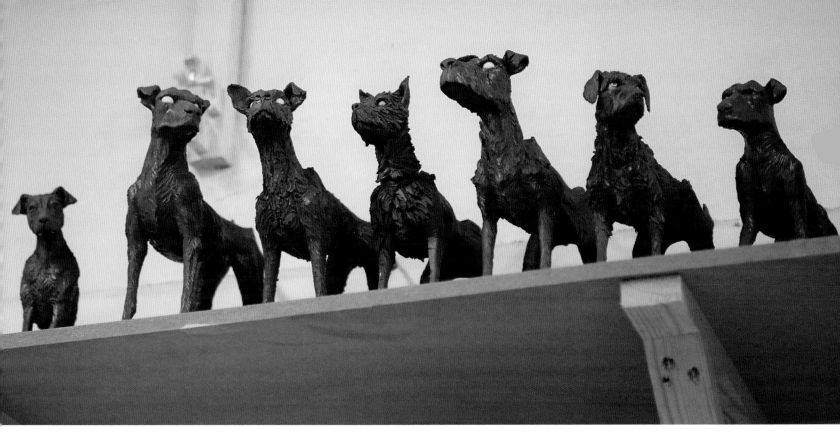

上圖：雕塑室架子上狗群的初期雕塑品。

下圖：阿中等人類角色，最初是用筆墨打草稿；但是像狗兒一樣，要等到雕塑家用黏土修改過幾次才會出現最終形象。圖中為初期比較矮壯的阿中模型站在他的概念圖邊。「那是他的預設姿勢，有點駝背，」安迪說：「他有點叛逆，有時會挺激動地喊叫。而且聽不懂狗群向他說什麼時會很挫折。肩膀必須是特定樣子，那是我們設定的，轉達給動畫師之後，變成算是角色特徵吧——從一開始打造他的方式著手。」

225 MM

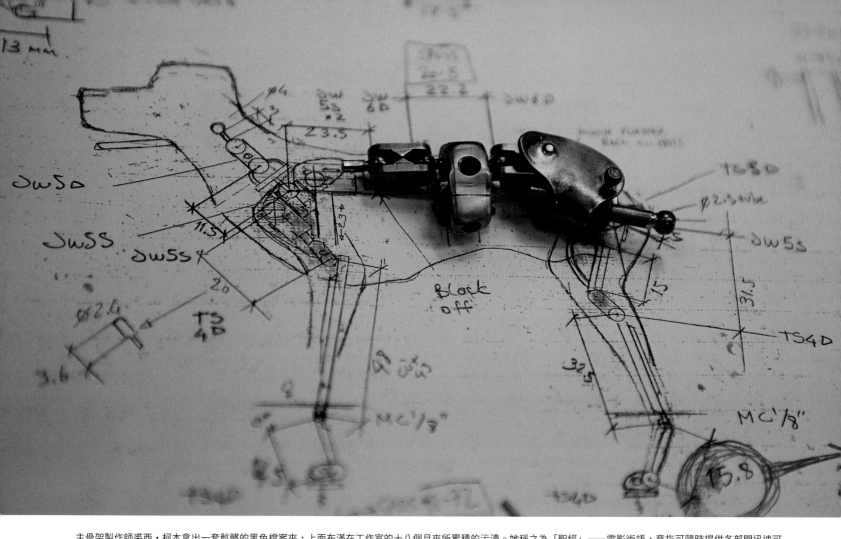

主骨架製作師裘西‧柯本拿出一套骯髒的黑色檔案夾，上面布滿在工作室的十八個月來所累積的污漬。她稱之為「聖經」——電影術語，意指可隨時提供各部門迅速可靠參考點的權威性綜合文件。在檔案夾裡，每個戲偶的技術性圖畫裝在透明資料夾中，寫滿了旁注、附錄、勘誤。上圖：「聖經」的圖解之一；下圖：一副接近完成的狗骨架。

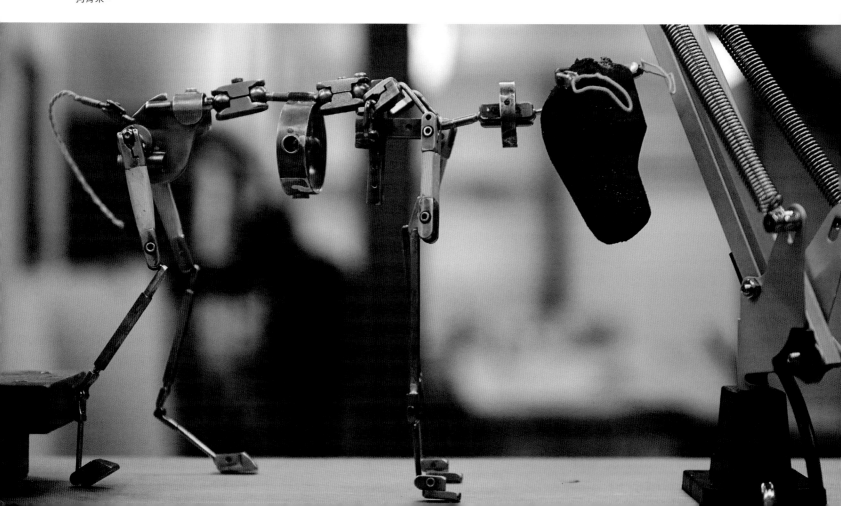

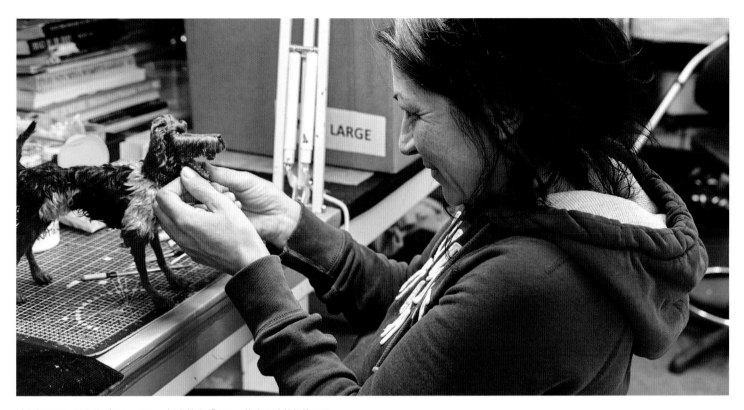

雕塑師瓦瑪‧希布倫（Valma Hiblen）在檢查「國王」的大尺寸戲偶的下顎。

的人體，」安迪說：「我們製作的速度很快，用小條黏土捏出那種形似賈科梅蒂作品、帶有樸拙手感和紋理的雕像。」

雕塑師們就在安迪辦公室隔壁工作，趴在環繞房間的白色工作台上。雕塑室也兼作某種自然歷史博物館：初期的賈科梅蒂們被保留在主位，從工作台上方延伸的高架子上俯瞰雕塑師們。如果你站在房間中央，順時針方向沿著架子看，可以看出「賈科梅蒂們」的進化。「老闆」的初次原型較大隻、嚇人、虎背熊腰。修改幾代之後，這隻強壯的狗縮小成了矮胖、遲鈍的吉祥物。

在《超級狐狸先生》裡，狐狸經常煩惱自己活得不像真正的動物，簡直像是隱約察覺了安迪‧根特與戲偶模型師把牠半擬人化，給了牠人型的長腿、雄壯的肩膀，以及可對彎的拇指。

垃圾島上的狗群並沒有狐狸先生的存在焦慮，牠們不穿燈芯絨、喀什米爾或駱駝毛的衣物，牠們沒有報紙專欄或法律事務所的合夥人身分。牠們不練空手道，牠們不看漫畫，牠們不做飯也不縫紉。牠們是狐狸先生敬畏的黑狼近親：有同樣細長健壯的四肢、油膩糾結的毛皮，以及長期飢餓如獵人般瘦削的胸腔。

每個戲偶內心深處都是頑強的喪家之犬──金屬桿和球形關節的新設計賦予了戲偶真實動物的動作範圍。這種骨骼稱作骨架（armature）。設計骨架時，模型師必須研究劇本以決定對戲偶的要求，而動畫師必須確保一旦要拍攝激烈動作或微妙表情對話的場景時，戲偶不會讓他們失望。

《犬之島》的骨架負責人裘西‧柯本（Josie Corben）簡明扼要地描述了這部片的特殊挑戰：「戲偶必須做得出狗的動作，但也要符合威斯的風格。」她說，這是動作冒險電影，但是沿路上牠們也花很多時間「聊天」。「像這樣，還有那樣，」她補充說明，同時像狗偶般舉起拳頭模仿典型的威斯‧安德森構圖──先是正面鏡頭，然後側面，以確保我聽得懂。

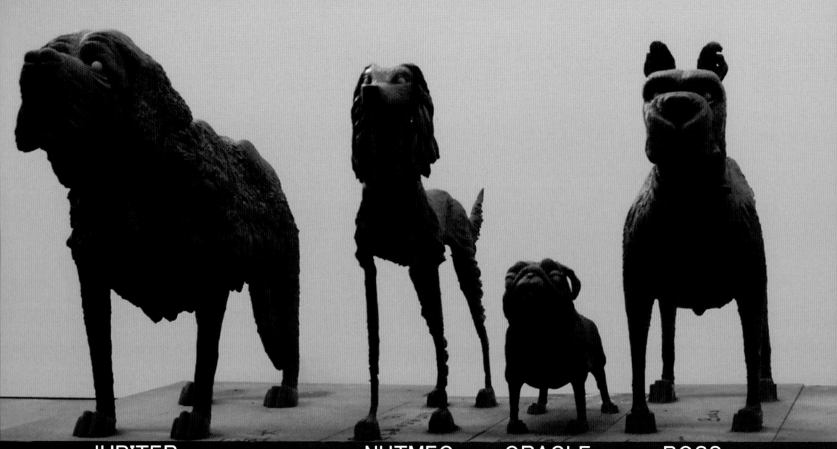

JUPITER
朱比特

NUTMEG
荳蔻

ORACLE
先知

BOSS
老闆

FULL DOG S
狗狗全身尺寸比例

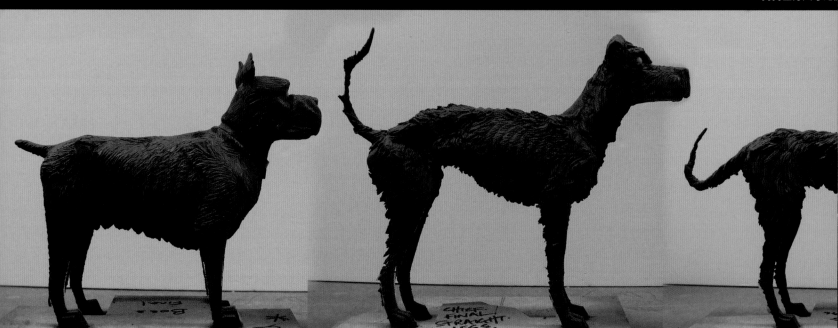

BOSS
老闆

CHIEF
老大

FULL DOG SCALE
狗狗全身尺寸比例

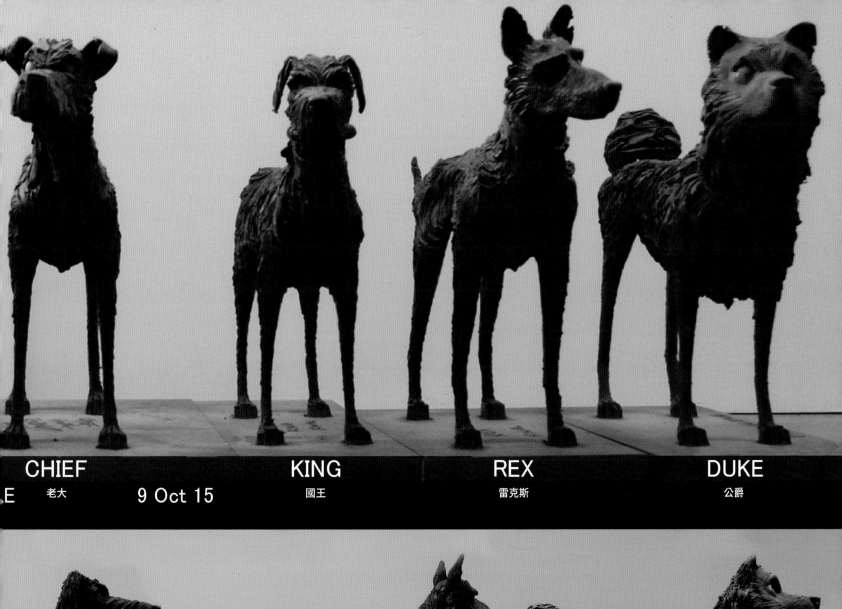

CHIEF　老大　9 Oct 15　KING　國王　REX　雷克斯　DUKE　公爵

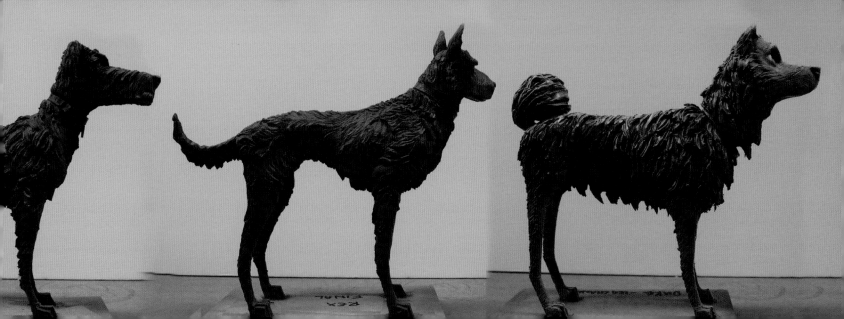

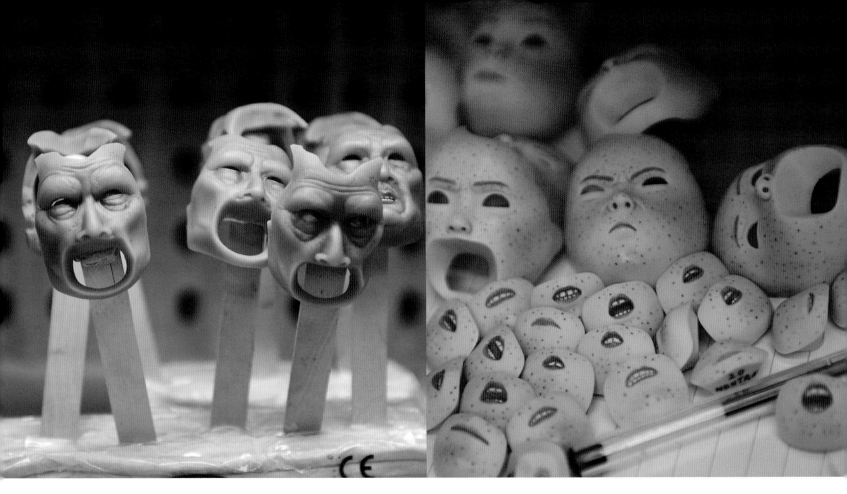

右上圖：戲偶和面具都是手工上色，上色者必須維持每張臉的顏色細節一致，瘀青和雀斑尤其難搞。左上圖：沒有嘴的小林市長面具，動畫師會一格一格改變嘴型，讓人偶「講話」。

下圖：一系列阿中的下半部臉孔，嘴型各自稍有差異。

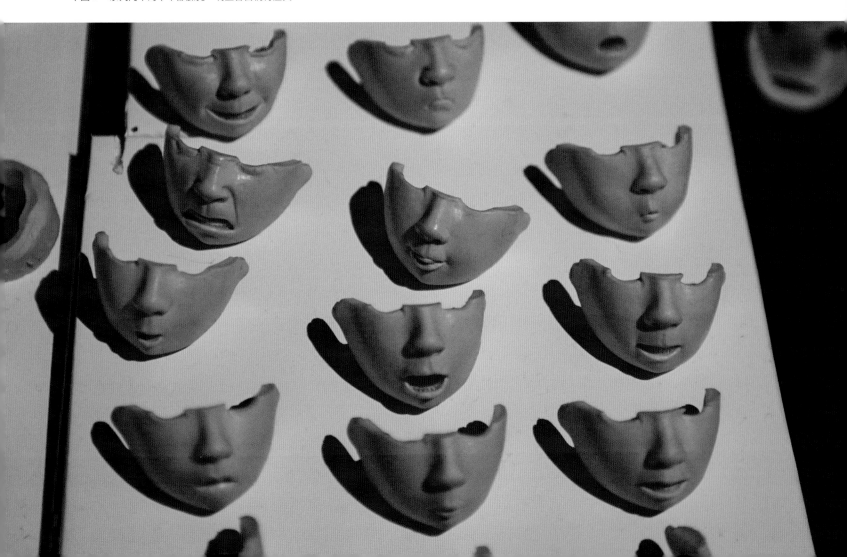

狗群聊天的方法像《超級狐狸先生》一樣：動畫師操縱人偶的面部骨架（戲偶的臉頰與眉毛底下有一組操控桿）製造出表情。《超級狐狸先生》的人類戲偶也是這樣。機械式的人臉講話很難做成栩栩如生的動畫，但這部片裡的人類角色不多，他們在大多數的場景中也只是沉默或低聲咕噥。

起初，《犬之島》劇組猜想他們能否僥倖延用《超級狐狸先生》用過的方法。「原本，阿中看起來好像要在整部片子裡當啞巴，」安迪回憶說：「他原本只會有表情變化。當然，現在他是栩栩如生、會講話的小男孩了。」

後來逐漸演變成巨崎市的市民們也會講相當多的台詞，戲偶模型師發現機械人臉太局限、表現力不足。「黃金標準是讓臉孔能快速從『oo』變成『ee』，」安迪發出母音時誇大他的臉部肌肉，「機械式臉孔很不錯，但還是有些程度做不到。不過我們很快就說：『呃，那咱們試試替換式臉孔吧！』基本上，這樣就解放了角色。角色可以出現任何雕塑得出來的表情。」

在《犬之島》片中，人偶臉孔的任何變化——發出音節、皺緊眉頭、瞪大眼睛——都得做出全新的面孔。動畫師一格一格切換臉孔。嘴巴是分開的零件，能獨立替換。

安迪指著架上排列的幾張阿中臉孔說：「原本我們採用慣用的材料，用硬質樹脂來製作人偶的臉孔，但是感覺有點死板。於是我們改用透明樹脂，上色到半透明的程度。」這種樹脂在燈光的照射下，好像有真人的溫度會發光。皮膚顯得柔軟；底下似乎有生命力在跳動。這引發了一種自我保護本能：當你初次看到其中一個臉部零件被「刮掉」，只剩下偶頭機器人般的可怕內核眼窩回看著你，很難不覺得有點暈。

臉部替換系統也不是沒有缺點。例如：威斯希望崔西有雀斑，而且他一直想要增加她臉上的雀斑。戲偶模型師勸他限制在 320 顆。崔西微笑時，臉頰會動，雀斑也會動。從一張臉換成下一張臉時，所有雀斑都必須出現在正確位置——如果雀斑的位置誤差到幾分之一公釐，播

放影片時雀斑會像電視雜訊一樣跳動。模型師們設定了一顆「關鍵雀斑」來測量其他 319 顆，這顆雀斑宛如用來規畫整個雀斑星座的北極星。

在一間狹窄的小房間裡——寬度只有大衣櫥的一半——亞歷絲·威廉斯（Alex Williams）說她耗費「一整天，而且是每一天，為每一個人做所有的毛髮。」——包括假髮、鬍鬚，甚至眉毛。在早期的模型中，眉毛是畫上去的，但是威斯偏好特寫時真實毛髮的逼真感，因此連真睫毛都試用過。但是如同安迪輕描淡寫的說法，這樣一來，在拍攝期間「資源容易匱乏」。

拍攝停格動畫時，若使用到真實毛髮，尤其是動物皮毛，會非常難處理。無論動畫師多麼小心，拍攝時仍必須用手指摸遍戲偶。每當他們碰觸一片毛髮，毛髮就會移位幾公釐。這會造成所謂的「抖動」效果——播放影片時，毛皮在整段鏡頭裡看起來像在舞動或飄浮。

起初威斯被勸告別在《超級狐狸先生》裡使用毛髮，但他喜歡「抖動」的感覺——有助於強調出他刻意向過往的停格動畫致敬。但從另一方面來看，《犬之島》的世界觀提供了「抖動」現象一個方便的合理化理由。一丁點明顯可見的「起雞皮疙瘩」感，能讓病犬看起來像是發癢，原因可能是疥瘡或跳蚤咬。此外，主要場景的垃圾島景觀荒涼，四周都是海洋，毫無屏障。幾個巧妙的音效就能說服我們：「抖動」效果只是由於海風吹拂、弄亂了牠們的毛髮。而且這次相當湊巧地，「抖動」效果可能有助於強調出此片向某一對象致敬——黑澤明影片的構圖都充滿在風中擺動的草地、毛髮與衣物。

至於人偶，他們的毛髮是被——「扎進」矽膠的「假髮頭套」，包覆整個人偶的頭和臉部。亞歷絲舉起一個鑰匙圈，上面掛著幾撮各種顏色的毛髮，完美排列出從白到黃到紅、再到黑的漸層——每個顏色都在片中用到。無論什麼顏色，每顆頭的頭髮與每塊毛皮必須混雜對比色的毛髮，否則在螢幕上看起來就不逼真。

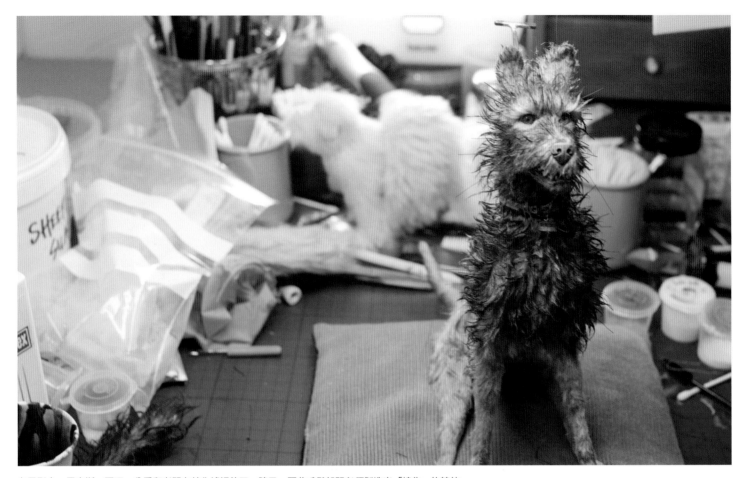

在電影中，雷克斯、國王、公爵和老闆在焚化爐裡待了一陣子，因此毛髮部門必須製造出「燒焦」的特效。

亞歷絲的工作室擺滿了工具和黏膠罐。她工作台上有個都是塑膠抽屜的小櫃子，存放有針、牙籤、鑷子、睫毛膏刷子和小剪刀。她後方牆邊的架子上則擠滿好幾桶貼著像「貓」、「崔西 #2」、「崔西小東西」、「渡邊小東西」、「多摩小東西」之類標籤的零件桶。

「小東西」（bits）是在每家工作室常聽到的英國用語，美國人可能會說「零件」（parts）或「組件」（pieces）。在微型電影中，幾乎一切都是小東西，或用小東西做成。「我在為混戰場面做小東西，」另一位模型師說。她指著一整桶人和狗的肢體零件，就像是被以連環漫畫的誇張方式痛打一頓那樣，周圍圍繞著一團由煙霧和碎屑構成的圓形翻騰雲霧。這些打鬥的動畫場面都以手工製作與攝製：雲霧用棉花團做成，再加上頭、腳、拳頭和其他冒出來的小東西。

當我們提到拍攝真人電影時的鏡頭「比例」，指的是主體相對於景框的大小。要讓主體在銀幕上顯得大一點——例如從廣角到特寫——以下三個簡單方法可以任意選擇：改用望遠鏡頭、讓主體靠近一點，或把攝影機貼近主體。

拍攝停格動畫時，每個選項都有嚴格限制。當你想要廣角的視野時，通常唯一的辦法是打造較小比例版的布景和戲偶。而當想要仔細看清楚某東西的特寫時，直接做得大一點通常較省事。鏡頭比例通常和攝影機沒什麼關係，而是跟鏡頭前被打造出來的東西有關。我們平常稱作電影攝影的工作，在停格動畫片中有出乎意料的分量是由戲偶部門與美術部門完成的。

在《犬之島》裡，戲偶有三種主要比例。大比例戲偶用在近景，是完整可動式——裝有球形肩關節、可彎曲的

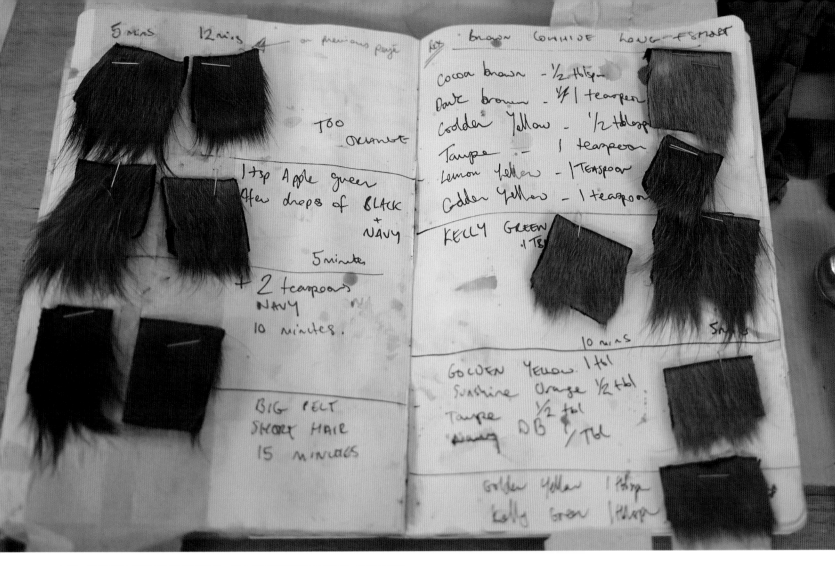

上圖：模型師為每隻狗嘗試好幾種毛色。這本筆記簿翻開到「雷克斯」的選項那頁。

下圖左與下圖中：模型師製作每隻狗的毛髮細節，原料是安哥拉山羊與羊駝的毛。

下圖右：神道教神官頭和臉上的每根毛髮，是用針一一植入的。圖中人偶大約是完成一半的狀態。

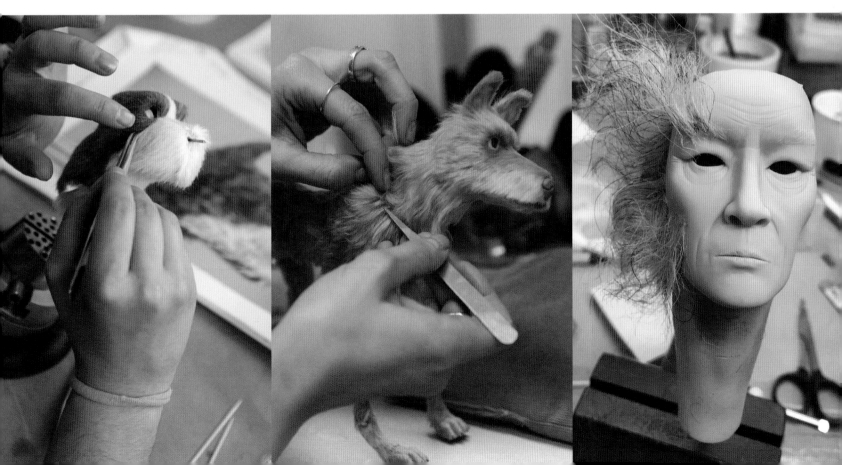

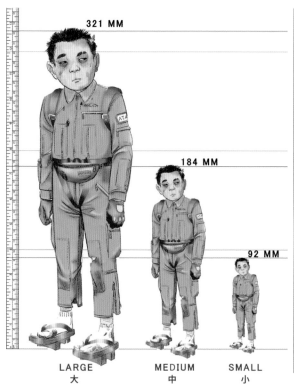
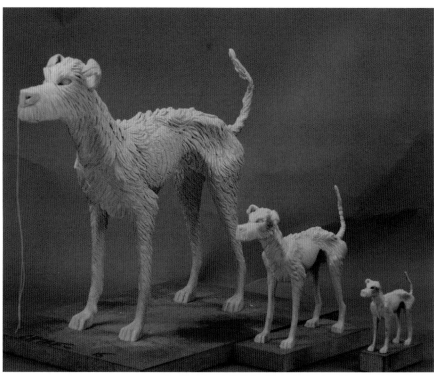

戲偶以三個主要比例製作（左為阿中的概念圖；右為雷克斯的雕塑）。某些用來拍大特寫或極廣角鏡頭的重要戲偶，甚至會製作出五種比例。

脊椎；若是狗的角色，還有可做出不同表情的臉部骨架。中比例戲偶用在廣角鏡頭，身體堅硬，附有可活動的四肢和可旋轉的頭部。有時候會幫中比例戲偶做布質服裝，但也有些例子是服裝可能直接畫在堅硬的身上。最小的戲偶通常是有簡單可折式鐵絲骨架的軟橡膠，用在極遠景。

有些戲偶為了特定的攝影效果做成特殊的額外比例。其中有個最大的「超大比例」戲偶是用在「斑點」把牙齒當成武器那幕的超大特寫。那是一張沒脖子、沒眼睛的嘴巴──毛髮叢生的下顎覆蓋著白絲線般的羊駝毛。這張嘴比片中的某些整體場景還大。

像小林市長與阿中這些主角，以小、中、大比例分別做了七個分身，因為角色可能必須出現在同時拍攝的好幾個場景中。本片的「牧偶人」黛西‧加賽德（Daisy Garside）要負責隨時記住每個戲偶的不同分身在哪裡，確保動畫師有他們需要的戲偶。

大比例的狗設定了全片的比例。一切都是相等的，做成

較小的戲偶有些好處，但是有完整表情的多用途機械式狗頭，只能小到一個程度。阿中的大多數場景都和狗在一起，牠們的尺寸決定了他的尺寸。而他的體型又連帶決定了小林與其他人類角色的比例。

本片的戲偶，即使是大比例的偶，都還是比全比例的狐狸先生戲偶來得小一些，一部分是為了讓布景顯得更大，比較壯觀。同時，《犬之島》對逼真可信的程度要求比較高。劇中的世界應該要感覺得到手感和質感，但是這次，威斯不希望任何東西看起來像以前藍欽／巴斯製片公司的耶誕特別節目那樣，虛假或粗陋得迷人──《犬之島》不是英國兒童文學作家羅德‧達爾筆下的故事，動畫本身並不打算讓觀眾將其理解為善意的後設電影玩笑。

「如果威斯能夠把《犬之島》拍成真人電影，或許他會這麼做，但是他沒辦法：因為這個故事的重點是『會講話的狗』。」製作人傑瑞米‧道森（Jeremy Dawson）說：「不過我想我們沒人會把它當成電視卡通，這是電影。」

上圖與下圖：為了拍攝「斑點」的「祕密牙齒」鏡頭，戲偶部門做了一張「超大比例」的嘴。

後跨頁：放滿了阿中面具與雕塑的桌面。

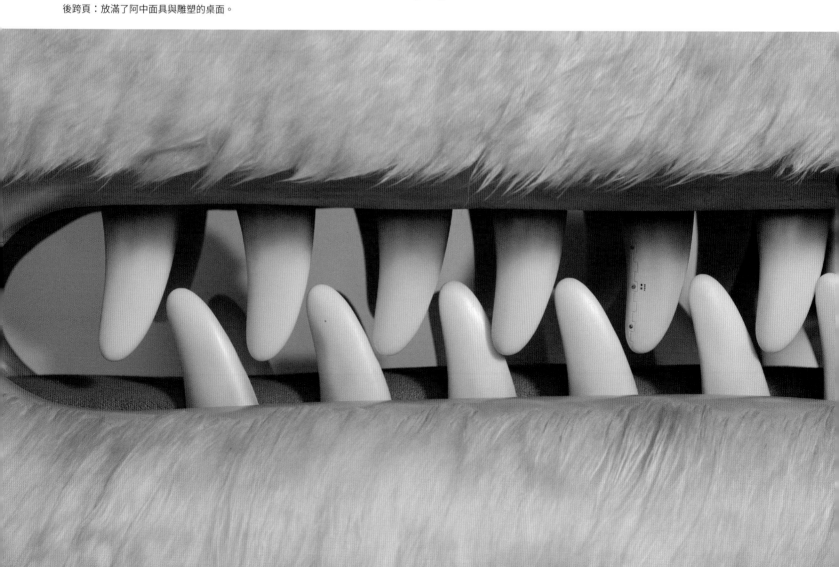

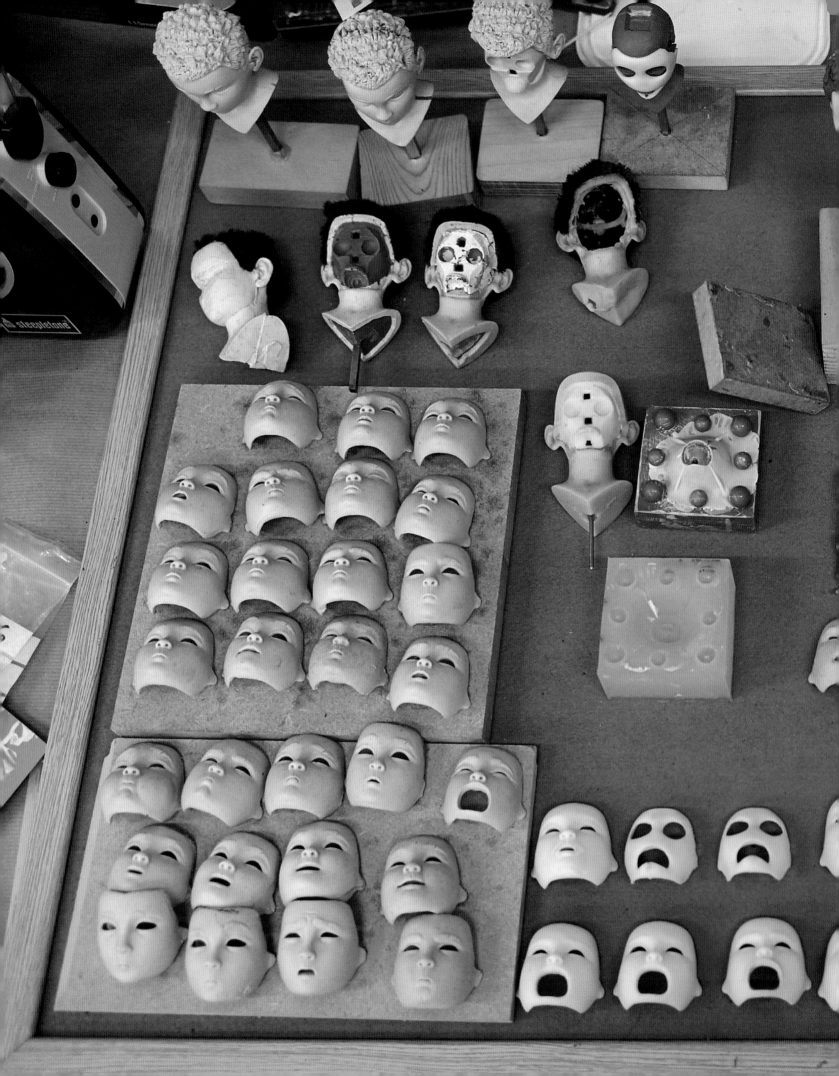

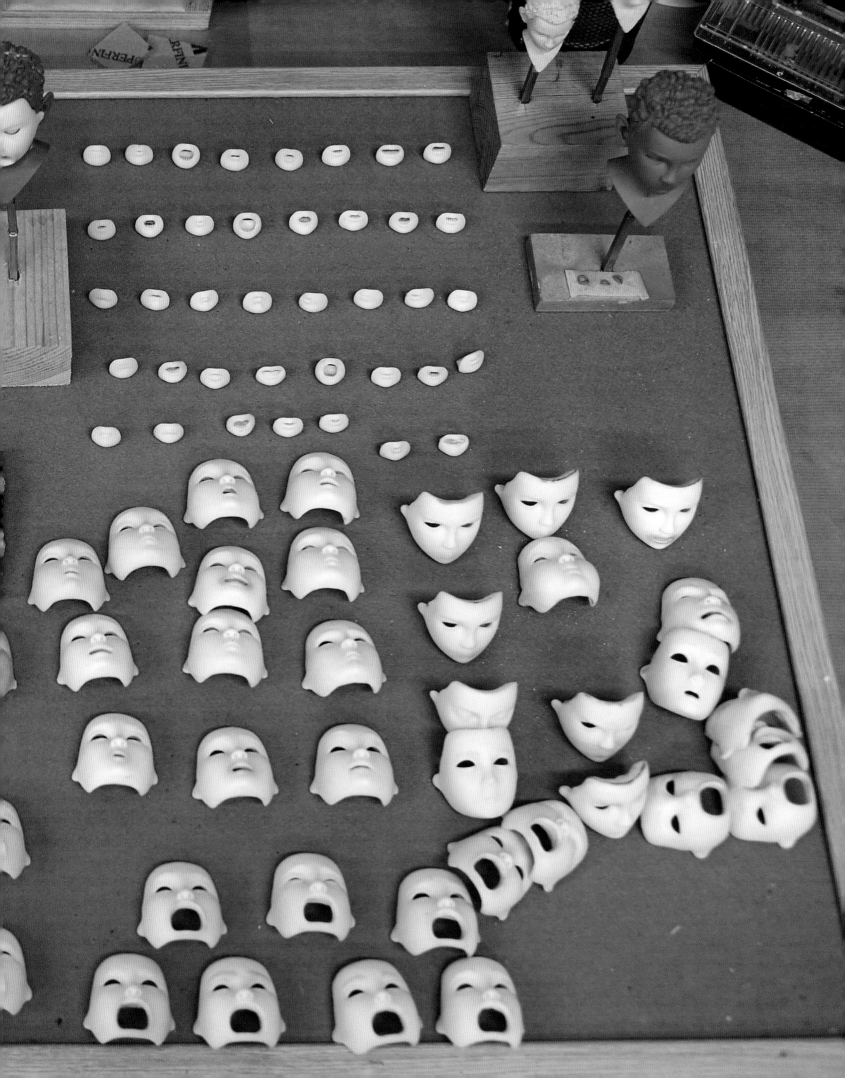

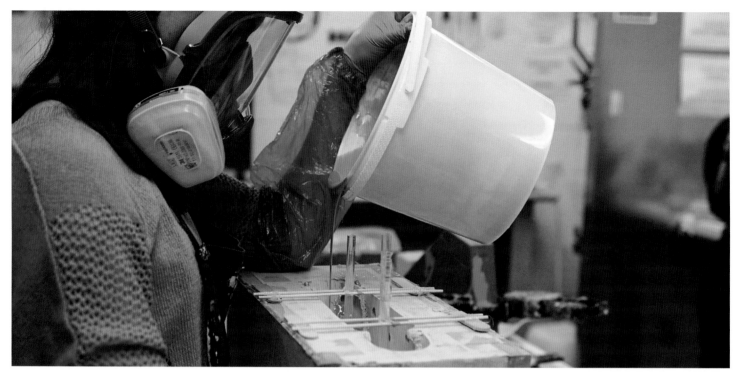

雕塑師們討論好某個角色或元素的最終造型之後，完成的黏土雕像會送去製模。照片中是製模師把矽膠倒進模具中，矽膠會形成全身骨架上的肌肉。製模室本身就像是威斯·安德森的電影場景——堆疊著灰色與天藍色方塊，黃色顏料罐放滿填充物，看不到任何其他顏色。安迪雙手捧著模子，向我說明流程：「用硬模，是因為要做柔軟的生物。如果要做硬的生物，就用軟模。」

對模型師來說，主要的挑戰是讓人物和場景比《超級狐狸先生》顯得更生動，但以更微小的比例製作。米契·巴恩斯（Mitch Barnes）是一位較年長的高個子模型師，他坐在雕刻室的角落，正仔細研究一些道具，並對同事們的手工製品深感佩服：狗項圈、眼鏡，以及釘子頭大小的可用扣環。

他舉起和魚骨頭碎片大小差不多的一枝筆，筆夾是以蝕刻黃銅製作而成。「我從來沒看過能把這麼小比例雕得這麼好的人，」米契讚嘆道，他看起來彷彿剛在蕈類底下發現這些小東西。他搖晃裝滿微型對講機的小紙杯，倒在他伸出的手掌上——乍看之下，就像一把裝飾杯子蛋糕用的巧克力米。

戲偶工作室的運作很像繁忙的餐廳廚房。正前方一面大白板提醒模型師們「交貨期限」——指劇組傳來的「訂單」。

今天，他們訂了壽司；特大號章魚觸手，加上斷面秀；特大號真鯛加斷面秀；特大號螃蟹加斷面秀。這些海鮮將主演一幕典型安德森式的高處插入鏡頭——廚師工作中的雙手鳥瞰畫面。

今天是骨架負責人裘西·柯本在片場的最後一天，她用右手讓我看狗骨架時，最後一個作品還拿在左手上：特大號壽司廚師的手，質感粗糙的桃紅膚色。安迪一直走來走去，晃動一長條洋紅色觸手，翻來覆去觀察它在動畫師手裡「看起來效果如何」。工作台邊的模型師在測試螃蟹；其中一個請安迪檢查他剛做好的一副魚骨架，安迪開心微笑，聲稱這「簡直跟真的一樣」。

工作室裡急件的成品一送出去——所謂上菜——更多訂單又接著湧入。

真人電影遵循一套熟悉的生命週期——開發、前期製作、製作、後期製作。「製作」這個階段集結工作人員，搭布景打燈光，有攝影機在運轉。到2017年5月間，《犬之島》已經製作了大約十八個月——這時候，布景已經

戲偶是分階段製作的，這些局部上好色的戲偶正在等頭部零件。

分別在三磨坊片廠的三處攝影棚了。

《犬之島》進入後製的時間也幾乎一樣這麼長。剪接師和視覺特效師都窩在隔壁大樓的電腦房間裡，不停處理現場送進來的影片。

而在製作布景、戲偶、道具與服裝的工作室裡，前製的工作從未停止。但說他們是在不斷重演「研發階段」或許更加精準——仍會有素描與模型呈報給威斯，後者審視後加上註解，送回到繪圖桌上。

在拍攝真人電影時，這些階段有一小部分是一樣的。在大多數的製作過程，道具部門會趕工滿足臨時需求；當某一場的攝影機開拍，下一個場景的布景仍在趕工搭建中。劇本永遠有可能大幅修改，而積極的剪接師一拿到影片就會搶先作業。

但是前述這些「前期製作、製作、後期製作」的拍片模式大致符合整個流程。至少至少，這是一項衡量拍片現場氣氛的好指標。保持高度警戒、充滿期待的前期製作，

轉換到睡眠不足的專注製作狀態，再以後製的解脫與重新聚焦結束。

不過在停格動畫中，流程會互相重疊、干擾到幾乎糾纏不清的程度：工作完全無法清楚切分成不同階段，也幾乎無法轉換心境。動畫的拍攝進度非常緩慢又隱晦，無論在前期製作規畫得多徹底，初期穩定的後期製作中，許多關鍵工作，基本上只是搞清楚當下的處境、有什麼資源，還需要什麼東西。

當整座倉庫的實體物資必須從零開始製作，沒有空間也沒有時間可以等到一切都完成再開拍。此時，「心智融合」的密切溝通就變得很重要：模型師必須像動畫師一樣思考，動畫師必須像剪接師一樣思考；完成後的影片必須由高層預想到最微小的細節，模型師的工作才可能開始。

同時，真人電影的幕後團隊不會這麼五花八門又孤獨：真人電影一天的製作工作，可能涉及三、四十個人在單一場景或布景中合作，涵蓋幾頁劇本的對話。但在三磨

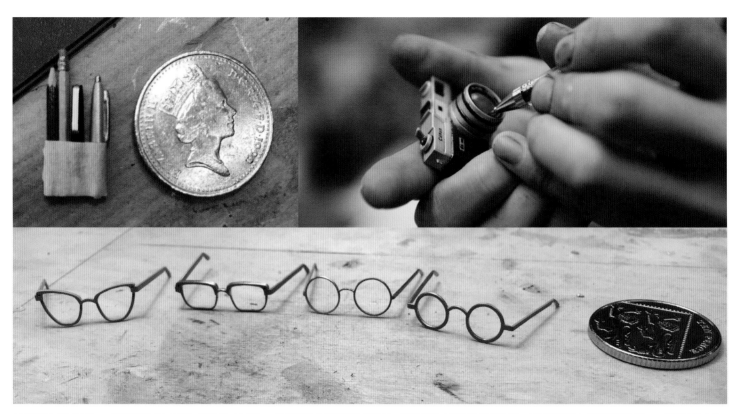

口袋護套（左上圖）、微型相機（右上圖）和眼鏡（上圖）。美術部門的模型師負責設計、製造場景中出現的任何物體，但是道具則由戲偶部門負責──就是動畫中角色會親自使用、操作或穿戴的物件。

右頁：「老闆」戴著項圈狗牌的大尺寸雕塑，請注意紅色的棒球縫線細節。

後跨頁：電影中的許多「戰雲」場面之一，用棉花團與戲偶「小東西」製成。

第 100-101 頁：模型師在戲偶工作室的骨架與模具組裝室裡工作。

坊拍攝一天，意味著在片中分散不連貫的三、四十個不同場景上，微乎其微的進度。

每個場景可能拖上幾週或幾個月都尚未完成──還缺道具、還沒拍完、還沒剪接完──然後十幾個場景可能在幾小時內接連完成。這是非常平行的拍攝方式，後勤上的問題非常讓人頭痛。

在現場待上一週，就會看到幾十個場景在進行中。某些角色在工作室裡第一次被塑造出來；其餘的角色穿著完整服裝在精心照明的布景中閒逛。有些布景被永久拆除──殘骸散落在乾塢（dry dock）裡，完成的影片被掛出來當作剪接師與視覺特效師的參考畫面。

這部電影在數月之內的演變歷史清晰可見又具體，一天之內的演進過程，以空間而非時間開展，所以從剖面來看，會好像真人電影的縱向研究般豐富。

然而，本書或任何書籍必然會推翻這個獨特的拍片流程──逐頁的閱讀體驗，無法捕捉到在停格動畫中作為定律而非例外的：同時性、循環與重現。

本書能提供的，是窺見每個部門緊急上菜式的工作日常挑戰。這些挑戰需要抉擇，同時也啟發工作人員想出對策。我們所謂的電影，不過是日常問題的日常對策總和罷了。

TALKING BACK
會回話的狗
戲偶部門主管安迪·根特的訪談

安 迪·根特從大學畢業後就從事「照顧戲偶」的工作，電影長片的職涯始於《地獄新娘》（*Corpse Bride*）。從那時起，他參與過《嗡嗡總動員》（*Max & Co*）、《第十四道門》（*Coraline*）、《超級狐狸先生》、《科學怪犬》和《歡迎來到布達佩斯大飯店》（他幫片中滑雪追逐的停格動畫橋段製作戲偶）等電影。

安迪的辦公室還有另一個主人：一隻巧克力色的拉布拉多犬查理。在我們訪談期間，牠冷靜地趴在房間中央休息。安迪是在拍攝《超級狐狸先生》時期收養查理的，牠每天都在工作室裡陪伴安迪。

左頁：安迪和查理。

上圖：葛拉夫，拍攝期間到戲偶工作室亂逛的許多狗兒之一。

你最初是怎麼被拉進《犬之島》的？

某個神奇的時刻，我接到一通電話：「嗨，我是威斯。安迪，我們剛生出了一個小計畫。你有興趣來做戲偶嗎？」太好了，聽起來不賴。他接著說：「喔，我會先寄給你一個 YouTube 連結，然後我會寄劇本給你。你必須先看過 YouTube 連結中我寄給你的短片。」我心想，「那會是什麼東西？我得先看的這段短片就是他的概念或他的想像，還是能夠捕捉到這些的任何東西吧？」

結果寄來的是一段神奇的短片：幾分鐘長的傳統日本太鼓鼓手演奏的影片。他們很有戲劇張力和魄力，咚、咚、咚、咚，神奇地同步又充滿原始能量。我深受這影片的臨場感、聲音和強大啟發性鼓舞，忍不住說：「我要加入！我要加入！」

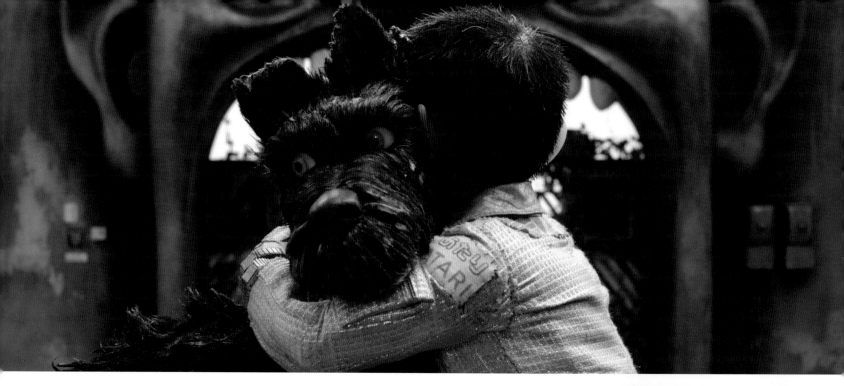

不管這是什麼片，我要加入！

當時我根本沒看過劇本。我只看了那個神奇的短片，就懂了。你知道嗎？那短片超有戲劇性、超有魄力，會把你整個迷住。他就是這麼開口邀我的。

工作室這裡有查理陪你，附近還有其他的狗嗎？

有啊，有好幾隻：固定陣容是巧可、糖漿、混種吉娃娃小豬，和牧羊犬比利。除了查理之外，還有隻叫榛果的全職真狗——我們開拍時牠還是幼犬，牠一直待在片場直到最後幾天。神奇的是，牠長大後和我們的主角狗群之一的雷克斯一模一樣；牠在許多方面，例如體型、長相跟顏色等，都很像雷克斯。大家可能會以為我們是根據牠來做出雷克斯。

在這些真狗身邊創作這些狗戲偶是什麼感覺？

真狗和戲偶唯一的顯著差別是戲偶會說話（笑）。反正我覺得這樣很好，在工作室裡有真的狗狗在，牠們可以逗大家開心、減輕壓力，同時對製作影片也是很好的參考。狗可以顯露出哀傷、沉思、頑皮、警戒等模樣，而且你總是可以看出牠們是否真的很開心。

至於戲偶，你必須努力給它們同樣的能力，尤其要利用臉孔、眼睛和耳朵，幫它們傳達表情與情感。所以，有真狗在身邊表現這一切給你參考，超級有幫助。有時候我們幾乎看得出真實的狗狗想要什麼，而我們的戲偶甚至可以真的說出話來。聽到和看到狗狗戲偶們講話，每次我都覺得很神奇。

你初次閱讀劇本之後腦中所想像的畫面，後來能夠實際立體化，這真的很神奇。無論一開始是文字描述或簡單素描，看到它跳出頁面變成實體、別人看得見又會動，這真是太棒了。接著你可以想像它會怎麼做動作、走路，甚至講話是什麼聲音。之後直到加上皮膚與毛髮，才是另一個戲劇性的實體化時刻。

然後動畫師開始測試——擠眉弄眼或張嘴閉嘴，或許抓抓牠耳朵。這時你大概會說：「喔沒錯，這是會動的狗。」那是屬於戲偶自己的魔法時刻。狗偶活了起來，你看得出個性——怎麼拖著腳走路，是否跛腳，是否隨時低著頭，什麼特質都有。

但是當狗偶們可以回答你的話，這又進階到全新的境界。那個層次的興奮感很⋯⋯真的很難形容⋯⋯

我猜想身為會跟自己的狗說話的人，這帶給你的感受似乎特別鮮活。

是的。因為你會跟自己的狗說蠢話。但是跟會講話的狗可以有正常對話，你懂吧？

你似乎是適合被問到在這部片怎麼處理人犬關係的人。

他們在片中有提到這一點，但是狗和小男孩真的特別有感情。如果你小時候養過狗，那真是世界上最快樂的事。片廠裡某位女性工作人員有個小小孩，她對查理看得目不轉睛，一直想摸牠。那種和動物的連結，情感特別深刻。希望我們用戲偶有做到這一點，尤其是阿中、老大和斑點之間。

你知道嗎？我當時是和一群成人一起看毛片（笑），你會聽到他們清喉嚨，因為你就是忍不住⋯⋯你會變得多愁善感；這在所難免，尤其如果是養狗的人看這部片會有更多共鳴。我想這很自然，身為小孩子都希望自己的狗會講話，這是你的想像力發揮作用的地方。

（安迪轉身和熟睡中的查理說話）你知道我們在談什麼嗎？天知道。

上圖：阿中第一次擁抱「老大」。

上面數下來第二與第三張圖：在蘇西・坦伯頓的《彼得與狼》中，彼得人偶只用了四張替換臉孔。「我想那是威斯喜歡《彼得與狼》的地方，」動畫指導馬克・魏林說：「光是他擺出的姿勢或被拍攝的方式，就暗示了很多表情。重點在於臉的角度，還有轉動。」

下圖：阿中有很多個面具，但藉助光線和姿勢的效果，可以只用一個面具創造出多種表情。

上圖：無論仍在世與否，沒有任何真實演員的形象出現在《犬之島》的銀幕上。但是某些特定的表情、髮型、眉毛有時會引發威斯腦中的靈感，他會在製作特定雕像或特定部位時，拿給安迪看。這裡作為範例的是黑澤明《大鏢客》片中反派角色之一亥之吉（加東大介飾）的懷疑眼神，用以協助安迪的團隊呈現市政圓廳的一個角色快速反應鏡頭。

這挺好的──阿中和老大顯然就有那樣的時刻，當他們在電影中交談，顯然彼此都想著：「他不知道我在說什麼。」阿中講日語，老大講的話則被譯成英語，整個橋段很好玩。

我參觀工作室的時候，聽說很多戲偶都有劇本裡沒寫的名字──你們給戲偶們取名字作為某種跨部門的溝通工具，而觀眾可能永遠不曉得，真有趣。

其實，迄今這部電影裡有一千一百多個戲偶。我們有主角，還有只有我們才知道、塞在鏡頭兩旁的角色。叫名字比「那個場景後排右起第七個人」容易記住，所以他們通常都有名字。然後「另一隻狗」可能變成「好像查理的另一隻狗」，很快又變成「查理」；至少在我們的世界是這樣。我們有隻叫「布萊恩」的，因為長得像布萊恩·克蘭斯頓。還有另一隻叫「基努」的，因為長得有點像基努·李維（Keanu Reeves）。

嗯，在兩年的過程中，會發展出不少俚語和簡稱──

是啊。我想想……我們有個「龐克妹」，就是這個女生……

對了，學生運動人士之一。

是啊，很快你就會用綽號認識他們。跟他們相處兩年之後，他們會變成你認識的某種人物。

做戲偶時有特別借用黑澤明電影裡的元素作為參考嗎？

《懶夫睡漢》有挺多的優良參考，尤其是服裝。然後《七武士》中有很多小東西可以參考──臉孔、頭帶或腰帶（搭配和服的飾帶），會讓你忍不住說：「好耶，那個很不錯！」我們會借鏡這些小東西。

用在你們做的角色身上結果如何？

讓我直接想到的是《大鏢客》的一個角色，因為我們剛剛正在做他：他的角色看起來很像那邊的一個傢伙──你知道，是有點像瘋狂大公羊的年輕人。他的臉幾乎跟歷經雕塑流程的那個偶一模一樣。你應該會注意到。他的眉毛挺濃密，有個鏡頭是他回頭盯著攝影機。跟你說個好笑的幕後花絮：拍攝《超級狐狸先生》時，威斯在某個鄉下慶典拍了些照片，然後就放了張照片在我桌上，威斯說：「我很喜歡這傢伙，我們可以把他做出來嗎？」我們根據照片雕了出來，最後他成為片中角色之一。我常好奇，究竟這個路人甲有沒有在電影中發現自己。

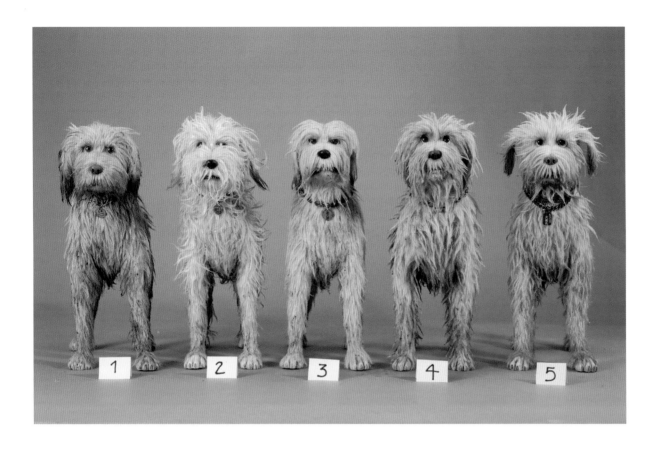

這說明了一個常見的事實——導演執導有很大一部分的工作是讓團隊能眼見為信。

你說對了，嗯。就像阿中……呃，蘇西·坦伯頓（Suzie Templeton）在波蘭拍過一部可愛的停格動畫短片：《彼得與狼》（*Peter and the Wolf*），結構很美，威斯挺喜歡那片中的彼得。尤其在早期，經常拿他當作阿中表情和情緒的參考。彼得人偶在片中沒講話——其實他很少張嘴——但是有漂亮清澈的眼睛。《安琪拉的灰燼》（*Angela's Ashes*）裡面也有個小男孩，他們把他的圖像用在書封面……

有點 X 形腿——

你說對了，威斯很喜歡那兩部作品的某些部分。

片場跟我聊過的很多人似乎都有自己最偏愛的戲偶。你有嗎？

我可以選幾個？

在所有人之中，你應該最有權利複選。

OK，好吧。呃，我想無庸置疑阿中和老大是我的最愛，但我也挺喜歡阿姨的。老大是我看到牠講話的第一個角色，所以顯然地位很特殊。我也挺喜歡朱比特和先知，他們在一起的時候很棒。還有一小群狗——牧羊犬，還挺討喜的，我也喜歡牠們的長相……我想我最好在名單失控之前停下來。

我也喜歡那群牧羊犬。

牠們溝通的方式真有趣，不是嗎？

訪問的最後十分鐘，查理走過來坐在安迪前面，輕輕地伸出腳掌放在安迪膝蓋上，好像伸手搭肩。「牠摸我幹麼？」安迪問道，但我們都知道理由——查理感覺到我們的訪談即將結束。

上圖：牧羊犬群。沒耳朵的領袖伊果（1 號）由羅曼·柯波拉配音，關心牠的同伴（2 號）則是威斯配音。

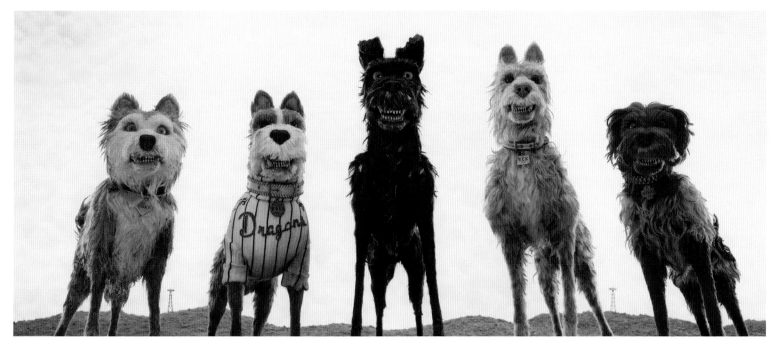

上圖：一群嚇人、所向無敵的狗王——本片主角領袖狗群。
下圖：發行《七武士》國際版時的電影文宣品「廳卡」（Lobby Card），菊千代看起來在同伴面前非常放鬆（左）；他在大雨中的最後決戰贏得了武士的身分（右）。

在黑澤明最知名的作品中，有座小農村遭受山賊攻打的威脅。恐慌不已的農民問村裡長老該如何自保。

他告訴眾人，「雇用武士。」「我們只有一點點白米，怎麼請得起武士？」「很簡單，」他說：「找飢餓的武士。」

湊巧的是，前來保護村子的七武士大多是浪人，亦即失去主公的流浪武士。在中世紀日本，身為浪人很沒尊嚴。活著沒有名譽，有時候連飯都沒得吃。許多浪人淪為盜匪，加入幫派，靠武力受雇，苟且偷生。黑澤明將電影命名為「七武士」，意在顯示這些浪人的同情心與勇氣讓他們成為真正的武士。而影片開頭，拒絕農民請求的傲慢戰士，不配稱為武士。

有六名武士回應了召喚，一個邋遢易怒的遊民也跟著前來。整部電影中，過度自信的菊千代始終不合群。他假裝有貴族的血統，但浪人們馬上看出他不是同類。當我們發現他從小在殘暴的劫掠中淪為孤兒——他的吼叫與吹噓源自不安全感和私密創傷，此時他的故事忽然引人同情。最後是靠他的勇氣、而非血統，讓他成為第七位武士。

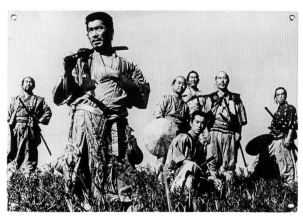

黑澤明這部傑作在美國發行的片名是《The Magnificent Seven》（左圖）。一九六○年的同名翻拍版，中文翻成《豪勇七蛟龍》，由約翰‧司圖加（John Sturges）執導，背景搬到舊西部（上圖），描述六個窮途潦倒的槍手和一個自負的半吊子，答應拯救一座被土匪騷擾的墨西哥小村莊。

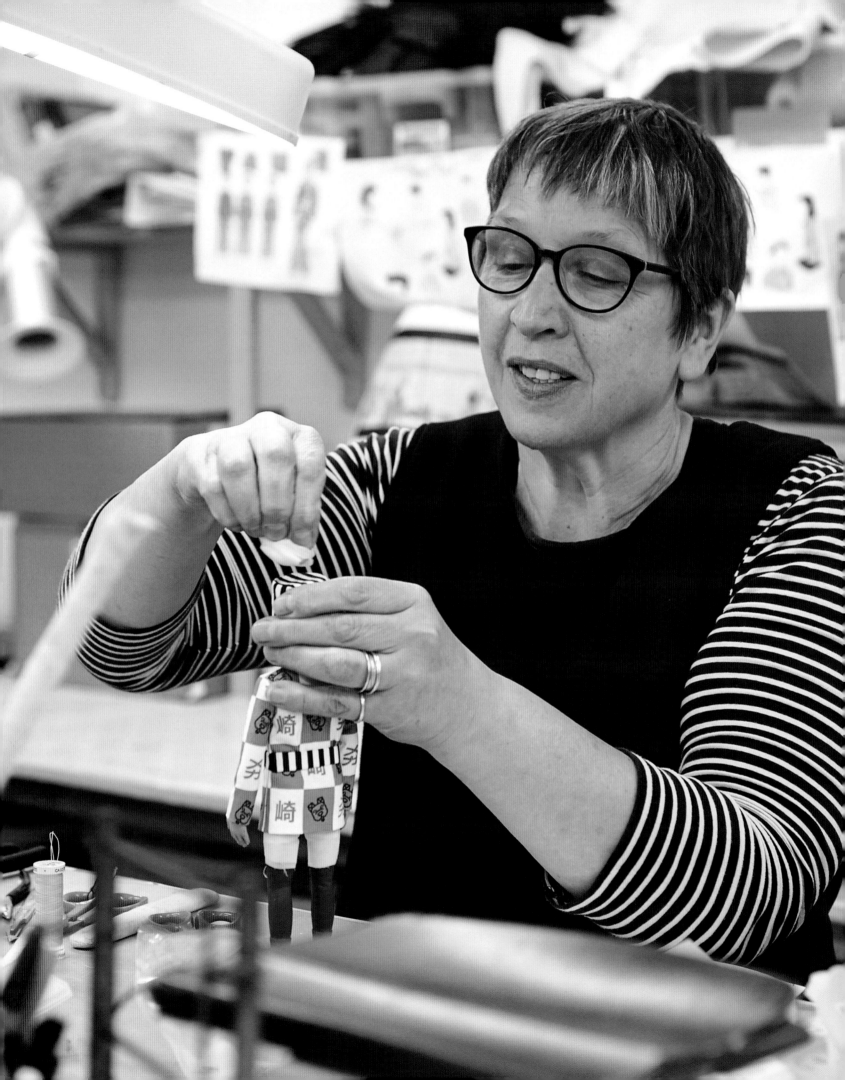

THE PUPPET THAT GOES OVER THE TOP

帥到極點的戲偶

服裝設計師瑪姬・哈登的訪談

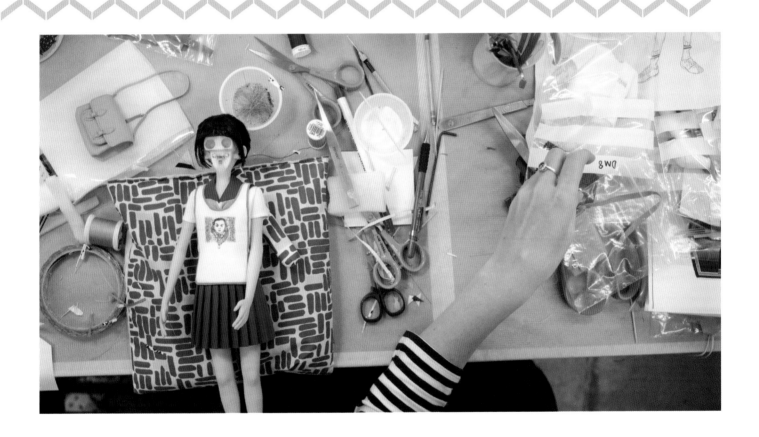

左頁：服裝設計師瑪姬・哈登，正在製作一個人偶的囚服。

上圖：《每日宣言報》的社員之一，她的學校制服外還穿著抗議背心。女性社員穿日本中學生的招牌水手服，男學生則穿傳統的學蘭（gakuran）制服──但威斯選擇做成藍色而非比較典型的黑色。

服裝部門設在戲偶工作室內，一個天花板很低的無窗房間裡。四面牆壁的架子上堆著成捲的布。中央的大桌子放滿了各種布料、縫紉機、正在訂製衣服的幾具戲偶──包括穿白西裝的小林市長，以及穿著飄逸長袍的神道教神官。

服裝設計師瑪姬・哈登（Maggie Haden）從90年代就在製作微縮服裝。她談到製作在銀幕上看似正常尺寸的微小服裝訣竅，還有和威斯合作這部電影的特定挑戰與回報。

你通常從哪裡開始著手？

我們從布料開始。一般來說，布料會帶給我這件衣服「看起來該是什麼樣子」的靈感。我會找幾個角色當範例，然後去採購，接著製作圖片拿給威斯看，然後問他：「這個角色打扮成這樣，符合你的想像嗎？」那對我來說是起步的好方式，因為我對布料和其中的暗示很有興趣。例如小林市長，我找了塊我很喜歡的布料，含有竹纖維。

所以算是可透氣的──

是啊！我心想，「喔，我好喜歡這個。」因為很多角色只穿白色，你會以為應該很好處理，但事實上，還是要決定材質、織

工──而且，白色也有上百萬種。我不知道你看過沒有，但我製作了樣品板寄給威斯看，並且說明，「我想他的西裝是這樣子，我想他的襯衫是這樣子……」

你真的郵寄布樣給他？

是啊。一開始，為了製作主角，我會寄實體的板子給他，因為威斯也很喜歡布料。他會想要摸摸看，你能了解吧？

雖然我們只能看看……但這些人物有特寫鏡頭，我猜光靠肉眼可能看不出來──

正是如此，我剛開始也覺得很震驚。我買了些我認為很棒的、織工很好的襯衫料子，我很興奮；在筆電螢幕上看起來也不錯。但是後來我第一次看到放映時，銀幕上看起來卻活像我讓他穿了粗麻布之類的。你知道我的意思，非常糟糕。我很不滿意，因為那會馬上讓比例穿幫。你會心想：「喔，糟了，那樣不對。那是模型。看起來像芭比娃娃……」諸如此類。

所以我有這個（指著一個放大鏡），可以放得很大。我做的第一件事是拿到這下面檢查，看特寫是什麼樣子。例如，絲綢要是拉過絨，投射到那麼大看起來可能有點像羊毛，你了解我意思？我總是像那樣子思考（笑）。

本片中織工最細緻的布料是什麼，用在哪個地方？

可能是渡邊教授的上衣布料。

我想請教他的整體服裝，他身穿包裹式實驗外套的點子，是從哪來的？

呃，這個設計的靈感來自威斯。但在初步設計裡，和服穿錯了──象徵意義上，穿成了死人壽衣的樣子（編註：和服正確穿法為左襟在外，反之為壽衣穿法）。我們當時瞎猜，結果弄錯了。因為渡邊教授在電影中死了，起初我懷疑和服是否暗示這一點。但原來並不是，只是搞錯了（笑）。所以後來我們必須回頭重拍。

所以你的工作也包括研究，即使是只存在於電影世界的事物？

喔，沒錯。其實這樣很好。例如，我們拿到一幅木刻版畫當成歌舞伎主角少年武士的參考。那個風格很傳統。所以我去看了實際上武士盔甲怎麼組合，因為有些挺堅硬、無彈性的板子可以用，再拿一些漂亮的彩色繩子綁在一起……實際做了以後，我很喜歡（笑），但我發現他們是學童，所以看起來其實應該要像學校戲劇的服裝。

所以服裝差點好過頭了？

是啊，是啊……（笑）所以很不幸，那個不能用。

回到布料的問題，我很興奮──因為多年以來，我們的做法都是把布料送進電腦印表機，這當然是因為我需要微縮的圖案，

但總是印得不太穩定──後來我們發現了一個新的做法。

能夠印刷布料，突然開啟了很多選項，因為這表示我們一開始就可以設計布料。由於可以重現繪圖，在初次印出小野洋子的褲子時，威斯也很興奮。本片中某些角色有五種體型比例，這表示我們可以精確地印出不同比例的相同布料，真是太棒了。例如出現在片中的兩個藝伎，我們真的是直接從參考圖片的設計印刷出布料。

我猜你必須考慮的另一點，是這些服裝必須被動畫師使用。不同於在真人電影中看到的服裝，動畫師們必須能夠操縱，但是服裝和布料皺褶的方式也必須感覺逼真。

沒錯。安迪‧根特（戲偶部門主管）老是形容戲偶服裝是「加在另一具戲偶上的戲偶」。我總是說，如果你做對了，沒有人會注意。只有當你做錯了，大家才會說：「欸，這裡為什麼翹成奇怪的角度？」例如，這個人是神道教神官……這一大堆布料很難搞，但你應該看得出它有多硬挺。

對。因為如果一個人真的要移動手臂，整片衣服多多少少會翻捲起來。

是啊，是啊。所以這個有鐵絲跟墊片──你幾乎必須在服裝裡面裝個骨架。

左頁上圖：「公爵」主人的和服布料。

左頁中圖：設計「小林機器人工學公司」主管北野的服裝之前，要考慮布料圖案（左）。服裝師把布料拿到藝伎服裝概念圖旁邊做比較（中）。學校歌手的服裝布樣（右）。

左頁下圖：助理科學家小野洋子的棉質印花長褲上，裝飾了有機分子──乙烷、甲苯和水楊酸。她的髮圈可想而知，也印著釔（Y）和氧分子（O）。她手腕上戴著輻射偵測儀以監測身體暴露於輻射的程度。角色設計者是菲莉西・海默茲。

本頁：小林市長寬廣魁梧的比例，對他的裁縫師是個挑戰（左）。神道教神官的造型（中），靈感來自仲代達矢飾演的一文字秀虎──黑澤明電影《亂》中的李爾王角色（右）。

後跨頁：服裝師們在單一空間的服裝部門圍著中央大桌而坐，被工具與布料盒包圍。

服裝有自己的骨架，以便動畫師能獨立操縱它而不影響戲偶？

沒錯。找些很了解布料的動畫師，他們會很樂意操縱衣服。說來奇妙，有些動畫師似乎能夠神奇地控制它（笑）。

所以當你拿到一張素描、簡報或參考資料說：「我們要的是這樣，」你得自己想出怎麼讓其他部門好用──不只是服裝，也是微縮服裝，還是動畫用的微縮服裝……那是大多數布料設計師從來不用考慮的事。

我的組員海莉・麥格羅瑟（Helly McGrother）是位訓練有素的裁縫師，我認識她很久了。我跟她說：「你可以試做小林的西裝嗎？」結果她做得俐落美麗極了，以那種比例很難做到。

尤其穿在非真實比例的人體上。

沒錯。而且看起來幹練俐落，很像 50 或 60 年代──

對，有窄領帶，窄翻領……

我們參考了一海缸子的電影，來研究如何製作他冷靜、銳利、有點幫派味的外型。我們知道自己想要達成什麼樣的效果。我們做的第一套是中等比例。但即使憑海莉的訓練，做中等比例的那套西裝，還是有很多問題。

最後她做到了，但我想前後大約花了三個月的時間。那個鈕釦孔非常小，只有大概兩根線那麼寬，你能想像嗎？我想那過程有點痛苦。

黑澤明電影裡有很多經典的白西裝，像《酩酊天使》、《野良犬》、《生者的紀錄》。你看過嗎？

當然有，威斯發布了參考片單。幸好我知道其中一些，也算是細看過一部分（笑）。反正我剛好是日本電影的超級粉絲……

最愛哪些片？

小津安二郎。我尤其喜歡他關於戲班子的電影《浮草》，還有講爸媽來訪的那部……《東京物語》。

先前你提到了竹纖維的輕盈……《犬之島》的天氣又是如何？

我總覺得是：「喔，很熱。」因為大家都穿白衣服、輕的布料。當然，也因為狗兒全身毛茸茸，會有輕微的抖動感，威斯挺喜歡的。在我看來就像是颶風（笑）。我一直在想，「喔，有微風。那沒事的，他們不會太熱。」

你製作的服裝中有特別偏好的哪一套嗎？

我特別喜歡阿中那套服裝。我收到威斯一封可愛的電郵說到那有多荒謬，我們只能湊合了。因為我誤解了之前的簡報，所以成品差得很遠。我猜他八成想：「天啊，這是什麼鬼？」（笑）但最後他挺喜歡的。

怎麼誤解的？我猜誤解的方式很有建設性。

我確定我聽到了「銀色」這個詞，我肯定聽到了（笑）。

在很初期，或許有人提到：「喔，我們認為或許是銀白色。」我有點把它理解成：「喔，他穿著太空衣──別傻了，當然是銀色。」所以我找來一堆漂亮的科技感布料，相當新的產品。其實，我想那可能真的是日本貨。因為是合成纖維，織工很細緻，而且堅韌得不得了。總之我找了塊銀色科技感布料，我心想：「嗯，我喜歡這個。」而且我超喜歡英國歌手大衛・鮑伊（David Bowie）──所以後來威斯說：「喔，他看起來有點像 Ziggy Stardust（編註：鮑伊創造的虛擬身分，外星搖滾歌手），」我心想，「沒錯！」（笑）

現在那套服裝真的成了片中的經典。我的意思是，放在宣傳海上報……（笑）

我知道，我知道。我很喜歡。

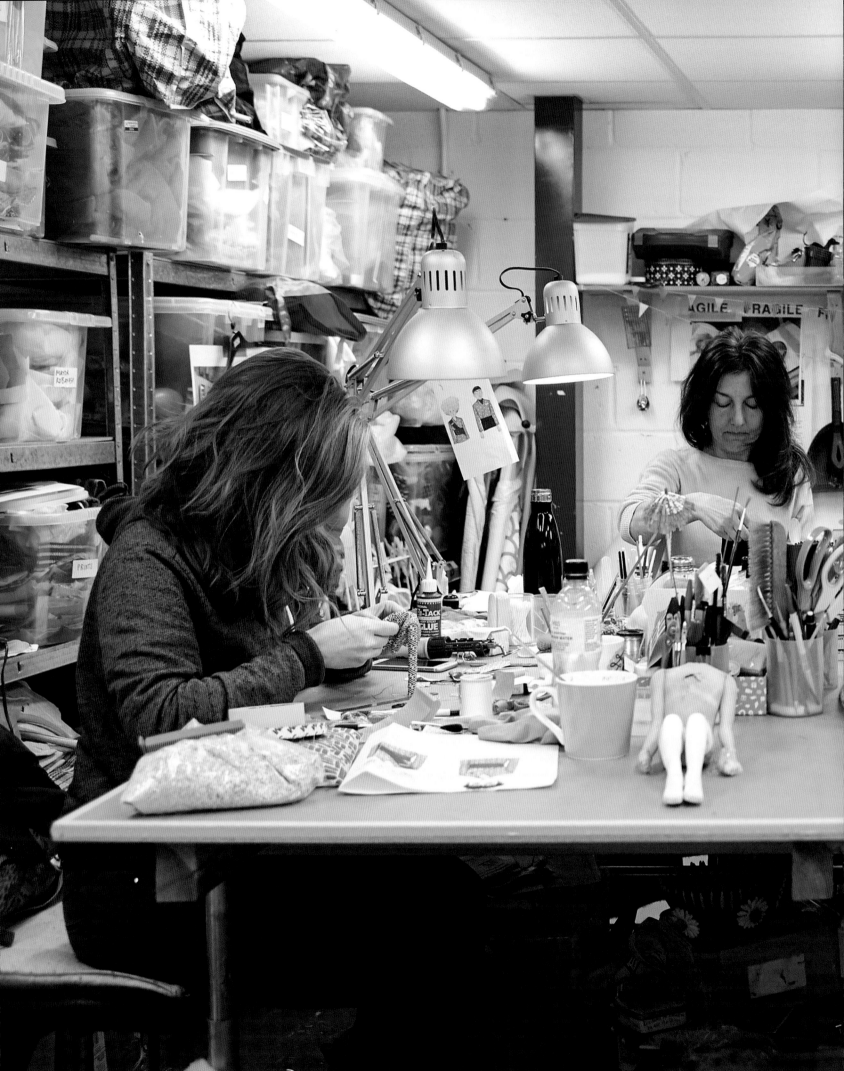

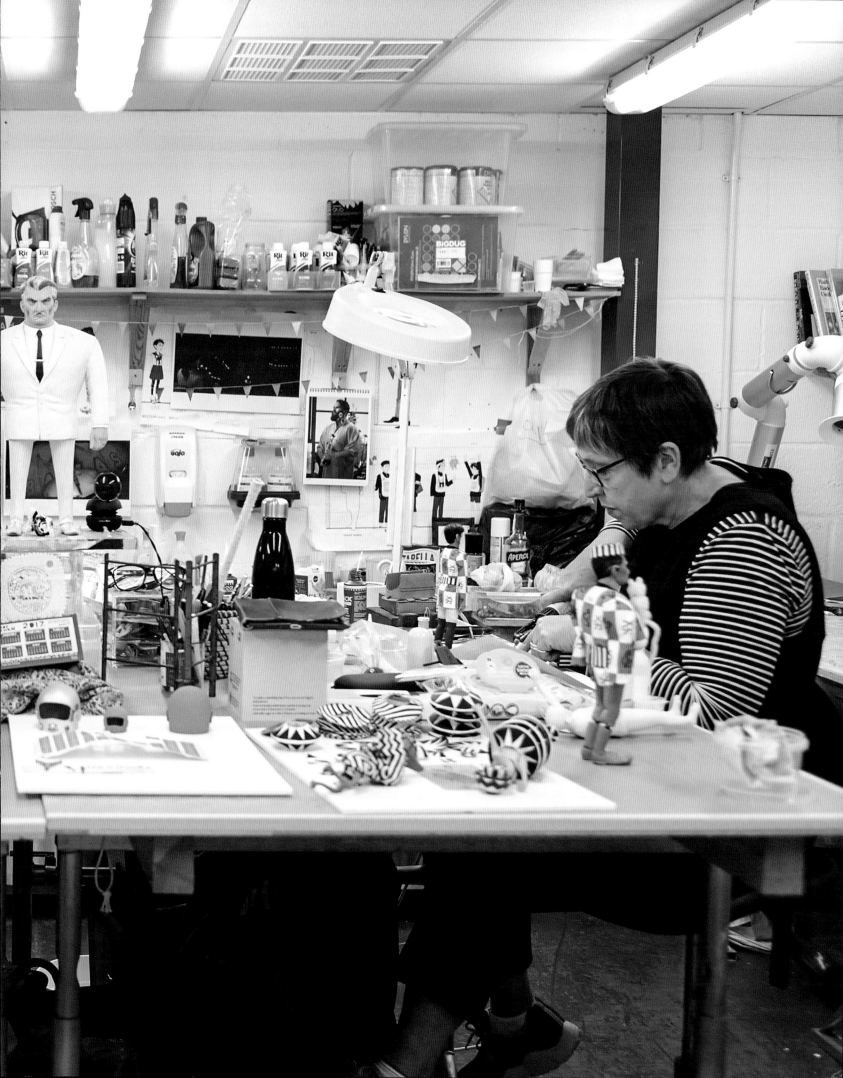

我和一位做戲偶道具的柯蕾特・皮真（Collette Pidgeon）女士合作密切，我跟她說：「我得把這些拉鍊裝上去。」而她想出了一個神奇的點子……蝕刻拉鍊，然後組裝起來。看起來漂亮得令人不敢置信，她想出的這招幫我搞定了。當然，接著我們必須為其中一個口袋做出一條上面印著「餅乾」的膠帶，阿中放任何東西都有專用口袋。

我一直聽到有人提起他們最愛的戲偶，你最愛的是哪個？我應該可以猜到。

我想阿中終究是我的最愛，因為……最後他看起來完全就像我想要的樣子。我最早曾經辦了一場很可愛、很可愛的阿中試裝會，威斯說：「哈，他看起來就像個迷你的真人。」我心想，「那太好了。」我也喜歡狗狗們，我想或許是因為我和牠們保持了一點距離。因為我發現自己還是很難注視片中幾個人類的角色，因為我太清楚過程中我們吃了多少苦頭，才把他們做成這樣（笑）。

我很期待看到電影上映。這部片非常、非常吸引我。而且這些共事的人都是我多年舊識——我也很喜歡這點。我們做的不只是零件的總和而已，只靠我自己是做不出這些的。但是大家一起，你可以做出很特別的東西。動畫師還是讓我很感動。我會看著電影裡的角色，心想，「喔，看看他！」然後想起，「不，不對，那是戲偶。」你懂嗎（笑）？但是服裝讓戲偶活了起來，那會突然擄獲你的心，真是神奇。

貝瑞・瓊斯（Barry Jones）負責本片的布景製作。拍攝《超級狐狸先生》時，我在美術部門工作，貝瑞給你的最終極讚美就是：「喔，這看起來好像買來的。」（笑）他的意思大概是：如果角色可以外出買東西，看起來就會像這樣。貝瑞很棒。老實說吧，他們都非常厲害。

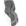

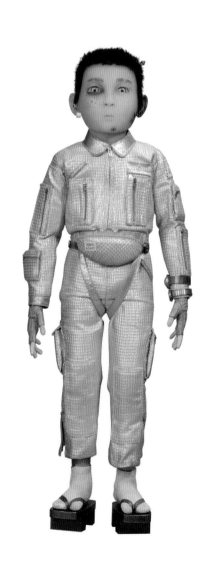

左圖：穿飛行服的阿中。

右頁：阿中幫「老大」洗澡時，把他的飛行服掛在圍籬上。

右頁最右：阿中主要服裝的細節，包括未來風格、金屬版的傳統木屐。木屐是涼鞋加上用兩顆高大厚實的「齒」支撐的墊高鞋底，適合在泥濘地形上行走。

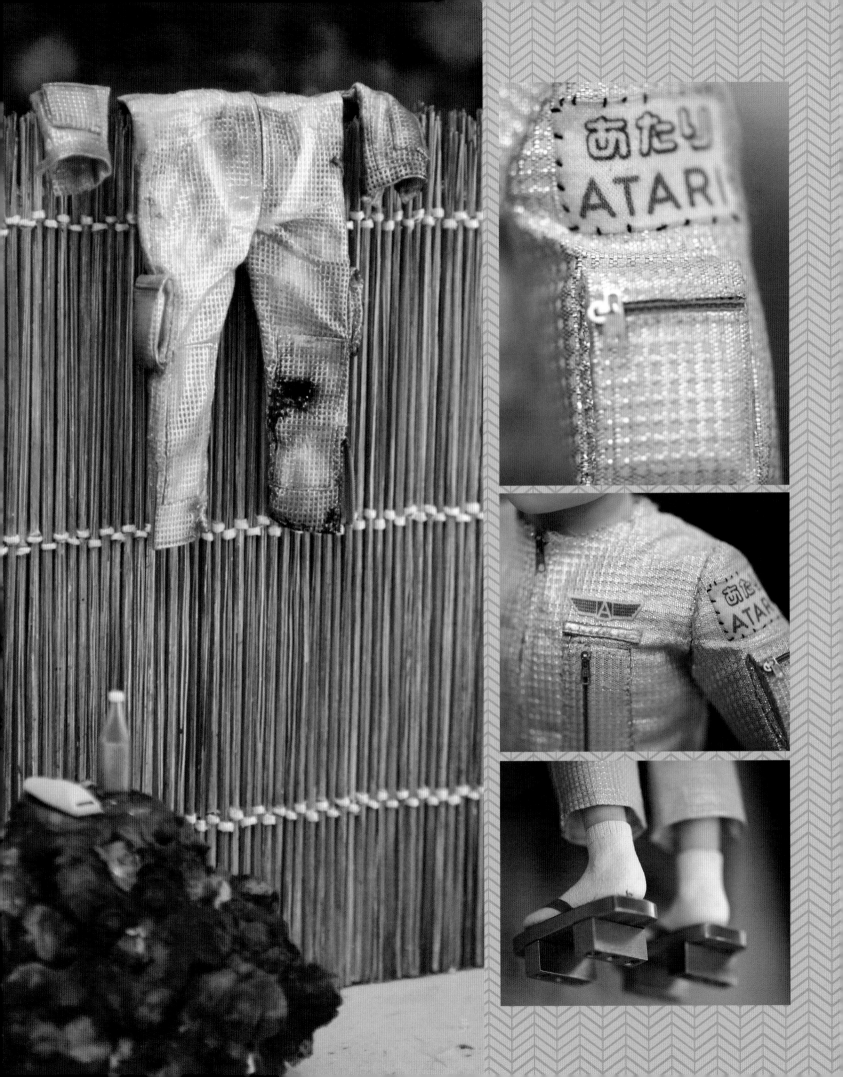

左頁上圖：用塑膠套保護的藝伎人偶。

左頁下圖：一組人偶軀幹。

本頁上圖：「老闆」的棒球隊，龍隊的制服。

本頁中圖：「公爵」一家色彩調和的服裝。

本頁下圖：反派們（工作人員稱作「祕密小組」）的服裝。

左頁：壓扁的汽車，垃圾島上類似的許多垃圾堆之一。在電影中，我們最初看到「荳蔻」巧妙地背光出現在這堆垃圾頂上。

上圖：各種尚未被壓扁的汽車堆疊在一起。在電影中我們可看到患有猝睡症的狗兒在車堆上充當旁白者，由寇特尼·凡斯（Courtney B. Vance）配音，描述犬流感的症狀。

PRODUCTION DESIGN
美術設計

當我們談到一部片看起來如何如何，通常會直接跳去誇獎攝影手法：如果電影看起來很美，一定是因為拍得很美。但這引發了一個疑問：什麼被拍得很美？在鏡頭精心拍下質感、色彩和形狀之前，首先必須經歷縫製、上色和布置的過程。

在真人電影中，很容易把美術設計視為理所當然。某個程度上，大家都很清楚美術設計的重要，但實際上，我

們觀眾——還有最糟的，我們影評人——仍然忍不住把電影講得好像演員就那樣直接出現在布景中，好像劇組在一個預先裝潢好的房間裡拍攝室內場景，好像壁紙碰巧就是那個顏色。

但在停格動畫中，你很難忽視美術部門的存在。我們知道垃圾島上的荒地或垃圾堆都不是天生就長成那樣子——是布景設計師和布景陳設師把每件垃圾擺成那

為了製造片中的垃圾場景,布景陳設師把碎片黏到工程團隊做的保麗龍地形上。上圖:布景陳設師克莉絲汀・索拉(Cristina Acuña Solla)坐在平台上,以方便處理正在裝飾的垃圾山。

樣。小林市長不是穿著整潔的白西裝開車到片場——是服裝部門從一整塊布開始,一路剪裁製作而成。你沒法去街上大賣場買到藥丸大小的幼犬飼料用在工作室——道具造型師必須手工雕出每件東西。

片中的「聯合縣」(Uni Prefecture)不是你能實際造訪、參觀拍照的地方——美術指導保羅・哈洛德必須對「戰後日本」的設計風格進行全盤研究,從特攝片、小津安二郎的電影和反安保示威的新聞照片中,拼湊出想像的巨崎市。

犬之島的美術部門分散在三磨坊片廠的幾處工作室。造型師們坐在長形工作台邊,每個藝術家布置他們自己設計的空間,每個空間都有專屬的高大工具箱和幾排寬廣的金屬架子。工作台上鋪著綠色方格紋切割墊或白色蠟紙;塑膠桶裡放著上色刷子、凡士林、濕紙巾、解剖刀。空氣中瀰漫著搓揉、輕拍與敲打的微小聲音。

《犬之島》的每個場景都要經過三段式「BDL」——建造(build)、修飾(dress)、打光(light)的流程才能備妥拍攝。前兩個是美術部門的領域。「建造」大致發生在布景製作的工作室裡。在三磨坊片廠,這個工作室位於某磚造大樓旁邊一個巨大通風的帳篷狀構造裡,放滿了成堆木材、木板與正常人類尺寸的建築工具。布景骨架就在這裡鋸好、釘好,做出雛型、上顏色,但是大致上未經修飾。

這裡有座大型布景正在初期階段——空白的白色孤峰排列在未塗裝的保麗龍大峽谷裡。峽谷裡扔著一隻我生平見過最長的折疊刀——稱之為折疊刀可能太小覷,那根本就是把獵刀,刮一下就能雕出周圍山坡的一英尺(約三十公分)長殺人武器。這些保麗龍景觀在鏡頭前測試過,雕成符合威斯腦中構圖的樣子。

威斯很早就投入構圖,儘管後來難免還是會調整,這是威斯的電影這麼好看的原因之一:早點想清楚鏡頭和場景之間的關係,劇組可以省下時間和資源,避免浪費在不會入鏡的東西上,轉而多投注在用得上之處。如果只會看到山的左邊,就只需要完成山的左邊,右邊或許可以切掉,拿去用在別的布景。

上圖：許多布景是白色保麗龍雕出來的。此圖中，火成岩背景雕刻到一半。

下圖：布景陳設師試用許多不同材質，來製造垃圾島上不同區域的色彩與質感，這些山丘是做來測試拍照用的。

後跨頁：美術部的主要工作室，模型師們在此製造與塗裝場景元素。

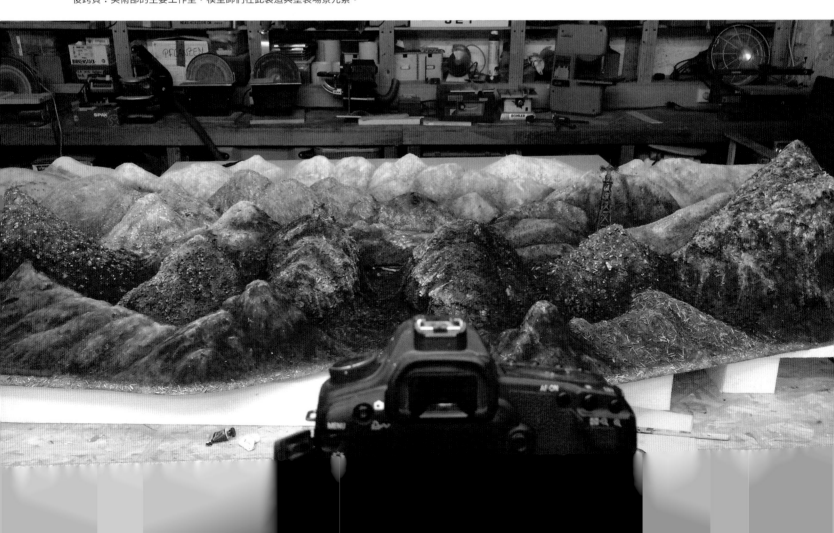

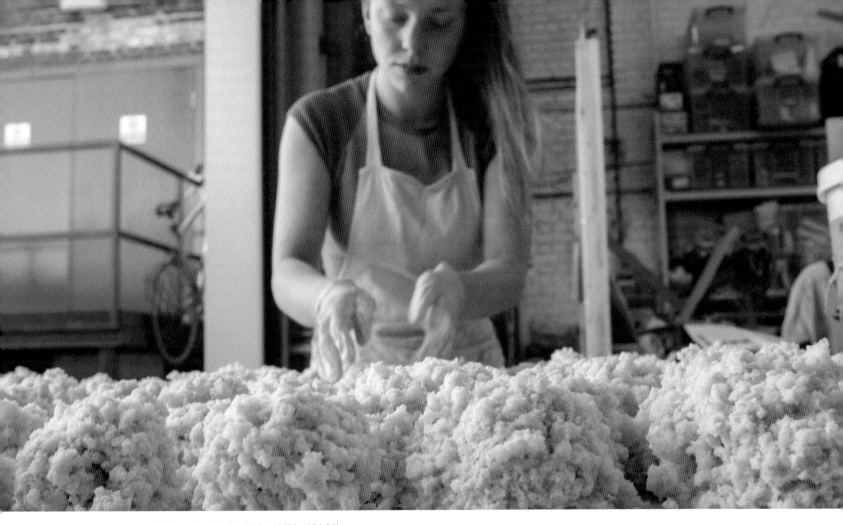

上圖：櫻樹上的花叢，是把海綿橡膠放進果汁機打碎製成的。
下圖：布景裡的櫻花。

以往的停格動畫也曾使用過比這些更大、更多的布景來拍攝；但使用的大規模布景數量鮮少像本片這麼多。整個場地被構想出來後，成為單一影像——生鏽的水塔、竹橋、破爛舊工廠迎風的牆腳下堆高的沙丘，鋼鐵牆在沙子的重量下軋軋作響。剪接後它們在電影中可能只會出現三、四秒鐘，但美術部的模型師們在這上面可是花了好幾週，不過心血顯然沒有白費——簡潔的鏡頭對觀眾玩了個有效的心理花招。

我們看著影片，被誘導進而理解：在《犬之島》的世界裡，有一片沉悶又死寂、攝影機不必一直拍攝的廣大沙漠。剪接後的鏡頭只呈現出一個代表性畫面，而我們自行想像鏡頭外還有一望無際的此類荒野沒被拍進來。

布景建造好之後，就準備進入 BDL 的第二階段，被送去即將拍攝的攝影棚內或附近做「修飾」。攝影棚外有另一排工作台，布景陳設師在此添加一些「未完成」質感的步驟，再送進棚內。

工作室的牆邊有一組陰沉的沼澤布景。布景陳設師在以骯髒壓克力製成的灰色水池周圍加上有苔蘚和枯草的圓丘——茂密的草莖是油漆刷的金毛。幾撮棉花被黏在頂端，模擬播種的「香蒲」。

布景陳設師之一柯蕾特‧皮真坐在公共工作台邊，藏身於膠水罐、髒筆電，十幾個存放墊圈、螺絲和釘子的桌面櫃之間。今天她正在做櫻花——飄落的花瓣將伴隨著阿中最後一搏的俳句，在全片高潮戲軟化小林市長的心。柯蕾特用小剪刀從面紙剪出花朵，拿粉紅色指甲油塗在每片白色花瓣上。注定當鏡頭背景的較小樹木的葉子，則是用果汁機打碎的海綿碎屑製成。

做這些東西，沒有什麼停格動畫素材百科全書可供參考。海綿樹和刷毛草地，都是透過實驗、鏡頭下測試、向威斯與各部門主管簡報好幾次後發明的。停格動畫造型師習慣了每部新電影都回到繪圖板上重新開始。

無論這些藝術家先前有多少經驗（許多人可是老鳥），每部片的需求都不盡相同且難以預料——戲謔又非傳統的威斯電影更是如此。用在《超級狐狸先生》的許多素材與技巧，在《犬之島》被刻意捨棄。

為了《犬之島》，連波浪、雲朵、煙霧、火焰、毒氣這些無形元素，都以實體素材製作入鏡。視覺特效師會在完成畫面裡調整它們的位置與混濁度，但都是用實體東西做出來的。

附近有人在拍水波測試，是黑色沙岸上反光的淺水白色波浪。底下有機關讓海水溫和波動，挺漂亮的。「那是保鮮膜、髮膠和潤滑劑，」第一副導演詹姆斯‧艾默特（James Emmott）說明。他說，劇組不時派人跑腿去街上大賣場添購這些玩意。

「這個場景的一切都靠潤滑劑。」隔壁在做另一項測試：在那種厚紙板捲筒外，到處貼上挑染成髒兮兮灰黑色的棉花球，這些正在緩緩旋轉。這是《犬之島》的戶外鏡頭頂端常見的翻騰陰暗的層雲。

這些做法在現代已經很罕見了，許多停格動畫電影使用電腦繪圖來做出布景。採用此法的電影公司有許多整合兩種動畫風格的創意方法，例如，他們可能拍攝布料在風中飄動的樣子，再參考該影片來製作電腦繪圖的海浪，讓波浪看起來好像是用和戲偶服裝相同材質的布料做成的。

這種無縫整合 CG 圖像的技術能實現，一部分是因為戲偶設計和動畫方法的產業進步——現在最好的停格動畫戲偶，完全不輸給電腦繪製動畫的平滑、無瑕疵、超寫實。觀眾品味的改變，也可能有助於說服停格電影公司往這方向調整。

但威斯的電影反抗這個趨勢。他也希望他的電影感覺「真實」——但是是以反方向去做。其他導演努力追求無瑕和輕快的流暢，威斯則希望直白、粗糙、有實感——所有材料可以自由誠實地做自己。他選擇了坦率歌頌美術設計本質的動畫、構圖和打光方法。

動畫部門用玻璃紙和棉花製造火焰的效果。

《犬之島》的許多工作人員，是在這個愈來愈不強調媒材的某些手工痕跡、有時甚至會刻意將其掩飾的產業裡學會如何製作停格動畫片。因此拍攝《超級狐狸先生》和《犬之島》時，威斯要求這些經驗豐富的藝術家們忘掉他們做過的一切，從零開始。他鼓勵他們回歸停格動畫最原始、著重實體的根源，不必擔心如此會顯得廉價、錯誤，或不專業。

這樣說，可能顯得威斯妄自尊大，浪費了他們的專長。事實上，他很仰賴這些專長。如果你想重新發明輪子，雇用一群專業車輪匠必有幫助。在這個案例裡，雇用老狗是變出新把戲的唯一辦法。

無論如何，他們都願意回來再度經歷這個過程，這點說明了一些事──「這種工作會讓你覺得返老還童，」安迪・根特說：「我不想老是做我已經知道怎麼做的事，我喜歡能再次感受到剛入行時的那種興奮。」

在著色室裡，小件的修飾布景放在架子上──「紀念小林斑點」的乳白色雕像等著塗上仿飾漆；神道教神社的木板等著弄髒、舊化與上亮光漆。

它們後面的整面牆，從地面到天花板貼滿了樣本小方塊，彩虹般各種亮度與飽和度的五顏六色，乍看之下實在猜不出本片的主要色調。

「你知道嗎？如果有人做出這部片的條碼，看起來會很有趣。」美術指導保羅・哈洛德說。

我困惑了一會兒──美術指導不是早該知道了嗎？

「你知道『條碼』嗎？」他問。

保羅指的是有個程式可以檢視電影從頭到尾的所有畫面，把每個畫面壓縮成一條垂直線，由左到右排列。條碼是用單一方便的圖表資訊呈現一部電影的完整色彩組合的方法之一。其他有些方法比較科學。用運算法或肉

上圖：保鮮膜塗上潤滑液做成的寧靜海面。隨著底下的滾筒動作，會有波浪起伏。
下圖：厚紙筒貼上棉花，就變成畫面頂端一道翻騰的雲朵。

著色室，位於美術部門較大的工作室。

眼辨識一部電影的用色，是網路上影迷間常見的消遣方式，我們可以相當篤定地說，沒有其他導演比威斯・安德森的用色更常在社群媒體上被分析、討論與傳播了。

大多數電影愛好者知道用色大致是靠導演（像威斯）和美術指導（像保羅）兩人決定的，遊戲的一部分就是在開拍前推斷他們選了哪六、七種顏色。以威斯的電影來說，難度似乎比較低，很多人都在 Pinterest 與 Tumblr 網站上這麼玩。

提到《海海人生》，大家都同意威斯選了黃色、紅色與天藍色。至於《歡迎來到布達佩斯大飯店》，他選了粉紅色與紫色，橘色和棕色的橋段除外。《天才一族》則有很多粉紅色，但那是不同的粉紅。《月昇冒險王國》裡有很多黃色，但也是不同的黃色。用色感覺是那麼明確、很一貫、很和諧，很容易讓人以為威斯在第一個鏡頭開拍之前，或許在還沒寫下劇本的第一行，就從頭到尾想清楚要用哪些顏色了。

「是啊，會讓人這麼以為，」保羅說：「這是我第一次跟他合作，但我加入劇組時，並沒有用色計畫。事實上，威斯刻意避免建立用色計畫。」看一眼著色室貼滿樣本的廣大背牆，就證明了他還是沒有計畫。

當你觀賞完成的威斯・安德森電影，用色似乎是個鐵則，好像十誡的第一誡：看來彷彿威斯根據事先選定的一套色彩樣本來批准或否決拍攝場地、服裝、壁紙或眼影。我們猜想，抽象優於具象。但是你若看到製作中的威斯・安德森電影，通常是相反的──看似上千個用色小選擇，是在具體選項與威斯的心智、品味與直覺之間上千個接觸點自然發生的特徵。

《海海人生》和《月昇冒險王國》這兩部的主色調是不同的黃色，兩者之間的差別和你以為的預定用色計畫沒什麼關係，而是威斯想在軒尼詩的船上放哪張沙發，又

想在卡其色的童軍制服上配什麼領巾。

即使在這部電影中，也沒有任何物品或場地是找到就拍的，威斯追隨他的直覺，而他的組員們提出來的材料或設計也以此為準。物品經過挑選，做出色彩樣本——這個顏色和那個很搭；那個和這個是對比。用色內容隨著電影本身成長、改良、自我定義。

著色室牆上的每片色彩樣本都代表《犬之島》上某個特定物品——這是市政圓廳裡漆器的紅色；這是小林的浴池背後壁畫裡知更鳥蛋的藍色。美術部門記錄並追蹤每個顏色，在外行人分不清楚的顏色之間做細微區隔。威斯看得出差別，他也在乎這些差別。

或許最重要的，「威斯·安德森色調」之所以具有高辨識度，並不是因為任何一種特定的顏色，而是每個顏色都是精挑細選出來的。

威斯·安德森的用色當然在色彩上也有共通點，但是若不用詩的語言，甚至矛盾修辭法，就很難明確地表達。褪色的飽和；復古的新鮮感；被洗刷、粉飾或淡化直到帶有懷舊感的大膽色調。

換個方式，若改成說明「威斯·安德森的用色不是什麼」可能簡單一點——不追求世俗的真實、古典的整體感或極簡的時髦感，威斯的用色絕不冷酷、絕不粗獷、絕不陰暗、絕不荒涼。威斯·安德森的用色，是一套多采多姿的特定顏色。

至少以前都是這樣子，直到《犬之島》。在大多數場景中，威斯採用在他先前作品中前所未見的特殊不飽和色彩——甚至在某些故事片段中，他玩弄黑白電影的外表，藉由布景設計，完全在鏡頭裡執行：銀色的草與岩石、暗灰色的雲、白色天空、黑狗，還有穿銀色太空衣的小男孩。

「我們從一套黑白的概念開始，」保羅說：「再把顏色整合進去。」最明顯的例子就是市政圓廳那個長段落中反覆出現的漆紅色——此段應該也是第一次出現；在歌舞伎劇場的段落也短暫出現過；這個顏色同時也出現在片中許多印刷字體上。

其他飽和色彩扮演固定的支援角色：陰暗、無光澤而傾

向褐色的工程黃色；較亮而傾向綠色的毒物黃色；《每日宣言報》的教室專用的香蕉皮黃色；廢棄測試廠濕潤噁心的綠褐色。也有些柔和的色調：矢車菊的藍色，玫瑰色般的夕陽粉紅。阿中幫老大理毛的關鍵場景，設定在一個溫和、糖果色的背景裡，粉紅暮光下的藍色空瓶山。有的比較大膽、怪異：紫色夜空與巨崎市上空壯麗的紫色山脈。

「電影的每個段落都有某種自己的顏色，代表不同的環境，不同的區域。」保羅說。電影剪接完成後，條碼會分辨哪個地區的色調壓過其他地區。有些用色尚未完全確定，也有些區域則還沒被搭建出來。

目前，灰色與中性色似乎仍壓倒其餘一切色調。工廠和廢棄停車場用的野獸派水泥灰；火山岩堆的深炭灰；實驗室與電視攝影棚的帶尼古丁污漬白；義大利式西部片（Spaghetti Western）遠景與老舊漂流木小屋的某種褪色的沙丘褐。人類角色們傾向穿著白色、奶油色、銀色、灰色與黑色，狗兒們則有髒白色、柏油黑、灰色、紅褐色、米色與蜂蜜色。

最重要的，在這一切背後，延伸著柔和的白色地平線，白色的陽光映在白浪上閃閃發亮。如同許多前輩水墨畫家與書法家，威斯也發現了大量留白的美感。

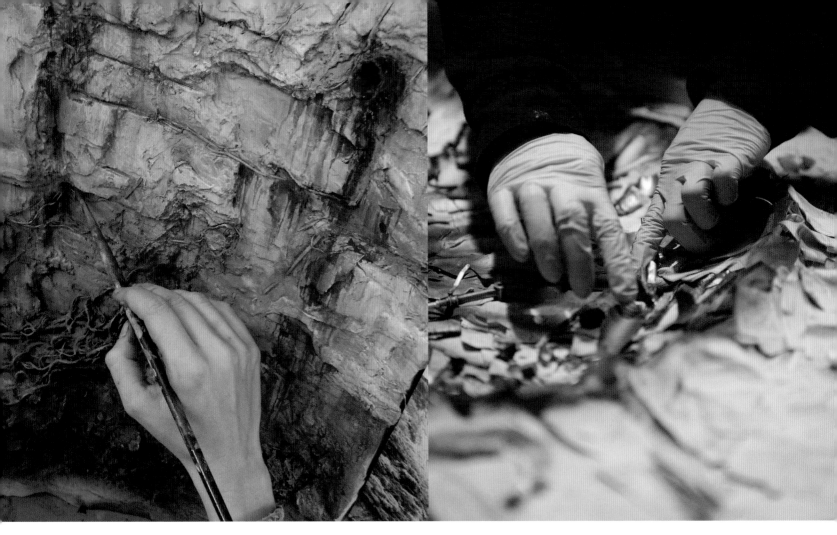

左上圖：布景陳設師在牆面塗上青苔；右上圖：布景陳設師布置阿中墜機的現場；
左下圖：斑點的籠子掉落在像這種壓扁的垃圾方塊之間──每個都是手掌大小；右下圖：巨崎市布景的水果籃與腳踏車。

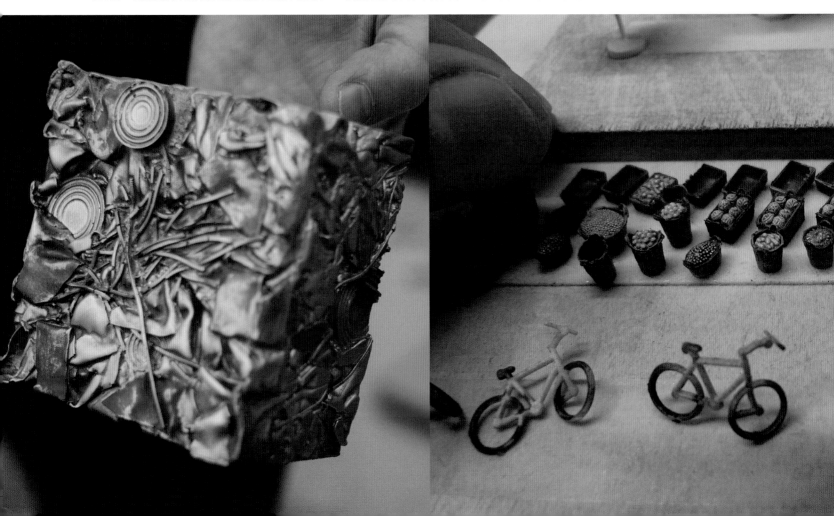

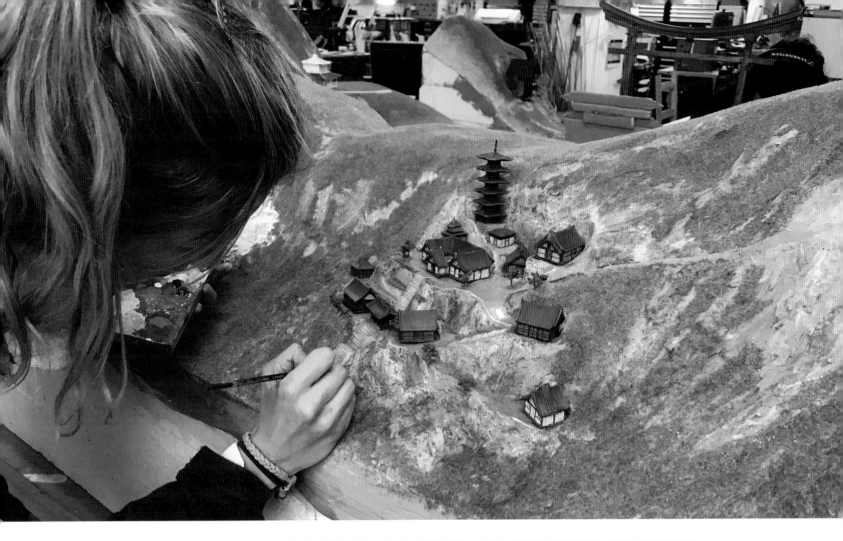

上圖：模型師在塗裝巨崎市郊外的山丘側面；左下圖：模型師塗裝廢棄的小林實驗室場景的雜草；右下圖：瓦斯廠的管線與高塔，畫師塗成生鏽的樣子。

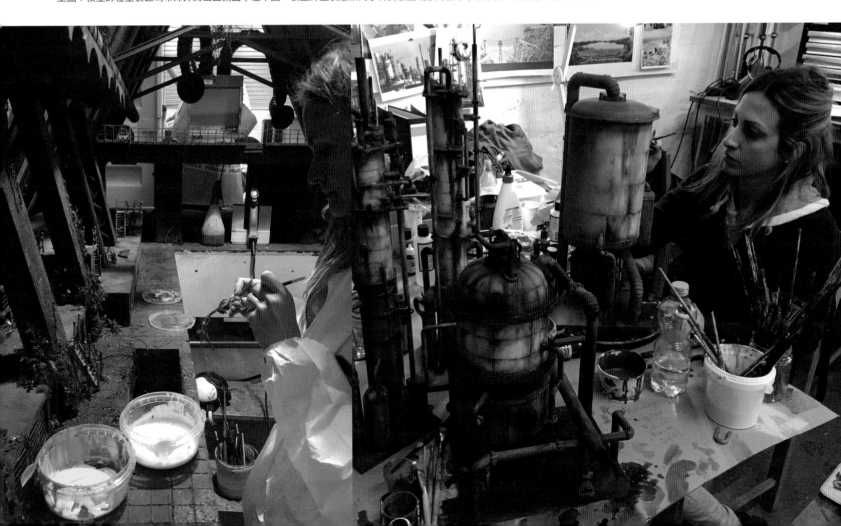

上圖：葛文・哲曼以浮世繪風格繪製的垃圾島 2D 插圖；下圖：《金澤的滿月》，歌川廣重作，1857 年。

右頁上圖與中圖：「斑點」搭乘垃圾纜車，跨越垃圾島海岸的漩渦。右頁下圖：《阿波的漩渦》，歌川廣重作，1857 年。

主布景陳設師貝瑞‧瓊斯描述屬垃圾島製造不同「區域」的過程，主要以顏色和材質區隔：

「**阿**」中的飛機墜毀在白區，那裡有一大堆報紙和垃圾形成的白色景觀。有洗衣機、冰箱、白色雜物，諸如此類。後來他飛出去，進入一個陰暗多的區域，就是我們用電視零件和汽車電池做出來的灰區與黑區。我們也做了些小型垃圾──鐵絲、電線混在裡面來搭配。然後還有生鏽的景觀。一堆油污、毒物與生鏽金屬。如果仔細看那些場景的地面，完全是用螺帽、螺絲和齒輪鑲進斜紋地磚做成的。

我們部門大致負責所有材質──你看得到的一切都是。我們從工程人員那裡拿到布景，從道具店買道具，然後湊在一起，讓它們看起來像威斯想要的樣子。通常我們會和布景工程團隊合作，做出很多種形狀、很多山丘，也生產出片中需要的很多垃圾。

布景是用保麗龍塊做的，之後再把需要的質感加上去。所以如果必須改動什麼，我們可以很快速地雕刻或重塑保麗龍，好讓拍攝流程順利進行。我們處理的很多垃圾，其實是建造布景的廢料，我們也重複使用來自其他部門的東西。你知道嗎，所有送進片廠的包裝材料──如果裡頭有比較罕見的材質，我們就會拿來

用。連三磨坊片廠裡生鏽的走道，都可以鑽下去找到一堆脫落的小塊舊鐵片。我們可說回收了周遭所有東西。」

左頁：垃圾島空拍鏡頭專用的布景鳥瞰圖。塗色的海面上有棉花做成的雲。

右圖：《電車狂》裡面的泥土路、垃圾堆與交織的廢鐵，經常用噴槍或彩色粉末來染色。

下圖：《犬之島》片中的一個廢棄物堆場景，應該受到《電車狂》電影的影響。

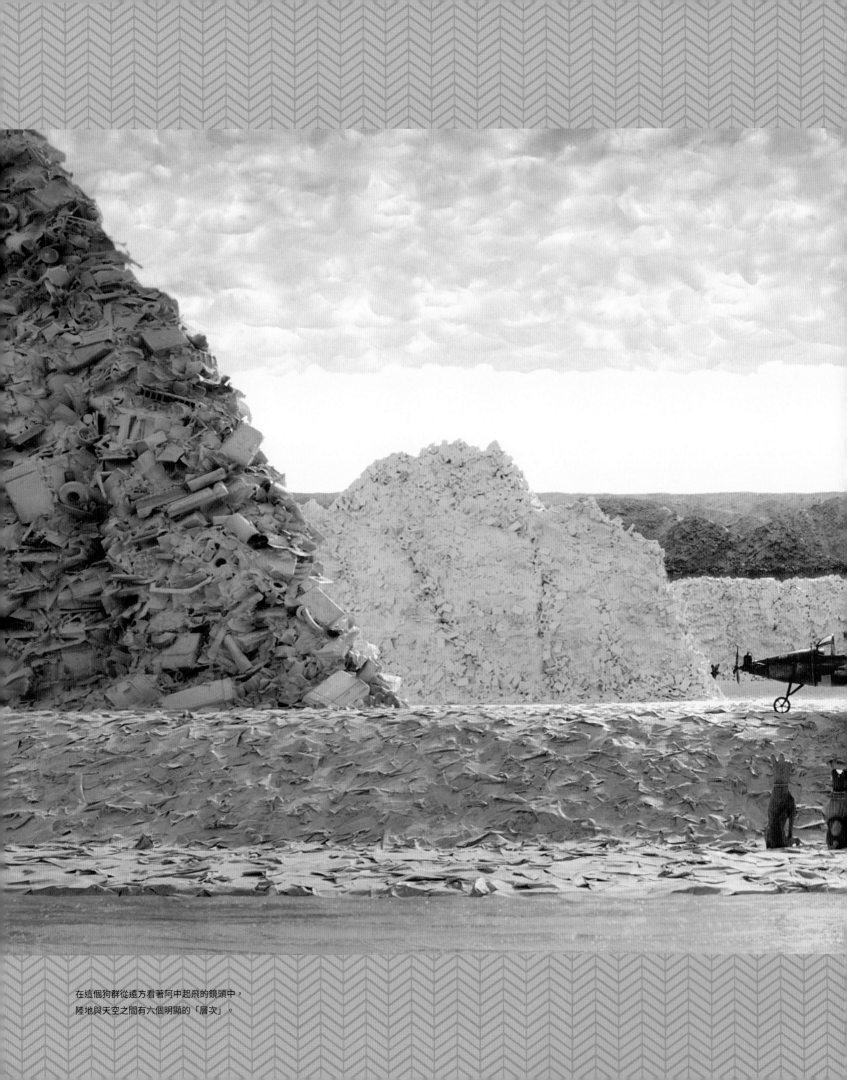

在這個狗群從遠方看著阿中起飛的鏡頭中，
陸地與天空之間有六個明顯的「層次」。

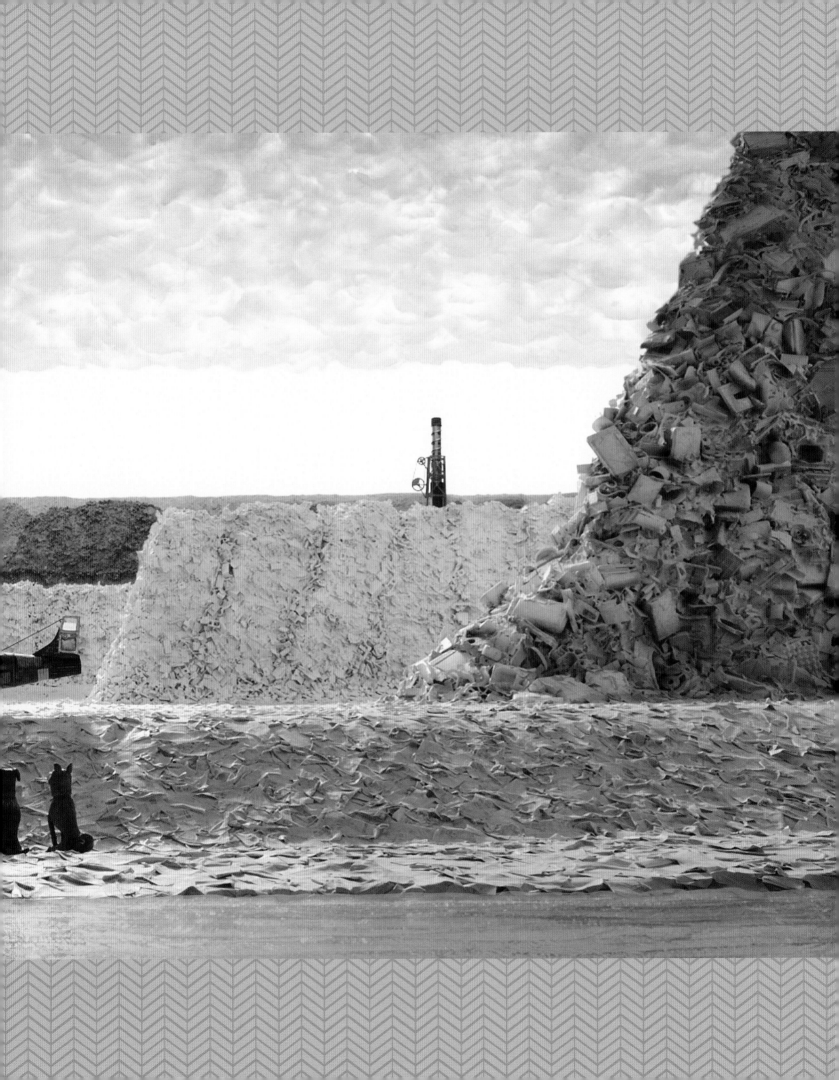

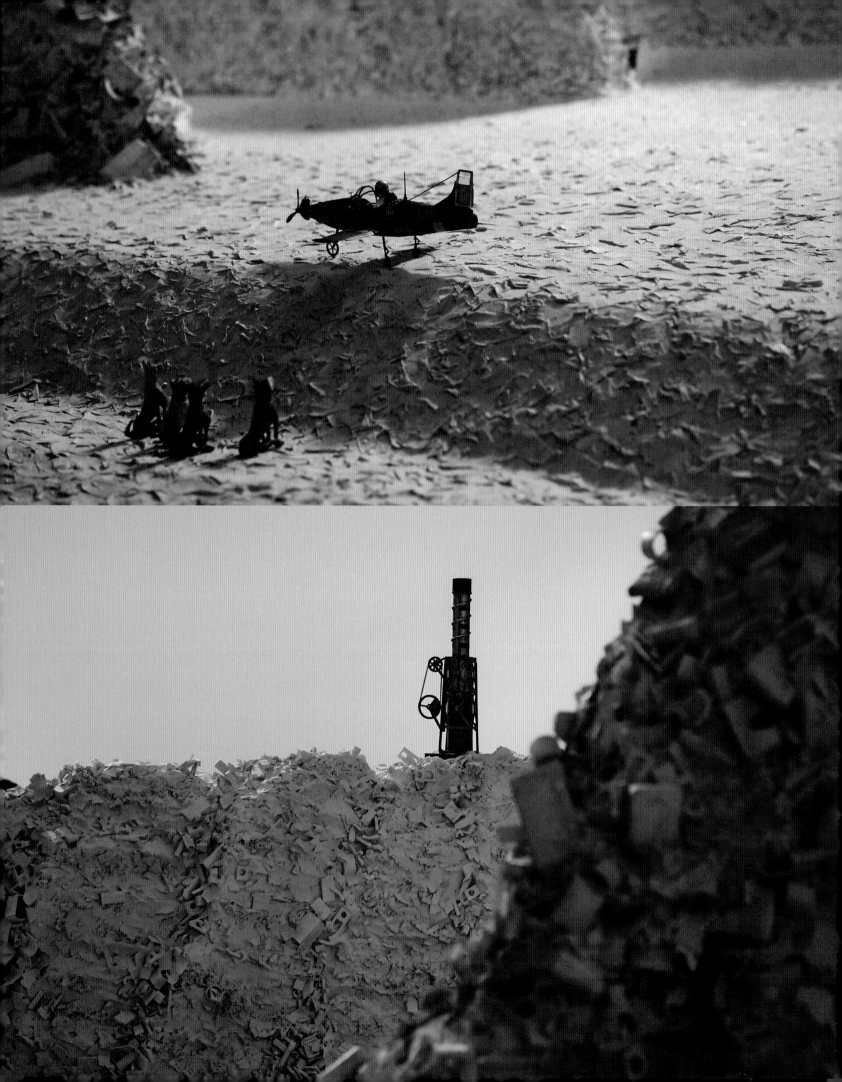

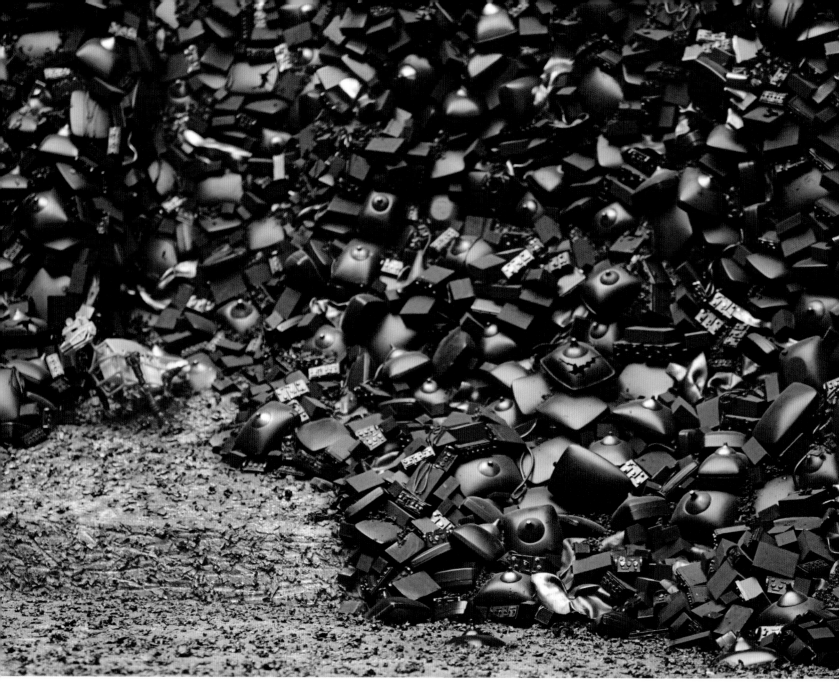

下圖：黑色海灘場景──暴風雨的天空下有鋼鐵色的海水。這是狗群跟捕狗大隊初次發生衝突的場景。

PERFECT CLUTTER

完美的凌亂

美術指導保羅‧哈洛德的訪談

左頁：保羅‧哈洛德和工作人員商討如何建造小模型。小模型（Maquettes）指的是用保麗龍雕出戲偶與場景的測試版，以便攝影和美術部門在開始準備真實材料前，可以具體看到應該是什麼樣子。

上圖：本多豬四郎的《哥吉拉》（左）和《犬之島》（右）裡的控制室。控制室是「特攝電影」中反覆出現的場景。「特攝」為「特殊攝影」的縮寫，意思是「特別的拍攝方式」或「特別的效果」，最早出現在戰後的日本，後演變成「注重視覺效果的電影和電視節目」類型。特攝指的是一種技術或調性手法，而非主題的描述，可涵蓋各種未來、科幻、奇幻、冒險、恐怖、犯罪、諜報和災難情節。超級英雄、機器人、怪獸、外星人──都很常見，有時甚至會全部一起出現在片中。

在特攝作品中，怪獸經常擔任主角或客串演出，其中最為人所知的怪獸是「哥吉拉」。而《哥吉拉》一片通常被視為怪獸類型電影的濫觴。

保羅‧哈洛德的職涯起步是幫科幻片做特殊化妝，但他不知不覺間被停格動畫吸引，因為停格動畫的美術指導能夠掌控的工作規模更大：「想到可以由上到下創造角色們居住的世界，感覺非常誘人。」他從 80 年代開始從事停格動畫，身為影迷兼電影工作者，保羅吸取廣大範圍的靈感來設計《犬之島》的世界。

這部片掛名的美術指導有兩位：從在《大吉嶺有限公司》當藝術總監就跟威斯合作的亞當‧史達克豪森，還有你。這是你的第一部威斯‧安德森電影吧？

是啊，亞當參與這個計畫很久了，肯定為電影前半段的某些大型場景奠定了基礎。我也參與了很多前半段的部分，但他真的想出了很多的關鍵場景。我的工作主要是處理電影的後半段，但也要填補前半段大型布景之間的小缺漏，連這方面都經歷過幾次演變。我是在兩年前真正進駐三磨坊的階段加入，當時亞當已經去做他的下一部片了。

聽說你是片廠裡最重度的影痴，我很想知道你看了哪些片來做準備。

呃，我剛來的時候……我要說的是，我其實沒多少時間準備。這故事有點好笑。2015 年我在「燃燒人」節慶（Burning Man，譯註：一年一度在美國內華達州黑石沙漠舉辦的藝術活動），那是現場真正收得到手機訊號的第一年。我當時在查看天氣，發現有一封素昧平生的人寄的電郵，主旨提到我朋友尼爾遜‧羅瑞（Nelson Lowry）的名字。

尼爾遜是《超級狐狸先生》的美術指導，他參與過《酷寶：魔弦傳說》（Kubo and the Two Strings），我們認識很多年了。我看到他的名字時心想，「喔，來看看是什麼事。」我看到亞當‧史達克豪森的名字，我猜想，「哈！這些人一定和威斯‧安德森有關係。」（笑）隔天我搭便車離開黑石市去雷諾機場，飛回來看動態分鏡腳本，因為「燃燒人」會場的手機訊號弱到我什麼也看不了。

所以你逃離了燃燒人。

不到一星期後，我就搭上前往倫敦的班機。我來到這裡做的第一件事就是──設法讓自己沉浸在 60 年代的日本電影裡。我發現一大堆以前沒看過但很有趣的導演，像是中平康。你看過他的《瘋狂的果實》嗎？真是太棒了。

我還沒看過。《瘋狂的果實》有成為《犬之島》的參考嗎？

有啊、有啊！其實，有兩個電話亭裡的場景，我心想，「這電話亭看起來真有趣，我沒看過這樣的電話亭。」後來那個電話亭出現在我們的一、兩個布景裡，成為垃圾的一部分。

這很合理啊，反正你得做出那些東西，不如趁機玩一玩。

是啊，沒錯。威斯和我合作本片時，我們從電影史借鏡了很多，尤其是關於處理色彩的方法。當然，初期我們看了很多黑色電影、黑白片，本片的許多主題呼應了黑澤明電影的主題。

尤其是黑澤明的「黑色」電影 —— 看來是如此。

一點也沒錯。因為一些緣故，尤其是《懶夫睡漢》和《天國與地獄》這兩部片被借鏡最多；我也從《酩酊天使》借用了一些元素放在本片中。

但造型除外 —— 因為電影的概念是發生在未來。開場台詞是「日本群島，二十年後的未來」。可是二十年後的什麼未來？基本上是從 1964 或 1965 年往後算二十年。所以在此引進日本電影的另一個元素，就是本多豬四郎 ——

《哥吉拉》系列嗎？

《哥吉拉》一定有，但我們也參考了一些較不出名、應該發生在某種未來的日本科幻片，像《妖星哥拉斯》和《怪獸大戰爭》之類的電影。我們的全部電視畫面幾乎都出自怪獸電影，因為裡面總是有某人看著牆上電視的場景。那種寬銀幕、彩色、20世紀中葉的現代感，大量取材自前述那些片，還有鈴木清順的電影……但在結構上，我會說小津安二郎的影響最大。

他是我們見過最重視結構的導演了。

對，我不是唯一發現威斯和小津的作品有明顯關聯的人。他跟我談過這一點。那種精準度、完美構圖、對稱的運用，以及非常非常結構性的角色走位，很有儀式性。

布景的完美裝飾彷彿是為了構圖……

是啊，我一向很熱愛小津。你知道嗎？我想威斯很喜歡小津堆放物件的方式。

這點真的很有趣，我想，威斯身為這種以整齊、精準還有完美安排一切而聞名的導演，居然決定把他作品的三分之二場景設定在垃圾堆。我記得我拿一些《電車狂》的圖像給威斯看，因為在那部片裡，垃圾的結構也是近乎完美。

你的布景讓我想起的另一個垃圾世界，是塔可夫斯基的《潛行者》（The Stalker），那或許和《犬之島》一樣，在說故事的同時，同樣想給觀眾一個世界去感受與探索，這是我的猜測。

你提到這點正好，這部片的不同段落發生在不同種類的垃圾裡，很像《潛行者》的做法。我們的確經歷一些階段——「好吧，我們正在醫院裡，地上有針筒，然後我們在……」當我們做動物測試廠的時候，的確想到很多《潛行者》的畫面。

我們在本片某些部分看到塔可夫斯基的痕跡……我知道那不盡然是本片想傳遞給觀眾的訊息，但是聽到你說腦海中確曾思及此，並且導引你走向某種樣貌和感受，即使最終成品和這個參考資料沒什麼關係，還是挺有趣。

對啊，沒錯，我自己也會這麼想，像費里尼的《愛情神話》（Fellini Satyricon）也影響很大。片中有個場景是天空，頂端有一種翻騰的雲朵。我們在《犬之島》做的某些東西真的會讓我想起那個，但我認為那未必是刻意致敬《愛情神話》……

有些東西你就是會記得。

對。我看過有篇很棒的費里尼訪談，訪問者問他：「你為什麼選這樣那樣的元素，還有這麼強烈的用色——在一部講羅馬歷史的電影裡？」他回答：「那不是羅馬歷史片。」

「那是科幻片。」

對。「那是科幻片。」

《犬之島》也是，某方面相對來說是日本歷史片。

是啊，是啊，沒錯。這正是讓它和《超級狐狸先生》很不同的因素之一。《超級狐狸先生》是寓言，而本片到頭來可以說還是一部科幻片。

左上圖：墜機之後，阿中發現自己來到一個陌生環境。

右上圖：本多的《怪獸大戰爭》，又稱《哥吉拉之怪獸大戰爭》裡的太空人。本片是保羅・哈洛德的參考資料之一。

其中一個理由是《犬之島》的類型比其他影片都接近特攝——劇情有高度概念性、具未來感的場景、漫不經心的幽默、電視螢幕、瞬間放大特寫、犯罪陰謀和機器人。而且如同特攝片，會受到吸引想看《犬之島》和會好奇該片使用的媒材及拍攝手法，這兩件事是分不開的。《犬之島》另一個和特攝片相同之處是：都會引發觀眾推想片中到底用了哪些技術性招數才能拍成這樣。

右頁：狗群在小屋裡的輪廓，映在色彩鮮豔的塑膠瓶牆上。

不過聽你說到參考了塔可夫斯基和費里尼很有趣，我還沒在片場聽別人提過他們。黑澤明顯然是本片大多數工作人員最大的參考對象。

是的，主題上是如此，但在視覺架構上就未必。我不認為黑澤明的剪接和拍攝架構比他的主題更能說明他的電影。

我注意到很多這種黑澤明式的特寫前景／深度背景鏡頭。

呃，其實你知道嗎？這挺有趣的，因為很多那種……很多來自奧森·威爾斯。那種構圖，我們都想到威爾斯，還有葛雷格·托蘭德（Gregg Toland，知名攝影師），還有……

這部片裡有明顯的《大國民》影子……

正是。還有史丹利·庫柏力克，對本片的視覺呈現影響很大。我很高興我們成功做出了自己的肯·亞當（Ken Adam）場景。

喔，《奇愛博士》（Dr. Strangelove）嗎……？

整個奇愛博士圈子。你知道嗎？身為一個美術指導，肯·亞當可能是對我最大的影響。因為他在本片拍攝期間過世，能夠做點什麼向他致敬……似乎是應該的。但是沒錯，我們都看過他的幾個場景。有些參考《2001 太空漫遊》（2001: A Space Odyssey），有些……

像是到處有旋鈕的實驗室？

是啊。很多實驗室，真的非常非常潔白，完全是向庫柏力克致敬。「祕密小組」場景也有點是向《殺手》（The Killing）致意，密謀、錐形光線之類的。

「祕密小組」場景中比較明顯的參考，我猜是出自龐德電影的惡魔黨首領。

呃，是啊，一堆貓，當然了。小林市長的單色西裝和寵物貓，肯定是受到那個啟發。

前幾天我看了《雷霆谷》（You Only Live Twice），因為那是惡魔黨首領布洛菲德初次露面的電影，我有興趣看看他們怎麼處理——或不處理——日本的場景。那還是羅德·達爾寫的劇本呢！

我必須說，《雷霆谷》是我感覺最矛盾的龐德電影。因為那部片的美術指導是肯·亞當，我想，它有比史上任何電影都要神奇的布景。每當我看到大銀幕上的那座火山，真是無比壯觀。超有效地使用強迫透視（借位攝影）。那部片裡有很多場景只是串場，像是某人走過的走廊，只出現五秒鐘，但會讓你心想，「這個布景好漂亮……！」

很像我們這部電影……

是啊，是啊。

聽到美術指導對龐德電影的觀點其實很棒，因為那或許是該系列中最大的強項之一。

喔沒錯，絕對是。肯·亞當和彼得·拉蒙特（Peter Lamont）為那些電影做的作品，是大幅提升品質的因素之一。我認為在當時《雷霆谷》算是看起來比較香豔的影片，但是也有最荒謬的劇情。我看過很多次，感覺好像，「唉……真是令人洩氣，劇本太荒謬，而且……」

史恩‧康納萊（Sean Connery）畫那種非常無禮的「日式」易容妝，因為他為了某個理由必須結婚……

是啊。為什麼——為什麼呢？

呃，我猜要怪達爾吧。那在當年可能是被公認對背景做了很多研究的電影案例。我猜想《犬之島》的這種工作，大半落在你的部門，你們會做很多研究，確保一切正確。

喔，是啊，頗多研究。我一向喜愛日本藝術、日本電影，但我從一開始就知道我做這部片必須找些顧問。雇用艾莉卡‧多恩（Erica Dorn）當我們的圖像設計師，真的是大成功。她很棒。然後成川知奈美（圖像與視覺效果）也加入，她們兩人一直是幫我們知道「什麼時候做錯了東西」的人，非常非常寶貴。

所以她們給的意見，不只是圖像而已？

喔，其他也挺多的。其實，有大約一個月的時間知奈美還在日本，處理她的簽證問題。她替我做了一大堆研究。我大概會說：「OK，盡量幫我多找些那個時代的日本電話照片。」她有個這方面無話不談的祖母，可以給她真實歷史的概念，這對研究真的很寶貴。有很多只是提供圖像的工作，但她也會寫很長的各種做法的歷史傳統解說。

例如，在市政圓廳裡有個接待員。我們心想，絕對不可能是30年代任何戲院常見戴土耳其帽的普通接待員之類的。我們決定研究一下，你知道嗎，日本的接待員……？原來那不是很常見的角色，但他們有很多種人可以充當接待員。

於是知奈美對這類事情做了很多研究，各種小細節。真的真的很有用，我學到了好多，在事實查證與精確度方面，我逐漸依賴她們。艾莉卡在這裡住了很多年，但她母親是日本人而父親是法國人，所以她很國際化。那也很有幫助，因為我等於有了一個不只懂日本文化，也懂西方與歐洲人會怎麼認知的夥伴。

左上圖：反覆出現的龐德電影反派，愛貓的恩斯特‧史塔佛‧布洛菲德，最初露面是在《雷霆谷》。布洛菲德是《犬之島》中愛貓的小林市長的角色來源之一。

右上圖：安德烈‧塔可夫斯基的《潛行者》是在愛沙尼亞一座廢棄的水力發電廠拍攝的。如今，俄國的廢墟探險家都自稱「潛行者」，以紀念原版小說與電影中謹慎又專業的闖入者。

下圖：戰情室，肯‧亞當為庫柏力克的《奇愛博士》做的傳奇場景（左）。保羅‧哈洛德在《犬之島》中向《奇愛博士》致敬的控制室（右）。

右頁上圖：廢棄的小林製藥廠，是本片最傑出的場景之一。

右頁下圖：廢棄的小林動物測試廠，內部宛如大教堂。

YASUJIRO OZU
小 津 安 二 郎

當我們受到《犬之島》的鼓舞，談起日本電影和威斯‧安德森，不可能不提到小津安二郎的作品；威斯經常被拿來和他比較。小津安二郎和黑澤明、溝口健二齊名，是日本最受敬仰的導演之一，也跟威斯‧安德森一樣，是世界電影史上最堅持按自己的電影文法步調前進的人之一。

威斯和小津都遵循一套自己設計與自我要求的規則、看起來與眾不同的構圖和剪接方式。巧的是，他們的規則看起來有點類似。兩位導演有些共通的感性：有不帶情感的調性和喜劇性的時機，悲喜參半地看待家庭失能，對舊時代消逝和世界衰老的苦悶哀歌。有種把鏡頭當成

精美裱框照片的傾向──像妥善保護的四角形世界，角色們自由地來去穿越──而非只是隨便遊走的眼睛，職責只是跟著主角，把他放在畫面中，捕捉他的行為。

或許最重要的是，熱愛精準的建築物構圖和精心裝飾過的凌亂。他們大費周章、精密到毫米程度的藝術手法，很可能比他們明確又相似的運鏡跟剪接風格有更多共通點。

黑澤和溝口深入探討日本封建歷史及戰後現代的社會與政治問題，小津則是扮演野心較小的角色──記錄日本家庭進入現代的種種困擾的官方歷史家。在《早安》中，小津長期記錄電

視機闖入日本客廳的歷史。一對年輕兄弟滿腦子相撲，他們約好不說話以強迫父親買台電視讓他們看摔角比賽。如同許多小津電影，此片大致上翻拍自他自己的早期作品：1932 年的黑白默片喜劇《我出生了，但……》。彩色給了小津新機會，可以完美無瑕地設計每格畫面；音效則給了他開放屁玩笑的新機會。威斯‧安德森和小津雖然一向有許多共通點，《犬之島》卻可能是威斯第一部在設計和構圖上直接受小津啟發的電影。可想而知，這些致敬畫面大多發生在《犬之島》少數幾場家庭或室內戲中──即小津電影最常見的背景。

最上圖：「公爵」的家人聚在他們的客廳一起看電視。

上三圖：小津的《早安》。保羅‧哈洛德保留了這些鏡頭，成為《犬之島》中的室內裝潢參考。

右頁上圖：「雷克斯」在主人學校的圖書館裡放鬆休息。

右頁中圖：「國王」的家人，正在專心收看電視新聞。

右頁下圖：「混亂」的街景；「老闆」的棒球隊光顧戶外拉麵攤。

HAIKYO
廢墟

都市探索（urban exploration），簡稱 urbex，指的是探訪被廢棄或遭忽視場所的當代趨勢。都市探索有受傷的風險，有時還會被起訴，只為了帶回廢墟的美麗照片——這是對人類愚行和渴望的尖銳致敬。

在日本，這些廢棄之地通常被稱作「廢墟」（haikyo）。日本戰後曾興起一波建築潮，隨後二十年的房地產泡沫崩潰，造成了全球聞名的都市探索機會。有些廢墟是天災的結果，另外有些例子，則是因為地震與颱風加速了已經廢棄的結構體傾頹。

日本最大的廢墟之一，綽號「軍艦島」，因為它的輪廓像一艘船。該島位於日本的西南邊海岸，曾是有大約五千個居民的煤礦所在地，擠在僅僅 15.5 英畝（約六萬兩千平方公尺）的土地上。島上設有公共游泳池、電影院和柏青哥店，以娛樂礦工和他們的家人。礦場在 1974 年關閉之後，整座島被廢棄。

犬之島的外緣也有幾處廢墟，是在電影敘事開始前某時候已停止的工業活動遺跡。小林家族廢棄的製藥廠被曾經在此受苦受難的狗群占領。至於高爾夫球場和武士主題樂園，或許是為了小林的員工與家人建造的。

廢棄的小林主題樂園裡的雲霄飛車。

小林主題樂園的招牌，靈感出自日本的奈良夢幻樂園。

小林主題樂園裡生鏽的寶塔溜滑梯。

奈良夢幻樂園，日本版的迪士尼樂園，建於 1961 年戰後繁榮期的巔峰。幾十年來遊客多寡不定，而園區本身已經開始老朽，最後在 2006 年關閉。有十年期間，這座遊樂園是廢墟探險家的聖地。後來一家建設公司買下廢墟，於 2016 年開始拆除。拆除過程中，奈良夢幻樂園的某些最後照片，看起來就像垃圾島的垃圾堆鏡頭：被拆解的主題樂園設施被依材質分類成塑膠與管線堆。照片由移居日本的法國攝影師喬迪・苗歐（Jordy Meow）拍攝。

右頁：主角群在「我不會傷害你」的剪接片段中，遊歷垃圾島上的幾處廢墟。工作人員稱呼這個片段是「垃圾島二十二景」。

(Daily-Manifesto)

市長養子のアタリさん 犬のため戦う

(Mayor's Ward Fights for Dogs)

交換留学生トレイシー・ウオーカーさんによる記事

(A Five-Part Article by Foreign-Exchange Student Tracy Walker)

Photo: M.T.F. Dog-Catcher's Division surveillance unit.

Mayoral Ward Atari Kobayashi violently employs state-provisioned bamboo self-defense sling-shot against official Municipal Task Force rescue-drone yesterday afternoon on Rubbish Beach/Trash Island.

市長の養子である小林アタリ君は昨実午後、ゴミ島にある汚崎ビーチにて国家所有である自己防衛の竹製パチンコを市長直属タスクフォース救出ドローンに向けて攻撃的に発砲した。アタリさんは、自身の保護者である汚職にまみれた小林に対抗すべく、勇敢にも小型プロペラ機をジャックし、彼のボディーガード犬スポッツコバヤシを連れ戻す試みに出た。しかしながらサッポロ以上空においてエンジントラブルに見舞われ、止むを得ずゴミ島に緊急着地したと思われる。彼の安否の確認はまだ取れていない。

写真：市長直属タスクフォース、ドッグキャッチャー監視隊

公文書の黒塗り違法

汚崎市の情報公開巡る問題、確定判決へ

市役所前で「ゴミ島条例」反対デモ

話題の一冊

鉄道模型コンテスト

初の快挙、汚崎高校生徒3賞受賞

査員からは称賛の声

細部にこだわった苦労の成果

文化委員会

明るい学園建設に努力

新校長が語る

動物虐待の容疑者

無念の初戦敗退

学生の身近な地域貢献

5 ページに続く

5 ページに続く

（4ページに続く）

PLANET ANDERSON

安德森星球

圖像設計師艾莉卡·多恩的訪談

—— 部電影的圖像部門，負責的是設計出在真實世界裡必須設計的一切圖像 —— 標籤、商標、符號、海報、書封、報紙，也包括用手寫或塗畫的任何東西 —— 亂寫的記事卡、牆壁塗鴉，以及沙地上寫的字等。

艾莉卡·多恩是本片的圖像設計師，我請她聊聊她的工作內容，以及她如何協助片中有關日語及日本文化的諮詢工作。艾莉卡是法日混血，在日本長大，她兩種語言都說得很溜。

威斯在先前其他作品中，顯現出他對筆記、標誌招牌這類事物有強烈的情感，他對字型總是有明確的選擇，借鏡許多 20 世紀中葉的設計。為這種電影做日文字型，是什麼感覺？你有追求特定調性，或者取材自特定設計風格嗎？

雖然本片設定在含糊的「未來」，片中的許多參考其實出自比較懷舊一點的日本舊時期。我們受到 50 至 60 年代的日本電影影響很大，尤其是室內裝潢和背景細節。為了補充相關資訊，我們也建立了圖片檔案庫，包括出自昭和時代後半的地圖、車票、海報、包裝、書籍封面和其他流行物等。

你大概想像得到，日文現有的字型不像英文這麼多，因為每種字型需要做的漢字數量太多了，要做一個基本字型，必須設計至少上千個漢字。所以有時候為了片中特定圖像畫出或設計需要的字型比較輕鬆，尤其是威斯選出昭和時代參考物的時候。經過幾個月的琢磨，你會開始抓到他偏好的字型風格，甚至手寫字和手工造字他也有自己的偏好。

我目前看到的大多數文字都是「無襯線字體」（sans-serif）。

我想我們在整部片裡只有一處使用「襯線體」（serif）—— 可能吧。即使是遇到一般較常用襯線體或書寫體（calligraphic）的地方，威斯也經常改回預設的無襯線體 —— 他經常選擇簡單、厚重、有稜角、幾何形狀的風格，就是雜誌標題還是經常用手寫體的那種年代的風格 —— 我們盡量設法維持那種感覺，非常工整但仍然帶有手寫味道。

你會希望大家從這部電影看到圖像工作的什麼？

我希望他們能夠注意到手工的質感，因為我們手工製作了很多東西，即使有時候會用數位的方式收尾。像這些狗狗的木刻肖像都是我們內部的插畫家——莫莉・羅森布拉特（Molly Rosenblatt）親手雕刻的。

哇，所以這些都是真實的木刻版畫？

是啊。她刻版、印刷、再手工上色⋯⋯如果你想看，她刻的木版就在那邊，有三十幾件——威斯決定片中所有照片都要用木刻版畫呈現。

但是這些圖這麼小，我想大多數人會認定是用電腦繪圖或筆繪的。我不認為大家看得出來那是版畫（艾莉卡呻吟之後笑了）——我這樣說沒有惡意！但現在他們會知道，因為我們會放進這本書裡。那些真的是實際比例的木版。

莫莉正在手工印刷版畫時，有個拍幕後花絮照片的人剛好過來，他看到後說：「你們幹麼不用數位做？」我們回答：「呃，你這句話基本上可以用來詰問整部片⋯⋯」但是我想，這部電影真正的美感，就存在像這樣的手工藝裡。

有好幾個人建議我一定要找你訪談，因為你的工作不只是圖像而已。據我理解，你的角色擴展到幫美術部門解決各種設計疑問。

是啊。不過我想主要是因為我人就在現場，找我比較容易。有狀況時通常很突然，有些時候動畫師待命即將拍攝，他們問我比較快——「這樣子對嗎？」而不必再去聯絡正式顧問，因為我在日本長大。我們的助理圖像設計師成川知奈美也是，她也常被問到很多關於文化精確度的問題。

通常是怎樣的問題？

我想他們比較是根據蒐集來的大量資訊而做出決定，但那未必是在日本最正確、最常見的方式。有時候知奈美或我會說：「呃，這其實很少見。」

但那就是電影設定在虛構城市和虛構時代框架的妙處吧，因為可以有某個程度的藝術彈性——我覺得啦。

我想，每當遇到像威斯這種有強烈藝術視野的導演，感覺好像有兩股力量拉扯⋯⋯我們努力做出能讓真正日本人信服的電影，但同時也要拍出貨真價實的威斯・安德森作品。所以有點衝突的時候，有時候會偏向一方，有時候則是另一方。

但我認為，通常威斯的眼光和他想要表達的會強勢一點，有時候會壓倒其他考量。電影的世界有點像是另類實境，

所以看起來和感覺起來像日本，但或許是比較夢幻的版本，或稍微傾向「威斯·安德森版」。

如同《歡迎來到布達佩斯大飯店》設定在威斯世界觀的東歐，《犬之島》這部片幾乎就是會出現在安德森星球上的日本，有點像平行版本 —— ？

（笑）是啊，這樣想挺不錯的。對我而言，《犬之島》的世界感覺起來很奇妙 —— 熟悉但也懷舊，好像我童年的日本。我去過很多廢棄的主題樂園，和垃圾島上的那座很像，那在 90 年代泡沫經濟破滅後是常見景象。我家到大阪國際機場的公路上有一段工業區，看起來就像美國樂團 MISSIO 的〈Middle Fingers〉MV 裡某個鏡頭，而巨崎市中心則感覺很像大阪市中心某些地方。

有些細節也不同，但我個人知道威斯對日本文化非常熱愛，同時充滿敬意。如你所說，我想只要大家對這是某種「安德森星球上的日本」這點心裡有數，那就會是一部很棒很棒的電影。

威斯的許多電影總有些含糊的時空設定 —— 我尤其想到《天才一族》—— 似乎部分在過去、部分在現代。或者應該說，好像過去延續到現在。而在《犬之島》這部片中，一部分延續到未來：我覺得似乎過去、現在和未來的同步性，可能比偶爾在威

斯的電影出現的部分更明顯了。例如阿中的太空衣，搭配穿著銀色金屬的木屐。我納悶這是否是威斯的意圖，你或許能比我看清楚一些東西的小細節，因為你是在日本長大的。

對我來說，那感覺像會在漫畫角色身上看到的服裝，所以在某方面可以說挺合適的；還有，新舊事物的融合在日本很常見，我想我們都很習慣看到，十七世紀的神社出現在摩天大樓旁邊，你應該懂我意思？

電影開頭的巨崎市鏡頭，相當忠實地強調了這一點。

沒錯。這樣既讓你可以做出拼貼的美學，也讓威斯可以親手挑選他想用的參考物。垃圾島上有些場景，感覺真的很荒涼，又極簡，有日式侘寂的氣氛；然後切換到極繁複又很緊湊的城市，充滿資訊與標誌，每個平面上都有東西 —— 那肯定都是會出現在日本的美學感性，但分屬不同地方的兩件事。當你環遊日本，會有同樣的體驗：你可能才走過熱鬧繁忙的巷道，然後突然間轉進一個很安靜、祥和的庭院。所以某方面來說，我想那種來回切換是很好的日式表徵。

和威斯合作是什麼感覺？他會拿著一套他喜歡的東西跑來，希望放進電影裡嗎？或者比較是透過你的部門往上呈報給他？

我想一開始他是從一大堆他喜愛的檔案資料開始。但我們在過

上圖：所謂「大和繪」（字面意思就是「日本繪畫」）的濃厚古典繪畫風格，發展於貴族興盛的「平安時代」（794-1185年），此時期也被視為日本藝術與文學的黃金時代。即使水墨畫和木刻版畫等新風格開始流行之後，畫家們仍持續繪製各種由大和繪所衍生的變化風格。「首都裡外的風景」（《洛中洛外圖》）是屏風畫的常見主題。圖像部門利用這個創作於十七世紀的屏風，作為視覺參考。

中圖：在片頭出現的屏風畫，描繪「在馴服之前」的時代。

下圖：小林市長的浴池後方的牆面壁畫。

右頁左上圖：演員市川左團次二代在歌舞伎戲碼《慶安太平記》中飾演戰士丸橋忠彌。豐原國周（1835-1900年）繪製，收錄於三十二幅三聯畫的彩色木刻版畫合輯中。

右頁右上圖：圖像部門根據國周的作品，為學校的「少年武士」海報仿製的圖。

右頁下圖：出現在電影中的「少年武士」海報最終設計。

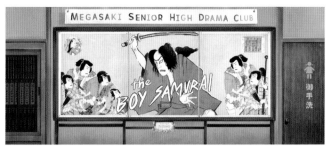

日文有四種書寫的方式——漢字即中國字，在西元 1000 年之前引進日本，各自代表一個字彙而非聲音。光寫漢字無法捕捉到日文文法中的所有複雜微妙之處，所以平假名這種曲線形字體填補了漢字無法表達而缺少的字彙與聲音。

片假名是另一種字體——「片」表示「片段」，最初由佛教僧侶研發出來，以中國字的簡化元素構成。片假名的眾多用途之一是書寫科學詞彙，還有從外國傳入的文字和名稱，有點像英文把外來語印成斜體字的傳統。羅馬字是日文對拉丁字母的稱呼，有時也會用到。艾莉卡·多恩解釋她如何把 mega（片假名：メガ）和 saki（漢字：崎）結合成《犬之島》特有的一個字：

這是以兩個字母 me 和 ga 垂直排列而成的 mega：

這是我們發明的新複合字：

這不是什麼大躍進，因為漢字經常像這樣結合多個部分構成。

這是「巨崎」，saki 採用長「崎」或川「崎」的寫法，像這樣：

程中也蒐集了很多東西。以圖像而言，我們看過很多 50 到 60 年代的實際印刷品和包裝品。我們也會從小津和其他同時代的電影中借用很多背景細節，像壁紙圖案和書架。

我最近完成的大件作品，是歌舞伎劇場場景的三聯畫。劇中有「歌舞伎大門」，是出現在劇場前的布景，充當戲碼內容的介紹。於是我們弄了貼著大海報的大型布告板。內容是「少年武士」，大致根據歷史上為歌舞伎劇場創作的版畫來製作。通常都是三幅一組，上面的長方形標籤寫有劇中演員的名字。

但是照例，那多少也經過很威斯風格的過濾，所以上面有些燃燒狀的厚重字體，而且——

就像 B 級電影的海報？

對，或是《週刊少年 JUMP》之類的漫畫期刊封面。你不會把它誤認為是真的歌川版畫，但你一定看得出其中受到的影響。

談談你這裡正在進行的那些壁畫吧。

這是在拖船的場景裡，「朱比特」敘述原生狗群的故事時所使用的壁畫。這幅畫的原始參考素材是一座大和繪風格的大型屏風——有很多金箔和結構細節。但是在我們的版本裡被刮傷了，應該是狗兒幹的，出現在拖船的生鏽牆壁上。

這有許多大和繪常見的手法：用雲朵區隔各個小場景。

是啊。而且攝影機真的在不同時間拍了每個小場景，讓整體串連起來。我一直以為我只是做個草稿，好把構圖弄對——但結

果威斯實際想用的是這個粗糙的版本！

回到你剛才說到的歌川版畫，你說了「看出其中的影響」。電影在日本上映後，你覺得有什麼重要的東西是日本觀眾會看到，而美國觀眾可能錯過的嗎？

我常被問起這部片在日本會被如何看待，可能感覺上像是如果你懂日語，看這部片時在背景對話或圖像方面會理解得更多。我不認為這點會影響你對劇情發展的理解，但懂日文可能會讓你注意到一些小東西，例如用日文寫在身分證和報紙上的官方日期是：「二十年後的未來」。

巨崎市的寫法，是這種另類現實的又一例。在這部片的世界裡，有代表 mega 這個字的漢字，基本上我們必須造字，因為威斯希望用單一文字表示 mega。「崎」（saki）這個字也是真實存在的——例如長「崎」。但 mega 不是一個日文字。你會把它寫成「メ」（me）和「ガ」（ga）。

用片假名嗎？

對，用片假名。但是威斯不喜歡那樣的視覺效果，也不想用別的意義的漢字代替 mega。例如，me 可以寫成「女」或「愛」或「目」字；ga 可以寫成「芽」字。很多東西可以讀「ga」；也有很多東西可以讀成「me」。

但他希望字義和讀音能夠互相搭配，整合在一起。最後，我們決定把片假名結合成一個漢字。於是我們有了只存在於本片中意指「mega」的漢字。但是視覺上效果還不錯，因為反正漢

垃圾袋圖像

有手繪黑色星星的　　　有黑色斜條紋的　　　有紅、黃、綠、橘條紋的
淺色粗麻布袋　　　　　白色塑膠袋　　　　　白色塑膠袋
　　　　　　　　　　　　　　　　　　　　　（僅用於主題樂園）

左頁：崔西的「陰謀牆」三景，這是圖像部門的大工程。

上圖：小林永濯以木刻版畫繪製的書籍插畫，收錄在 1886 以英文重述的《桃太郎》（*Momotaro, Little Peachling*）一書。從桃子裡出生的男孩「桃太郎」，是日本民間傳說中的勇敢冒險家。在他的領導下，一群吵鬧的動物（狗、猴子和雉雞）拋開歧見，結伴航海到「鬼島」──意為惡魔之島。妖怪們低估了這個小隊，在戰鬥中輕易被擊敗。「我真的不曉得威斯是否聽過這故事，或者相似處只是巧合，」艾莉卡說明。《犬之島》的日文片名是《犬ヶ島》（*Inugashima*），和鬼島的日文「鬼ヶ島」有三分之二的相似度。第二個字，ヶ，「有點古老，除非是地名之類的專有名詞，現代日常已經不太用了，」艾莉卡說：「但是民間傳說的味道讓人感覺片名就該翻譯成這樣。」

右圖：對影評人而言，向來會受誘惑去「破解」加密的典故，但是讀者對此應該持保留態度。起初我懷疑這種彩虹條紋圖案──在主題樂園的遮篷、旗幟與垃圾袋（上）都能看到──是向黑澤明的《亂》中宮廷弄臣狂阿彌的袖子致敬（中）。結果，原來圖像部的參考來源只是條紋水果糖的舊廣告（下）。

字就是那樣造出來的──由很多部首字根組合而成。我想那是本片很酷的特色之一，不過只有懂日文的人會注意到。

我認為本片的主題也非常日本──這五隻狗和小男孩之間的關係、他們一同「挑戰不可能任務」的使命感，這很有《七武士》的味道，你應該懂我意思？

我稍早才在想，許多日本經典老片的主題都和家庭有關；比起同時期的大多數美國片，日本較少愛情電影，核心劇情傾向描繪家庭──像小津的電影就著重親子關係。這部片似乎也相當有家庭味──處理人狗關係，但也有小林市長和阿中的親子關係。

對，我想家庭主題也在威斯先前的許多作品中出現。對我而言，本片最感人的場景之一是「斑點」辭去護衛犬的職務，指定「老大」接手。我不知道為什麼，但即使看過很多次我還是會掉眼淚！有時候最重要的家人並不是你的原生家庭，而是透過共同生活體驗所獲得的。

UKIYO-E
浮世繪

受到現代歷史家珍藏、歐洲印象派畫家迷戀、在博物館被以精緻藝術供奉的浮世繪木版畫，最初只是一種成功的大眾市場產品，為滿足民眾需求而生。初期的浮世繪版畫是一窺江戶時代劇場與風化區、所謂「憂世」生活的紀念品。憂世這個詞彙是古代宗教用語，意指「短暫無常的世界」。某個擅長雙關語的人把短暫無常的「憂」換成同音異義的另一個字：「浮」。這麼一來，成了「漂浮的世界」──賭博、狎妓與喝茶的醉人漩渦，不分晝夜調情與機智的即景，無盡狂歡，好逃離幕府宣傳的僵硬公共道德觀。

浮世繪發展到後期，對風化區內部奧祕的興趣，轉變成對江戶城之外景觀的好奇，因此才會有由兩位最後也最偉大的畫家所發展出來的特殊類型風景畫。

個性古怪的葛飾北齋形容自己是個「對版畫瘋狂的老人」，六歲就開始作畫，持續到八十八歲過世為止。1832年他開始創作知名的《富嶽三十六景》系列，同時期，北齋在風景畫領域中的年輕對手──相對來說較為穩重的歌川廣重，正跟隨江戶幕府的官方代表團前往位於京都的朝廷。廣重將沿途所有驛站畫進《東海道五十三次》中，於1833年發表。

長期而言，北齋應該算是贏家。如今他的作品在全世界更為人所知──尤其是「富嶽」系列中的《神奈川沖浪裡》，這幅畫舉世聞名，價值飆漲到和《蒙娜麗莎》不相上下。但是在19世紀浮世繪版畫傳到歐洲時，廣重同樣引起轟動。他的印象派色彩畫風啟發了莫內、畢沙羅、竇加、高更等法國畫家的用色，近期也影響了《犬之島》的2D動畫師葛文・哲曼。

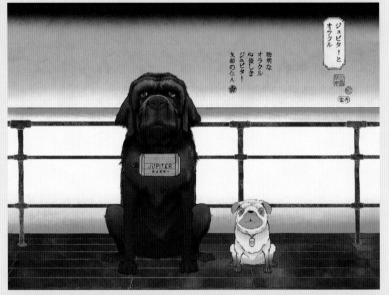

上圖：廣重知道所有風景畫家懂的事──藍天在高處比較暗，愈接近地平線愈亮。但他通常用討喜的抽象來表現──一條粉紅、橘色或普魯士藍的筆直寬長條橫過畫面頂端。廣的某些天空是灰色甚至黑色。「這就好像日本版的暈影技法，」保羅・哈洛德觀察說：「不是真正的暈影，但是被黑暗框住。」《犬之島》中許多鏡頭也遵循同樣原理，即使不是手繪的部分──底端是深色地面，畫面頂端是烏雲，中間是一大片空曠白色的天空。

左圖：《神奈川沖浪裡》，葛飾北齋繪，約1830-1832年。

下圖：狗兒們乘風破浪前往垃圾島。

上圖：《相州七里濱》，歌川廣重繪，年代不詳。
下圖：垃圾島的海岸。

上圖：《大井驛站》，歌川廣重繪，約 1835 年。
下圖：「忠犬」的圖畫之一。渡邊教授在片頭用這些圖來輔助他的演講。

左圖：老人與忠狗。
右圖：《名產有松染布店》，歌川廣重繪，1855 年。

2-D ANIMATION
2 D 動 畫

我喜歡浮世繪的色彩，提供我許多可供參考的材料。傳統的浮世繪印製技巧讓它色調比較黯淡，我們的動畫有許多設計也是如此，但同樣有很鮮豔和飽和的色彩——這變成了我的用色和指引。舉例來說，我們有個紅磚大宅的鏡頭是很鮮豔的紅，加上粉紅和其他亮色系。

這是本片關於色彩最困難的部分。在吉卜力電影中，色彩從頭到尾是連貫的。一個鏡頭裡可能有很多顏色，但仍是近似的。但在浮世繪裡，一幅畫中可能有許多不飽和色，卻只搭配一個飽和的深藍色。所以在動畫場景中，我們活用這一點，因為這是浮世繪的規矩。通常一開始，我會用個粉彩色，然後選些顏色在飽和區域搭配。

威斯也是經常玩弄構圖的人，他打破了所有的構圖規則。浮世繪也是如此，所以我想這是他喜歡的原因。他喜歡浮世繪風格的平面性；他喜歡有東西在近景時，是放在畫面的底部。這並非我的專長，因為如果你喜歡吉卜力，你會喜歡景深、透視法。所以我們必須了解這種浮世繪風格能怎麼運用，來做出我的風格。我們必須想辦法融合。

例如紅磚大宅，你會看到前方的區域——不是真透視——只是一種假透視。這樣很有劇場感；威斯也很劇場化。他偏好的鏡頭就是根本沒有透視——一切都是平的。」

《犬之島》作為一個有關抗爭、政治陰謀和媒體歇斯底里的故事，片中出現許多新聞影片和新聞照片。電影的奇想之一就是劇中世界的新聞攝影以不同的動畫風格呈現：受日本浮世繪版畫影響的 2D 手繪感。

帶領 2D 小部門的藝術家是葛文・哲曼，大學剛畢業的法國動畫師——我們訪談的時候他才二十五歲。威斯和製片人傑瑞米・道森看到他學生時期的一段影片之後發掘了他。以下是葛文描述他如何摸索《犬之島》的 2D 動畫呈現：

「**我**想以前從來沒這樣做過——2D 動畫部門必須和停格動畫部門密切配合。所以我們的 2D 動畫借用了停格動畫的一些技巧。

例如臉孔：每格之間有突然的大幅變化，看起來像戲偶換臉孔的效果。

起初，我們的對策是用逐格轉描來製作 2D 動畫以配合停格動畫，因為有些鏡頭裡這兩種媒體會同時出現或快速銜接。但在最後，威斯認為讓 2D 做自己比較重要，而非精確拷貝停格動畫。

但我們仍必須想出一個近似停格動畫風格——但也近似浮世繪風格，又得接近威斯所喜歡的……而且還要我做得出來的風格（笑）。

起先，威斯希望有很接近吉卜力工作室的宮崎駿和高畑勳電影的東西。我以為我是因此被雇用的；威斯看過我的短片，那也受到日本漫畫的影響。

我喜歡日本動畫在直指重點的同時卻又含蓄。「迪士尼」就非常大開大闔——表情和動作都多很多。而在吉卜力的電影中，我喜歡色彩；他們下很多工夫在選色，透過色彩來表達。我想這是我最擅長做的事：選擇色彩，了解色彩如何搭配。

最早，吉卜力是《犬之島》2D 動畫部分的參考。你現在還是可以看出吉卜力對這些用色的影響。但是，當威斯跟我開工之後，他改變了主意。威斯希望把動畫帶往偏木刻版畫和浮世繪風格的方向。

東京的帝國飯店，由美國建築師法蘭克・洛伊德・萊特（Frank Lloyd Wright）設計（右）與它出現在 2D 動畫中成為市長官邸的樣子（上）。

左上圖：《樹頂上的天堂》（*Celles et Ceux Des Cimes et Cieux*）中的畫面，葛文・哲曼受宮崎駿啓發所創作的短片。製作人傑瑞米・道森最初便是注意到此片。

右上圖：讓阿中成爲孤兒的火車事故 2D 畫面。雖然威斯和葛文的大多數 2D 圖像逐漸脫離吉卜力工作室的風格，這幅還是很有宮崎駿的味道。

上圖：《新戲首演日》，酒井町歌舞伎劇場一景。歌川廣重繪，約 1838 年。

同一場景，葛文嘗試以吉卜力風格繪製的初期 2D 場景測試圖（右），以及威斯和葛文最終以浮世繪風格呈現的定稿（下）。

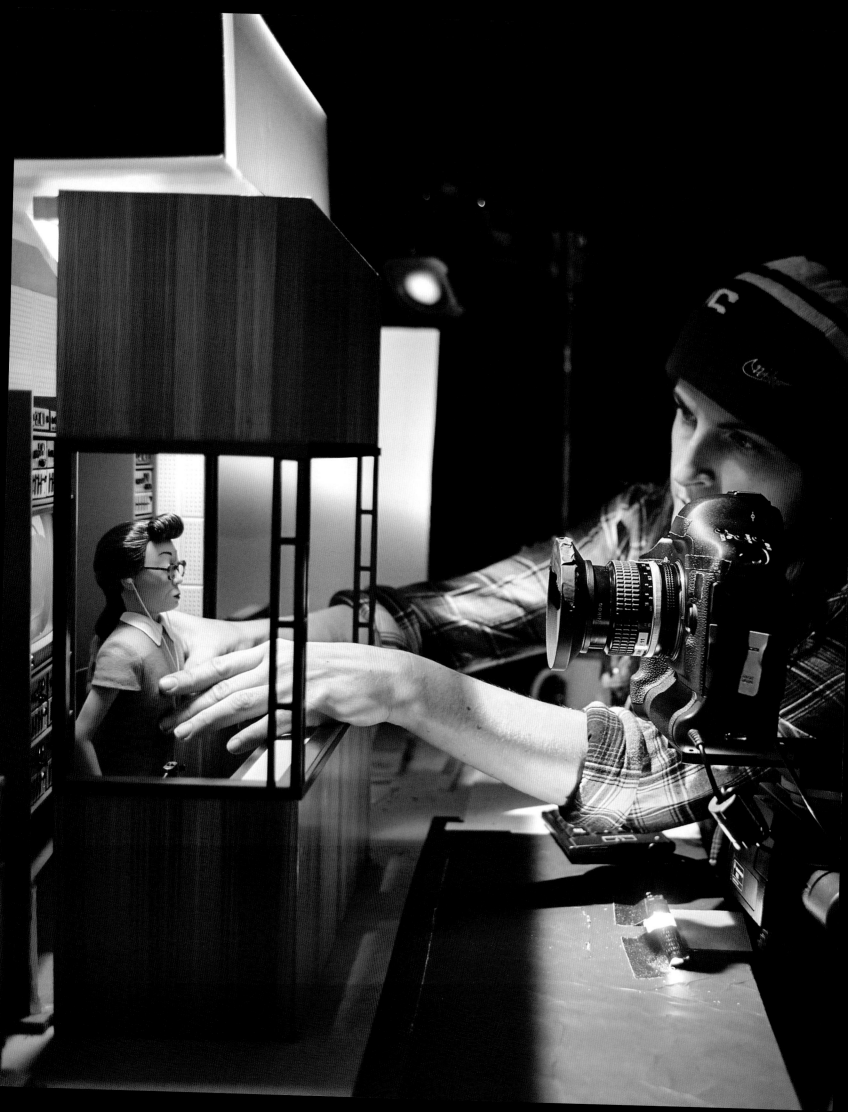

左頁：動畫師瑞秋・拉爾森（Rachel Larsen）處理片中一個口譯員的場景。

上圖：每組外面的標誌清楚告訴路過者他們需要知道的事：哪些場景正在進行拍攝，由哪位動畫師、副導演、燈光攝影師與動作控制攝影師負責，以及該布景是否為「熱點」——也就是說，正在進行拍攝，完全不能受到觸碰。

ANIMATION
動畫製作

片廠的攝影棚可以說是一個大盒子，能夠把真實世界的光線和噪音隔絕在外——現實世界中一個可創造出新世界的黑色泡泡。這個《犬之島》的新世界誕生於三磨坊片廠的三間攝影棚裡。每間攝影棚大約是學校體育館的規模，不過這其實很難說，因為每間攝影棚又被分割成許多個比較小的黑盒子與小型舞台。兩兩空間之間以特製木板區隔，並漆上會吸收光線的黑色顏料。在這樣的空間中，不會有東西漏出去，也不會有東西進來。

每個木牆隔間都是一個「組」。這個名詞指的是電影製作的細分，每組之間的操作都互相獨立，各自擁有自己的成員。在一部真人電影中，最重要的素材都是由所謂的第一小組來拍攝，另外還有個第二小組負責蒐集輔助鏡頭。就《犬之島》而言，同時在拍攝的攝影小組有四十多個。

在三磨坊，「組」通常指的是隔間本身。在幾天至幾週的時間內，隔間裡會準備好一個布景，並指派負責的小組成員：副導演、布景陳設師、骨架動畫師、攝影助理、燈光攝影師。

針對不同布景分派最適合的動畫師尤其重要。這個過程稱為「選角」，就好像動畫師是演員一樣——從某種意義來說，確實也是如此。動畫師是逐格移動戲偶的人，每次稍微推一下、擰一下，都是「表演」的一部分，這些動作所展現的情感性與獨特性，並不亞於傑夫・高布倫（Jeff Goldblum）或鮑勃・巴拉班所提供的台詞聲軌。每位動畫師都有自己的招牌風格，也各有所長——有些擅長大型布景，有些擅長高度技術性的場面，有些則擅長表現細微情感流露的時刻。選角是為了讓每個人都能負責自己最擅長的場景。

整組團隊成員必須通力合作，才能將布景架好、完成安裝、進行陳設、打好燈光並對準焦點，不過等到要著手拍攝時，動畫師就得獨自操作，而且多半會很長一段時間連續不停地拍攝。

整個攝影棚靜悄悄的。並沒有規定一定要保持現場安靜，其實也完全不會影響到拍攝——畢竟沒有人在錄音。然而，每個人都小心翼翼，盡量不要影響到動畫師的專注力，無意識地聽著動畫師在黑色門簾後方無聲的動作。動畫師完全沉浸在自己的世界，只有從大廳無線

動畫師瑪喬蓮・帕洛特（Marjolaine Parot）讓斑點、阿中和老大「游泳」。

對講機裡傳出來的咳嗽聲，或是隔壁動畫師耳機裡傳出來的細微音樂聲，才會打破一片靜謐。

動畫師會在「工作塔」（tower）上操作相機，這個工作塔類似站立式書桌，上面有一部電腦與一台監看螢幕。相機直接與電腦連線，動畫師可以在螢幕上看到拍攝結果，並且在不觸碰相機的情況下利用按鍵來捕捉畫面。動畫師的工作日，通常都投入在輕輕拍打戲偶、轉身與敲擊按鍵的動作上，而時間就在不斷重複著輕拍、轉身與敲擊這三種動作之間慢慢流逝。在這裡，時間不是個明確的概念。人為的陰暗環境和午夜時分的寫字檯或畫架一樣，都很容易讓人喪失自我意識。即使在這裡沒有必要從攝影角度來思考，我們還是會納悶，是否應為了維持動畫師的生產力，刻意營造陰暗的環境。一整天的辛勤工作，至多就只能製作出幾秒鐘的毛片──要面對如此細微的任務，卻又不能被這種黎明前的感覺催眠，一個神智正常的人大概很快就會元氣大傷。而過於營造時間感，也可能只會造成動畫師的困擾。他們在工作時，或多或少必須要把自己想像成一隻烏龜或一棵紅杉樹，才能在整個漫長的下午，想像出手中角色的頭該怎麼轉，腳掌該怎麼抬，或是該怎麼咧嘴一笑。

每個小組的門簾上都夾著代表「請勿打擾」的一盞紅色小燈，像是你可能會在腳踏車後方看到的那種。燈亮表示裡面正在進行拍攝。這組的燈是暗的，第一副導演詹姆斯・艾默特把門簾拉開，帶領我進入。

小房間很明亮，垂掛在一面牆上的一整片綠色布幕反射出青蘋果色的刺眼強光。所有燈都亮著，相機也開著，工作塔無人照看，放眼望去一個人影都沒有。在房間裡左右看了看，終於在一個陰暗的角落看到一個高個子。傑森・斯塔爾曼（Jason Stalman）慵懶地坐在扶手椅上，這個大鬍子戴著棒球帽，兩隻光腳抬得老高，漫不經心地撥弄著腿上的烏克麗麗。

「這是可以找到我們主動畫師的地方。」詹姆斯故意冷淡地介紹。

傑森拉了拉褲管，雙腳套回他的勃肯鞋裡。「懶骨頭！」他得意地說：「沒辦法更懶了。」

「荳蔻」在房間另一端，遠離傑森的祕密基地，懶洋洋地靠在桌子上。他們倆都需要休息一下。「荳蔻是一隻表演犬。」傑森道歉似地說道。這隻狗並不像電影中的領袖狗群、「岡多」那幫狗，或是垃圾島上隨機出現的

上圖：動畫師凱西‧沙朗加德（Kecy Salangad）正在處理市政圓廳裡的群眾。
下圖：這些戲偶是為了填補群眾場景而製作的。工作人員將他們稱為「快樂拍手者」，裡面有很多戲偶沒有腳。

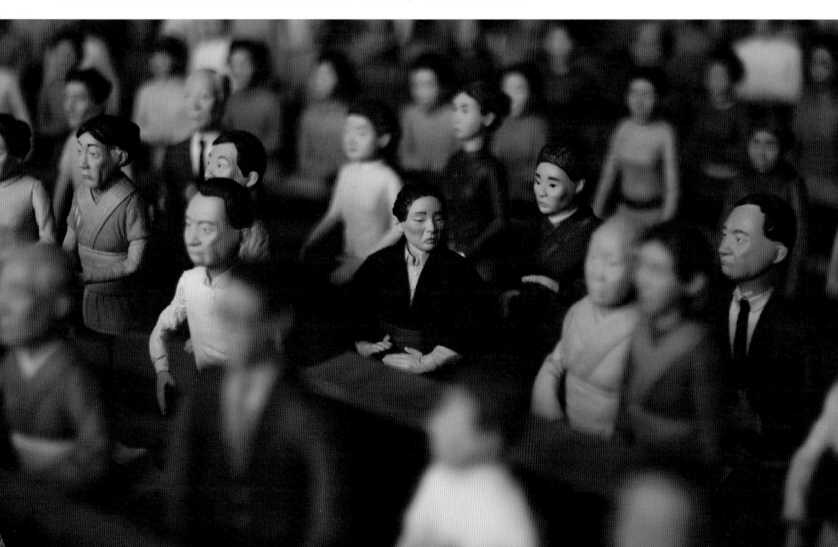

關鍵畫動畫師史蒂夫・沃恩（Steve Warne）在處理阿中降落垃圾島的場景。阿中的降落傘在完成的鏡頭裡會飄動落下，此時在畫格間則是「凍結」的。

雜種狗——有著亂蓬蓬的毛髮、強健的骨骼與讓人厭煩的忍讓態度。牠身上梳成一綹綹的毛髮散發著光澤，並不容易處理，很容易就會弄髒或弄亂。牠的嬌氣需要以特別細膩的手段來對待。傑森放下他的烏克麗麗，重新開始進行全天候的深度按摩。今天，他一格接著一格，試著迫使牠做出因為厭惡或不滿而出現的面部肌肉扭曲。在反跳鏡頭的畫面外，「老大」幾乎坦白承認了牠的感覺：「有時候我會發脾氣。」是今天要表現的台詞。

有關戲偶的骨架，動畫師各有所好。有些人喜歡關節都可以好好伸展，有人則喜歡稍微僵硬一點。戲偶工作室會盡可能地針對動畫師提出的規格來調整。

「荳蔻」頭部的後方有一根 T 型條狀物，顏色與綠色布幕一樣。這個條狀物讓動畫師可以利用槓桿原理來操作；傑森向我們展示如何透過調整條狀物，在不影響「荳蔻」髮型的前提下讓牠轉頭。另一根綠色的 T 型條狀物從牠的後背延伸出來。畫面中的這些條狀物，在後製時期會連同綠色布幕由視覺特效師移除。

牆壁上是當天分鏡腳本鏡頭的小圖輸出。我原本預期會看到一整面貼滿圖片的牆，將每一個動作都分解成數十張停格——就像掛在安迪辦公室那幅愛德華・邁布里奇的《圓形奔跑：狗》。設身處地思考，如果我是傑森，我覺得我應該會需要這樣的東西。不過現在的動畫師並不需要這些，或者該說再也不需要了。實際上，並沒有任何東西可以告訴他們，手中的戲偶在某一特定畫面應該擺出什麼樣的姿勢。這完全操之在動畫師手中。傑森承認，他們甚至不曉得，自己怎麼會知道接下來該發生什麼事。在這部規畫鉅細彌遺的電影的製作中心，是個就連「機率」本身都受到預期、安排且組織好的地方，卻有一個穿著寬鬆短褲的仁兄，純粹憑藉手指本能來操作，而其他人只能信任他的好運會持續下去。

主動畫師傑森・斯塔爾曼帶著「荳蔻」去散步。

動畫師在開始工作之前，有時需要先研究動物與人類身體的影片。如果找不到所需動作的影片，他們會自行拍攝，或是請一位同仁模仿出動作——動畫師若找不到狗跛行的鏡頭，就會自己去拍攝。動畫師通常將這類影片稱為「LAV」，為真人影片（live-action video）之意。有些讓人難以界定的演出，一旦看到背後到底有誰做出貢獻，就會變得比較合理（例如《超級狐狸先生》一片中的狼是比爾・莫瑞——莫瑞替節奏完美的握拳場景提供了參考影片，每次看到那段總讓我莫名地感到激動）。

若是拍攝影片比口頭解釋更容易清楚表達，威斯也會拍，然後馬上把影片傳給動畫師。基本上，你幾乎可以利用威斯為了傳達以適當語速講出台詞、表現適當姿勢和刻意做出他想要的低調手勢而拍攝的粗糙影片，來剪輯出另外完整版本的《超級狐狸先生》和《犬之島》。

一秒鐘的動畫，就如一秒鐘的標準真人電影，都是由二十四格畫面構成。在過去，所有電影都是由一捲捲賽璐璐片拍攝的時候，你會需要一個能夠推進並讓膠卷單格曝光的特製馬達。到現在，只要將一種停格動畫軟體「Dragonframe」安裝在工作塔的電腦上，動畫師就能以同樣的方式運用數位相機拍攝。拍攝的畫面會依序排列，因此一系列畫面看起來就像是一條光滑平整的賽璐璐片，而不是一疊疊獨立的照片。整個序列馬上可以重新播放，也可以當成一個影片檔傳到剪接室。

然而這並不表示，要求動畫師將戲偶的動作加以分解成每秒放映時間有二十四個不同姿勢，就是合理的要求。這種動畫製作方式稱為「一拍一」（on ones），指每個姿勢一格，每秒二十四個姿勢。一拍一的效果栩栩如生，動作非常流暢，累積下來花費高昂。這種方式往往適合那些偏重動作的場景，因為這些場景的可理解性必須倚賴生動流暢的動作。不過若將這種方式用在戲偶部的裘西口中所謂的「聊天」場景，以及其他由狗兒做出

CHIEF DRINKS, HEARS VOICE, LOOKS UP.
3,
老大喝水，聽見聲音，抬頭看。

4. CHIEF'S P.O.V, UP AT NUTMEG.
老大的視角，抬頭看著荳蔻。

NUTMEG: "IT'S FULL OF..."
荳蔻：「充滿了……」。

5. CHIEF. (NUTMEG'S P.O.V.)
老大（荳蔻的視角）

6. "YOU A SHOW DOG..." TIGHTER OF CHIEF.
「你是一隻表演犬……」
鏡頭拉近老大。

7. "I WAS BRED..." OVER NUTMEG DOWN AT CHIEF.
「我是被育種……」
鏡頭從荳蔻上方俯瞰老大。

8. "ANYWAY, LOOK AROUND..," TIGHTER OF NUTMEG.
「總之，看看四周……」鏡頭拉近荳蔻。

威斯針對「老大」和「荳蔻」第一次碰面繪製的初期分鏡腳本（上圖），以及電影成品中相對應的鏡頭（右圖）。

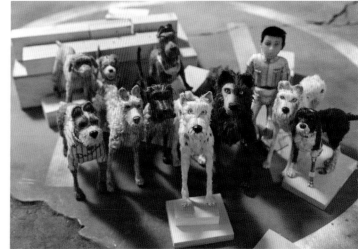
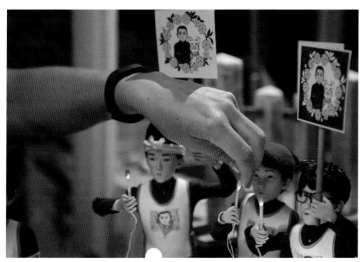
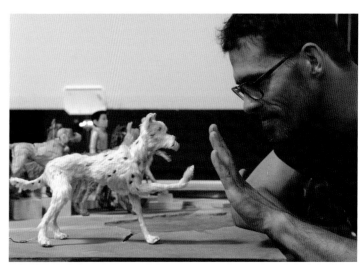

左上圖：記者戲偶拍照之際，動畫師瑞秋・拉爾森正在處理市政圓廳外的抗議群眾；右上圖：戲偶在各場景之間乖乖等待上戲；
左下圖：一位動畫師正在調整為小林中和「斑點」守夜場景的燭光；右下圖：關鍵畫動畫師馬蒂亞斯・利布雷希特（Matias Liebrecht）和「老大」擊掌。

來的「威斯招牌動作」，就顯得浪費了。

對大多數場景來說，如果以「一拍二」（on twos）的方式來製作動畫，就已經相當可信了。動畫師將戲偶放在適當位置，拍攝兩格相同的畫面——按一下，再按一下——然後將戲偶移到下一個位置。如此拍攝，每秒只會有十二個不同的姿勢。觀眾不會注意到差別，而且就金錢、工作時間和人員士氣而言，製作成本也比較低。《超級狐狸先生》大體上就是以一拍二的方式拍攝。

在電腦動畫的時代來臨前，很少有動畫會完全以一拍一的方式製作，而且威斯實際上偏好一拍二所展現的復古質感——搖搖晃晃的間斷步伐帶有一種討喜的虛假感。

這種拍法能拍出他喜歡的那種啪一聲打開或關上、劈啪作響、砰一聲的感覺。這樣拍出來「比較像動畫」——就如對我們多數觀眾來說，以每秒二十四格來拍攝「感覺更像電影」。儘管在這個年代，其實沒什麼能阻止我們用高於每秒二十四格的做法來拍出極度流暢的動作。

然而，即使是製作一個以一拍二的動畫鏡頭，也可能會需要花上好幾天、甚至幾週的時間。而且等到拍完以後，還是有可能出錯——製作成果與之前或之後的鏡頭有出入、節奏不對，或是角色散發的能量可能不符合戲劇節奏。儘管在看到之前並無法確知，威斯仍必須要在動畫師浪費好幾天的工作時間之前，及早做出正確的判斷。

狐狸先生與仍然保持野性的狼，在《超級狐狸先生》片中互相致意的場景。

這就是「走位」發揮效果的地方。在劇場與電影中，走位的意思是告訴演員如何移動、何時移動、移動到哪個位置與該踩到哪個標記。這是個走走停停、不停被打斷的過程，中間必然會經歷許多錯誤，直到導演和演員覺得順了，決定把所有位置確定下來為止。

停格動畫的走位，並不完全和真人電影的走位一樣：繪製演員動作的草圖，看看出來的效果如何。真人電影的製作並不會費心把走位過程拍下來，不過在《犬之島》這樣的電影中，像是荳蔻這樣的狗偶，如果不拍攝照片就無法「移動」。儘管如此，不會有人浪費太多時間把走位的過程拍得太細膩。這個過程關乎速度與大略的架構；後面的階段才會追求完美。

按場景不同，走位可以用「一拍四」或「一拍六」的方式製作。走位影片看來粗略又跳躍，不過可以達到目的──威斯可以觀看走位影片，筆記後提供有用的意見。理想上來說，等到真的要製作正式拍攝的鏡頭時，他們就可以一次完成。

在一個場景完成走位、動畫師也對設計出來的鏡頭有信心以後，動畫師就會拍下序列的第一格──所謂的「起始格」，傳給威斯參考。若威斯覺得起始格的所有構成看起來都不錯，動畫師就可以開始認真拍攝這個場景。如果某些點不對，往後可能得要重拍。然而，一旦起始格過關，動畫師就會當成正式拍攝唯一一個「鏡頭」一樣，繼續進行下去。

這些戲偶都很耐用，不過只要有一根毛髮位置不對、出現一塊絲綢補丁、鞋子有髒污，或是面頰被弄髒等，都會導致連貫性的錯誤。這就是「戲偶醫院」出場的時候──戲偶工作室的前哨站，功能類似真人電影拍攝時的化妝拖車，讓演員不時能進去檢查一番，維持鏡頭之間的妝髮連貫性。而由動畫師人工操縱的戲偶，在每個場景之間都必須不斷跑醫院來進行局部清理與打扮裝飾。在《犬之島》中，每位「戲偶演員」都有不同大小尺寸的替身，有時也會在不同布景中利用這些替身同時進行拍攝。每個戲偶和替身都必須一模一

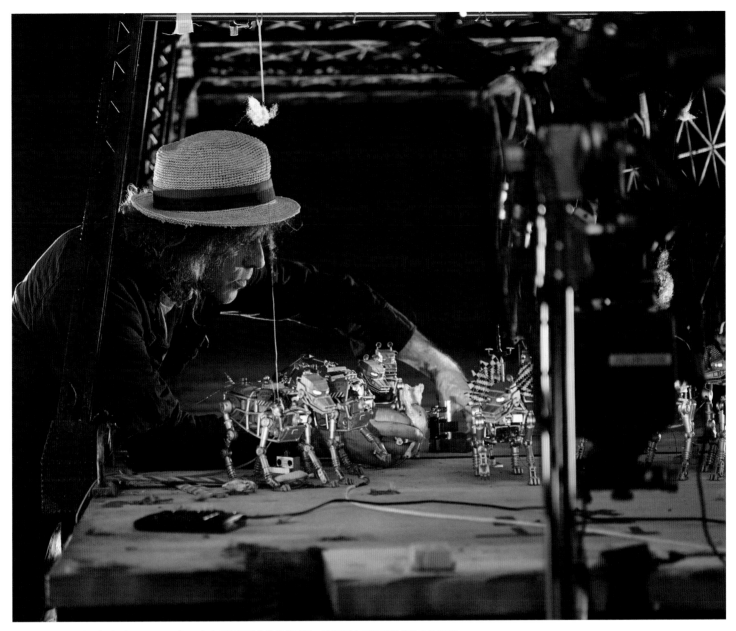

關鍵畫動畫師查克・杜克（Chuck Duke）正在處理堤道戰的幾隻機器狗，那是個充滿複雜動畫技巧的場景。

樣，不然之後將不同場景剪接在一起時會不一致。

在戲偶醫院的一角，一位戲偶醫生正用非常尖細的鑷子修補「斑點」喉嚨部位的毛，從白色仿毛皮織物上取下小簇小簇的白毛，塞到斑點的下巴下面。動畫師在工作時會一次又一次地戳著這些狗偶的頭、脖子和下巴，狗偶的鬍鬚很容易就會變得斑駁。

這個下午，小林市長再次回到戲偶醫院進行檢查。醫院的一名工作人員正用一個迷你熨斗熨燙市長的西裝。平

心而論，這個動作非常可愛，不過同樣也是相當嚴肅的工作。只要有任何疏忽，都會造成高成本的影響：許多鏡頭可能得重拍，因而造成製作進度延宕數小時或數日。每位參與這個製作的藝術家，在操控戲偶的時候似乎都能夠在兩格畫面之間來回變換焦點，同時看到任務的可愛之處與急迫性──無論看到什麼，只要能幫助他們保持工作幹勁即可。

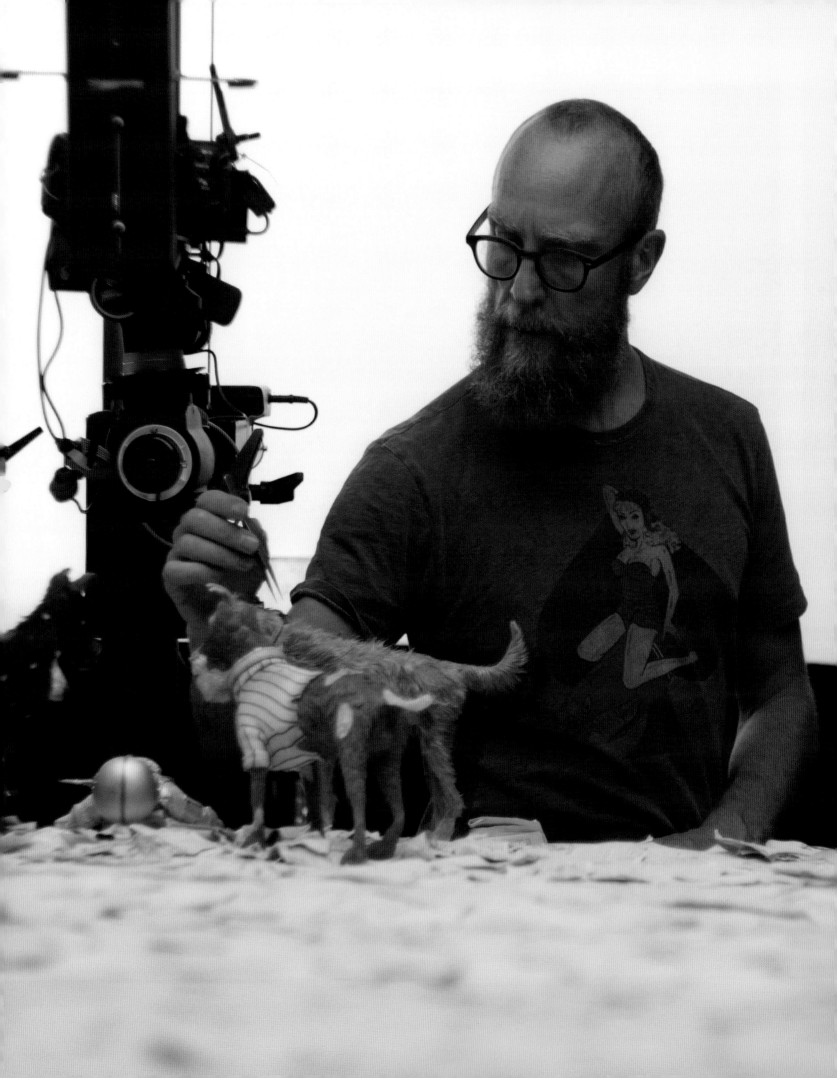

DOLLYWAGGLING
玩娃娃

主動畫師傑森·斯塔爾曼的訪談

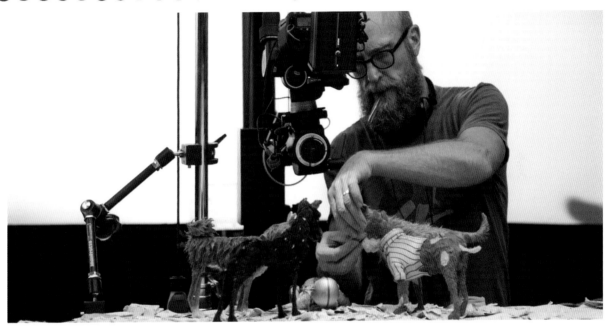

傑森·斯塔爾曼是《犬之島》的三名主動畫師之一，他因為在《超級狐狸先生》擔任關鍵畫動畫師表現傑出，而在本片晉身為主動畫師。他也曾經參與提姆·波頓的《地獄新娘》，以及萊卡動畫公司的《派拉諾曼：靈動小子》（*ParaNorman*）、《怪怪箱》（*The Boxtrolls*）與《酷寶：魔弦傳說》。他在百忙之中暫時放下手上的工作，跟我們聊聊英國的停格動畫史、動畫師的內心世界，以及他對於威斯作為一名停格動畫導演的看法。

你是我在這個片場所訪問的第一位動畫師，請問你覺得動畫到底是什麼？

哇（他刻意用了個假假的嗓音）！「一格一格的……（笑）創造生命的幻覺。」

「在你眼中，『animate（製作動畫）』這個字……」

「這個英文字來自拉丁文……」唉！先別這樣好了（笑）。

通常我被問到的第一個問題都是「你到底是怎麼踏入這一行的？」對於這個問題，我完全沒有答案。我想，我們剛好就是在英國這個擁有深厚停格動畫傳統的地方長大。所以不過是二十年前……不，更久更久以前，伴隨我長大的兒童電視節目都是這些東西（笑）。

我們會寫「二十年前」。

那寫「十五年前」好了。不過在美國，停格動畫比較被當成一種特殊效果來運用，怪物才會以停格動畫來表現。但在英國，整個節目都會用這種技術製作，像有很多兒童節目完全是停格動畫。

在你看來，停格動畫比較便宜嗎？

停格動畫從來就不會比較便宜。我覺得它其實就是一個「老人家在花園小棚慢慢幹活、擺弄著這些那些」的傳統，像《布袋肥貓》（*Bagpuss*）、《針織鼠一家》（*The Clangers*）……這些片。

左頁：傑森·斯塔爾曼正在把「雷克斯」的皮毛弄亂。動畫師在鏡頭之間移動戲偶時，戲偶的皮毛很自然就會有「抖動」的效果，不過動畫師在遇上靜態場景時，則必須刻意把皮毛弄亂，否則狗偶不動的時候看起來會顯得異常死板。

上圖：傑森正在操弄「雷克斯」嘴部的動作。

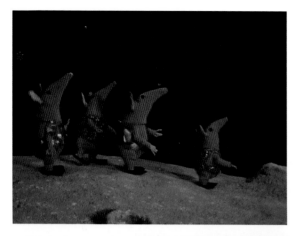

我從來沒聽過這些節目。

這些節目在英國都很有名,是英國偶動畫導演奧利佛・波斯特蓋特(Oliver Postgate)的作品,我非常喜愛他創造的這個世界。這些動畫的基本概念,是無生命的物體──也就是玩具──被賦予了生命。它的時間比《玩具總動員》(Toy Story)早了許多。那是非常迷人、美麗的,而且非常天真無邪,還有全部配樂都是自行編寫的,我真的很喜歡……我喜歡他們一切都自己做。他們寫了故事,製作了戲偶,做出設計,你可以創造這整個世界,還加了音樂進去。我想威斯也是一直在做這樣的事情。

所以你的意思是,停格動畫有點像是來自英國的民族精神之類的──或者說這個國家的感性造成停格動畫的出現嗎?

對我來說,那就是我的記憶所在。不過顯然,英國是個島國,世界上也有其他地方──整個歐洲還有許多停格動畫。我個人是捷克導演楊・斯凡克梅耶(Jan Švankmajer)的超級粉絲。愈是深入其中,你愈會看到世界上有這麼多人在使用這種奇怪的技巧。

是啊,我聽說威斯甚至想在中歐拍攝這部片子,純粹為了要體現斯凡克梅耶的精神……

要體會那個感覺,我可以想像。我們都在追求,那種讓人毛骨悚然、受到詛咒的奇異氛圍……(笑)

然而,在這裡製作,他還是待在一個具有停格動畫歷史與相關手工藝匠人團體的國度。

當然。我認為英國有驚人的停格動畫傳統,而且不只是停格動畫,各種工藝皆然。我覺得這是我們在這裡頌揚的東西,而且正試著讓這些東西延續下去。我無法解釋其中原因,並不是因為這讓我感到特別驕傲或激起什麼熱烈愛國心之類的。我不是精神科醫師、心理學家或歷史學家,不過你知道……它絕對在那裡。

講到童年時期對停格動畫的記憶,威斯提到自己對藍欽/巴斯公司製作的耶誕特別節目的喜愛。

所以這些東西一直都跟著我們,對吧?而且對它們會還抱著一股懷念。

那麼,就《犬之島》來說,如果期待的是像藍欽/巴斯的耶誕特別節目,它似乎有太多血腥畫面了。動畫中的戲偶常常受傷──挫傷、劃傷、肋骨穿出來。

是的,肯定有黑暗面存在。你知道,人們過去常說,你可以用2D或3D動畫把各種辛酸、陰暗、殘酷現實的故事表現得相當好,因為你和它之間是隔了一段距離的──它並非現實。它是

左上圖:《針織鼠一家》(1969-1972年)是奧利佛・波斯特蓋特與彼得・費爾曼(Peter Firmin)合作的作品,裡面的戲偶主角是某種太空生物。

右上圖:亨利・謝利克(Henry Selick)執導的《飛天巨桃歷險記》,如同威斯的《超級狐狸先生》,是改編自童書作家羅德・達爾的停格動畫影片。達爾的作品稍顯古怪,停格動畫也許是最理想的呈現媒材。

左下圖:波斯特蓋特與費爾曼合作的《布袋肥貓》片中的同名戲偶主角,這是部給兒童看的英國停格動畫系列影片,自1974年開始在電視上播放。

右下圖:《鱷魚街》(Street of Crocodiles)是雙胞胎史蒂芬・奎(Stephen Quay)與提蒙西・奎(Timothy Quay)最著名的停格動畫短片。裡面的戲偶造型奇特,布景帶著一抹髒兮兮的暗色調。奎氏兄弟的技巧細膩微妙,能創造出靜止鏡頭難以完全捕捉的深刻悲切情緒。

左上圖：拉迪斯洛夫·斯塔維奇（Ladislas Starevich）的《吉祥物》（The Mascot），是一個玩具小狗前往地獄，為主人帶回一顆橘子的故事。斯塔維奇是最早的停格動畫師之一，活躍於 1910 年代至 1960 年代。

右上圖：在楊·斯凡克梅耶的短片《暗／光／暗》（Tma /Světlo / Tma）中，偌大的人體部位爭奪著小房間裡的空間。斯凡克梅耶的超現實作品結合了停格動畫、真人電影與偶戲演出，呈現出荒謬恐怖的效果。

左下圖：提姆·波頓製作、構思、編劇的《聖誕夜驚魂》（The Nightmare Before Christmas），由亨利·謝利克執導，這部電影自 1993 年首映以後，其哥德式魅力讓它在覺得自己格格不入的青少年族群中非常受到歡迎。

右下圖：提姆·波頓的《地獄新娘》是一部甜美卻也怪誕的電影。傑森·斯塔爾曼是該片動畫師之一。

動畫。你可以用這種媒材來講述或挑戰某些事情，因為可以營造出和觀眾之間的安全距離。

我注意到，《犬之島》裡有許多和英國故事與主題相關聯的地方。在英國長大的你，能否感受到故事裡那種英國式的恐怖感——像羅德·達爾或理察·亞當斯筆下的意象？

是的。我猜《飛天巨桃歷險記》（James and the Giant Peach）大概是我腦海中揮之不去的停格動畫作品。這類英國停格動畫作品裡面，似乎總是有一種奇異……古怪的主題。我不確定，裡面有種非常不真實的特質，卻在處理著這些非常真實的事，是吧？非常真實的主題。我猜很酷的是，這過程像正經歷著想像的世界。所以你其實是運用孩子們會做的事——他們體認這個世界的方式。孩子們大多會運用自己的想像力，他們會迷失在想像之中，藉著想像講故事。

我認為這就是動畫。動畫是個非常棒的說故事媒介，對吧？你小時候玩玩具的時候，就是在製作動畫，就是在賦予你的芭比娃娃、肯尼或任何你在玩的東西生命，而且你會藉此講述故事。這就是我們在做的事情，而且我覺得，孩子也可以自行透過像這樣角色扮演的玩耍，探討非常困難、深層的問題。這就是玩耍，不是嗎？為了要弄清楚世界上的問題……

而你的工作就是要成為那個孩子？……你是實際在布景裡玩玩具的人。

噢，當然，我們直接就說是在「玩娃娃」（dollywaggling）

（笑）。這個詞是一個朋友在幾年前講出來的。我們就是玩娃娃的人（dollywagglers）。

只是玩得很小心而已。

是啊，玩得非常小心，而且動作還非常慢。我覺得沒有一個動畫師喜歡中間這個過程。我們喜歡玩娃娃的概念，喜歡動手操作，喜歡戲偶，喜歡整個創作過程，也喜歡做出來的成果——你可以從停格動畫感受到的那種奇特前衛氛圍。不過實際製作停格動畫的過程，我想沒有任何動畫師會說：「我真的很喜歡」，因為這過程實在太可怕（笑）。每個人都會說：「噢，你一定很有耐心。」不過事實上，我並沒有什麼耐心，一點都沒有，我根本無法相信自己在做這些事。我絞盡腦汁看看有沒有辦法轉行，不過在那個過程中，我已經對這個專業駕輕就熟，而且做得非常好……

我原本準備了各種有關動畫師心態的高難度問題，想了解一個人需要具備什麼樣的特質才能進入這一行。而你卻告訴我，事實上，你們之中沒有一個人有耐心喜歡這樣的過程……

我們和一般人沒什麼不同，我們都是神經病（笑）。

不過你真的認為自己並不具備從事這份工作所需要的特質嗎？

嗯，你得去個特別的地方。我想很多動畫師的脾氣都很暴躁，我們被視為乖戾的一群人，甚至是耍大牌、自以為是。事實並非如此，其實只是……當你瞪著一具戲偶十個小時，把它移來移去，四處擺弄，此時有人（敲桌子）問你：「嘿，需要幫

左頁：領袖狗群和牧羊犬打架的場景。老大對準耳朵攻擊。

最上圖：在《犬之島》倒數第二場戲中，一朵花即將落在老大的鼻子上。

忙嗎？」你會有什麼感覺？不需要！滾，別來煩我！你當下只會想殺人而已。這很荒謬。現在，我正在拍這個花吹進來的鏡頭，這花會停在荳蔻身上，而且會在牠身上吹撫飄動……（旁邊樹上的一朵花飄到桌子上）就像這樣。你看，老天爺都在幫忙（笑）。

所以，其實這過程是很愚蠢的。我用一支小鑷子將這些花種在牠的皮毛裡，然後花瓣還得在風中跳舞。

我從戲偶部門聽說，他們的設計與修正，都是基於動畫師的需求——不過這些戲偶都會有好幾位動畫師操作，他們必須要整合許多不同的意見回饋。

這會把他們搞瘋，因為他們可能先根據某人的要求，花了一整天進行調整，結果因為另一個人想要完全相反的效果，搞得他們不得不重新來過。這工作的本質就是這樣的。

尤其是在威斯的工作方式之下，我或多或少開始了解，這是一種有機的良性演變。當你的動畫製作工作開展，他可以慢慢地了解你在做什麼，並可能改變主意，這會讓人很惱火。然而，他也不是三心兩意，他只是順勢發展而已，「我知道用什麼的效果會更好。」所以接下來你就必須趕快回頭，或是得再次從頭開始，或是要把什麼改成中景之類的。這可能很有挑戰性，因為動畫製作是棘手且耗時的過程。它需要的時間很多，你在製作過程中幾乎要被搞瘋，還要做兩遍時真的很可怕。

但是同時間，你又想要給威斯他想要的東西，而且想要給他最好的。所以你深吸一口氣，像個成熟大人一樣加緊努力，重做一遍，把東西做對來，然後最終你總是會發現——而且是每一次，每個人退一步看了總會說：「該死的，他沒說錯！」這挺酷的。

我很喜歡《超級狐狸先生》那時的工作，也喜歡參與這部片，因為我喜歡威斯這個人很有眼光和願景，而且知道什麼管用，

而你在看到它完成之前，卻不一定能預見。

對一個非專業人士來說，得知停格動畫與動畫師的手中技術和腦中知識如此息息相關，相當讓人訝異。每個動作並不是設計好的——你並非按照預設的畫格順序來轉描製作動畫，而是實在去感受下一格應該是什麼樣子。

是啊。只要做了幾年以後，你對它就會有種感覺……這是一件很奇怪的事。有一天，我正操弄著戲偶製作動畫，手擺在戲偶上，然後轉頭看了一下監看螢幕。在我回頭看戲偶之前，我的雙手已經在戲偶上，精準地操控著小細節——只是移動眼珠。我把自己給嚇壞了。你明白嗎？（笑），我有這種肌肉記憶——整個人已經得心應手。

我稱之為雕塑表演。我就是這麼想的，因為它存在於三維空間之中。我從小就喜歡雕塑與捏黏土，還有塑膠黏土之類的；感受空間裡的形狀。

因此我想我這個人天生就有些適合製作動畫的特質，可以感受到負空間（空白空間）與東西在空間中存在的方式，也知道自己到底想要怎麼調整那些微小的動作。做小東西很難，做大東西其實比較容易。這有點像是慢慢騎腳踏車，要騎快其實容易許多。

VOICES

聲音

主動畫師金‧格可列勒的訪談

那你對自己的工作有何看法？

我不知道。因為你會一直懷疑自己，所以真的很難說（笑）。你總是擔心會不夠好，我很確定你也無法從別人的角度去看待自己的工作。我沒法分辨出自己的做法到底有什麼不一樣——也就是我的痕跡。不過我可以分辨出其他動畫師的工作痕跡。我想這就像是辨識自己的聲音——你在腦海裡聽到自己的聲音，和錄下來的聲音是非常不一樣的。

不過既然你可以認出其他動畫師的作品，能否講幾個例子，有哪些其他動畫師的場景，讓你印象非常深刻？

我真的很喜歡丹奈爾・克拉耶夫（Danail Kraev）的作品，有時候會讓我起雞皮疙瘩。他們和小狗在木筏上的那場戲，就是出自丹奈爾之手。我也很喜歡（阿中）替「老大」洗澡，然後發現牠是白色的那一段；那也是丹奈爾做的。

傑森提到，按他工作的方式，他很難對整個案子有概觀性的了解，除了自己的場景以外，他沒法看太多其他的橋段，不過你似乎看了不少。

是啊是啊，我隨時都在看毛片，能看的都看了。我認為，看看別人在做些什麼很有趣，即使那些段落跟我無關。我知道傑森的做法不同，不過我的方式是讓自己看到所有能看的材料。我只是真的很愛看電影而已。

此外，我也喜歡讀威斯關於其他段落的筆記，只是為了更了解他的想法、他喜歡什麼與不喜歡什麼，如此一來，我才可以盡可能貼近他想在我的段落裡看到的東西。因為威斯的想法確實很精準。

你可以看到（笑），有時候看著威斯為了說明場景而拍的真人影片，你會覺得「嗯，他這段影片有些微妙之處，你必須小心捕捉其精髓。」就像他所有電影一樣，有點假正經。你必須要思考如何把它表現出來——那種平靜，那些微妙之處。

這部電影的人類角色特別難處理，因為他們的臉是可以替換的，你必須要操作這樣的東西，而且威斯確實有一些他特別喜

歡的嘴型。你得經手許許多多不同的面孔，才可能找到正確的那一張臉。

在特定鏡頭中使用哪張臉，是動畫師可以決定的嗎？

不，決定權在威斯。不過接下來就得按威斯的選擇來操作；因為如果你是製作動畫的那個人，你必須要確定它在對的時候出現。而且，有時候表情顯露的速度真的非常慢。這很困難，因為當你在製作動畫的時候，那就是你應該去注意到的微妙之處——眼睛或嘴巴非常微小的移動，如果他們臉上戴著面罩，你就沒法去做這些。不過他們真的把該表現的都表現出來了——我認為所有的戲偶看起來都很棒。但令人訝異的是，人偶的數量真的很多。一開始的時候，我並沒有意識到這部電影中會出現這麼多人類。

所以威斯確實會針對這個給你提供方向，不過你必須要像演員一樣地把它演出來——畢竟你拿到的只是角色的基本走位。

就是這樣沒錯。然而，我得承認，我實在是個蠢演員（笑）。我不會表演，不過我想這可能更像一種內在表演。此外，我認為聲音可以幫助你製作動畫。對我來說，聲音非常重要。台詞聲軌可以帶著你，給你很多靈感。當聲音很糟糕的時候——例如低成本的兒童電視系列節目——工作有時就成了苦差事。

在美國，《超級狐狸先生》因為台詞聲軌做得特別好而聞名——這並不只是因為配音員一起錄製，也因為他們個個都是認真看待這件工作的優秀演員。並不是每部動畫片都這麼好運。

是啊，有好聲音的配合是一件樂事！那真的很神奇。我超愛狐狸先生和狐狸太太的聲音。

你剛提到動作的微妙之處，不過聲音裡同樣也有這樣的特質。我想，在替動畫配音時，配音員常常被要求要做得誇張點。

是啊是啊，我想這也是我喜歡這個案子的地方。和威斯一起工作，沒有什麼表演過度的問題。而且你也得承認，他不做什麼陳腔濫調，他有自己喜歡做的東西，不過絕對不誇張、不美式

上圖：「先知」得知垃圾島狗群可能面臨的命運時，非常震驚。

右頁上圖：阿中看望「薄荷」生下的小狗崽。

右頁下圖：電影中拍攝「薄荷」與狗崽的畫面。

——嗯，我會說是美式……（笑）

你可以這麼說沒關係，我知道你的意思。

美式風格的陳腔濫調，就像你看到的很多 CG 動畫。事實上我很討厭那種東西，也沒法那樣子做動畫（笑）。這部電影有很多讓人發笑的地方，不過這並不是因為它是鬧劇，像在很多動畫電影裡那樣，而是因為牠們全在一起時講話的方式。那就是電影的節奏。當狗群在一起的時候，聽起來就像很多老太太聚在一起。

你有沒有處理到很多領袖狗群的戲？

沒有，我只處理了一幕牠們講了一點話的場景，不過到目前為止，我沒有做到太多跟狗群有關的部分。雖然我製作了所有狗狗都在拖船上的場景——不過牠們怎麼講話，大部分時間都在聽。

很有趣的是，你用「聽」來描述狗偶。我想，若非威斯·安德森的電影，大部分戲偶都不常會有傾聽的動作。

是啊，大概不會吧（笑）。此外，因為兩種語言的交錯——片中主角阿中聽不懂狗群在講什麼，很好笑。我覺得這點真的很有趣，日語的運用，兩種語言的交錯。事實上，我們從來也都聽不懂他們人類用日語在說些什麼，而在電影中，狗語都被翻譯成英文。我覺得這樣安排很棒，因為事實上非常成功——即使是小狗，都像嬰兒一樣尖叫。這其實有點詭異，真的。

這讓人有點不安。

是啊，確實讓人有點不安（笑）。不過那完全符合他的原則與他在做的事。我無法告訴你，整個成果會怎麼樣拼湊在一起，不過我看到的每一個完成片段，都讓我覺得「哇，那太棒了，那真的管用。」威斯相當聰明，這一點是眾所周知的。

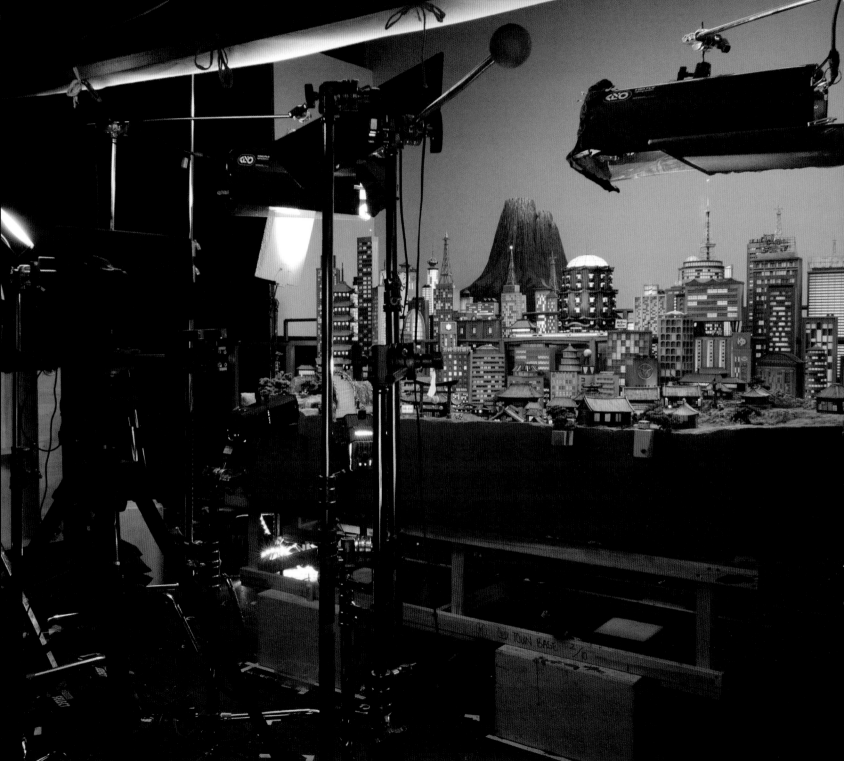

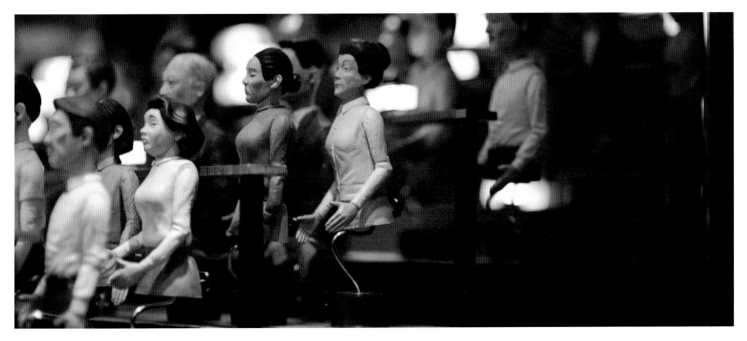

左頁：巨崎市的布景，周圍有許多掛著燈與旗幟的電影燈架（燈架上的網球是為了確保眼睛安全）。
上圖：市政圓廳禮堂，只有一部分區域放置了戲偶。

CINEMATOGRAPHY
電影攝影

競選連任之夜的市政圓廳：縮小版的小林市長在明亮的硬木舞台上喋喋不休地發表著長篇大論。小林市長身後有一張他的黑白大頭像，怒目而視的嘴臉有好幾層樓高。這個場景是為了將小林市長與電影《大國民》的主角肯恩連結在一起的其中一個細節，也是威斯刻意模仿威爾斯導演構圖的幾個場景之一。

威斯在舞台左側的包廂席位置設了一組戲偶攝影團隊，記錄下小林市長為後代子孫發表的演講。在那個場景中，戲偶攝影團隊並不在現場，不過他們把自己的裝備留在那裡：租借潘那維申（Panavision）電影攝影機時熟悉的白色器材箱，器材箱旁邊有架在銀色電影燈架上的佛式（Fresnel）聚光燈，燈面環繞著四面花瓣大小的黑色遮光板。此外，還有一條細如毛線的黑色橡膠電纜，

多餘的電纜整整齊齊地盤好；插頭的部分順著場地蜿蜒曲折地連到位於市政圓廳舞台下夾層某處的插座裡。

現在是三磨坊片廠的午餐時間，《犬之島》的工作人員已經放下手邊的燈和電纜，這些器材看來和場景裡的狀況差不多，只是比場景中相同的器材大了十六倍。攝影棚裡很溫暖，所有布景都用全尺寸專業電影燈具打光──大部分都不超過 650 瓦，不過比一般居家照明的燈都來得亮。

每個組都有一位動畫師，整天都在這些專業燈具器材的照射下工作，燈光從他們肩膀後方順著脖子側邊往下打。燈具裡的鎢絲和十多台兒童玩具烤箱加在一起，讓整個片場熱烘烘的。

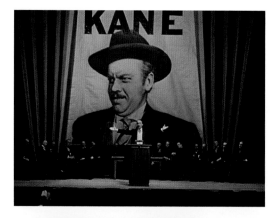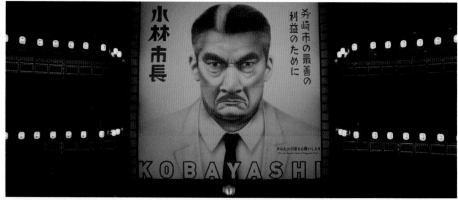

取自《大國民》政治集會場景的極遠景（上圖左上）與代表性的宣傳用劇照（局部放大，上圖左下），以及在《犬之島》相對應的鏡頭（上圖右上及右下）。
下圖：圖像部門早期為小林市長製作的競選海報草圖，甚至比後來電影中出現的海報更明顯地表現出《大國民》的影響。

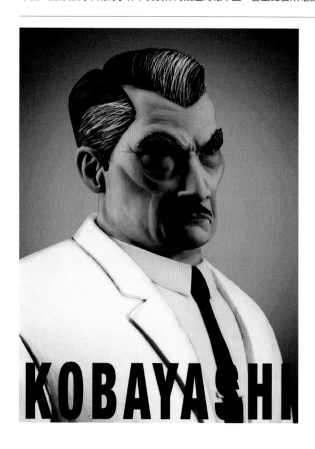

無論工作人員是否在現場工作，隨時開著燈有助於保持溫度穩定。溫度變化可能會導致木造布景膨脹或收縮幾分之一英寸，這可能會毀了拍攝的鏡頭。絕對的靜止、每次敲擊按鍵之間的絕對一致，再次成為關鍵。

燈具通常設在靠近支撐布景桌子邊緣的位置。在工作塔和戲偶之間移動的動畫師，得在許多鋼架之間調動操作。粗壯堅固的電影燈架穩穩撐開，懸臂延伸到布景上方，有寬闊的矩形葉片垂掛──半透明的白色「絲綢」用來擴散光線，黑色「旗幟」用來遮光，彈性薄紗「網」可協助調光。

為了要看清楚小林市長，我斜斜地穿過這座鋼架叢林，左腳不小心碰到一支燈架的腳。那天餘下的時間，我的腳一直有刺痛的幻覺，納悶著自己是否稍微改變了光線照射的角度，以及由此可能產生什麼樣的蝴蝶效應：可能毀了多少小時的拍攝工作，重拍可能會有多貴。

崔斯坦‧奧利佛的風格，如 2000 年《落跑雞》（上）、2005 年《酷狗寶貝之魔兔詛咒》（*Wallace & Gromit: the Curse of the Were-Rabbit*）（中）與 2012 年《派拉諾曼：靈動小子》（下）。

崔斯坦‧奧利佛（Tristan Oliver）是攝影指導，負責規畫每個場景的照明設置，他有燈光師托比‧法勒（Toby Farrar）與打光技術人員從旁協助，這些人被簡稱為「火花小組（sparks）」。

崔斯坦把手臂搭在突出的燈架上，眼睛盯著懸掛在黑色沙灘上方的寬闊白色天空。這片天空幾乎延伸到每個垃圾島布景的上方──這天空用的是一種能擴散光線的絲綢，每塊長度約十二或二十英尺（3.7 或 6 公尺），用

鋼架撐開。柔和的白色光線輕輕落在這人造雲層上，溫柔且無影地包圍著下方的狗兒。

自己有慣用的設備，再加上個人偏好所致，崔斯坦喜歡從側面或後方照射的強側光。他喜歡一塊塊漆黑的陰影、被新月銀色背光輕撫的陰暗臉部，以及底下閃著恐怖篝火的眼窩。

他一貫的風格在《落跑雞》一片中完全展現了出來：長長的影子貫穿了午夜時分銀藍色的穀倉，用橘色餘燼來替陰謀詭計的場景打光。

這裡並不是要說，威斯和崔斯坦的品味有太大的差異，而是威斯的需求和其他大部分導演不同。崔斯坦理解這一點，不得不以威斯做美術的方式來思考，以及如何以能夠展現威斯招牌設計的方式來運用燈光。

當你完美地把構圖畫面裝飾得滿滿的時候，就沒有太多明暗對比的空間。當你在畫格左方的淺黃綠色燈罩與畫格右方的藍綠色腳凳之間取得完美平衡時，你不會想要有一道巨大的陰影劃過牆壁，把一半的顏色給遮住。

你可以在巨崎市立中學的教室、阿中的醫院病房和白色雲層下的許多開闊空間裡看到這種「為色彩打光」的原理發揮作用。

同時，《犬之島》確實也有數量驚人的低光調鏡頭──在攝影師的語彙中，低光調表示構圖時以陰暗色調為主，畫面中會出現大面積的陰影。

島上有像是洞穴的內部空間：舊工廠讓人瞠目結舌的廢墟，灰綠色的陽光幾乎穿不過又高又髒的窗玻璃，或是巨大的禮堂布景，光亮的紅色漆牆反射出舞台光線與紙燈籠的點點光芒。

也有夜間的外景：互相交換目光的陌生人，在街燈投射的溫暖光線中交換著出自低調黑色電影的俏皮話。

這些是至今出自威斯‧安德森手中最憂鬱悲傷的一部分場景，這可能是因為威斯和崔斯坦合作，想要運用崔斯坦所擅長的；或是因為他正在使用非常不飽和的色調，顏色不可能再褪更多了；或是，這可能只是這個故事唯一符合邏輯的樣貌。畢竟這是個充滿陰謀詭計、道德敗壞、惡劣謀殺的故事，一直到最後才被帶到真理、正義與學生媒體行動的無情光芒之下。

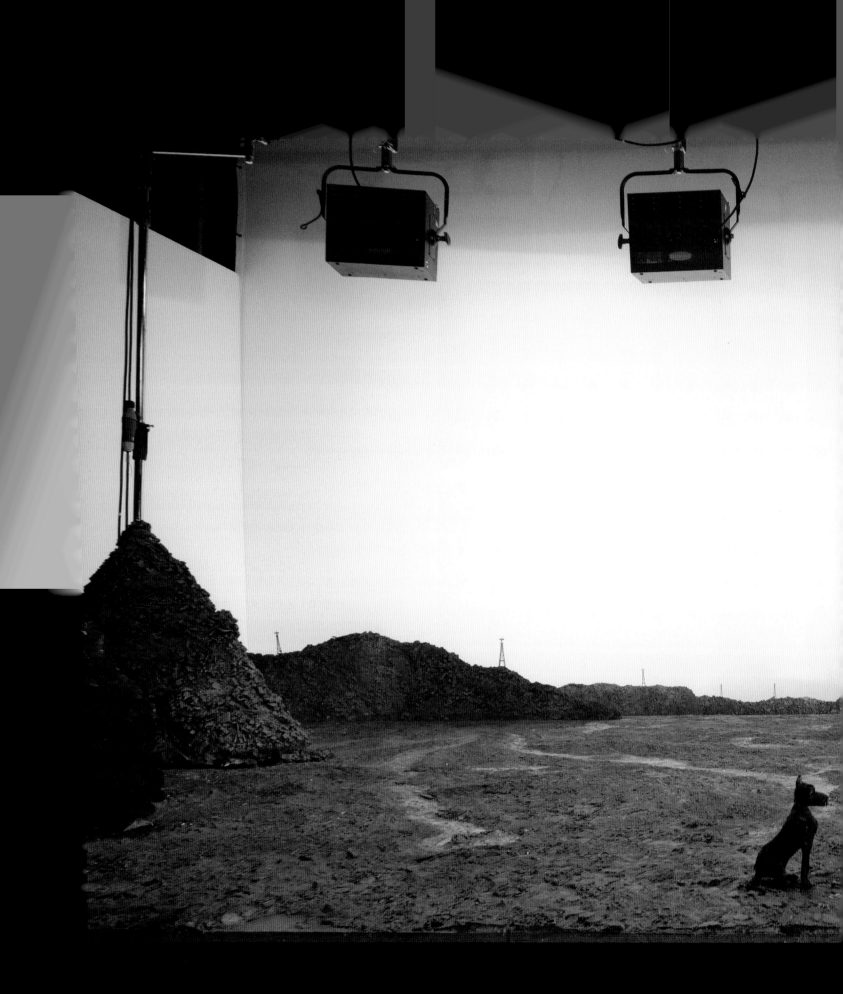

身布景的廣角鏡頭，展現出垃圾島日間場景的典型照明規畫。

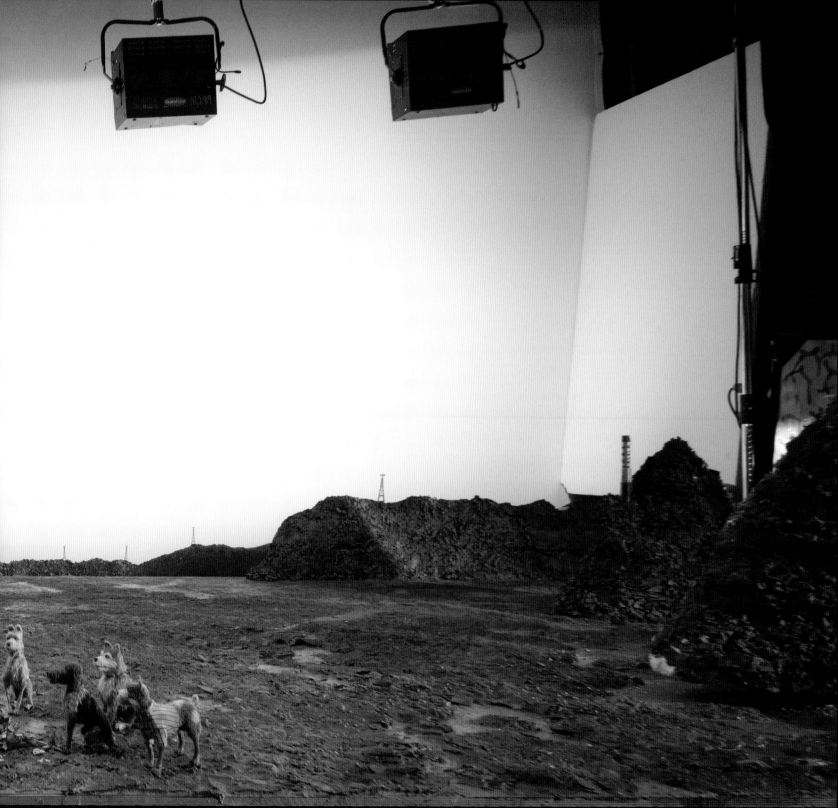

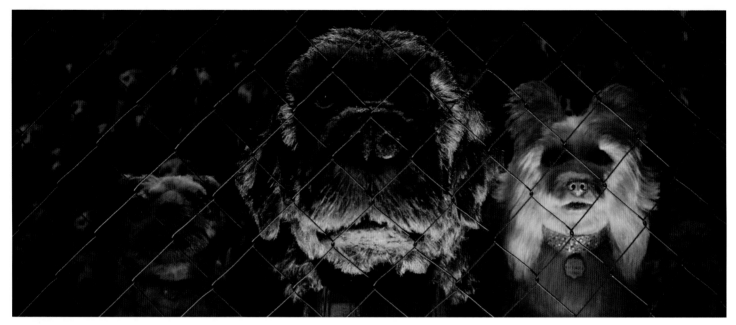

崔斯坦肯定樂在其中的高對比低光調鏡頭，畫面中由左至右為「先知」、「朱比特」與「荳蔻」。

模型師、搭景人員與布景陳設師趕製著數百件戲偶和數百個布景的同時，仍然會因為片中世界之遼闊而讚嘆不已。但崔斯坦環顧四周，壓低聲音坦言道：「我不知道他們為什麼這樣想。」每個布景的規模都比他過去習慣的來得小。他以《落跑雞》的大型穀倉布景為例，每個布景都可以說是設有幾十部複雜攝影機配置、移動方式與照明方案的競技場。

然而，這些不同的觀點並不難解釋，因為與威斯取景構圖的方式有關。

威斯獨特的取景方式在這裡並不需要太多介紹：已有許多評論家和學者解釋過，也曾有影像文字作者（video essayist）加以說明，受到無數電影學生模仿，也有許多 YouTuber 拿來搞笑。如果你曾看過威斯·安德森的電影，你可能已經能辨認並記下威斯的取景方式，還可以用幾個手勢簡單示範看起來會是如何。

在我們眼中，威斯·安德森的典型取景予人直白、平淺的感覺。通常是正面鏡頭或剪影，一般居中且對稱，然後一個一個鏡頭接續下去。如果你是電影工作者，你會說威斯一直把三腳架放在非常靠近動作軸（又稱 180 度假想線）的地方，而不在軸線上的時候，通常恰好與軸線相差 90 度。如果你是劇場工作者，你可能會用「鏡框式」（proscenium）來形容威斯·安德森的某些構圖。如果你是受敬重的電影理論家大衛·博特威爾（David Bordwell），正在替《威斯·安德森作品集：歡迎來到布達佩斯大飯店》撰寫論文，那麼你可能會將威斯構圖的方式稱為藝術理論家海因里希·沃爾夫林（Heinrich Wölfflin）所謂的「平面」（planimetric）風格，而且你可能可以精確地總結出，威斯選擇攝影機角度的方式是「羅盤角」（compass-point）風格。如果你是普通人，大概只會將它稱為「威斯·安德森風格」了。

無論如何稱呼，在拍攝停格動畫時，這種風格會產生很大的影響。有些是失分的陷阱，不過許多加分的地方。與其用攝影機繞著汽車旅館、跟著移動的火車或在地中海四處拍攝，直到以 90 度角停在某個地方，然後將它裝飾到勉強算是安德森風格，你可以建構出腦海裡的鏡頭──不是腦海裡看到的整個世界，而是只有你想要讓人在銀幕上看到的四角畫面；花費時間和金錢打造不會出現在畫格裡的任何東西，都是沒有意義的。在像《落跑雞》這樣的影片中，一般的鏡頭只是在一個布景的好幾個可能取景方式中，挑選其中之一使用──每個鏡頭都是在一個大型連續空間中切下一小格的有限呈現，在這樣的拍攝方式中，攝影機幾乎可以像在真正的房間或穀倉裡拍攝般地四處探索。不過在《犬之島》中，大部分布景的建構，都是以腦海中的特定平面視圖為依據。

上圖：插畫家莫莉‧羅森布拉特在燈光刻意調暗的「組」裡等待。她身後的燈對著大型保麗龍「反射板」──反射光束比直接打在戲偶身上的光來的更寬更柔和。

下圖：炙熱的光線打在「老大」身上，讓皮毛突顯出來。

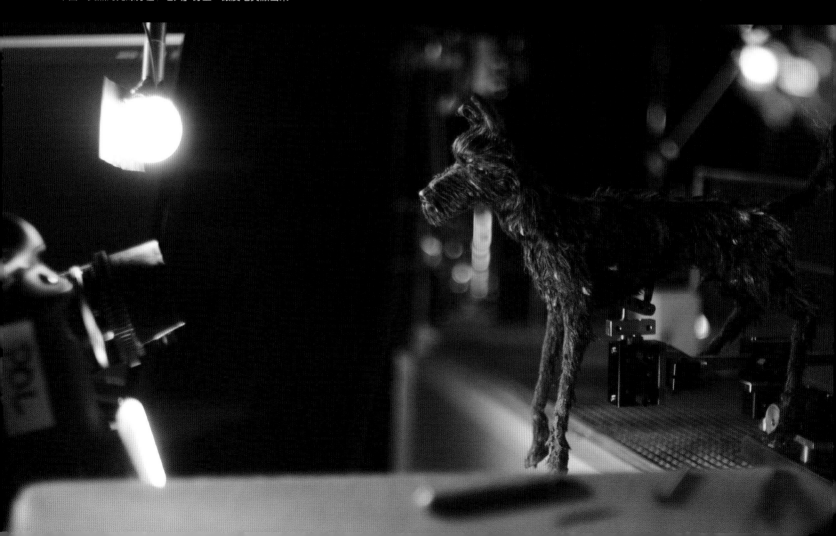

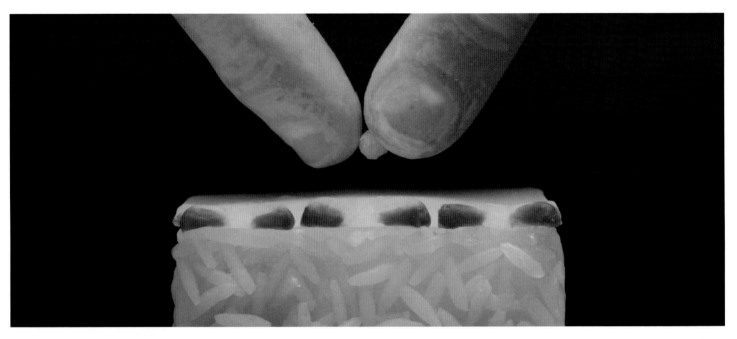

當你看到淺景深的圖像時，大腦通常會認定被拍攝物應該很「小」或是近距離「特寫」。若將物體放在眼前六英寸（約十五公分）處，看起來就會是圖片中的樣子（無論是攝影機鏡頭或人的肉眼，只要被拍攝物愈接近，景深就愈淺）。在這個壽芥末的關鍵鏡頭，威斯與崔斯坦要的就是淺景深的效果。

很多布景都不適合其他用途。《犬之島》的世界之所以看起來大得與預算不成比例，其中一個原因在於許多布景都運用了強迫透視（借位攝影）的手法：位於前景的物體看起來比實際來得大，位於背景的物體則因為比例縮小而看起來很遠。這麼說好了，一個布景可能只有四平方英尺（0.37 平方公尺）大，在鏡頭底下看起來卻像是占了兩個組的二十英尺（六公尺）深昂貴遠景。

例如街頭抗議的場景，在前景使用實物大小的戲偶，中景使用中型戲偶，遠景使用小型戲偶。街道隨著遠離鏡頭而緩緩傾斜，每座摩天大樓也會比在它前面一點的那一座來得小。這布景是按照特定的攝影機角度與一個特定鏡頭來打造的──從其他視角來觀看這個布景將會破壞摩天大樓林立的錯覺。

每個人都知道，威斯每部電影彼此之間的相似處大過像其他人的作品。乍看之下，這可能會掩蓋了威斯的執導方式多年來不斷改變和演進的事實。威斯確實會在每部作品中嘗試新方法，而且身為一個電影迷，他也持續不斷地挑戰自己，去模仿過往的電影大師，並且掌握他們的慣用技巧。

如果你和這部電影的任何一位工作人員聊一聊，會不停地聽到幾個名字：威爾斯、法蘭克海默、庫柏力克，以及當然了，黑澤明。這些導演一直都在威斯的腦海裡，而且他們都有一些共同點：威斯想用來替《犬之島》建立風格基調的電影攝影技術。諷刺的是，停格動畫可能是最不適合嘗試這些技術的地方。

雜草叢生的高爾夫球場，可能是威斯最簡單也最聰明的布景之一，裡面處處有視覺雙關與巧妙的致敬。它也是《犬之島》裡一種無處不在、極其耗時的攝影技巧展現舞台，而且這種技巧如果有效幾乎肯定會被忽視──即「泛焦」攝影（pan-focus，遠近景同時攝影法）的錯覺。

領袖狗群耐心地坐在一個白色天空的布景中，牠們的頭從銀色草地上冒出來，有些在近處，有些在遠處。這是刻意模仿黑澤明風格的構圖：大團體的走位是黑澤明的特色之一。威斯向也來擅長群體鏡頭，不過他努力將這些人物堆疊得更深，以此對黑澤明的感性致意。

黑澤明（就如威爾斯、法蘭克海默、庫柏力克與其他偉大導演）喜歡玩弄泛焦或「深焦」（deep-focus）的攝影技巧。泛焦鏡頭很早就已經存在，不過最先大力倡導並推廣這種技巧的是攝影師葛雷格・托蘭德，他在替奧

阿中與領袖狗群在草原上的深焦鏡頭（上圖），說明可見左頁內文。下圖則是同一鏡頭的相反角度：「朱比特」與「先知」從銀色草叢中現身。

森‧威爾斯拍攝 1941 年上映的《大國民》一片時，比先前任何一部電影都更加倚賴泛焦技巧。托蘭德的創新讓威爾斯能同時將演員放在深景深的前景與背景中，並且讓每個人物都保持清晰。為了達到這種效果，你必須先了解並迴避特定光學原理。你需要對的設備——焦距相當短的廣角鏡頭，否則你就需要感光度相當高的電影膠片或打光非常明亮的布景——這些能讓鏡頭光圈關到只剩下一個非常小的洞的條件。托蘭德將上述三者結合運用：廣角鏡頭、高感光度電影膠片與明亮的照明。黑澤明與他的攝影師通常能成功運用非常長的望遠鏡頭，以及非常明亮的照明，來補強鏡頭長度。

泛焦攝影技術的目的，是要最大幅度地增加「景深」。所謂的景深是攝影術語，指對焦拍攝對象（對焦點）前

上圖與右頁：科學實驗室的場景，拍攝經過好幾「道」手續，每張照片中打開和關閉的燈都不一樣。

後相對清晰的成像範圍。若要說達到「泛焦」（鏡頭中從最遠到最近的所有東西看起來都非常清晰），就是表示鏡頭景深非常深的另一種說法。

對《犬之島》工作人員來說很不幸的是，影響到鏡頭景深的因素還有另一個：拍攝對象與鏡頭之間的距離。在拍攝這些迷你演員的時候，這會造成一個問題。如果你拿起手機，打開相機應用程式，就可以看到問題所在。你的手機有一個非常廣角的鏡頭，如果你在室外，或是在明亮的房間裡，要同時清楚拍下位於前景的女友和位於背景的邋遢咖啡師，並不會有什麼問題。不過當你坐下來，試著拍下前景中濃縮咖啡杯的特寫，並在背景帶上女友點的法式鹹派時，你就會注意到，你的濃縮咖啡非常清晰，鹹派則有點模糊，而後方的咖啡師幾乎難以辨認。

對焦物體離鏡頭愈近，景深就愈淺。當然，拍攝物體愈小（一個濃縮咖啡杯，一片鹹派，一個身著太空服正在尋找愛犬的十英寸〔約二十五公分〕高小男孩），你的

相機首先得放得更近才行。

結果是，事實上，《犬之島》大部分的鏡頭都被淺焦和淺景深的問題所困擾。這限制了威斯想模仿黑澤明群體鏡頭的能力。值得慶幸的是，這個問題有個相當耗時但極有效的變通辦法，而《犬之島》大部分鏡頭都設法用上了——「多道」拍攝手法的運用。替一個場景拍攝一道過程時，動畫師會將特定戲偶或物體獨立出來，從頭到尾做完它的鏡頭；然後重新開始另一道過程，替另一組戲偶製作動畫。這個過程總數並不一定，可能有兩道，也可以有十道。最後，視覺特效團隊會將不同的過程組合成一個畫面。

如果運用多道過程的手法來模擬泛焦鏡頭，就如工作人員處理高爾夫球場場景的方式，必須為每一層景深製作一道新的過程。將焦點放在前景的「老大」身上，然後將牠的動作製作成動畫：點擊、點擊、點擊、點擊，直到完成一道過程。調整鏡頭：將焦點放在位置稍遠、位於中景的「雷克斯」身上，將牠的動作製作成動畫：點

上圖上：威斯在《月昇冒險王國》的群體
鏡頭構圖之一，卡其童子軍發現沙庫斯基
從拘禁地逃跑了。

上圖中左：黑澤明尤其欣賞一大群人動作
反應一致時帶來的喜感，而且以創意十足
的手法讓所有人的臉都能進到畫面裡。在
《天國與地獄》的這個鏡頭，這些偵探的
動作完全一致。

擊、點擊、完成第二道過程。將焦點拉到「國王」身上：點擊、點擊、完成第三道過程。將檔案發送給視覺特效工作室，讓技術人員將每一道過程合併起來，也可能會加入其他組傳來的更多元素——水、煙、無人機、有軌電車或城市天際線的鏡頭。

據說，福克蘭子爵（Lucius Cary, 2nd Viscount Falkland，1610-1643）曾言：「沒有必要做出決定時，就不要做決定。」以多道過程的手法拍攝，在威斯必須等到看到鏡頭播放效果再做決定的時候，是有些幫助的。

模塊與模組化的科學實驗室場景，是一整面用鼓鼓的箱子和面板構成的牆。許許多多電腦面板上嵌著微小的二極管、發光按鈕與背光鍵盤。布景背面鏡頭拍不到的地方，是一團密密麻麻的電線。「成千上萬的電線如義大利麵條般一湧而出，」崔斯坦・奧利佛表示：「每個照明燈具的電線都是獨立的。」

在最後一個鏡頭中，燈光會閃爍。確切的閃爍模式太過複雜，這裡無法以動畫過程解釋清楚。不管你信不信，最簡單的方法，是分別替不同配置的燈光開關方式，拍攝多道過程。

但這幾道過程的拍攝方式稍有不同：不需要每次備份再從頭拍攝。將戲偶移動到新位置，拍下一格。打開或關閉一個燈光開關，拍下一格。再打開或關閉另一個燈光開關，再拍一格……如此繼續下去。接下來，只要讓威斯和後製人員決定按鍵和螢幕在完成鏡頭中應該如何閃爍即可。在一部威斯希望所有效果都能用相機拍攝的電影中，每個人都希望能避免利用電腦特效製作人造「光源」的情況。拍攝多道過程的做法讓工作人員能針對燈光、焦點、戲偶動作的時間點等進行最後調整。崔斯坦表示：「基於種種原因，我想不出有哪個鏡頭沒有至少三道的過程，這只是為了讓他在最後能夠選擇。」

「我們可以做得更像這樣嗎？」威斯在電視攝影棚場景初步草圖的筆記上這麼寫著，並附上強尼・卡森（Johnny Carson，1925-2005 年，知名節目主持人）每天晚上都會穿過的那塊彩色布簾。四四方方的舞台座椅裝潢，則是另一個對《今夜秀》（*The Tonight Show*）表達致意之處：一個個色塊像極了一年級小朋友用的餐墊紙。卡森的幾何圖案地毯也出現了，布置上類似於電視劇《雙峰》（*Twin Peaks*）裡的「黑居所」，橘色與綠色羊毛毯蜿蜒形成之字形長條狀。

電視攝影棚場景需要一個長的推軌鏡頭——相機應該要水平橫向移動拍攝三到四英尺（大約一公尺），經過副控室的監看螢幕、電纜與燈光面板等，最後來到色彩繽紛的脫口秀節目場景。將推軌鏡頭製作成動畫，需要非常高的精確度。如果相機的間隔沒有抓好，鏡頭看起來會就會搖搖晃晃的。在單一運鏡或是看來可以有點顛簸的鏡頭中，有才華的動畫師可以用手一次又一次地把

奧森・威爾斯與葛雷格・托蘭德在《大國民》的泛焦鏡頭中使用了廣角鏡頭來拍攝（左頁左下）。在 1960 年代，黑澤明開始表現出他對較長焦鏡頭的偏好，卻仍然想要泛焦效果。為了兼顧兩者，他需要更明亮（也更熱）的照明。

根據黑澤明紀錄片《創作是美妙的》（*It Is Wonderful to Create*）中受訪劇組成員的說法，攝影棚內的溫度有時可達華氏 120 度（攝氏 49 度）。《懶夫睡漢》的這個室內場景（左頁中右）需要拍攝很多次。黑澤明一直堅持當時還是新秀演員的加藤武（畫面右邊）並沒有抓到正確的角色狀態，因而重拍了很多遍。根據加藤的說法，當時，燈光組成員已經在用燈具發出的熱來烤蕃薯。藤原釜足（畫面中間）顯然熱到開始冒煙。電影中的另一位演員三橋達也看著藤原在每次拍攝之間裡裡外外

走來走去——他的手帕濕得可以擰出好幾桶汗水來。

停格動畫的製作則比較容易些——除了增加照明以外，也可以調整快門速度，進行長時間曝光。他們不需要承受黑澤明的組員必須忍受的高溫。儘管如此，光圈能夠縮小的程度仍然是有限的，這也就是「多道」拍攝可以發揮之處。

《大國民》就如《犬之島》，片中充滿了各種合成技巧，讓光學上不可能達到的鏡頭成為可能。肯恩讀完利蘭的歌劇評論的鏡頭（左頁右下）事實上是從相同角度拍攝的兩個鏡頭（我們可以說是分成兩「道」拍攝），兩次拍攝的焦點分別定在不同深度。其中一道的焦點放在前景的肯恩身上，另一道則放在位於中景的利蘭身上，而在門口可看到伯恩斯坦的剪影，即使位於後景，身形仍然清晰可見。

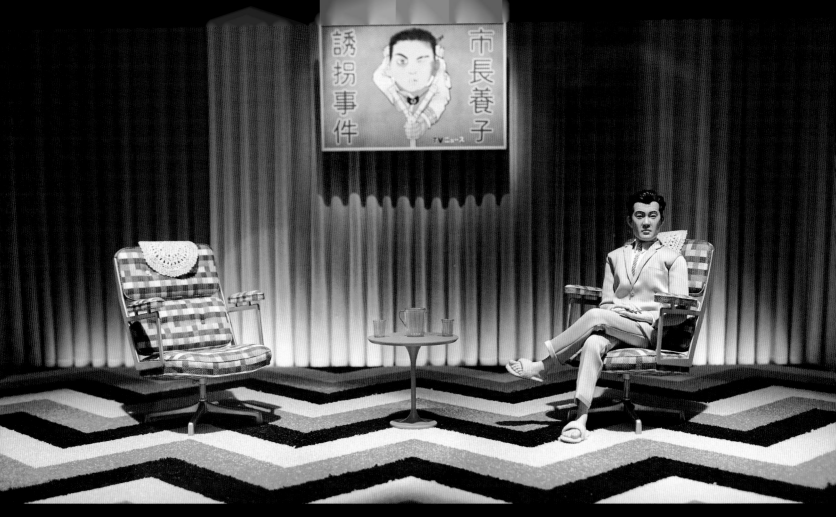

上圖：威斯與美術部門藉著裝飾電視攝影棚場景的機會，向 20 世紀中葉的重要作品致意：鬱金香邊桌與電視螢幕模仿埃羅‧沙里寧（Eero Saarinen）於 1958 年推出的台座系列（Pedestal Collection）；扶手椅仿造安德烈‧凡登博克（André Vandenbeuck）的珍提麗娜（Gentilina）款，再按照強尼‧卡森的扶手椅重新裱布，白色頭枕則是為了避免椅背沾上美髮產品；新聞主播不自然的笑容與向上斜的髮型，則是受到黑澤明年輕時期照片的啟發。

下圖：藉由電腦動作控制攝影系統，可以在整個布景裡追蹤拍攝。

下頁：在這個高爾夫球場的場景，阿中會出現在拍攝背景裡。相機與狗群之間的一小片草地，是為了增加前景細節而加的。草地是用倒過來的掃帚刷毛噴成銀色做成。

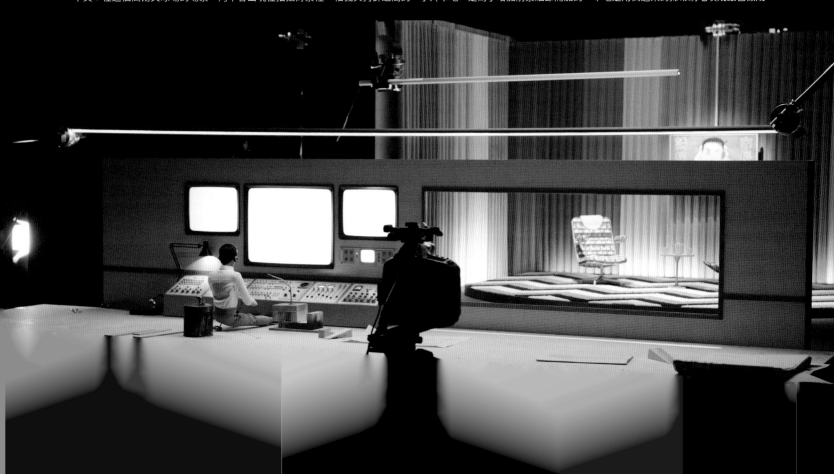

相機放下去拍，不過像是這種需要長時間順暢移動的鏡頭，這種方法並不管用。更糟糕的是，還有需要拉焦的問題：每拍攝一個新畫格，聚焦環就必須微調幾度，因此在鏡頭開始的時候，電視台工作人員是清晰的，而到鏡頭結束的時候，則變成新聞主播是清晰的。

要完美達到這些目標，對平常人來說是不可能的任務。此時就要採用 MoCo，也就是「動作控制」（motion control）的攝影技術。基本上來說，就是個機器人。MoCo 設備讓動畫師可以在電腦的協助下標出攝影機位置與焦點標記，然後在這些位置之間進行機械輔助攝影機移動。每次都很完美，而且完全是可重複的。

這個場景的 MoCo 機器是一個架在長螺紋桿上的光滑金屬軌道。相機的接環被旋在桿上，就像螺栓上的螺母。相機可以沿著長桿滑動到精確的位置上。整組設備都會連接到工作塔。

戲偶還沒來，不過工作人員正在用 MoCo 機器拍攝空白的素材背景，也就是說，拍攝沒有放上戲偶的乾淨空

白布景作為第一道過程，為視覺特效師提供一個很有用的空白圖層，這個圖層在他們合成其他畫面、以數位方式去除支持結構或其他垃圾的時候非常方便。工作人員在拍攝第二道過程時，每個拍攝位置必須要一模一樣。有了 MoCo 的協助，就可以輕鬆達成。

我的腳又不小心碰到燈架的腳，不過這次很意外地聽到砰的一聲。我往下看，注意到燈架的腳有兩塊木頭保護著，木頭呈垂直狀，牢牢固定在地板上。工作人員將之稱為「踢板」──我環顧了一下攝影棚，注意到大部分的燈架上都有這東西。沒有踢板的燈則都被穩穩地用熱熔膠黏在地板上──熱熔膠這種東西是很好的保護措施，專業人士可以在場景完成以後輕易地撕除，不過門外漢腳上捉摸不定的運動鞋則完全撼動不了。

IN PRAISE OF SHADOWS
陰翳禮讚
攝影指導崔斯坦·奧利佛的訪談

崔斯坦·奧利佛在英國停格動畫界有著相當傳奇的職業生涯：他曾參與早期兩集《酷狗寶貝》原創短片的製作，後來也擔任阿德曼動畫的《落跑雞》、《酷狗寶貝之魔兔詛咒》與萊卡動畫公司《派拉諾曼：靈動小子》等片的攝影指導。他是威斯拍攝《超級狐狸先生》的攝影指導，這次因為威斯劇本的魅力，再次與威斯合作《犬之島》。

「威斯把劇本寄給我的時候，我一口氣就讀完了，然後跟我女友說：『這是我讀過最好的劇本。』我平時的閱讀量是很大的。」崔斯坦暫時從拍攝工作抽身，坐下來與我們談談有關照明、鏡頭、焦點與藝術形式演變等話題。

手邊有這麼多組同時進行的工作，你的一天是怎麼度過的？

很忙，不過我習慣了。我是說，這是我第六部停格動畫電影——不是短片而是真正的劇情長片。事實上，這比我在萊卡公司統籌的規模還要小一點，那時負責五、六十組的攝影棚，這邊只有四十出頭。人在精神上有一個完全的飽和點，我想這個規模差不多是可以處理的。

我也很喜歡動手操作很多東西。在那四十多個組裡，我通常負責其中的十三到十六組。我喜歡實際處理燈光的過程，讓其他人看到我動手，對我來說也很重要。

所以你不只是監督，而是實際下場？

我不可能單純監督而已。在這裡進行的每一個畫格，我幾乎都會看過，還會對照拍攝效果的參考資料。因此我手下還有另外三位負責燈光的工作人員，我和他們已經合作很多年，很了解也很信任他們。

他們是燈光攝影師。

左頁：調整光線的崔斯坦。

上圖：阿中與狗群排成一排等待拍攝。小型「反射板」將光線反射到他們的臉上。

是的，就是燈光攝影師。其中詹姆斯·路易斯（James Lewis）和我曾在《超級狐狸先生》合作過，因此在這方面他可以說是我的左右手。我看著他們做的每一件事，在開始動手前我會把筆記給他們參考，並確保我們的色調是正確的，還有確定這場戲是在一天中的哪個時間，也就是確定主光[1]該在哪裡。通常威斯的作品並沒有主光，那我的職責就是要確保光線看起來連貫。

那麼，停格動畫和真人電影的攝影指導工作到底有何不同？

相較於實物的拍攝，在拍攝比較小的物體時，要考慮非常多。先不要去想藝術層面的問題，而是要思考鏡頭數學之類的普通物理學。對焦是非常困難的，而且我始終覺得，威斯還是希望能拍出像真人影片那樣的對焦效果。然而在真人影片中，他與最近拍攝對象的距離約為四或五英尺（120-150 公分），因此相機對焦範圍是在合理光圈值[2]下從四或五英尺到無限遠處[3]。而我們的景深[4]只有一英寸（2.54 公分）。

我看著黑色沙灘場景的相機時，發現光圈設在 f/16。這對你們來說很平常嗎？

是的，那是我們的起點。因為他總是會要求更多一點，而我們能給多一點的唯一辦法，就是從 f/16 開始，接著他就可以得到 f/22。不過那還是會牽涉到相機鏡頭的表現。

相機鏡頭多少會針對 f/4 到 f/8 這個區段進行優化，不在這個範圍內，表現就不盡理想。此外，因為我們使用的相機鏡頭數量非常多——這個案子用到的鏡頭可能有兩百顆，我們基本上需要為每台相機製作一個資料庫。因此，我們並無法按我的期望花錢購置相機鏡頭。就這個案子來說，我並沒有兩組庫克[5]（Cooke）系列的定焦鏡頭[6]，而是有一百八十顆尼康（Nikon）手動鏡頭，這些鏡頭的製造日期都在過去四十年間。

是啊，看來是有點年份。

是啊，挺復古的，並不只是那個因素的緣故。我的意思是，它本身就有那種感覺。不過那些鏡頭原本的用途，本來只是拍拍耶誕節、生日與海灘假的照片而已，更專業一點可能是球員進球的景象（笑）。

你要求這些鏡頭超越自我⋯⋯

沒錯，而且你也用相機做了一些超出它原本設計用途的事。相機的性能愈來愈好，不過隨著每一個新功能的出現，我們都得坐下來，針對市面上的數位相機進行大規模的測試，因為它們並不是設計來拍攝能一起播放的連貫圖像的。

在布景周圍走了一下，你似乎是用常見的佳能（Canon）數位單眼相機[7]來拍攝——是這樣的嗎？

它們確實是常見的相機，不過從另一方面來說，其實也不是這

樣。我們用的是 1DX ——這是高檔的專業級相機。我們有全幅 Raw 檔可以用於製作。自 5D 問世以來，或多或少已成為業界標準，而 1DX 無疑是往前跨了相當大的一步。就原本用途而言，5D 確實很棒，不過它完全不適合用來拍攝動畫，箇中原因有很多，其中包括晶片在溫度變動下的穩定性。1DX 則有著驚人的穩定性。

所以這些相機都是工作塔上的配備。

是的，而且連到 Dragonframe 停格動畫軟體上。我想，在過去十年間，這個軟體是我們生活中最大的改變。它是個非常棒的工具包，我們等這東西問世，如果沒三十年，至少也等二十年了。過去，我們是在 Commodore 遊戲電腦上跑一個系統。

Dragonframe 聽起來確實有點像 Commodore 的遊戲。

確實如此。Dragonframe 的優點，在於它的回應速度非常快，而且非常容易使用。我從工作塔可以百分之百地手動操控相機，因此我幾乎可以改變所有東西。

大概除了那些復古的定焦鏡頭之外⋯⋯

那些確實沒辦法改動——不過就相機而言，我可以控制快門速度[8]、色溫[9]、感光度[10]等，那些東西都在那裡。而且就在那裡，我不用再點進去相機查看顯示⋯⋯

而且你根本也不用碰它⋯⋯

就是這樣。

上圖：工作人員替他們的設備取名字，並不是什麼稀奇的事——這是要分辨相同設備的最佳方式。名字比型號數字更容易記住，主題取得巧，更有助於提升士氣。圖片中這台佳能 1DX 便以導演北野武來命名。在拍攝現場我也看到以導演衣笠貞之助與熊井啟命名的數位單眼相機。

右頁：面對相機的「雷克斯」，柔光從背後打在牠的皮毛上。

有個前幾年開始流行的技巧叫「小人國特效」（miniature-faking），主要是利用移軸鏡頭拍攝出所有人物與建築都只有幾公分高的效果——就如電影《社群網戰》（*The Social Network*）的賽船場景，或是電視劇《新世紀福爾摩斯》(*Sherlock*) 的片頭設計。看起來，你在這邊做的事剛好相反——某種意義上，你要的是「大人國特效」（large-faking）。你得要怎麼做，才能避免看起來不會像是在拍攝一大堆戲偶？

這個問題很好，我們在很久以前也曾經問過自己同樣的問題。並沒有真正的答案，不過我認為，運鏡方面的許多進步，就是要讓你減少正在觀看動畫的感覺。對我來說，動畫電影不應該是只關乎動畫的。你應該去看了以後說：「那是一部很棒的電影……噢，對了，它是動畫。」

而且我絕不會在攝影或燈光方面做出任何讓步；儘管威斯喜歡的樣子，比我平常的做法來得更平更柔。

現場用了很多大塊絲綢（崔斯坦做了鬼臉）——你不想聊聊？

不太想（笑）。

是為了要做出適合的質感和設計嗎？

是的，完全就是這個原因。我對威斯的感覺，是他實際上在追求的是一個大型繪本。你在看電影時就好像是打開繪本，然後說：「哇，看看那個。」然後你仔細閱讀，再翻頁，看到另一幅可愛的圖畫，而這幅圖畫和你方才看到的那幅不一定是有關聯的。

在現場工作時，我們總是會講到《月昇冒險王國》的一個場景，就是艾德華・諾頓俯身從外面進入一頂迷你帳篷，然後你看到他在這頂巨大的帳篷裡站得直挺挺的，而且你從來不會去質疑這帳篷的大小事實上翻了四倍。不過這招還有點管用。

你接受了威斯版本的現實。

我想是的。

可以聊聊有關替皮毛打光，以及替那種用於皮膚的半透明樹脂打光的問題嗎？

單就毛皮來說，並不困難。但如果想要讓它看起來非常平，那就會是個問題了。

無論你把燈打得多平，毛髮都具有一定程度的毛邊泛光，看起

來稍微閃閃發光，因為銳化範圍非常亮且明確。毛髮會造成光線分割，因此我們有時候柔化光線的程度，會更甚於一般柔光。

所以除了「威斯‧安德森的緣故」，你也會因為這些材質的複雜性，而把光打得愈來愈柔？

是的，而且有時候，威斯會想要能讓輪廓非常明顯的背光，結果狗兒周圍就會出現這種邊。

很多時候，我們會運用多道過程的做法來拍攝，只是為了讓自己沒有後顧之憂而已。所以我們接著可能會將綠屏放在那具戲偶後面，將背光關掉再拍一次，如此一來，如果需要減少那個光量，我們手上會有一個沒有光量的版本可以用來調整，以防萬一威斯說：「噢，那有點太亮了。」

至於皮膚的質感，半透明是很微妙的，因為它能賦予皮膚更自然、在表面下的散射——光線會穿過也會反射。黏土是非常緻密的材質——當我們製作《酷狗寶貝》電影的時候，酷狗阿高絕對是個該死的噩夢，因為牠幾乎是白色的。而且，牠的部分有時候會被裁切[11]，看來一片死白，成了整個布景中最亮的東西；真的很難搞定。所以你現在知道了，矽膠其實是很好處理的材料。

有些場景可以提供相當多的內部光源[12]。例如，我看到歌舞伎劇場的部分……那些小燈籠似乎相當亮。

確實如此。而且在過去三四年間，LED 的顏色已經相當準確。然而，我們還是有很多鎢絲燈具，因為即使是一個小小的鎢絲燈泡，還是可以帶來一種光輝感和現實感。所以在市政圓廳裡那座大型紅色劇院中，樓上觀眾席邊緣的那些燈籠都是用鎢絲燈具——其實是汽車煞車燈的燈泡。

你還用了什麼替那個場景打光？像箱子裡的人，實際上大多是靠設在布景裡的內部光源來照明嗎？

是啊，不過其實裡頭的光源並沒有很多，它是相當低色調[13]的。裡面確實有一些零零碎碎的光源。那裡的想法，是要讓那種明亮漆紅色的感覺能發揮效用。所以，你必須要處理光線的入射角[14]，才不會看到光源反射在有光澤的東西上。如果燈的位置錯了，你就會看到一個熱點。因此所有東西都會不停地被彎曲，以確保那樣的情形不會發生。

谷崎潤一郎所寫的《陰翳禮讚》裡面有一段很棒，他講到漆器為何不該出現在博物館中，以及漆器也不應該是可以在大白天看到的物品。例如，他認為這些帶有金粉的黑漆盒應該放在茶室中的陰暗房間內，只露出一角來。

市政圓廳的布景絕對給人那樣的感覺——一絲陰暗中，光線照射在漆面的地方可看到微微閃爍。

沒錯。我們也會用這個方法來解決畫面太平的問題。還有另一

個小場景，當祕密小組的成員都在這塊極其精美的漆面板前方，這塊漆面板非常高，幾乎帶有漫畫風格，做得非常細膩。美術組一次又一次地重複上漆，因為威斯希望畫面看起來完全是平的，所以上面不能出現任何強光效果。它們也可以被印在銅版紙上（笑）。完全沒有跡象顯示它們會出現任何反射。

你必須要用精神去感受那些漆的存在……（笑）

對啊，不過整個過程都順利完成了。這就像是雕像的背面，你永遠看不到，可是你知道那裡是有被雕刻的。

在這部電影中，室內場景與戶外場景的對比似乎非常大。例如在垃圾島和夜間室內的對比——

我想室內布置的部分，你得把它們當成小珠寶盒來思考。威斯會花很多時間來布置——壁紙、地毯，甚至電燈開關。我覺得他在那個領域非常開心。由於戶外場景的規模很大，就沒那麼多的修修補補，這可能是比較幸運的地方。

有沒有任何電影攝影師的作品，讓你當成這部電影的參考，或是從中尋求靈感？

我欣賞的真人電影攝影指導有很多。我很少參考其他動畫電影，因為就如前面所言，我不想因為這些電影是動畫而做出任何妥協。我一直很喜歡康拉德‧霍爾（Conrad L. Hall）——例如《非法正義》（*Road to Perdition*）一片。霍爾絕對是個天才。羅傑‧狄金斯（Roger Deakins）也很棒。

威斯非常喜歡《教父》（*The Godfather*），也非常喜歡庫柏力克。我想，處處都有庫柏力克的影子：又大又平的白色空間。

上圖：崔斯坦‧奧利佛在工作上以康拉德‧霍爾的電影攝影為標竿。《超級狐狸先生》的部分燈光效果便受到霍爾的風格啟發，我們可以在這組《超級狐狸先生》與《非法正義》的比較中清楚看到。

右頁上圖：歌舞伎表演場有好幾個內部光源效果——如舞台上的腳燈、上方的紙燈籠。

右頁中圖：拉麵店棒球隊場景的紙燈籠內部光源。

右頁下圖：在這個阿中與「老大」的場景中，小燈籠與小燈泡有內部光源的效果。

然而，他有時也會讓我做一個相當戲劇化的段落。《超級狐狸先生》一片有一個下水道片段，我可以把質感、主光、清晰的陰影等等，全都一股腦丟進去。

那確實有點《非法正義》的感覺。

很好，謝謝你這麼說。至於這部電影，裡面有個龐大的推軌鏡頭，兩隻狗繞著動物試驗工廠走。這一段有一分多鐘長，我們仍然在拍攝，從一個令人難以置信的破敗環境，再到另一個令人難以置信的破敗環境。我們差不多才把布景給組好，結果卻變得愈來愈長。威斯剛剛才停止向我發送筆記，我的反應就像是，「也許這就是了。也許這是他給我的那個！」（笑）

ES

主光：場景的主要照明光源。主光通常會設在故事世界中具有明亮光源的位置——街燈、電視螢幕、太陽等。電影攝影師的所謂「三點打光法」，首先要確定「主光」的角度，然後放置「補光」（替主光照不到的區域打光）與「背光」（打在角色或物品背部以幫助他們從背景區分出來）。在許多威斯的鏡頭中，例如垃圾島上的幾個陰天場景，光線似乎均勻從各個方向同時出現，或是從許多小點輻射而出，此時似乎也就沒有必要刻意將哪個光源視為主光。

光圈值：指「光圈」的設定，光圈是光線通過以進入相機機身的門。光圈直徑受到鏡頭內部一個可擴大的金屬結構控制。相機鏡頭的光圈就好比人眼的虹膜，光圈開口就如鏡頭的瞳孔。

光圈讓攝影師能調整鏡頭的明亮度，也有助於決定鏡頭的景深。光圈大小可以用光圈值來表示，是一組具有固定比例的比率值。f/2 的光圈開得相當大，拍攝出來的景深較淺。f/11 的光圈開得相當小，拍攝出來的景深較深。從較高的光圈值調整到較低的光圈值，是將光圈「擴大」；從較低的光圈值調整到較高的光圈值，則是將光圈「縮小」。

崔斯坦針對景深提出的解釋：當你聚焦在距離相機四或五英尺的物品上時，就他想到的情況，若光圈設置在相當典型的係數上（見2），景深則會一直延續到背景無限遠處。

景深：當鏡頭聚焦在一物體上時，物體前後的某些區域也會落入清晰對焦的範圍。看起來清晰對焦的範圍，就是所謂的景深。鏡頭景深的深淺，會受到光學法則影響，其中最重要的是——

靠近程度：對焦物體離鏡頭較近，景深較淺；對焦物體離鏡頭較遠，景深較深。

鏡頭長度：鏡頭較長時（「焦距」較長，拍攝視野較窄，景物放大），景深會比較淺。鏡頭較寬時（「焦距」較短，拍攝視野較寬，景物縮小），景深會較深。

光圈：光圈較大時景深較淺，光圈較小時景深較深。

上面這三個因素都可以經過調整來相互補償。長焦鏡頭意味著景深淺，不過假使將光圈調得很小，效果則可以互相抵消。在這裡，崔斯坦指出，如果拍攝物體（例如演員，距離相機四到五英尺，要達到深景深並不難；不過當你在拍攝的是非常靠近鏡頭的戲偶時，景深通常只會有一英寸。

庫克：庫克光學是英國著名的鏡頭製造商，該公司製作的鏡頭就好比電影界的勞斯萊斯——名貴、製作精良且價格高昂。用該公司鏡頭拍攝出來的「庫克風格」，非常受到電影攝影師推崇。

盯著 28mm 定焦鏡鏡筒的「老大」。

6　**定焦鏡頭**：定焦鏡頭與變焦鏡頭相反。定焦鏡頭的長度無法改變──無法「拉近」。定焦鏡頭的表現往往比變焦鏡頭好，不過每當你想要從廣角視野拉到望遠視野時，就必須要換鏡頭。這也表示，你會需要一整組的定焦鏡頭，而不只是一顆變焦鏡頭就能搞定的。每個定焦鏡頭的品牌與型號都有各自的「風格」，如果你想要讓影片中的所有鏡頭相互一致，就必須使用來自同一製造商的相配定焦鏡頭組。如果你有四十台相機在拍攝，那麼每個型號都得準備一顆以上才行。如此一來，要準備的鏡頭就會非常多。

7　**數位單眼相機**：指數位單眼反光相機，也就是可更換鏡頭並具有數位感測器的專業靜態攝影相機。佳能與尼康是受歡迎的品牌。專業攝影師通常會使用高檔型號，不過市面上也有適合家用的經濟型單眼與類單眼相機。21 世紀早期超低預算的獨立製片界就是倚靠數位單眼相機，這些相機可以使用高品質鏡頭拍攝出高解析度影片，價格比大多數像樣的攝影機來得低。此外，數位單眼相機也可以拍攝更高解析度的靜態照片。停格動畫可以利用數位單眼相機拍攝出極高解析度的素材──如果拍攝的是真人影片，數位單眼相機拍出的素材，幾乎可以媲美高階數位電影攝影機的拍攝成果。

8　**快門速度**：相機快門打開的時間長短──也就是感測器曝光的時間，通常以幾分之一秒為單位。

9　**色溫**：就這個狀況而言，崔斯坦用這個術語來指稱所謂的白平衡。日光、燈光與螢光都有不同的顏色；設定白平衡，表示告訴相機將特定顏色的光當成「白色」。

10　**感光度**：感光度原本指不同種賽璐珞膠片的光敏度，現在則是數位相機上的可調節設定，能決定數位單眼相機數位感測器的光敏度。

11　**裁切**：任何超出媒材準確記錄能力的信號，都可以被稱為「裁切」（clip）。圖像中因為太明亮而無法被相機膠卷或數位感測器正確重現的區域，會呈現純白色；此區域的形狀與紋理等細節都無法呈現出來。快到裁切程度的明亮區域，被稱為「熱點」（hot）。如果熱點是電影攝影師所追求的效果，就不一定是壞事，不過這些區域通常需要密切的監控。

12　**內部光源**：屬於布景的一部分，同時也能替布景提供照明的光源。

13　**低色調**：用於繪畫、靜態攝影與電影的術語，有幾個稍有不同的定義。在低色調的圖像中，構圖中有大片區域是陰暗的。在這裡的情況，崔斯坦的意思是鏡頭只用少少的燈來照明，他避開了三點打光法的部分常用光源，讓整個鏡頭顯得相當陰暗低調，只有少數明亮部分與打在角色身上的微妙局部照明。

14　**入射角**：物理術語，指光線進入並打在物體上的角度。反射角指光線從物體反彈出去的角度。入射角與反射角都是電影攝影師必須特別關注的。

A PLEASANT SHOCK

愉快的驚嚇

資深視覺特效指導提姆・萊德伯里的訪談

提 姆・萊德伯里（Tim Ledbury）自《哈利波特：阿茲卡班的逃犯》（*Harry Potter and the Prisoner of Azkaban*）這部片以來，一直從事電影的視覺特效工作，包括真人電影與停格動畫。他在《超級狐狸先生》一片中負責統籌視覺特效部門。身為《犬之島》的視覺特效指導，提姆幾乎比任何人都還了解各個鏡頭最後的樣貌。而他在現階段仍無法針對這部電影的樣貌發表任何肯定的言論，這證實了在這個製作階段，著實無人能確知。

人們多次向我強調，這部片中的一切都是實體製作的。然而，卻有你這個視覺特效指導。能否請你說明，在這樣的一部電影中，視覺特效人員的工作到底是什麼？

噢，終於被揭穿了（笑）。嗯，如果你在做的是標準的好萊塢電影，會用視覺特效做出很多東西。威斯其實還挺喜歡對畫格動些手腳，不過他喜歡使用實際存在的元素。在某種程度上，這其實比使用大量電腦特效的電影還更難，因為運用電腦特效的時候，你手上有完全的控制權，而在這裡，你必須從實際布景取得元素，再想辦法結合。因此，這部電影比較多老式的挑戰，比較少有威斯不喜歡的電腦生成元素。

所以，在這部電影中你並沒有利用電腦生成任何東西？

我們做的是影像處理，真有必要時也可能在某些地方動點手腳。我的意思是，我們在《超級狐狸先生》那部片使用了一些電腦特效，不過那僅限緊急狀況，最低限度的使用。例如，你可能會把真實布景的圖像稍微拉長，然後進行複製。所以呢，這在技術上來說是電腦特效，但實際來講只是把真實的束西做點「處理」。

很多一開始是白色天空的鏡頭，現在看起來已經截然不同了。有幾個垃圾島的鏡頭，背景是一座廢墟城市，上方有烏雲，或是有四處移動的垃圾車。我們在其中一個鏡頭的背景裡放了一條河、幾艘大型平底船和一座城市。

這些圖層是為了讓影片中的世界更豐富嗎？

左頁：各部門負責人在製作公司的主會議室欣賞毛片片段。這間會議室由羅傑斯（Ab Rogers）設計，風格與影片的色調一致，地板滿鋪的地毯與市政圓廳場景的紅色相呼應。

上圖：拍攝中鏡頭的靜態截圖，列印裱貼後掛在製作公司的會議室牆壁上。資深視覺特效指導提姆・萊德伯里在訪談過程中用這些照片來說明，在開始處理這些鏡頭的視覺效果以後，有哪些部分會改變。

運用一部分光禿禿的鏡頭，不需要花太多工夫就可以改好。例如，有些鏡頭的背景會有一座小山丘，也有一些失焦的小垃圾纜車塔。威斯希望能把這些山丘堆高變成一塊，不過還是要能看到深度，而且他還想要讓後面有霧濛濛的感覺。一旦加了進去，就不會有世界到了桌子邊緣就消失了的感覺。很多室內場景其實沒怎麼變，不過室外場景的改變就相當大。

以室內來說，例如市政圓廳的諸多場景，我看到的原始毛片，是否更忠於最後的樣貌？

我們會加入大氣效果和霧氣，讓它看起來更大一點。不過，這些處理都是很微妙的，應該會予人一種香菸煙霧的暗示，只是要帶出在你進入那些大型空間時會感受到的那種薄霧感。我的意思是，有些段落的畫面會刻意維持得相當空曠，其中一些鏡頭會有相當戲劇性、色彩繽紛的天空，不過動畫的主要圖層大多還是就著白色背景拍攝。它可以是明亮的白雲，而這也表示，我們可以稍後再貼上用棉球做成的雲朵。

我們也會進行所謂的「棋盤格特效」。就停格動畫而言，所謂的棋盤格特效是指，如果你需要處理不同的照明狀態，我們會在戲偶後方插入綠屏，拍下一個畫格，這個動作讓我們稍後可以有改變天空背景的選擇。

當然，也會有不同照明程度的圖層。舉例來說，牠們在搭垃圾島纜車時，我們會沿著旅程拍攝不同的照明圖層，然後在拍攝城鎮之類的元素時，就可以搭配經過的東西來計時。這是停格動畫相對於真人電影的優勢。

除了諸如此類的創意表現，你手上也就只有清稿而已。這些片中角色在移動時，背後有偌大的金屬索具延伸出來；光是要把某些角色嘴部插件的痕跡清掉，就可能要花上三或四週的時間

上圖：小尺寸的雷克斯在索具的協助下跳躍。視覺特效部門會將索具從完成的鏡頭中移除。

下圖：阿中駕駛的飛機正在飛行中。完成的鏡頭是由好幾個元素合成而來：山、塔與霧都分屬不同的圖層。

——尤其是崔西。她是個話非常多的角色，我們基本上投注了很多資源，才讓鏡頭看起來像是什麼都沒有發生。這類工作沒那麼光鮮亮麗，但工作量其實不少。

可以聊聊這部電影的整體色調，在後製過程中看起來是什麼樣子呢？

從色彩的角度來看，威斯選擇了一種相當白且荒涼的感覺。所以片中有那種白色帶來的震撼感，然後隨影片中的旅程進展，不時穿插這些顏色相當豐富的鏡頭。夜晚可能是也可能不是紫色、深藍色或黑色，目前都還不知道。

上圖：在完成的鏡頭中，一人兩狗在水中晃動，戲偶身上的索具已被移除，並加入「水」的圖層。

下圖：斑點、阿中和老大在索具的協助下「漂浮」。

還在演變嗎？

我想這幾乎可以視為威斯拍攝真人電影的慢動作版本。在選擇色調之類的事情上，他有相當堅定的想法。一般來說，如果他提了一個想法，後來卻偏離了，幾乎可以確定他必然會回到原

本的想法，因為那是他最初的直覺。我的意思是，像我們在製作《超級狐狸先生》的時候，曾經經歷許多不同版本的天空，做了十七個版本，不過最後還是回到類似一開始的想法，而且最後看起來有點像動態分鏡腳本的草稿。有時候他只是想要多方探索，例如，我說天空會是彩色的，不過最後也很有可能不是（笑）。

我曾猜想，電影中會不會出現像一些日本經典電影如《怪談》與《影武者》那種如夢似幻的繪景天空。

我們確實曾經和他一起探討過繪景天空的概念，不過他對於這種樸實的天空或是使用棉球的方式，比較感興趣。我是說，那有可能會改變。不過我試過了，我用你講的繪景天空做了一份完整的文檔，我們甚至討論過製作玻璃繪景的點子，不過他想要一個實際的模型。

所以你實際上看到的毛片，比在這個片場工作的大部分人都還要多——

嗯，所有東西我都得看過。

是啊，不過很多人都沒看過（笑）。

我還挺喜歡這個大部分工作人員都還沒看過全部毛片的狀況，因為等到他們離開這個案子幾個月後再回來看，那會是一種更令人愉快的……一種令人愉快的驚嚇。

上圖：在早期發展階段，威斯建議各部門的負責人觀賞電影《楢山節考》（最上圖）。這部片和《犬之島》一樣，是被迫棄養的故事。有一個小村莊，當地有要求老人到偏遠山區等死的傳統。一位老婦與她的兒子勉強地替老婦的旅程與準備做準備。這部電影完全在攝影棚內拍攝，有著色彩豐富的背景幕，導演木下惠介的作品給人的感覺就像一個寓言故事、舞台劇或故事書。在日本電影史上的許多偉大傑作中，都出現了豐富色彩與驚悚故事的搭配。類似的彩繪天空也出現在小林正樹的鬼故事集《怪談》（由上而下第二張

圖）。黑澤明晚期的作品如《電車狂》（由上往下第三排左圖）、《影武者》（由上往下第三排右圖）與《一代鮮師》（上圖）都運用了風格獨具的天空。

左排圖：介紹領袖狗群。

右頁：垃圾島上的金黃色天空。在這個畫面的早期版本中，天空是白色的，垃圾堆看來是深色的輪廓（上圖）。阿中降落在垃圾島上，上方為銀色雲層，下方的海也是銀色的（中圖）。阿中和「老大」在堤道時，天空是讓人感到不祥的橘色（下圖）。

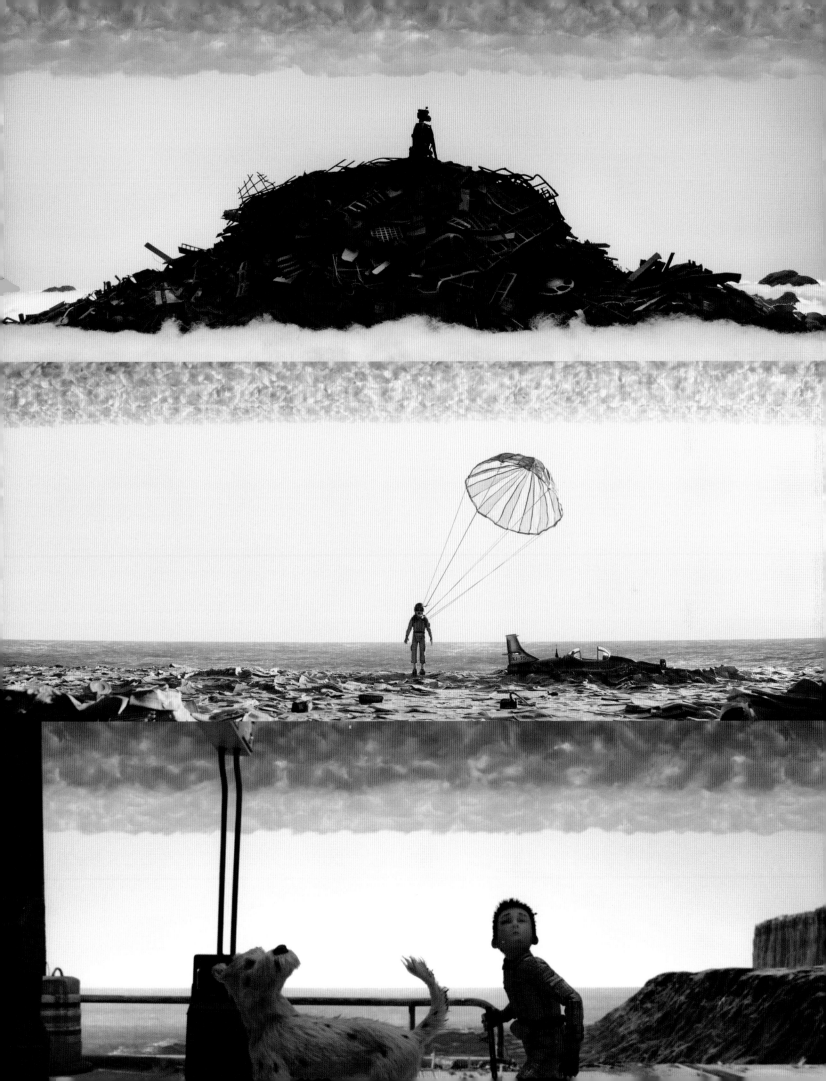

STRUCTURED PLAY
在架構裡玩耍
動畫指導馬克・魏林的訪談

左頁：一部分阿中的完整面孔。這些嘴部可拆卸的面具讓臉部能有更多的變化。第一排最左標籤「英雄」的面具，比較不是指他鎮靜、高尚的外表，而是指這張臉是最主要的、標準的、正式的、最佳或基本的版本。在拍片現場，「英雄」一詞可以用來描述場景的最佳攝影角度、最適合演員在真實拍攝中使用的道具，或者是在特寫鏡頭中最上相的戲偶版本。

右圖：阿中在狗群的伴隨下闖入市政圓廳。

動畫指導馬克・魏林（Mark Waring）的主要工作，是要讓整個團隊二十五位動畫師做出來的戲偶表演能前後連貫。他是《超級狐狸先生》的動畫總監，在《犬之島》一片則承擔了更大的責任。「我的工作是蒐集威斯表達的所有想法與概念，集結起來形成一個動畫團隊可以實現的願景，」馬克表示，「此時，幾乎可以說我的內在有個威斯。」馬克在訪談中分享了他對於影片剪輯過程、威斯的導演風格，以及《犬之島》最終樣貌的一些看法。

你是如何設定動畫風格的？

一開始，我就和威斯談過要如何建立整體風格。他非常堅持要盡量保持手做的感覺，清楚表示必須能展現出工藝本身的質感。至於他想嘗試的替換面具與嘴部零件，他明確表示想要一種沒有非常流暢變化的感覺。從一開始，我們想要的就是從一張臉到另一張臉的變化非常突然、能夠幫助你認出製作過程的手做特質。另一個關鍵標準，則是他想要看到動物皮毛擺動。

某些時候,你會邊看著他在做的事情邊納悶,「為什麼這麼做?為什麼要完全突然改變那個連續性?」然後你會繼續給自己找答案,「噢,當然了,他是刻意這麼做的。」他正嘗試創造一些新奇且完全不同的東西,而且他一直都在這麼做。

我想,在真人電影中,一般觀眾總是想知道,電影裡出現的東西到底有多少是刻意安排,有多少是自然發生。然而,電影的時間框架這麼長,情緒隨著劇情發展逐漸累積──你會說,如果我們注意到什麼東西,那幾乎都是刻意營造的。畢竟做一個鏡頭可能花了一整個月,很少有什麼會單純只是因為疏忽而造成的。

是啊。每個細節都有威斯的印記。以那瓶水為例,頂部的那個顏色、上頭有多少壓痕,都是他下的決定。所有的細節都被列出來,然後一個個打勾。沒有任何東西是偶然出現的,絕對都是威斯的手筆。

我猜有人已經跟你介紹過那個資料庫了?

來講講這個資料庫吧。

馬克抽出一部平板電腦,打開一個程式,說這個程式包含「整部影片」,按鏡頭分類,包含了迄今拍攝的所有內容,「動態分鏡腳本」則代表還沒有拍攝的部分。威斯針對特定鏡頭所做的筆記,也都分別顯示在各個鏡頭下方。

馬克隨機點選了一個鏡頭。他將頁面往下拉過好幾頁的筆記,那些都是過程中針對提問所做出的回答。「如此一來,所有資料都鉅細靡遺地記錄在系統中。和威斯的每一個對話都被存下來做成可追蹤的紀錄。」那些都是有關照明、藝術指導、動畫、相機⋯⋯等的筆記。

我想這可能是他為何要完成另一部停格動畫電影的原因⋯⋯他

對於所有事情都能握有絕對的控制權。我還記得在《超級狐狸先生》拍完後,曾覺得他應該會再做另一部,因為他幾乎找到了他的理想媒材。一切都與細節有關,而且當他在拍攝真人電影時⋯⋯

還是會有一些不可抗拒的因素。

是的。如果下雨,拍不到想要的鏡頭,就得找其他事來做。但在這裡,威斯全權掌控著每一件事、每一個枝微毫末的細節。有什麼好不願意的?他想要的都有了。所以當然,他會再拍另一部。

我覺得,那是因為他在這個世界覺得很自在。也就是說,他可以在這個世界裡盡情嘗試。他幾乎嘗試去納入那些刻意錯誤的東西。你可能根本就不會注意到,不過如果你確實注意到了,你會覺得,「那很有趣,本來可以輕易地避免,卻沒有⋯⋯」他就在那個架構裡玩耍。

我認為,那是一個未受到充分賞識且經常被惡意誹謗的導演特質──我指的是持續「玩耍」的能力。他們實際上得要打造一個讓他們能夠玩樂其中的系統,即使這有時候會讓其他人的工作變得更困難。然而,保有「玩耍」的能力,並打造讓你可以在裡面「玩」的架構,非常重要──如果沒有人這麼做,這部電影就無法成功。某方面來說,你需要的是能帶頭玩耍的人。

是的,就是這樣。規則在那裡,而且他為自己制定了非常非常嚴格的規則,除非絕對必要,否則他不會去打破規則。如果他的要求看來幾乎是不可能的任務,他就會說:「放手去做,你一定做得出來。」

嗯,你口中的規則,指的是像所謂鏡頭一定要完全正面之類的要求嗎?

上圖:阿中從瓶子搭成的小屋冒出來的畫面。

右頁:馬克·魏林與布景陳設計師柯蕾特·皮真、喬·麥當勞(Jo McDonald)合作其中一個圖書館鏡頭。

是啊，像那一類的，因為是具有限制性。不過是他自己設定在那裡的架構，因此接下來看到他在那個架構裡發揮的時候，看看他可以走得多遠，其實挺有趣的。

對，因為遊戲說穿了不過就是一套規則而已。規則造就遊戲，如果沒有規則限制你的行為，遊戲就玩不起來——創造規則可以帶給你創造力。

是的，因為有時候在你想到「哇，我們該怎麼做？到底怎麼做才可以做到那樣？」時，會讓你靈光一閃。一切都和解決問題有關。我們每個人每天要面對的問題，基本上就是這個腦力激盪的遊戲。

威斯有時候會刻意考你，就像「我知道那很難，我知道那真的很難，不過你絕對做得到。」

而且他到頭來總是會採納別人的意見，似乎是這樣……？

噢，那是當然的。這不是說他會妥協，而是有些事情他確實會聽聽別人的意見，然後說：「那這樣好了……」例如崔斯坦會說：「我用這顆鏡頭就是沒法在距離鏡頭這麼近的地方對焦，這一點實際上辦不到。」然後威斯就會說：「好，那麼我們看看有沒有其他解決方式好了。」不過他會逼迫其他人試著更努力一點點，盡量看看有沒有辦法達到他要的效果。

事實上，他有時候會比你預期的推得更過頭一點，也比他自己

原先預期的再過頭一點。舉例來說，一個戲偶原本放在一特定位置上，他會說：「不，不，把它放遠一點。」甚至是「拿到鏡頭外。」你知道這樣做不可行，他自己也知道。

至少，試過之後他就知道了，放那樣的確太遠了。

劇場導演也會做這樣的事。「先誇張一點，讓我看看那樣的效果，接著我就會知道哪個尺度是對的。」我猜就是在校準吧。

沒錯。要的就是能夠給他選擇，例如給他三個選項，一個很荒謬，一個做不到位，以及一個你覺得差不多合適的狀況。

我在資料庫裡看到這則筆記，是有關把某個東西「修剪 3 和 3」——這裡頭的 3 指的是什麼？

是給剪接師看的說明，表示從鏡頭的前後各修掉三個單位。

所以那則筆記是指要修掉三個畫格的動畫。

是的。我們講畫格的時候，你可能會想，「如果實際上只是把一個一個鏡頭編輯起來，那麼大概不會有太多空間，而且還會有幾個畫格相互重疊。」

因為你有一些「餘格」（handles），也就是接在每個鏡頭後的額外畫格，以免剪接師需要比你預計還多的畫面？

是的，我們頭尾分別會多給八個和十個畫格，所以能夠玩弄的空間並不太多，不過我們需要改動的地方還挺多的……

所以確實有些剪輯工作，甚至到校準調整的程度？

很多剪輯工作。我們會來移去、改變位置、嘗試調速、重新計時等很多細項。

傳統上，在真人電影的拍攝中，你從拍攝過程中得到的大多是粗剪。但你的意思是，威斯和（剪接師）勞夫·福斯特（Ralph Foster）在現在這個階段就把剪輯做得很細？三個畫格似乎是相當精細的工作。

確實相當精細……我們不得不做到一定的程度，這是因為很多時候，我們必須先知道自己進行到哪裡了，才能進入下一個鏡頭。而且威斯在動態分鏡腳本中已經花相當多的工夫在剪輯上，好在特定時間點對到特定的節拍點，這有點像音樂。

所以即使你還在拍攝，威斯的一部分腦子已經不停地在思考後製工作。

是的，而且是非常大的部分。我是說，一旦拍攝完成，大概就會先瀏覽過，然後重新剪輯，把段落收緊一點。

不過完成度已經相當高了。

是啊，並不是像「噢，你在這邊再加一個鏡頭，我們來對調這個位置。」之類的狀況。

你能不能也從你的角度，來談談《超級狐狸先生》和《犬之島》之間的一些差異？

在他改編之前，《超級狐狸先生》的原著本來就是個著名的兒童故事。這部電影處處都是威斯·安德森的影子，不過你多少也知道它就是這樣。

《犬之島》則是一個全新的故事──這一點很有趣。因為我還不太確定，是不是每個人都知道這裡面有多少不同的層次。這不是說《超級狐狸先生》就不有趣，不過那是一本童書，所以電影裡自然會添加一些威斯常透過電影探討的家庭關係與其他主題的片段。《犬之島》這部電影同樣有這些元素。

不過這部片還有很多東西。很多層次──有關領導力、權威、虐待動物等諸如此類反映現實的主題……還幾乎觸碰到集體屠殺。那種對待個人或群體的方式、對待生活的態度與你如何面對的問題等……我是說，你可以一直深化到這些層次，全都可以在這部電影裡找到。等到我們完成以後，看看到底有多少東西能穿透出來，以及威斯想要讓多少東西穿透出來，還是說他想要隱晦一點，這樣的觀察會是很有趣的一件事。無論是明擺在那裡好讓人自己去注意到，或是他想要稍微放在前面一點突

顯出來，都很有趣。

這很大程度上取決於配樂，而且很多東西我們都還不知道……

是的，那些都會有影響。不過你或多或少可以感覺到，他很明確地想要這樣的東西在裡面，而且他也會加以主導，好把它們展現出來。他不會去迴避。

我想一般人並不會把這些事和威斯聯想在一起，雖然我認為他們應該可以有這樣的聯想，那或多或少一直在那裡。我認為，很多人覺得在《歡迎來到布達佩斯大飯店》中比他以往的許多電影都來得明顯，因為電影的結局挺黑暗的。不過我不覺得觀眾會對《犬之島》這部電影有這樣的期待。

我也不覺得，我想他們可能期待看到另一部類似《超級狐狸先生》的作品……「噢，那是會說話的狗。」不過這部電影絕對不只是這樣。

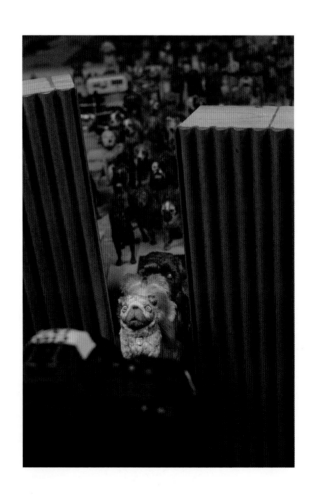

左圖：一大群受到驚嚇的狗，「先知」為其領袖。

右頁：「我們得試著找出這些是什麼樣的狗，有什麼規則，」馬克表示，「牠們會做人類做的事嗎？在分鏡腳本中，有幾張是狗兒在從事人類活動的情景──當牠們在建造木筏時，做木工、用牙齒咬著鋸子，以及撿東西等。我想其中有一隻還有畫筆。即使如此，也只有少許部分遷就而已。現在，牠們都是狗世界中純粹的狗兒。」

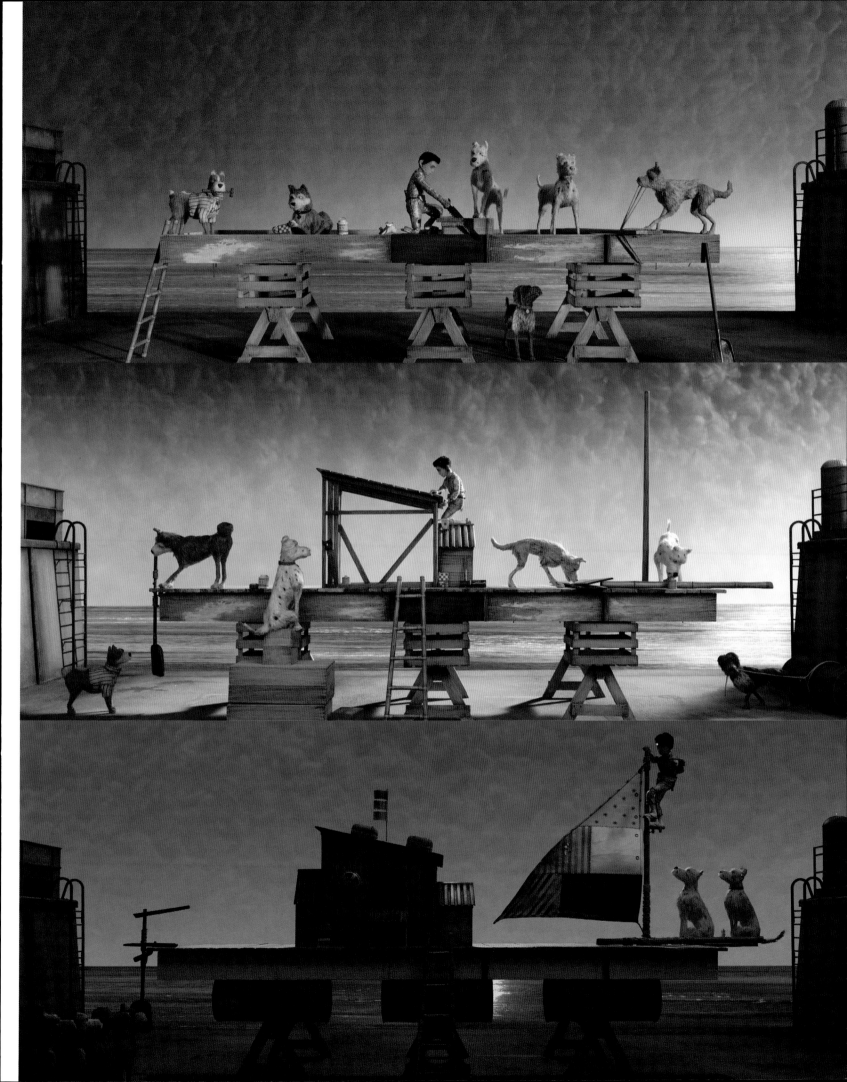

ACCOMPANYING THE DRAMA

伴著戲劇而樂

太鼓作曲家/顧問渡邊薰的訪談

左圖：渡邊薰，布萊斯・克雷格（Bryce Craig）攝影。

上圖：三名太鼓鼓手的角色設計圖，菲莉西・海默茲繪製。

渡邊薰從曼哈頓音樂學院取得爵士長笛和薩克斯風的演奏學位後，決定在音樂和文化上做出一百八十度的巨大轉變：他搬去日本，加入菁英薈萃的太鼓藝能集團「鼓童」。渡邊是第一位加入該團的非本土日本人。「我經歷過相當多次像這樣的存在感危機，先是在美國長大的日裔美人，能演奏爵士樂與古典音樂，思考我與那些音樂類型的關聯性——然後搬到日本，試著了解傳統日本音樂，並找尋自己的位置。」

在鼓童待了將近十年以後，渡邊搬回美國，以他自己的混血形式從事演出：他同時是日本人也是西方人，而且傳統與現代兼容並蓄。渡邊談到與威斯合作替《犬之島》創作電影配樂，以既傳統又不太傳統的聲音來表現。

這部電影的作曲工作還在火熱進行中，或是你已經完成創作？

我們仍然在如火如荼地進行中，我才剛請一些人來錄音室裡錄製了一些聲音。

片中有哪裡運用到人聲嗎？

有的，其中一個場景可能會有大約十秒鐘左右的戲劇演出用到歌聲……

噢，是歌舞伎表演那段嗎？

沒錯。那段有小朋友唱歌的畫面，得用一首歌填上，所以我很快地弄首小曲出來。事實上，一個朋友的小孩再過幾個小時就要過來錄音。

所以你在這部電影裡扮演什麼角色？過程如何發展？

過去一年以來的變動挺大的。一年前，威斯和我在錄音室裡，我會先敲打一段節奏，然後威斯會要求我添加或刪減，或是嘗試不同的想法、聲音和節奏型態。我以為大概就這樣了。不過後來，在過去一整年裡，他陸陸續續發了好幾封電郵說：「你可以構想出這類氛圍或這種節奏嗎？」或是「我需要這種感覺的片段。」然後我再按他的要求把我的想法傳過去。整個過程確實非常有趣。

你在這個案子之前就認識威斯了嗎？

不認識。我是音樂總監藍迪‧波斯特（Randy Poster）引介給威斯的。我和藍迪談了半年左右，然後有一天他發了電郵給我說：「明天我想帶威斯去你的錄音室。」我當時的回應大概是「呃，好啊！」

威斯就這麼來了。他踏進大門不到五分鐘，我們已經開始一起即興演奏。威斯會是第一個跳出來說他不是音樂家，絕對也不是鼓手的人，不過他對音樂有很強的直覺。我把鼓棒遞給他，他開始敲敲打打，想出一些音型與重複的短樂句，然後我開始加入他一起即興演奏。那時我不知道他正在製作一部電影，也就是這部電影。

不過接下來，在我們即興演奏不到五分鐘以後，他說：「你何時可以到工作室來？」我的反應是「啥？我為何要去……？」（笑）那就像是在說：「你到底在說什麼？」那次會面的經驗

真的很棒。多年來，我一直是他的死忠粉絲。就音樂上來說，我們可以說挺合拍的，如果你願意那樣說的話。

鼓樂似乎是電影中非常重要的母題。我只看過初期的少許片段，不過有一個場景是我們第一次看到領袖狗群出場。那裡暫時放了一段配樂，是早坂文雄替《七武士》開場配的鼓樂，如果我沒聽錯的話。就我所知，鼓樂似乎可以作為電影的心跳——在我看到的場景中，鼓聲很微妙但是幾乎是持續的，而且有助於維持場景的脈搏節奏。你替這部電影製作的配樂，主要是用鼓樂來表現嗎？

我認為自己也是長笛演奏家，程度絕不遜於鼓手。每次我碰到威斯，我都會半開玩笑地建議，「你知道，我們真的可以多用點笛子。」（笑）坦白說，我不知道整部電影到底用了多少鼓樂。就我所知，可能只有電影中間的兩分鐘。不過在我看來，目前的開場段落應該是用鼓樂，而電影中部分關鍵時刻也會用上相當多的鼓。我去年創作了不少東西，不過也不知道到底會變成什麼模樣。我對這部電影確實相當期待。

所以，開場打太鼓的那些男孩——是你嗎？

我不只十二歲了，不過……

（笑）你誤會了，我是說，那是你的音樂嗎？

左上圖：威斯一直很喜歡青少年戲劇的元素——由上而下依序為《都是愛情惹的禍》中馬克斯‧費舍爾劇團的輔導級舞台劇改編場景；《天才一族》中瑪哥‧坦能幫在青少年時期帶有暴力色彩的舞台劇作品；《月昇冒險王國》中蘇西‧畢夏普在《諾亞方舟》扮演渡鴉角色時轉身的情景。

右上圖：歌舞伎合唱團，在後方監督的是老師。

右頁左排圖：亘崎中學幾名胖乎乎的學生賣力表演的場景。

右頁中排圖：「鼓童」身形精實的鼓手，個個都是頂尖的太鼓大師，敲打出一陣陣撼動觀眾的鼓聲。這段演出影片出自日本Wowow 衛星電視頻道，後來被上傳到 YouTube，威斯拍攝這個段落的靈感就是來自於此。安迪‧根特在 2015 年看到進而受啟發的影片，也是這一段。

右頁最右圖：渡邊薰，小久保由

是啊，是啊，那是我的音樂（笑）。有朋友看了預告片，開玩笑地問我是不是穿了什麼動作感應裝之類的……

噢，對啊，動作捕捉系統（motion capture）！

事實是沒有（笑）。不過我記得去年錄音的時候，威斯拿出他的手機，從各個角度對著我錄了相當長的影片。所以……我也不知道到底有多少我的影子在裡面。

威斯一開始跟我接觸的時候，確實談過那個場景。當時，那還只是一張分鏡圖而已，不過他說那裡會有三個小孩，甚至問我是否能幫他找到幾個兒童鼓手讓他拍攝，我們來來回回討論了不少。很有趣的是，他在整個過程的那麼早期，腦海中就已經有了那麼鮮明的形象。

有關開場段落使用的鼓樂類型，我要特別說的是，它不必然是傳統音樂。在我的認知中，它比較偏向當代音樂，大約是第二次世界大戰以後才開始的類型。

在傳統脈絡中，太鼓通常是其他東西的伴奏。無論是用於劇場，例如歌舞伎或能劇，當成節慶音樂，或是作為舞蹈、歌唱或祭典的伴奏，鼓樂總是更大規模組成的其中一個元素。一直到1950 年代，以鼓樂為主要特色和焦點的太鼓團體才紛紛出現。因此，如果你在舞台上看到一群太鼓鼓手，而且他們的演奏並非典禮或劇場的一部分，那麼就很有可能是在 1950 年代以後才出現的音樂。

而且你已經在這樣的團體中表演過了，對吧？

是的──鼓童被認為是當代最傑出的太鼓表演團體之一。話雖如此，回到所謂傳統音樂的概念，像鼓童這樣的團體會研習各式各樣的節慶音樂、能劇、歌舞伎表演與其他傳統音樂，然後擷取其中的元素，融入他們的表演中。

因此在你研究一件作品時，雖然這件作品可能源自傳統音樂，不過採用的是當代的表現方式。傳統與當代只有一線之隔，而且這條界線是模糊的，因此也讓人有些困惑。歌舞伎絕對是一種傳統藝術形式，我猜威斯只是想要把這個元素放到學校戲劇表演裡，我覺得這個想法很棒。然而，那個場景的鼓樂，演出者站在鼓後方的形式，絕對不是歌舞伎樂師打鼓的方式。

這部電影的背景設定在 20 世紀，在 21 世紀發行，不過就如我們的討論，裡頭有許多對如太鼓、歌舞伎、相撲等日本傳統藝術的肯定，有時候甚至將它們融合。我想知道，現在的日本是怎麼看待這些傳統藝術的？會常常出現在像這部電影一樣的當代流行文化背景中嗎？出現的時候，一般人又是怎麼想的？

相撲與歌舞伎之類的傳統藝術，仍然非常盛行。我是說，相撲可能比較是老一代的人在看的，不過每個人都知道最頂級的相撲選手是誰。你可能不會看到青少年發推特談論，不過它在日本文化裡仍然是現在式。

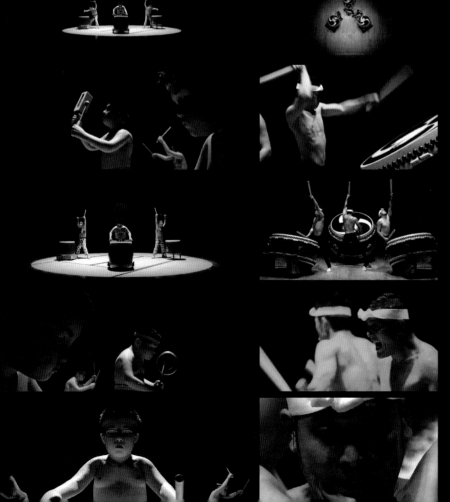

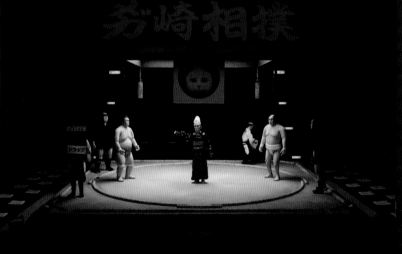

上圖：相撲土俵的概念圖，麥克
・奧祖拉（Michael Auszura）
繪製。

左圖：取自電影成品的一個相撲
比賽畫面。

右頁最上圖：關鍵畫動畫師丹奈
爾・克拉耶夫正在處理歌舞伎的
場景。一般由成人擔綱演出的專
業歌舞伎表演中，並不會出現太
鼓鼓手。

右頁由上往下第二張圖：在歌舞
伎劇目《慶安太平記》中，狗的
角色是由一個人來扮演，不過在
創作這件浮世繪作品時，畫家豐
原國周是以真狗為模特兒描繪。

右頁由上往下第三張圖：在小津
安二郎電影《浮草物語》（1934
年）中，有名看來笨拙的男童星
穿上狗道具服演狗，這部電影講
的是一群潦倒的歌舞伎演員四
處巡演的故事（左圖與中圖）。
穿著狗道具服的歌舞伎演員（右
圖）。

右頁最下圖：動畫師艾里・查
普伊斯（Elie Chapuis）處理鼓
手的情景（左圖）。在這個鏡頭
裡，鼓會隨著鼓棒敲打而振動。
這個效果是藉由一組注射器來完
成的，而且成果相當顯著。注射
器將空氣打入鼓身，讓查普伊斯
能夠一畫格一畫格地調整鼓面的
鬆緊度。

有趣的是，《犬之島》參考了許多 1950 年代的日本老電影，
而你在欣賞這些電影的時候，會看到許多小孩看電視轉播相撲
比賽，一邊還興奮地跟著吶喊。

（笑）沒錯，不過我不太確定現在是不是還是這樣。歌舞伎劇
場很有趣，許多知名歌舞伎演員也會參加電影演出，而且會上
電視，或是在廣告看板上賣茶、可樂或什麼的。歌舞伎演員是
名人，而這是很棒的一件事。他們背負著有五百年歷史的傳統
藝術形式，卻也在流行文化中無處不在。

我還沒看到這部電影的相撲場景，所以無從得知是如何呈現
的。日本人非常著重細節，也對自身文化感到自豪，對吧？

威斯顯然也因著重細節而聞名。我初次看到歌舞伎場景的時
候，馬上注意到鼓手全都錯了，那不是歌舞伎演出所使用的鼓
樂類型。然而，在片中這是個學校表演的場景，找不到專業鼓
手而不得不採用更常見的鼓樂，其實也算合乎情理⋯⋯

那些學童已經會打鼓了？

沒錯。所以實際上並不會引起任何衝突或混亂。我看到那段的
時候，反應是「噢，那很好玩。那樣很好笑。」（笑）你知道的，
「那種反應很有趣。」就那樣的意義來說，並沒有什麼錯誤或
誤導之處。

你最近也曾參與馬丁・史柯西斯的《沉默》（Silence），是嗎？

是的。那案子反正就是遇上了，我花了一整天在錄音室裡嘗試
不同的想法，不過坦白說，最後他們並沒有採用太多我的東
西。只用了非常、非常寬鬆的聲音，非常溫和的咚⋯⋯咚⋯⋯
咚⋯⋯你知道嗎（笑）？約兩分鐘都是這種單擊的鼓聲。

我看到電影的時候，有一部分的心情是失望的。我錄了那麼多
不同的節奏和不同的想法，因為自尊心，我當然想要聽到更多
我的聲音。不過當然，就整體效果而言，馬丁知道自己在幹什
麼。事實證明，出來的效果非常好——甚至可以說完美。

然而，這是很棒的經驗，因為就如我前面所提，從歷史角度來
說，太鼓的功能一直是伴奏。幾百年前並沒有電影，太鼓被用

在劇場裡協助傳達故事，或在慶典中創造出適當的情緒與能量
——它一直是人和社群、人和神，以及人和祖先溝通的工具。
這類功能一直都是太鼓鼓樂的一部分。我們為這部電影所做的
事情，事實上剛好與這種鼓樂的根源相符。

在我自己的表演中，有更多的即興演奏，更多的音樂複雜性。
音樂是為了傳達樂曲的精神或演奏者的情感。然而，對電影配
樂而言，甚至對傳統劇場來說，音樂應該要多一點重複性，少
一點突兀性。音樂本身不必然就得清楚表達些什麼，而是更要
能支持著戲劇的感覺或是當下情節的情緒，對嗎？

**我想，很多從音樂會轉戰電影工作的作曲家，都會留意到你所
說的——我指的是他們與另一種藝術形式、與電影攝影、與剪
輯等諸如此類結合，進而營造出整體效果的程度。**

是的。電影中有很多其他動態部分和不同元素，如果音樂太複
雜，很容易就會變得很錯亂。電影配樂絕對是一種不同的觀
點，而且在我製作電影配樂的時候，某種程度上其實更接近傳
統觀點，我確實很愛這個工作。對我來說，這著實是的很棒的
學習經驗，而且非常好玩。

噢，我想起剛剛聯想到的一些事。

是什麼呢？

我曾提到，威斯和我剛認識沒多久就開始一起即興演奏，過沒多久我們又一起進了錄音室。他會要我打一段節奏出來，我應要求打了一段之後，他可能會說：「好，也許慢一點⋯⋯也許快一點⋯⋯也許更複雜一點。簡單一點。」然後，我會試著按他的要求調整。他會下非常明確的指示：「好，原本是高音打兩下、低音打三下，我們何不試試高音兩下、低音一下，然後再高音兩下⋯⋯」

讓人驚訝的是，威斯在音樂上下的指令非常具體，這頗令人震驚。我和許多非音樂人合作過，而他腦中的想法真的非常清楚。而且到頭來，他的概念都很不錯，總是讓人覺得「噢，這種運用不同鼓的方式滿好的，也很平衡。」

我有幸能和一些真的可以被視為天才的藝術家與音樂家合作，而且我絕對會把威斯的名字也納入。他雖然不是音樂方面的專家、樂手或作曲家，卻很清楚知道自己喜歡什麼，但又不會完全把注意力放在自己的喜好上。

我們會各方嘗試，喜歡上某些組合，不過一旦開始覺得「這條路也許不太對」，我們就會捨棄，轉往其他方面繼續嘗試。因此，和他一起花時間發展所有想法，將之付諸實踐，是很輕鬆也很有趣的。

當然，我想這些也都會反映在他的電影上，他的作品展現出的平衡、步調與對節奏的掌握，都是無懈可擊的。他的作品往往讓人有些吃驚、出人意外、非常感人，但總是循序漸進的。

你所說的這些，非常像你希望能從演員口中聽到對一位好導演的評價：整個演出好像完全屬於你，但同個時候，導演也全心全意地注意你在做的每一件事。他不斷地參與並做出改變，不過卻是以你希望有人能注意到的表演細節為基礎──這顯示他會注意到、你也希望他能看到的好東西。

我沒這樣想過，不過這樣的說法完全正確。沒錯，他從來不會以一種讓我覺得自己犯了錯誤的方式提出他的想法，只會說「噢，何不試試看這樣？」和他一起工作，很容易就能進行調整。我不是演員，所以我不會以你說的方式去思考，不過感覺上確實就是那樣。

左頁圖：敲打響木的太鼓鼓手戲偶。

下圖：渡邊薰，丹尼爾・托雷斯（Daniel Torres）攝影。

威斯・安德森在柏林與《犬之島》的戲偶們合影。

SURPRISED BY WHAT IT IS

對當下的狀態感到意外

二訪威斯・安德森

我到巴黎跟威斯碰面,感覺非常恰當。這座城市就像是由美術指導所設計出來的場景,塗上了奶油色和灰藍色的色調,再加上風吹雨打所留下的完美古舊色澤,所有建築物的風格都很一致。每轉個彎,美妙的構圖就在你眼前展開。站在任何一座窗台前,彷彿都可能拍出《騎士酒店》(*Hotel Chevalier*)片中的露台場景。

我們約在位於巴黎蒙帕納斯區一條不起眼的小巷內、幾乎空無一人的小咖啡店外碰面。威斯穿著一身俐落的夏裝:米白色的細條紋亞麻西裝、白底黃紫條紋交錯的窗格紋襯衫,還有他的招牌淺棕色踝靴。他還一度戴起一副橄欖色的粗圓框眼鏡來看手機。

當威斯・安德森看著你的時候,你會覺得真正被人看見了。他能注意到各種小事。期間,有一刻一陣微風差點把鄰桌的菜單掀翻,他本能地伸出手去把菜單輕輕放平。

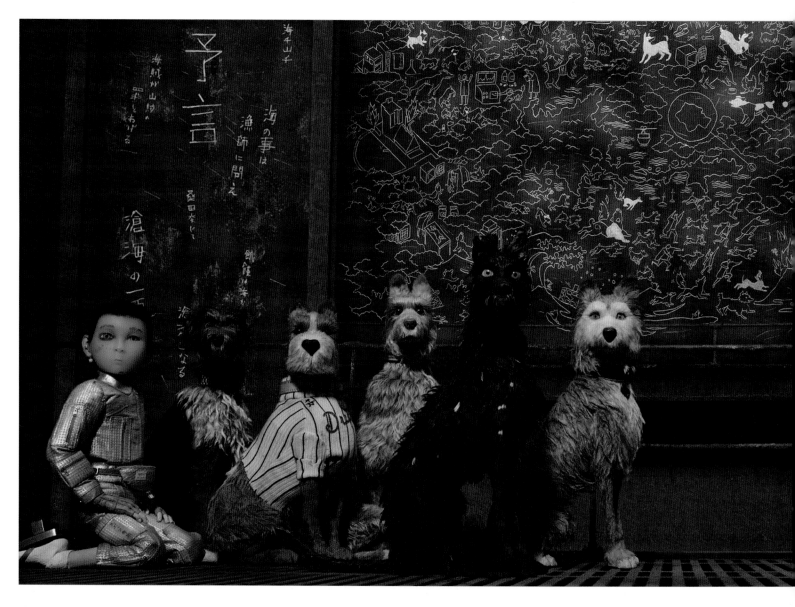

還有一次，一位年輕女子跨上單車，背包肩帶垂掛在前置物籃外，威斯在她聽不見的距離低聲說出他的擔心：「我希望那條肩帶等一下不會卡進輪胎裡……要是我的話就會把它收進置物籃裡。」他的舉止沉著、專注且彬彬有禮，身體微微往前傾斜十度。整個人看起來氣定神閒，讓人想起克里斯托佛森（Kristofferson）在《超級狐狸先生》裡念的那句咒語：好像他「比一片麵包還輕」。

在對話過程中，威斯是個傾聽者。他要先聽聽你想講些什麼；他也常常樂於讓某個想法懸而不決。當他說「或許」時，他真的就是這個意思：它或許會這樣，也或許不會，他得要仔細想想。當他說「我不知道」時，語氣裡有一種「過兩年再來問我」的意味。不論是對自己的或他人的作品，他都謹慎地避免發表武斷的評論。他看待想法的方式，似乎就跟他在考慮剪輯、音效或者顏色的選擇一樣：看看有哪些選項，把它們並置排列，略過某幾樣，在腦子裡仔細思考其中一樣。

這天是工作日，「三磨坊」的工作人員還在繼續拍攝，但我們趁著午餐空檔邊進行訪談邊喝咖啡。雖然他的手機不斷收到來自片場的各式問題，他卻出乎意料地能夠專注在對話上。一位女侍過來幫我們點餐：我點了一杯濃縮咖啡，他點了一杯牛奶咖啡。

所以這次的拍攝過程為期兩年，而不是——比方說——六個星期。我知道當導演在拍一部拍攝期只有六週的電影時，在那段期間必須處於極度專心的工作狀態，然後才能放鬆休息。那維持這種專心狀態長達兩年又是什麼感覺？

嗯，其實你不會一直處於工作狀態，因為這跟拍真人電影的過程完全不同。很多事會同時發生。我們同時間可能要拍攝很多鏡頭，還會一邊做剪輯、混音和視覺特效等——這些通常屬於後製期的工作都會……

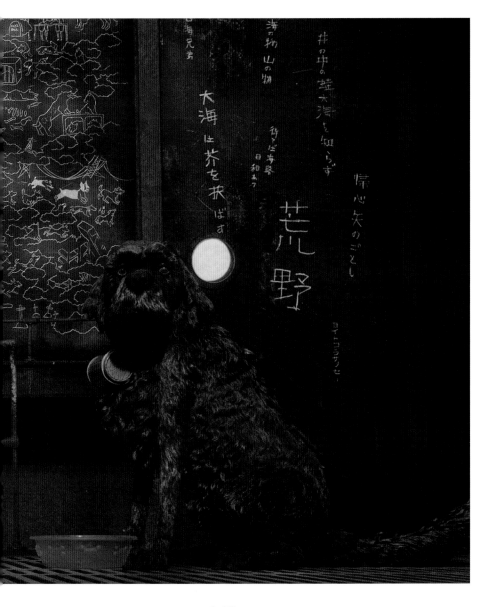

在沙丘上的拖船裡一景，阿中與狗群坐在「大和繪」風格的壁畫前方。

同步發生。

沒錯。工作的狀態也沒有那麼緊繃，因為每件事的進展都非常緩慢。在拍真人電影時，我們可能會有八週、十週或十二週的實際、全面性、全體工作人員都在場的拍攝期，此外還有一些時間得花在前製期，我們也試著把工作拆解成個別的小組，讓拍攝工作能夠分批進行，所以不會一直都是大隊人馬一起工作。在拍真人電影時，我不喜歡在任何工作人員的居住地附近拍片。我要所有人都住在現場。

那可能製造出一種類似夏令營的氣氛。

呃，不論如何，假如我們都離家在外，我們就有點被迫要……

專心工作。

對，把全副心思集中在電影上。但在拍這種動畫片的時候，你就不會想那麼做。因為拍片的時程太久了。工作必須融入所有人的正常生活裡。

當然，這樣很合理。我在「三磨坊」採訪時的印象是，那幾乎像是到一個效率高得令人難以置信，運作非常流暢的……辦公室上班一樣。《犬之島》企業。

對，沒錯。

我們的女侍從店裡端著咖啡走到我們位在人行道上的桌子旁邊，放下我的濃縮咖啡和威斯的牛奶咖啡──卻不是傳統濃縮咖啡加上一點牛奶的牛奶咖啡，而是一杯卡布奇諾（假如你懂咖啡的話，就會明白這絕對不是同一種東西）。

威斯稍稍動念想澄清說，他點的其實是另一種咖啡，並試著和那位女侍眼神交會。

但在短短一秒鐘內，他就發現女侍完全無意搭理，他衡量了一下向店家要求換一杯咖啡所可能引來的社交麻煩，決定不再堅持：「好，這樣就可以，這樣可以。」等女侍從容地走進店裡後，威斯語帶嘲諷地透露，「這才不是牛奶咖啡。」

他並不是真的覺得很困擾。不過在那一瞬間，他被人送上了一樣雖然很小、但不太對勁的東西，他得決定是否採取行動予以改正，或者不再追究。

這是我唯一一一次親眼目睹威斯‧安德森實踐他的導演藝術。

（他不接受我提出交換咖啡的提議。）

我剛剛才在片場看過那些布景，現在這部片感覺上規模相當龐大。你會把《犬之島》視為一部史詩片嗎？

嗯。片子裡發生了一起龐大、戲劇性、帶著政治意涵的事件。這些動物們踏上了一場漫長的旅程。我也不知道故事裡發生的那些事，從這個男孩駕機墜落到這座島上開始，一直到故事的結局為止，到底歷時多久。就我所知，應該是三天。我不確定。但他們確實是展開了一場長途旅行。裡面有很多角色──故事裡出現了很多狗、人群、士兵及車隊……等。

但你知道的，其實只有當有人去看了這部片，並且覺得它很像史詩，這部片才會成為一部史詩片，而我完全不知道這種事會不會發生。電影裡面有很大一部分是在講一個男孩和五隻狗一起去做些很簡單的事；還有狗狗們彼此交談。片子裡大部分的內容就是像這樣。所以我真的不知道這部片到底有多像史詩。

我們在寫劇本的時候，原本是要讓他們踏上一場盛大的旅程，等到想好所有鏡頭的配置之後，我才發現，他們一路上其實沒有遇見太多其他的狗；基本上是根本沒有。就只有「朱比特」和「先知」。他們在路上就只遇見了這兩隻狗……

還有那些曾被迫接受實驗的狗。

那是當他們抵達目的地的時候，那裡就是他們橫跨垃圾島之旅的終點。但不知怎麼的，我總以為這一路上應該會發生很多小插曲……結果我們並沒有拍到這些。就連劇本上也沒寫到，我

以為我有寫。所以我也不知道，我們只能看看感覺如何。

我一直想跟你聊一下，有關你在拍片計畫開始時曾經參考過，或者你後來又重新回頭參考的電影。

我和傑森、羅曼、傑瑞米・道森、保羅・哈洛德，可能還有安迪・根特等少數幾個人的手上，有一份持續擴增中的電影名單。我想演員們跟這部分完全沒有關聯；沒有多少人知道這件事。不過那已經是好幾年前的事了。

在拍上一部片《歡迎來到布達佩斯大飯店》的時候，我們在所有人一起住的地方放了一大堆電影，大家會去看這些片，演員們會去看這些片。但這都是在拍攝工作剛開始的時候，接下來的狀況其實多半是，「我們明天早上要做什麼？我們要怎麼樣及時從這裡拍到這裡，而在那之後又會怎麼樣？」

了解。我現在人在這裡，想跟你談談其他電影對這部片的影響，而你其實更擔心今天下午工作人員要拍的場景。我可以理解這種難處。

這是不同的階段。一開始並不會有人拚了命想在電影裡引用一堆其他的電影。根本就不會有這種事。重點只在於，「這部片應該是什麼樣子？」現在我們知道這部片像什麼樣子。我們已經完成了電影的絕大部分，或至少是大部分內容，全都呈現在我們面前。不過它還會持續變化和成長，而且總是會有……當你需要某樣東西，當我們進行到電影的某一點上，結果卻發現那裡一片空白的時候，那你就得回去翻翻那個寫有「我們一開始想到過哪些主意」的小本子。

我看《超級狐狸先生》的時候，一邊聽你的講評，你提到在製作天空布景時，心裡想到的靈感源頭是抽象表現主義畫家馬克・羅斯科（Mark Rothko）的畫作。那時我才明白，電影的參考來源可能來自任何地方，可能是任何事物；也不一定要被觀

眾發現。那只是為了協助設計、製作布景的人明白你心裡想像的畫面，而不是某種復活節彩蛋，或者某樣你故意放進電影裡等著別人找出來的東西。

對。只有當我覺得，如果有人看到可能會很好玩的時候，我才會在片裡刻意放進某樣東西，讓人去找出來。

嗯，那張把狗狗們畫進「北齋巨浪」裡的圖畫，會出現在片子裡。觀眾會看到那張畫。

對。一開始，我只是用羅斯科來形容某件事……但後來又想，嗯，如果真的有人認出來，可能會滿好玩的。但其實這不會發生。我的意思是，你在看那部片的時候，應該不會用那種角度去看。

你在《犬之島》是否也刻意放進了什麼東西讓觀眾去尋找？

我想沒有，至少我目前想不到任何東西。

我在「三磨坊」裡跟很多人談到小津——你把他的一些電影列在你寄給各部門主管的參考清單上。過去也有人把你的風格跟小津相比，因為他的鏡頭也是用水平視角去拍，布景總是無懈可擊，每件道具都放在最恰當的位置。你覺得小津的作品跟你有類似之處嗎？

或許那多半只是表面上的比較，大家可能抓到某個點就開始歸類了。

對大多數電影而言，片子特性多半來自一開始想出來的故事，還有你想要賦予生命的角色，整個故事的背景與內部的世界，以及最終的問題：我們到底該怎麼拍？以我們這個小團隊而言，那通常就表示去某個地方、停留一段時間，然後回家、再回來，繼續推敲，仔細打量一下，慢慢地找出答案。

所以，那個所謂「你想要怎麼構圖」的問題，在整體工作當中

上圖：《超級狐狸先生》中的天空背景之一。威斯在形容他想要的天空布景時，曾提到畫家馬克・羅斯科的畫作。

右頁：《酩酊天使》片中的臭水坑（上）在垃圾島上重現（下）。

只占了極小的、次要的一部分。你可以說：「嗯，黑澤明可不會這麼拍，但小津的話就有可能。」問題是小津根本不可能有興趣拍這部片。小津並非最主要的靈感來源，雖然我很喜歡他導演的作品。至於黑澤明，我們每天都會想到他。

所以這樣的比較或許有點膚淺⋯⋯？

那些比較都是跟鏡頭有關，去比較鏡頭是很合理的事。

我在拜訪「三磨坊」時，看到片場裡面的每個布景基本上都是一座鏡框式舞台，那真的讓我清楚地理解到「場面調度」（mise-en-scène）這個詞，也就是指有哪些東西被放進這一景裡。攝影機在這一頭，而大部分時候，你們已經把等一下會出現在鏡頭裡的東西精確地打造出來。

你是會這麼做，尤其是在拍動畫片的時候。但即使是拍真人電影，特別是拍古裝片時，通常只要走出鏡頭景框的一定範圍之外，就會離開片中時空所處的那個年代、甚至是那個世紀。假如你在片場裡搭好了巨大的布景來拍攝一部大製作電影，那麼有時候你可以說：「我們現在掉個頭，轉過來這邊，用原本沒想到的方式來拍這一段。」但通常對我們來說，大多數時候現場都不會有一個完整的場景可用，因為我們根本沒有搭那麼大的景。

不去搭建超出鏡頭之外的布景，這是屬於製片層次的決定。我想這件事其實少有人知道，也就是你同時也是電影的製片，對於該如何運用手上的資源非常有自覺。

我喜歡規畫出我們工作的制度和方法，我覺得這部分很有意思。而且我常常覺得這些面向都會成為電影最終面貌的一部分。在我所認識拍電影已有一段時間的人當中，他們傾向於把這個部分視為拍片的基本功。我想電影導演——真正的好萊塢大成本、大製作電影的導演，他們會有一位製片，由製片來負責管理這些事，導演幾乎就像是高級僱員，他們會在自己的拖車裡休息，等燈光準備好之後才上場。但或許並非如此？我猜想即使是像史蒂芬・史匹柏這種最大牌的大製作電影導演，也會參與制定拍片計畫，而且他非常有效率。這是我從曾與他共事過的人那裡得來的印象。

很有道理。不過有時候搭設大場景也可能是一種藝術抉擇——例如黑澤明就會搭建比必要大得多的場景，他認為大型場景會對演員發揮某種難以形容的效應，假如演員必須（在戲中）回到臥室，他們會知道臥室就在另一個房間裡。

聽起來很棒。你要確定衣櫃的每個抽屜裡都放了點東西。而且或許還應該放些有趣的玩意兒。義大利導演維斯康提（Luchino Visconti）就要求每件戲服裡的每一層布料都必須符合電影的時代背景⋯⋯就是那一類的要求。我相信演員們可以感受到導演對戲的堅持，並在表演時有所回應，他們也喜歡那樣。

你說過《犬之島》這部片是要向日本電影致敬，而黑澤明則是其中的核心人物，或許我們可以再談談他的導演風格。我想或許我應該先說，我看的第一部黑澤明電影是《酩酊天使》。

那部片很棒。

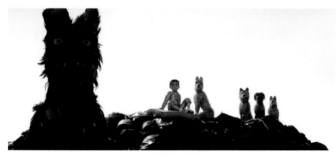

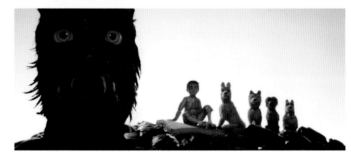

的確很棒。黑澤明把故事場景放在臭水坑旁，這個巧妙的安排讓我印象深刻──故事就從這裡開始說起。而且片中有許多場面處理得非常仔細，像是經過精心排練。他使用的音樂──有個人在臭水坑的對面彈奏著吉他樂曲。

對，我們在片裡也用了其中一首。

《犬之島》我只看過一小部分片段，但我馬上認出那首歌。

嗯，我其實不知道我們最後會不會用它，或者我們也可能會重做那部分。那是《酩酊天使》的片頭曲。我很喜歡那首歌。那部片子我一直都很喜歡的部分，就是你剛剛描述的那個場景──那個在某條運河旁的骯髒貧民窟。不過那都是人工做出來的，你知道嗎？那是搭出來的場景。

他們後來還製作了一齣舞台劇──由同樣的演員來演，也是由

黑澤明執導。

那是改編自舞台劇的劇本嗎？

我想不是。我猜他們是把它當成原創劇本來寫，之後再把整齣戲搬到不同的地方演出。

把它改編過。

他們進行了一次《酩酊天使》的巡迴演出。但你看得出這麼做的確可行，因為電影裡有那些很──

場景很局限。

我想到的是志村喬和三船敏郎在片中第一次發生衝突的那場精采演出，他們確實塑造出這些角色、讓他們起衝突的方式。

黑澤明的工作人員和同僚曾形容他可能是「世上最偉大的剪接師」。他的技術形塑了日本與美國的電影剪輯發展──現代動作片的剪輯手法可以直接回溯至《七武士》的打鬥場景。他的剪接鏡頭顯現出他對鏡頭的比重、推動力與視覺協調性都有敏銳的理解。他最有名的連續鏡頭之一，即為七武士當中的六人分別趕去救援的畫面（上）。把類似的鏡頭快速地剪在一起，可突顯這些角色共同的速度、體型與目標。領袖狗群前往中指島（左頁）的鏡頭，就是在向這種剪輯方式致意。

黑澤明同時也很愛用「軸線跳剪」（axial cut）來強調重點：攝影機的視角不變，但以直線前進或後退的方式來拍攝新的鏡頭。黑澤明也經常把場景中最引人注意的聆聽者、而非話最多的說話者，放在前景的最深處。黑澤明在《野良犬》片中的這個場景就同時使用這兩種技巧（下圖）；威斯則在《犬之島》的這一幕中使用了這兩種技巧（左頁下圖）。

次頁：阿中與狗群跪在一具狗骨前。

沒錯。就連片子的劇情結構都很適合舞台劇表演。

黑澤明有一點很好玩，也許你沒有從你的朋友圈那裡聽說過這件事，但至少在影評人圈裡，黑澤明被視為……我不知道……不算是日本影壇最菁英的導演人選。喜歡溝口健二，或者像小津安二郎這一類的導演，才被視為是更高尚的品味表現。

對，嗯，我認為黑澤明……類型電影其實有很多種。在某種程度上，黑澤明的相反面就有點像是小津或溝口。

他們的風格感覺上比較精緻、拘謹和優雅。

對。我想你也可以說黑澤明的風格是極度的精緻和極度的優雅，但並不會特別拘謹。他的電影充滿了活力，而且那種活力比較像是西方式的。我是說，他改編過莎士比亞。他有些武士電影，和西部片之間有相互影響的關係。

你是否聽說過他看完《荒野大鏢客》之後的感想？

沒有，他怎麼說？

嗯，基本上，我想導演塞吉歐·李昂尼沒有事先告知黑澤明，那部片根本就是翻拍自《大鏢客》，所以黑澤明對李昂尼的反應是，「我看了你的電影。那部電影很棒。但很不巧的是，那是我的電影。」

（笑）說得好。李歐·麥卡瑞（Leo McCarey，譯註：美國導演，曾兩度獲頒奧斯卡最佳導演獎）對《東京物語》可能也會有類似的反應。在拍這部片的時候，我們主要參考的是他的都會電影。那比較像是我們想參考的類型。不過，我們也使用了──至少現在是如此──來自《七武士》的音樂，以及《大鏢客》裡的東西。

不過，一直追本溯源其實沒有太大的幫助，對吧？那更像是，盡可能地吸收，內化為己有；再看看你能創造出什麼東西來。

它會以某種方式從你的作品裡自己冒出頭來。

對。而且我並不是先看了一大堆黑澤明的電影之後再決定，我們來拍這部狗電影吧。過去差不多三十五年來，我一直都在看這些片，到最後我開始想，「有沒有什麼東西能跟這些電影產生關聯？」和「也許我們可以借用這個」。尤其是羅曼，他對這些片子非常有興趣。我們的做法跟塞吉歐·李昂尼不同，我們不是翻拍原作。或許那樣也不錯，但我們並沒有找到一個能套用在我們的狗故事裡的情節，所以就自己想出情節來。

我覺得黑澤明很有意思的一點是，他跟我們先前提到的其他日本導演不一樣，他的電影風格沒辦法讓人一眼就認得出來──他每部片的風格都有一些變化。

對。他拍過很多不同類型的電影，但我認為我們可以看出黑澤明式鏡頭的某些特點。尤其是那些寬銀幕的黑白鏡頭，景框

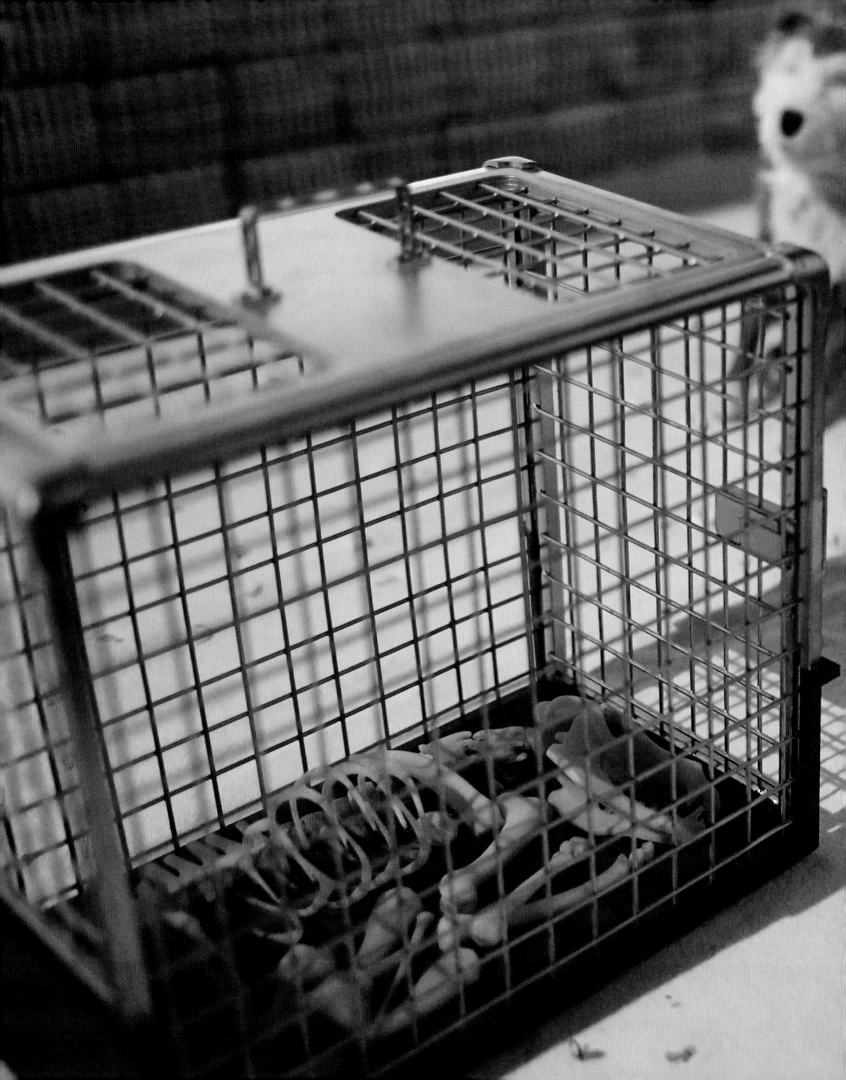

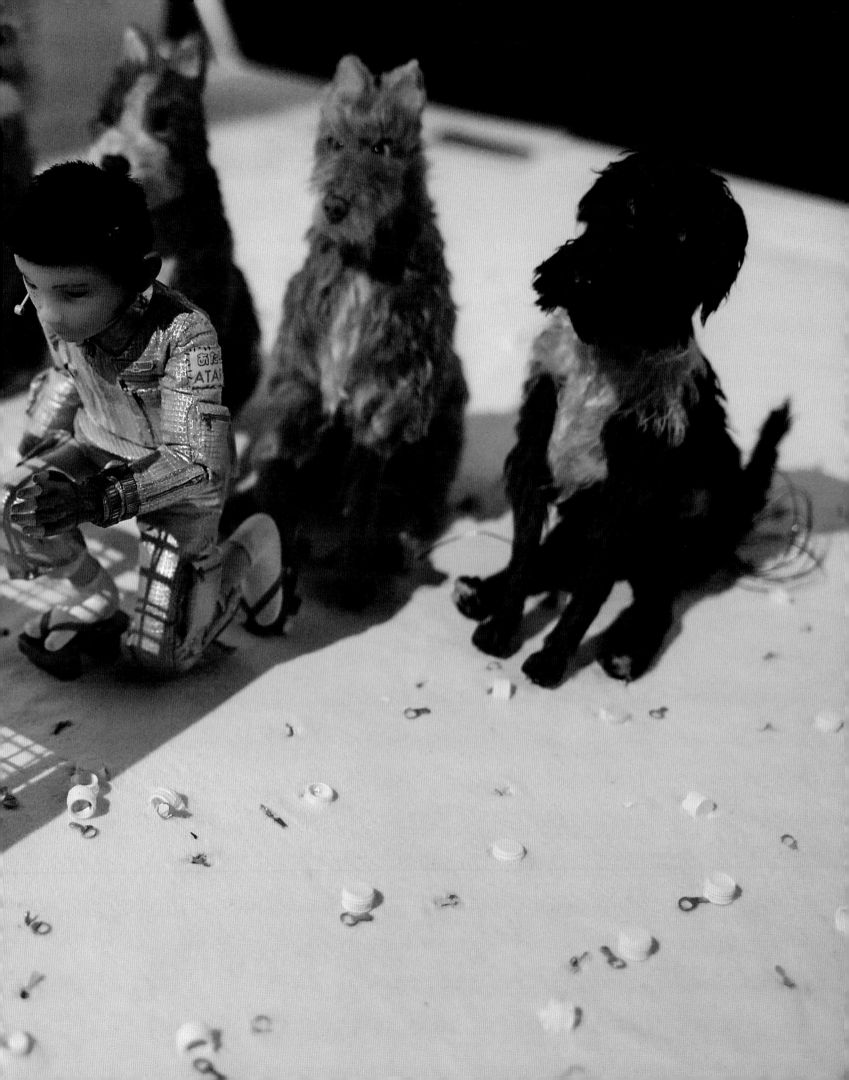

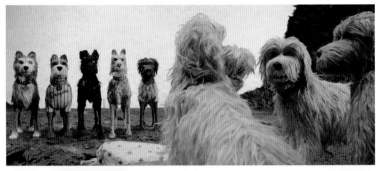

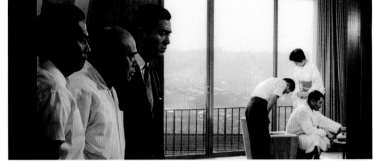

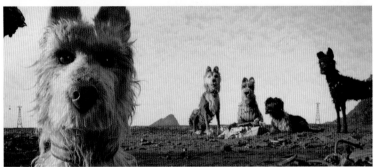

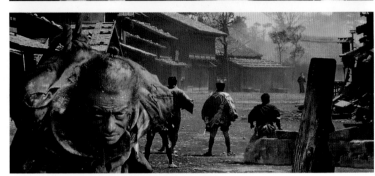

黑澤明使用泛焦來製造長縱深場景，讓前景與後景同時出現不同的行動；也就是讓兩個平行的場面出現在同一個鏡頭裡，讓兩個場景互相提供敘事的脈絡與無言的評論。在《天國與地獄》的這個鏡頭中（右最上圖），他使用了變形寬銀幕的鏡寬達到同樣的效果，基本上就是製造出分別位於銀幕左右兩側、兩個緊鄰的「鏡頭」。其中一個鏡頭設定場景的行動，另一個鏡頭則讓觀眾看到行動所造成的反應。另一位

導演可能會選擇把這兩個鏡頭剪接在一起，來達到黑澤明在同一個鏡頭構圖裡的效果。在《犬之島》的這一景中，牧羊犬們在鏡頭前景的右方開會，也是使用了同樣的技巧（左最上圖）。

假如推到極限，這種手法可能為電影增添一絲幽默趣味（至少對我而言是如此），例如《大鏢客》（右上二圖）與《羅生門》（右上三圖）的這些鏡頭。這跟視覺上的對比有關，前景裡的人物近

到像是緊貼著我們，而背景深處的人物則被悄悄地縮小而顯得古怪。《犬之島》裡有許多視覺上的喜劇效果似乎就是以此一原則為基礎（左上二與左上三圖）。

在改用寬銀幕比例拍片前，黑澤明也竭盡所能地利用片幅的高度，成功地把大群角色集中在「學院比例」的鏡頭裡。他經常使用高角度鏡頭、對角線或曲線走位，以及各種不同的坐姿、跪姿和站立姿勢，避免演員搶走或

遮住其他人的鏡頭。《七武士》片中的強悍農民側影一景（右最下圖），正是威斯在《犬之島》中以對角線方式呈現領袖狗群陣容（左最下圖）時所模仿的那種鏡頭。

右頁：《德蘇・烏札拉》一片的劇照，圖為飾演德蘇・烏札拉的演員馬克西姆・蒙祖克（Maxim Munzuk）。

裡常常有七個或九個不同的角色，他們在縱深很深的場景裡走位，場面調度的效果非常戲劇性……等。有的角色很靠近攝影機，有的則站在很遠的地方。

尤其是《懶夫睡漢》及《天國與地獄》，他在這兩部片裡說明劇情的方式非常特別，讓人拍案叫絕。片中的人物會說出一些你知道他們不會對彼此披露的事。他們早就都知道了，他們是說給我們聽。

我想，有時候大家會把《七武士》這種片當成「動作片」，認為黑澤明是動作片導演。但假如你回去仔細重看這部片，你很快就會發現根本不是這麼回事。事實上這讓我想到，你剛剛提到《犬之島》的那個部分：它或許是個史詩故事，但裡面有很多片段，角色們只是在交談而已。在《七武士》裡，有很多議題是關於武士與村民間的關係，以及武士們彼此之間的關係，甚至還包括了一小段愛情插曲。

對，它們就像西部片。

我有可能說錯，不過我對《犬之島》的初步印象是，相較於你的其他作品，你在掌握這部片的節奏和步調上的做法讓我聯想到黑澤明。雖然在目前這個階段，你未必能夠在這一點上多做說明。

嗯，這部片裡有些片段遠比我原本預期的更安靜、更緩慢。有一些長段落幾乎是無聲的，尤其是小男孩後來跟那隻狗結伴同行的那一段，他們不再說話。我想，這一路拍下來我其實有點意外。先前在製作動態分鏡腳本時，我們發現自己會說：「再一次地，這一幕裡基本上只聽得到風在吹，他們走來走去，無言地做著某件事。」我可以理解那有點類似黑澤明。人們在田裡或荒村的小巷中，又或者是廢棄的空地上，一語不發，只是等待、張望，風呼呼地吹著。講真的這並不是我原本預料劇本上會出現的。

事情就這麼發生了。

事情就是這樣。

黑澤明的電影有一個常見的主題，一種對世界的道德期許，他的作品有很多都是關於人與人之間相互的義務關係，以及責任的概念，比如《紅鬍子》就是一個很好的例子。

沒錯。

那部片是關於一個人學著去……不單是學著做一個好人，更是要體認到你有義務去做一件你根本不知其所以然的事。我也在《犬之島》裡看到一點那種影子，在「老大」這個角色身上。那同樣也可能不是你有意識地思考後的結果。

那可能是狗的一種特性。假如我們在把牠們擬人化的同時，仍然想讓牠們繼續保持狗的身分，那牠們本來就是要服侍人類的。牠們已經馴化了。

呃，他們沒有主人，就跟沒有主公的浪人一樣。

他們想要有個主人。

狗想要有主人，生而為狗就是這樣。

對。在其他情況下，那可不是個會特別吸引我的主題。我想不出有哪一部電影裡有想要找主人的人類角色，而且還能讓我跟這個角色產生特別的共鳴。

對，那樣會很怪。

不過那也說不定是個合理的主意。有人可能會想要一個主人，一位老師。我的意思是，我想我也拍過那種故事——但在這部片裡，牠們要找的不是老師，而是一個能夠讓牠們永遠服侍的主人。那可能比較接近動物的狀況。

所以會出現那個主題，是因為主角們都是狗。

我想是的。而且牠們都是被人拋棄的狗。不過我也可說，這個故事看起來有點……比較像牠們其實是朋友。我的意思是，狗狗們彼此是朋友，但牠們的主人或許才是牠們最親密的朋友或真正的家人，還是其他類似的關係。

對，我想到那一段——描寫得真的很動人——阿中和「斑點」見面的那一段倒敘，在醫院裡。

對，那是他們第一次見面。

他們顯然很關心對方。

他們很快就建立起連結。

我本來要說，這兩人關心彼此，但當然其中一個角色是狗。你看過《德蘇・烏札拉》那部片嗎？

看過！

德蘇有段台詞，其中一個字是「人」——在他的語言裡，這個

字指的是動物。他把所有的生物都稱為「人」。

我很喜歡那部分。

我想這是黑澤明對這個角色感到欽佩的理由之一。片中有一段是他們打算把多餘的肉丟掉，要把肉扔進火裡燒了。德蘇說：「你們在幹麼？可能有人會想要那些東西。」其他人問：「什麼人？這裡就只有我們啊。」他回說：「比方說，獾啊！」

那段很棒。那部片是在——他們是在俄羅斯拍的，對嗎？在俄羅斯的哪裡？

我不清楚是在俄羅斯的什麼地方。

就連製片公司也是俄羅斯公司，對不對？

的確是。那部片是他陷入低潮的時候拍的，如果是就……

就黑澤明當時還有片可拍的情況而言。

沒錯。《電車狂》是他和自己新成立的製片公司所拍的作品，他企圖和小林正樹、木下惠介，以及市川崑一起推動這家製片公司——

但結果並不順利。

對，所以他有點像是被放逐了。《電車狂》是我在看《犬之島》時所想到的另一部片。

我們有點像是重建出那部片的場景。我的意思是，我們這麼做唯一的理由是，因為那部片是日式垃圾場的絕佳參考來源。在拍攝期間，我們時不時會回頭去參考《電車狂》的劇照。我們使用任何能派得上用場的部分。

對。但當你看那部片的時候，會覺得它有一種甜美的感覺——片裡的音樂帶著一股溫暖的質地，而且畫面的色彩非常鮮明。那是黑澤明的第一部彩色片。那感覺很奇怪，看電影的時候你幾乎留下了美好的回憶；但當你再看一次，你會發現，哦，原來裡面也有很黑暗的部分。

對，或許我們這部片的狀況也很類似。我也不知道。我不確定這部片裡的黑暗與光明的比例會是什麼樣子。我是說，表面上這個故事是關於一群狗被放逐到一座垃圾島上——

等死！

對，等死。而且在故事裡，牠們最後是要被殺死的。但是我不確定在這種脈絡底下，這部片有多少部分會讓人覺得像是個冒險故事。這顯然得由觀眾看電影時產生了哪種化學反應來決定。真的，你無從預料。我覺得是這樣。

聽到你說「我不知道」或「我也猜不到」，感覺很有意思，因為在某個層面上，你應該是唯一知道答案的人。這部電影都在

你的腦子裡，而你確實可以控制它。所以當你說你不知道，你指的是……你剛才提到了化學反應，指的是觀眾觀影的反應。不過，或許你的意思是，後製階段仍有某些工作還在進行，所以你並不確定最後會是什麼樣子？

不，甚至還不只如此。我的意思是說，沒錯！但我覺得，你可以盡可能地去計畫一切，不過電影最後的結果仍然是個未知數。有太多的變數。我的意思是，我覺得在拍片圈以外的人，那些不曾拍過電影的人，他們對於控制電影的看法，跟實際上拍過片的人不同。

一點都沒錯。嗯，「控制」這個字眼甚至帶著點負面意味。你不會想被人視為是個「控制狂」導演，但問題是，不然你怎麼執導？你必須要有控制權。

我倒不覺得「控制」有負面意味——我根本不會去想這個字眼究竟是正面或負面的。我只是認為，假如你在拍片，你就知道你最主要的工作不在於控制。重點是要讓電影能夠順利拍下去，把東西拍出來，事實上就是想辦法去把一張空白的畫布填滿。並不是那部電影已經先存在，而你試著去強迫它變成這樣或那樣。你得要先拍片！所以假如有人說：「哦，這個人是個控制狂！」那很可能只代表著，那個人對於你所注意到的事物面向也非常感興趣。假如你明白我的意思的話。那有點像是……我不記得我們怎麼會講到這裡來。「控制」這個話題是怎麼出現的？在這之前我們在聊什麼？

講到哪裡了……這實在很好笑，我也不記得了。哦，對了！我剛剛提到，在某種意義上，你如何知道電影拍到後來會變成什麼樣子，但你接著提到連你也不知道，看這部片的實際經驗會是什麼樣子。

你絕對無法預料電影會讓觀眾產生何種感受。但你甚至也無法預料，就算你寫好了這一幕的情節，計畫好場景，決定了走位，你也經——你已經把東西拍出來了。但等你把它全部串在一起時，你卻常常會說：「呃，那真是哀傷得很詭異的一幕。」或者不算很哀傷。又或者你原本以為很單純、寫實的一幕，到後來卻變得有點超現實。

對於自己會被事物的情緒或調性所影響，你覺得意外嗎？

你只是對當下的狀態感到意外，對它後來所呈現的樣貌感到意外，對最後出爐的東西感到意外，你明白嗎？你做了一些決定；那些決定又導致了這種結果，而那……或許它跟你原本寫的食譜相符，也或許不一樣，但應該還是可以吃，只是變成了另一道菜——即使原本的計畫並沒有被大幅修改過。我敢打賭很多導演都會有同樣的感想。

聽到你這麼說真讓人意外，因為根據我在片場的經驗，還有從你的各部門主管那裡聽到的第一手回答中，他們提到你參與決定各種小細節的程度——

（笑）我什麼事都要管！

右頁上圖：中尺寸的領袖狗群。

右頁下圖：中尺寸的焦躁狗群。

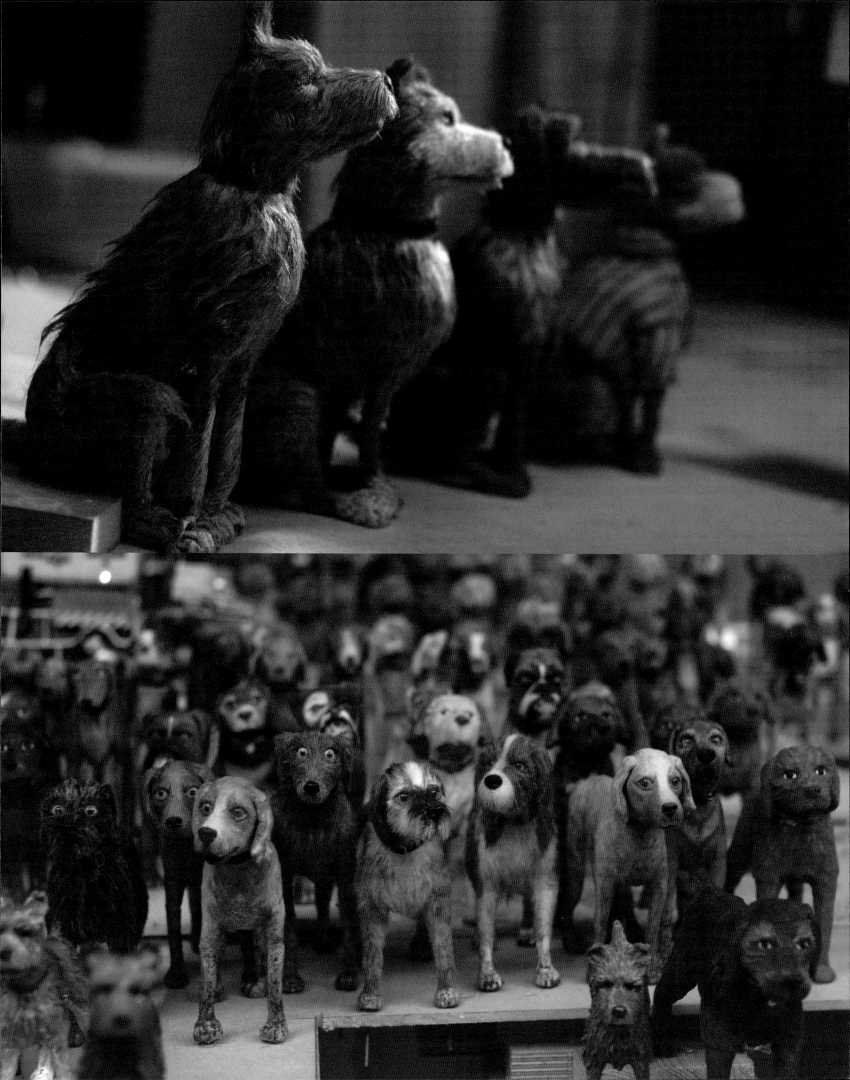

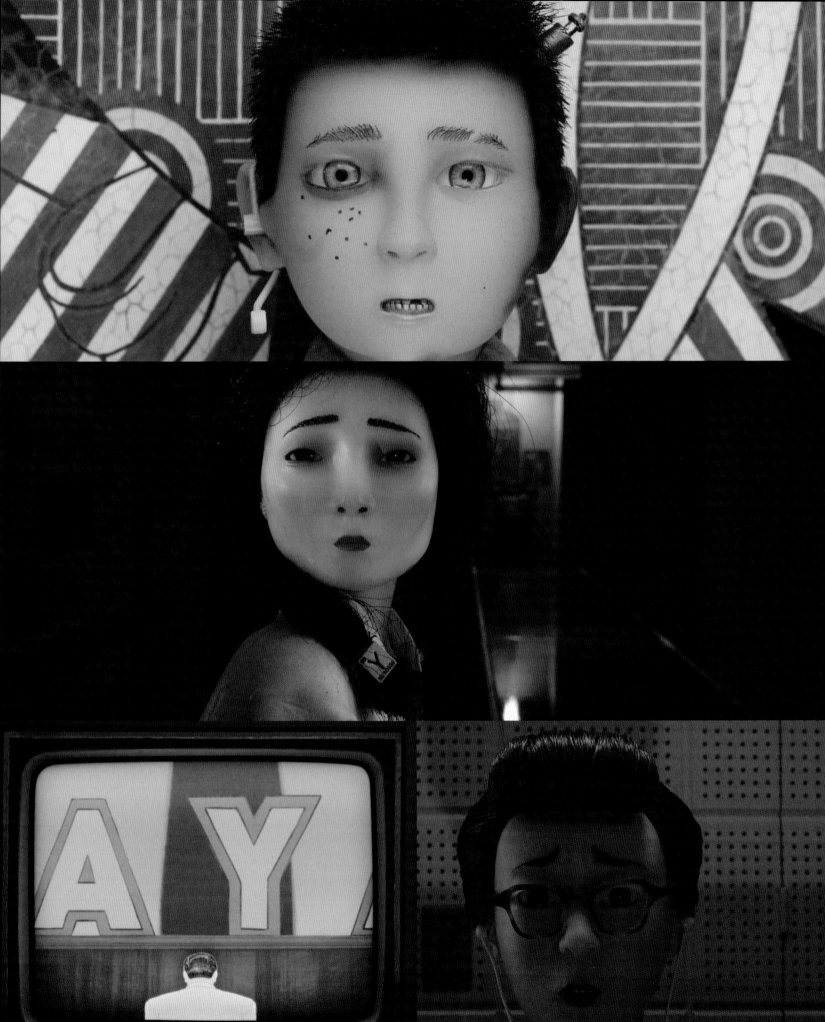

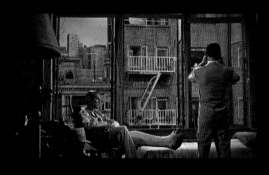

我可沒有批評的意思！

（繼續大笑）你不需要解釋！

只不過你很在乎細節——

對，而且我知道，有一半的時候，我就像是——（交疊雙臂，皺起眉頭，嘆一口氣）「我是可以讓這個過關，但……但我就是不想這麼做。」（笑）

但聽到連「威斯·安德森」，一位那麼在乎所有設計上的瑣碎細節和攝影機位置等問題的導演，還是沒有辦法控制拍攝工作最後的結果。我想這會讓很多人非常吃驚。

哦，天哪。嗯，拍真人電影的時候，那是……你不會知道某個演員跟某一場戲之間的關係。那是他們的事，你懂嗎？他們會接收你所給的指示，不過他們必須表演，做出某些東西來。

還有他們當天的狀況。

對。我是說，他們也不知道自己在做什麼。或許 他們並不想要知道。而且那也不只是指那一天而已——同一場戲拍第三次跟拍第六次的結果，很可能完全不一樣。你也無法強迫演員變成不像自己的樣子，你明白我的意思嗎？你只能讓他們表演給你看。此外，在拍攝現場，一旦有什麼事改變，一切都會跟著改變。一片雲飄過來，你就身在另一個地方了。

（用手指著我們身邊的環境、喧鬧的車聲、雲朵飄過時造成的光線明暗變化）假如有人現在在拍我們的話，這些都會是很糟糕的狀況。

嗯，你會想出辦法。你會說：「我知道我們先前是那樣計畫的，不過我們現在試試，假如他們在分手這一幕裡必須大吼的話會怎麼樣。」有些人比其他人更擅長應變。比方說雷利·史考特吧，不管現場發生什麼事，他都能想出繼續拍片的辦法。

他在那方面根本是天才。

我也這麼認為。我猜想他既是導演，同時也像是攝影指導。拍動畫片時也一樣，動畫師就像是演員，你看著當天的情況，你說：「對，這個人做得很好，情況很順利，」但第二天發生了某件事，你想，「那有一點……嗯，或許我可以建議一下……」不過有時候你也會不想去指導他們，因為只要你一插手——

他們就會變得很不自在？

或者他們做了某項調整，卻愈改愈糟，那時候你怎麼辦？因為

你已經出手幫了他們——他們打算去做某件恐怕不符合你所要求的事，不過他們是順著某一條思路去做，你已經試著引導他們方向，但他們還沒有找到該有的節奏。

他們想要遵從你的指示，但他們還卡在原本正在做的——

而且你的指示可能根本沒用。但有時你只是從旁稍微提點一下，他們馬上說，（彈手指）我懂了。指導演員也是這樣。演員和動畫師有很多相似之處。最大的差別——當然這只是打個比方——我想就在於時間。拍攝工作的時間感非常不一樣。這也是拍這種電影很奇怪的地方。

你在這些片子裡處理了很多細微的情感層面，但它們並不是通俗喜劇。

沒錯。我是說，在很多片段裡，假如戲偶不是像人那樣來表演，看起來就沒那麼有趣。那場戲就不值得拍。尤其對我來說，那些人偶的頭實在太小了！它們已經是我們所能做得出的最大尺寸，但其實還是很小。而且你會發現，我們對人類角色的動畫處理手法有所不同。拍《超級狐狸先生》的時候，我們在橡膠製的人偶臉孔底下再加襯墊，做法跟動物角色一樣。但在拍這部片的時候，我們的做法完全不一樣，我覺得效果好很多，因為我對先前的效果實在不滿意……《超級狐狸先生》裡面人類角色說話的鏡頭雖然不多，但拍到後來人偶的臉就撐不住，它們的臉會垮掉，所能做的動作也很有限。目前這種做法的問題是，等你到了現場然後說：「現在我們拍到這一段，它看起來應該更像這樣或更像那樣，」但接下來的反應卻是，「呃，我們得先雕塑，然後還要製模——所以那要再等三個星期。」這種狀況實在很棘手。

就本片中所處理的細膩感性情節而言，狗狗會哭。人類也會。

對，片裡有很多哭戲。哭戲的數量多得出乎意料。

那是你後來看到片子時的意外之一，還是原本就是這樣安排？

嗯，我想，通常這部分已經被寫進劇本裡。不過……我完全沒想到會有這麼多哭泣的鏡頭。我是說：「我們真的要讓他們在這裡再哭一次嗎？」而有時候我們反而會加進更多。但你只能依據直覺來判斷。我倒是覺得，看到某人哭泣未必讓人感動。我的意思是，哭戲未必是讓劇情打動人心的好辦法。

我想在動畫片裡看到角色哭泣其實相當罕見。我不認為這種狀況常常發生。

或許不常見。我是說，停格動畫裡的角色很少哭，因為——

上圖：《後窗》一片中的三個公寓場景。

左頁：《犬之島》裡常有角色落淚：阿中（上）、助理科學家小野洋子（中），以及口譯員（下）。

製作起來很困難。

嗯,在我們的電影裡,做法是在人偶的臉上抹一點油脂,讓它滑下來。我想說的是,當你得一格一格地去拍攝角色哭泣的鏡頭時,那實在有點奇怪,但我就喜歡這樣!我喜歡我們拍攝這些鏡頭的方式,而且我覺得哭戲出現的時機很恰當。所以,我們最後或許會在剪接室裡討論說:「我們得設法用數位的方式拿掉一些眼淚。」但我猜我們不會這麼做。

這部片 —— 我們已經談過片裡有一些陰暗和血腥的情節,但我覺得故事裡其實也有令人動容的溫柔片段。我並不想問你這部片是關於什麼。你在接受麥特・佐勒・塞茨訪問時曾經給了很棒的答案。塞茨當時問到關於電影主題的問題,而你說:「這個問題有點太大了。」唐納德・里奇說,有一次他曾問黑澤明類似的問題,關於這部或那部電影的意義,而黑澤明的回答好像是,「假如我答得出來的話,那我就不必去拍片了。」

肯特・瓊斯(Kent Jones)在拍他那部紀錄片《希區考克與楚浮對話錄》(Hitchcock / Truffaut)的時候,也曾經訪問過我。等我看到正片時,我才發現我講的東西跟其他受訪導演完全不一樣。其他導演多半把焦點放在《迷魂記》(Vertigo)上,特別是希區考克對某些心理狀態很感興趣這一點。他們談的都是關於情感和心理學的部分。我的訪談內容卻不是這樣,我想我好像完全搞錯了重點。

你當時想談些什麼呢?

《後窗》。不過跟片裡的偷窺情節沒有多大關係,甚至也無關乎詹姆斯・史都華(Jimmy Stewart)和葛麗絲・凱莉(Grace Kelly)的怪異互動(順道一提,這是我最喜歡的銀幕戀曲之一)。我似乎選擇把焦點放在片中場景的氛圍,以及住在裡面的那群人身上。那部片裡並不只是發生了一起謀殺案,更特別的是片裡的環境就像個小社區一樣。

那些公寓。

對,那些不同建築統統集中在一小塊空間裡,而且會引出某樣東西。

那很明顯是在片場裡搭出來的。

那是個很棒的景,給人一種彷彿像在看故事書的感覺,而且跟他把我們帶進故事裡的方式有很大的關係,故事就是從這個房間開始的。

對。故事慢慢地往外展開,你對實際上發生的事也知道得愈來愈多 ——

很顯然地,你根本無法從其他角度去理解到底發生了什麼事。

確實如此。

全都是透過他的觀點去看。

那其實是劇情先天上設定的限制。應該算是一個挑戰,對導演來說。

那是個挑戰 —— 也是個值得費心的理由。

(笑)你覺得當導演需要值得費心的理由嗎?

我想,對希區考克而言或許是這樣,他說:「我看到一樣讓我感興趣的東西,一樣我可以用在這個故事裡的東西,」我相信他會說:「我知道該怎麼做。」假如他沒有先想到運用特定觀點這個主意的話,他恐怕就不會說:「我們來拍這部片吧。」

我對這一點很感興趣,因為我認為訪問者進行訪談時常常側重在心理層面。比如,「我要讓你說說你打算做些什麼,它應該要讓我們產生什麼感覺,或者它的意義。」我是說,即使是《犬之島》這部片,也可以用政治的角度來解讀:它可能是關於放逐、關於難民,關於這個或那個,以及……我猜你一點都不想談這些(笑)。

詮釋。在我的經驗裡,大多數觀眾從我的電影裡所看到的東西,嗯,他們看到的可能是我正在思考和創作的一部分,也可能是我正在閱讀或研究的某些東西。不過我幾乎不會去想,「我對這部片的想法,能夠對觀眾觀賞影片的經驗有很大的助益。」我是說,我的想法通常一點幫助也沒有。

你只是在過自己的生活,你把你的世界裡所發生的一切都吸納進來,但或許你並無意讓作品變成對某件事的聲明?

對,而且如果讓我對電影發表一些看法?……那也不會增添電影的意義。甚至反而會削去了幾分意義。那也是為什麼我通常都……我是說,也許當黑澤明……你剛剛引用黑澤明的那段話是怎麼說的 —— ?

哦,他的意思大概是,「假如我能夠用一句話把它說清楚,我就不必去拍電影了。」

他花了這麼大的力氣藉由拍片去跟人溝通,不但大費周章、複雜又耗時,假如再把整部片簡化成一小段文字說明,確實可能會有點破壞了電影的效果。不過看電影的人會這麼做很自然,因為或許那就是身為觀眾對於電影的一部分貢獻。

那也有點像是我對於身為影評人這個角色的看法,我想試著成為某件事的理想觀看者,某種程度上像是導演和觀眾之間的聯絡人,對於電影是如何達成這種效果提出一點看法,提供觀眾一種欣賞電影的可能方式。

對。

這件事總得有人去做,而建議觀眾該怎麼看這部片,並不一定非得是導演的工作。

右頁:犬流感的風險,由葛文・哲曼繪製。

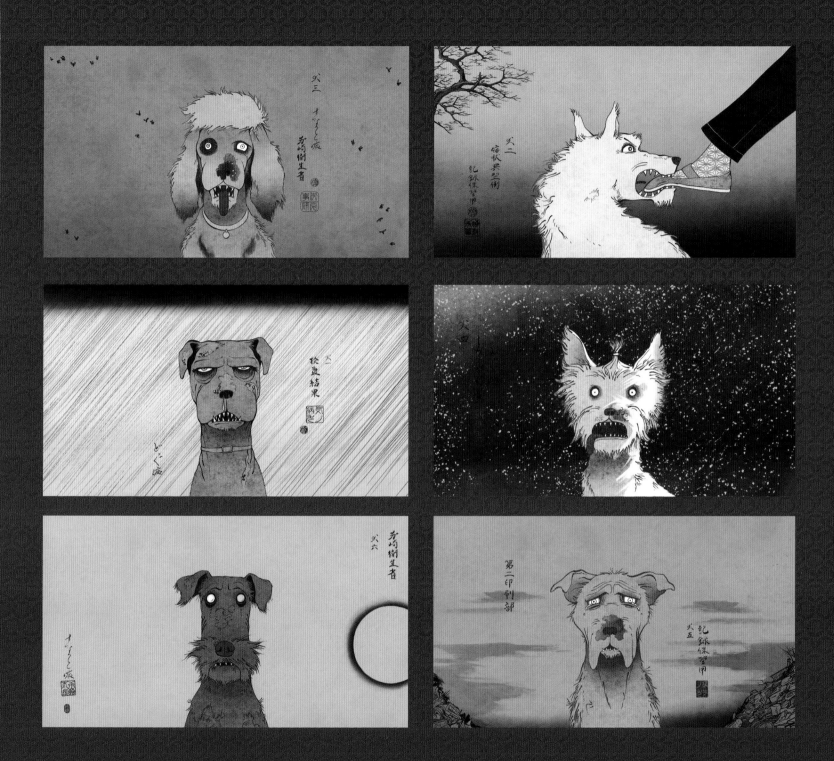

對。

我喜歡你剛剛提到「值得費心的理由」那句話。拍這部電影有什麼值得你費心的理由嗎？

嗯，那可能無法這樣相提並論。在前一個例子裡，那部片是先有一篇短篇故事，接著有人著手去寫劇本，而希區考克自問：「我該拍這部片，還是該讓其他人來拍？」而另一方面，我們現在拍的這部片，一開始什麼都沒有，直到我們開始討論說：「嗯，我有個主意，是關於一群狗、這座在日本的垃圾島，還有一架小飛機。」所以在某種程度上，這部片更像是，它竟然真的能夠被拍出來——這就是值得費心的理由。

你剛剛提到這座垃圾島。我敢打賭，接下來會出現各式各樣的文章討論威斯·安德森究竟是如何去拍這部關於垃圾的電影，因為這部片一點也不整齊或乾淨，而一般人通常會把整齊和乾淨和你的電影聯想在一起。你在拍這部片時，是否很享受深入理解垃圾的美學呢？

我一直都很喜歡垃圾場這個主意。這部片只是個讓我去拍垃圾場的好機會。但我可以告訴你，這或許是規畫得最整齊的一座垃圾場——

（笑）裡面還有分區。

對。嗯，因為這部片大概有四十分鐘長的篇幅是發生在垃圾場裡，說不定還要更長一點。假如我們只是一直在拍一堆垃圾，場景就會變得毫無意義。所以我們得為不同的垃圾製造出不同的身分。

好讓我們能夠透過垃圾場的不同區域，來追蹤他們的旅程。

沒錯。所以我們試著在島上分出各種不同的「空間」。不過結果讓垃圾場看起來非常整齊（笑）。

但在美學的層次上，這也讓你有機會去探索一個對你而言完全不同的世界。這是一部都市電影，發生在日本，還有垃圾——我是說，跟你最近拍過的一些作品相比，這根本是一百八十度的大轉彎。

的確。不過，其實我在拍每一部片的時候都有這種感覺！通常等電影上映以後，我總是收到同樣的回應：「這部片甚至更加——他又朝自己更深入了一步。」但我卻覺得，「這一點也不像我先前拍的東西……」

你會因此抓狂嗎？

我倒不會抓狂，因為我不太會為這種事分心。不過有時候我腦

渡邊教授、助理科學家小野洋子，以及青年科學家們，正準備在實驗室的酒吧裡舉杯慶功。

中的確會冒出：「我知道你接下來要說什麼。」其實那也沒有關係，因為那只不過是某人在說⋯⋯嗯，假如他們討厭我的電影，那就是這樣；假如他們喜歡我的電影，一樣可能會產生同樣的感想。那不過是有人說：「我能從這裡認出攝影機背後的那隻手。」那樣很好。完全沒關係，真的。我的意思是，我並不期待觀眾看了電影之後會說：「這部片跟他以前拍的東西完全不一樣。」觀眾很可能會說：「我就知道他會用這種手法去拍一部關於日本垃圾場的電影。」所以事情就是這樣。

嗯，你就是你，你知道嗎？

（笑）我知道。在這種時代，如果有人不想看這部片，其實容易得很——我想，如果他們不喜歡我在做的，當然就不會想去看這部片。要無視這部片一點也不費力。

還有很多其他的事可做。

對，那是一定的。倒不是我想勸阻——假如有人很討厭我以前所有的作品，但仍想要給這部片一個機會，我會很高興。我還寧可這樣。

但你覺得這部片比較不一樣，是嗎？你有這種感覺嗎？

我覺得我所拍過的每部片都不一樣。我是說，我拍過一部背景放在 30 年代中歐的電影；我也拍過類似諾曼‧洛克威爾（Norman Rockwell）那種風格、60 年代美國風背景的電影⋯⋯還有一部背景設定在印度、描寫兄弟之情的電影。我還拍過一部，你知道，關於狐狸的動畫片。

當你把它們像這樣一部部列舉出來的時候，聽起來真的都很不一樣。

我想我多半只是在描述這些電影的背景，不過至少上一部片，我不清楚它和這部片有多少重疊的部分，即使是角色的類型或什麼的。但總之就是這樣。

我覺得，《歡迎來到布達佩斯大飯店》裡的古斯塔夫是個全新的角色。或許這只是我的推測，不過在某種層面上，這些電影的規模愈來愈大——格局上好像有逐步擴大的趨勢。《海海人生》是第一部跨國製作的電影——

嗯，那部片，那是個大規模的故事。故事的背景發生在幾個不同的年代，還有一間大飯店、一場戰爭和一場雪地追逐戲，但拍攝的過程卻比《海海人生》密集很多。

我覺得你在《歡迎來到布達佩斯大飯店》裡成功地創造出一種寬闊的感覺。尤其是飯店本身的場景。

我們找到了一種很棒的辦法去拍攝飯店的場景。此外，還有一部分的原因是，我們在拍《海海人生》時，我並不反對把它拍大。我當時認為，「嗯，這部片就該這樣拍。」當時我拍那種片的經驗並不是——我拍得很愉快，不過那片的故事有點怪。或許如果我們當時拍出的片子是九十三分鐘，預算是兩千五百萬美元而不是五千五百萬美元，對那部片可能會比較好一點——我認為那樣做對電影不會造成什麼損害。而且那樣的拍攝方式會讓拍攝過程更好玩，因為我們可以在六十五天內就殺青，而不是花了一百多天去拍片，大概是這樣。

嗯，那是你拍的第一部大製作電影。我認為在你所拍過的故事類型，或者你所拍過的電影類型當中——《脫線沖天炮》和《都是愛情惹的禍》應該是最貼近你個人生活經驗的電影。

對。

所以當你去過的地方愈來愈多，見聞也愈來愈廣之後⋯⋯

嗯，那些電影也是，比方說《脫線沖天炮》，我們是在寫一個我們認為自己可以獨力拍攝的劇本。我們沒有打算要搭布景或什麼的。《都是愛情惹的禍》也算是同一類的電影。就算我們當時可能拿到更多資源去拍片，但我們早在能夠找到更大的舞台之前就先寫好了劇本。《海海人生》這部片則是，嗯，早在我們拍《脫線沖天炮》之前，我們對《海海人生》就已經有了基本的想法。事實上，我在大學時就已經替它寫了一個短篇故事！所以《海海人生》應該算是早於《脫線沖天炮》。

所以我的理論有點不準。

我相信你的理論在基本的層次上應該是對的，不過的確有點被我剛說的那件事給破壞了（笑）。

威斯得趕回去繼續拍片，在親切地和我揮手道別後，他就快步朝他的公寓走去。他那杯可疑的牛奶咖啡還留在桌上，一口都沒碰。

BIBLIOGRAPHY

黑澤明相關參考資料

想要深入閱讀與黑澤明有關資料的讀者，應從「黑澤明團隊」成員所寫的回憶錄開始。黑澤明本人在自傳《蝦蟆的油》（麥田出版，2014）中，顯示出他既是極具天分的劇作家，也是鑽研人性的學生。書中還包括了黑澤明對後輩電影工作者的一些忠告。比方說，他把劇本比擬為一面軍旗，我在本書第 75 頁引述了這段話。但這本自傳只算到《羅生門》上映為止。《羅生門》的編劇之一橋本忍則在《複眼的映像：我與黑澤明》（大家出版，2011）中，描述了黑澤明在拍完《羅生門》之後的歲月，為讀者提供了「黑澤明團隊」的合作內幕。《等雲到：與黑澤明導演在一起的美好時光》（漫遊者文化，2012）則由野上照代撰寫及繪製插圖，野上是與黑澤明合作多年的場記，後來成為他的製片經理，現在更是最孜孜不倦地維護黑澤明遺產的管理者之一。這三本書都寫得極為優美，令人讀來動容。

黑澤明與其團隊成員的珍貴訪問片段，可在黑澤明之子黑澤久雄於 2000 年所拍攝的紀錄片《來自黑澤明的信息：美好的電影》，以及 2002 年「東寶傑作紀錄片」系列中的《黑澤明：創作是美妙的》中看到。後者的內容通常收錄在「標準收藏」公司所發行黑澤明作品的拍攝花絮部分。

黑澤明相關研究還有一部分得仰賴已故影評人唐納德·里奇的著作。就算你不同意里奇對這些作品的評論，身為親眼直擊黑澤明導演生涯的證人，他的見解仍然不可或缺。而里奇對黑澤明私底下一面的個人印象，也和他經常引述與黑澤明對話的內容一樣珍貴。里奇筆下最生動的一篇評論為《一篇個人記錄》（"A Personal Record", Film Quarterly, vol. 14, no. 1, Autumn, 1960），文中引述黑澤明的說法，認為與他同輩的導演們對「人」缺乏熱情。里奇所寫的《黑澤明的電影》（The Films of Akira Kurosawa，由加州大學出版社於 1965 年首次出版，目前流通的為 1999 年的第三版），是最早針對任何一位導演作品全集所寫的專書之一。本書自《黑澤明的電影》所取得的參考資料主要有兩處。《黑澤明的電影》一書中有許多引言都來自里奇先前對黑澤明進行的訪問〈黑澤明論黑澤明〉（"Kurosawa on Kurosawa"），這段訪問原先刊登在英國電影月刊《視與聽》雜誌（Sight & Sound, 33, nos. 3 and 4, Summer/Autumn 1964）上。我在本書第 54 頁和 250 頁引用和改述了相關內容。在此還要感謝「標準收藏」公司同意我們在本書第 16 頁節錄里奇於 2009 年發表於該公司網誌《潮流》（The Current）上的文章〈回憶黑澤明〉。

瓊安·梅倫（Joan Mellen）的《來自日本電影的聲音》（Voices from the Japanese Cinema，New York: Liveright, 1975）中則收錄了一篇主題廣泛的黑澤明專訪，黑澤明提到他年輕時代也曾經嚮往過馬克思主義，本書在第 57 頁中予以引述。

史都華·加爾布雷斯四世（Stuart Galbraith IV）在黑澤明傳記《天皇與野狼》（The Emperor and the Wolf，New York: Faber and Faber, 2002）中，提及黑澤明愛將三船敏郎的生平。該書內容極為詳盡，到目前為止仍是搜尋所有關於黑澤明已知生平事實的最佳來源，

而且依照時間順序寫作，還根據日本的參考來源增添了許多新細節，補足了過往英語相關研究鮮少參考日本資料的漏洞。書中參考來源之一為黑澤明之女黑澤和子所寫的回憶錄《爸爸黑澤明》（Papa Akira Kurosawa, Tokyo: Bungei Shunju, 2004），為讀者提供了解黑澤一家家庭生活的難得機會。我就是從加爾布雷斯書中讀到引述黑澤和子的片段，才知道黑澤明熱愛與愛犬們（波尼、米尼、桑尼、普提和里歐）共度的悠閒時光。

其他參考資料

關於宮崎駿的英語研究專書實在太少；我從丹妮·卡瓦拉羅（Dani Cavallaro）的開創性作品《宮崎駿的動畫藝術》（The Anime Art of Hayao Miyazaki, Jefferson, NC: McFarland, 2006）中獲益良多。我同時也推薦《出發點 1979-1996》（台灣東販，2006）與《折返點 1997-2008》（台灣東販，2010）二書，收錄了宮崎駿的文章及訪問。我跟傑森·施瓦茲曼都認為，砂田麻美所拍攝的吉卜力工作室紀錄片《夢與瘋狂的王國》（2013）豈止不錯，根本是很棒。

《全學連：日本革命學生》（Zengakuren: Japan's Revolutionary Students，Berkeley: Ishi Press, 1970, 2012 年重新印行）雖非日本學生運動史方面最嚴謹的學術研究，但我認為該書最為引人入勝，也是在我所閱讀的相關參考書籍中，文筆最清晰、對歷史細節也最有耐心提出解釋的一本。本書是由當時早稻田大學的學生寫成，再由其老師史都華·道西（Stuart J. Dowsey）編輯並撰寫序言。另外一本極具說服力的一手資料則是濱谷浩於 1960 年出版的反安保示威系列攝影集，《憤怒與悲傷的日子》（A Record of Rage and Grief）。麻省理工學院（MIT）在其所開設的「視覺文化」課程中，把這本攝影集及隨附的散文呈現為網路展覽（https://ocw.mit.edu/ans7870/21f/21f.027/tokyo_1960/）。威廉·安德魯（William Andrew）的《異議日本：日本基進主義與反主流文化史，從 1945 年到福島》（Dissenting Japan: A History of Japanese Radicalism and Counterculture, from 1945 to Fukushima，London: Hurst, 2016），以及鶴見俊輔深思熟慮的著作《1946 年–1980 年戰後日本文化史》（A Cultural History of Postwar Japan 1946–1980，London: Routledge and Keagan Paul, 1987），也有助於我理解日本的學生與公民示威運動。佐藤忠男透過日本電影來講述現代日本歷史《日本電影潮流》（Currents in Japanese Cinema，New York: Kodansha, 1987），則指引我找到過去未曾看過的日本抗議電影。

對於浮世繪的一般性介紹，我推薦小林忠的《浮世繪：日本木刻版畫介紹》（Ukiyo-e: An Introduction to Japanese Woodblock Prints，New York: Kodansha, #1997）。在本書有關浮世繪的章節中，我也納進了我從葛飾北齋的《富嶽三十六景》和歌川廣重的《東海道五十三次》這兩本舊版作品集（Honolulu: East-West Center Press, 1966）中所學到的知識，這兩本書冊均由藝術學者近藤市太郎撰寫序文。有興趣要更進一步了解浮世繪與大和繪的讀者，我建議可以從大都會博物館的「赫爾布朗恩藝術史時間表」（Heilbrunn Timeline of Art History）互動網頁開始，裡面包括了幾篇關於日本美術的優秀引介文章。我在撰寫本書期間，還曾到大都會博物館、大英博物館及日本文化協會參觀相關展覽，從中獲益匪淺。

本書中的廢墟照片是喬迪·苗歐所拍攝，想要多探索日本廢墟的讀者可以購買他的攝影集《廢墟日本》（Abandoned Japan，Versailles，France: Jonglez Publishing, 2015），或者參觀他所經營的的網站：haikyo.org 與 offbeatjapan.org。

村上隆的《小男孩》（Little Boy，New York: Japan Society，New Haven: Yale University Press, 2005）是一本充滿大量插畫的散文與訪談集，不但和本書有異曲同工之妙，同時也是關於特攝片、經典日漫，以及年輕御宅族在日本 1960、1970 年代未來風時代精神下生活經驗的最佳指南。《犬之島》粉絲們可在書中挖出很多寶物。

致謝

首先感謝接受我們訪問的工作人員，他們對《犬之島》的觀點為本書的寫作提供了不可或缺的貢獻：動畫製作人賽門·昆恩（Simon Quinn）、藝術總監蜜特·恩德爾（Curt Enderle）、動畫指導托拜亞斯·佛艾克（Tobias Fouracre）、音樂總監藍迪·波斯特、聯合製片人奧克托維婭·佩索爾（Octavia Peissel），以及製片人傑瑞米·道森。同樣還要感謝第一副導演詹姆斯·艾默特替我們介紹所有工作部門，以及在百忙之中抽空回答我們提問的許多工作人員。感謝曾大力協助我們與威斯和福斯公司進行溝通的製片顧問莫莉·庫柏（Molly Cooper）。特別感謝協同製片人班·艾德勒引導我們參觀片場，並提供了大量的製作影像。

感謝傑克森·克拉克（Jackson Clark）花費數月時間協助我們蒐集並改善本書中的其他影像。感謝塞斯·麥爾斯（Seth Myers）對威斯早期電影的劇本寫作所進行的研究，以及派帝·歐哈洛蘭（Paddy O'Halloran）對於理察·亞當斯著作所提供的觀點。感謝JP 莫頓（JP Murton）讓我們休假以進行寫作和旅行，並在這段寫作過程中為我們的寫作目標與價值提供寶貴建言。感謝查德·伯曼（Chad Perman）與《明牆／暗房》（Bright Wall / Dark Room）編輯團隊，在本書寫作期間持續提供我們支持、耐心、工作上的彈性與友誼。

感謝我們的朋友拉娜·基徹（Lana Kitcher）和艾略特·布里奇福（Elliott Brichford）與我們分享他們對日本的知識以及他們純熟的日語。感謝羅傑·史蒂文生（Roger Stevenson）和瑞秋·史蒂文生（Rachel Stevenson），他們對英語的精確掌控，協助我們修改本書的文稿及思路，讓書中的文字能富含更多的幽默、洞見，也更清楚明確。

感謝泰勒與東尼（周思聰）、麥克斯和馬丁——能與諸位合作實屬榮幸。感謝麥特率先開創這個系列，並把本書的寫作託付給我們。感謝膽寫員大衛·詹金斯（David Jenkins）、文字編輯安娜麗亞·馬納莉莉（Annalea Manalili）、設計師連恩·弗拉納根（Liam Flanagan），以及助理編輯艾許莉·亞伯特（Ashley Albert）為本書所做的貢獻。最重要的是，我們要感謝主編艾瑞克·克洛普佛（Eric Klopfer）引領我們走過我們寫作生涯中最艱難的一段路，卻從未對我們失去信心。

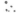

CREDITS AND COPYRIGHT

Lauren Wilford and Ryan Stevenson

蘿倫・威佛和萊恩・史蒂文生現為《明牆／暗房》網路雜誌編輯，該雜誌專門刊載關於電影的長篇評論。他們自 2015 年結縭至今，現居羅德島州普洛威頓斯。

Matt Zoller Seitz

麥特・佐勒・塞茨為 RogerEbert.com 網站主編，《紐約》雜誌電視評論家，同時也是《威斯・安德森全集》（The Wes Anderson Collection）、《威斯・安德森全集：歡迎來到布達佩斯大飯店》（The Wes Anderson Collection: The Grand Budapest Hotel）、《奧利佛・史東經驗談》（The Oliver Stone Experience）、《廣告狂人：完整評論集》（Mad Men Carousel）等書作者，另外也是《電視：專家評選經典美劇》（TV）的共同作者。現居紐約市。

Taylor Ramos

泰勒・拉摩斯是一位 2D 動畫師和影像文字作者。她曾經研習經典手繪動畫與 3D 動畫，也擔任過電視及手機遊戲動畫師和設計師。她和周思聰共同創作了「幀影幀畫」（Every Frame a Painting）影像散文系列，其合作成果曾獲「標準收藏」特別報導，並可在該公司旗下串流網站 FilmStruck 上看到。她目前擔任電視 2D 動畫師，現居加拿大英屬哥倫比亞省溫哥華。

Tony Zhou

周思聰為導演和影像文字作者。他曾擔任影像剪接師十多年，跨足電視、紀錄片、企業形象影片和獨立電影等領域。他和泰勒・拉摩斯共同創作了「幀影幀畫」影像散文系列，其合作成果曾獲「標準收藏」特別報導，並可在該公司旗下串流網站 FilmStruck 上看到。他偶爾擔任講師，並曾在迪士尼動畫工作室和蘋果大學就電影拍攝發表演說。他目前擔任電視動態分鏡腳本剪接師，現居加拿大英屬哥倫比亞省溫哥華。

Max Dalton

麥克斯・達頓為平面設計師，現居阿根廷布宜諾斯艾利斯，先前曾經旅居巴塞隆納、紐約和巴黎。他曾出過書，也替書籍繪製插畫，包括《威斯・安德森全集》（Abrams, 2013）在內。麥克斯自 1977 年起即開始畫畫，2008 年起開始繪製音樂、電影和流行文化相關海報，迅速成為業界知名設計師之一。

下頁：以《AKIRA》聞名的日本漫畫家暨動畫導演大友克洋所特別繪製的日本版電影海報。

圖片來源

Isle of Dogs unit photography by Ray Lewis and Valerie Sadoun; 90, 102, 220: Andy Gent. © 2018 Twentieth Century Fox Film Corporation. All Rights Reserved; 20, 48, 54 60, 235: Photos by Charlie Gray. © 2018 Twentieth Century Fox Film Corporation. All Rights Reserved; 72: *Cock*, Attributed to Katsushika Hokusai. The Metropolitan Museum of Art, New York. H. O. Havemeyer Collection, Bequest of Mrs. H. O. Havemeyer, 1929; 72: *Chidori Birds*, School of Katsushika Hokusai. The Metropolitan Museum of Art, New York. Gift of Annette Young, in memory of her brother, Innis Young, 1956; 80: Photo by Ryan Stevenson; 82: *Rotatory Gallop: The Dog*, Eadweard Muybridge, 1887; 134: *The Whirlpools of Awa*, Hiroshige, 1857. The Metropolitan Museum of Art, New York. Henry L. Phillips Collection, Bequest of Henry L. Phillips, 1939; 136: *Full Moon at Kanazawa, Province of Musashi*. Utagawa Hiroshige, 1857. The Metropolitan Museum of Art, New York. Henry L. Phillips Collection, Bequest of Henry L. Phillips, 1939; 153: "A La Recherche de Mickey" and "The Screw Coaster," photos by Jordy Meow; 158: *Scenes in and Around the Capital*, Edo Period, 17th Century. The Metropolitan Museum of Art, New York. Mary Griggs Burke Collection, Gift of the Mary and Jackson Burke Foundation, 2015; 159: *Ichikawa Sadanji II*, Toyohara Kunichika, from Album of Thirty-Two Triptychs of Polychrome Woodblock Prints by Various Artists. The Metropolitan Museum of Art, New York. Gift of Eliot C. Nolen, 1999; 161: Woodblock print from crepe book *Momotaro, or, Little Peachling*. Illustrations by Kobayaski Eitaku, text by David Thompson, published by Hasegawa Takejiro (Tokyo: Kobunsha, 1886); 163: View of the Kabuki Theaters at Sakai-cho on Opening Day of the New Season, Utagawa Hiroshige, ca. 1838. The Metropolitan Museum of Art, New York. Purchase, Joseph Pulitzer Bequest, 1918; 164: *Under the Wave off Kanagawa*, Hokusai, c. 1830–1832. The Metropolitan Museum of Art, New York; 165: Seven-ri Beach, Province of Soshu, by Hiroshige, date unknown. The Metropolitan Museum of Art, New York; 165: *Oi Station*, by Hiroshige, c. 1835. The Metropolitan Museum of Art, New York; 165: *Narumi, Meisan Arimatsu Shibori Mise*, by Hiroshige, 1855. The Metropolitan Museum of Art, New York; 226: Photo by Bryce Craig; 229: Photo by Yuki Kokubo; 233: Photo by Daniel Torres; 256: © 2018 Twentieth Century Fox.

catch 241

威斯・安德森作品集：《犬之島》動畫電影製作特輯
The Wes Anderson Collection: Isle of Dogs

作者：蘿倫・威佛＆萊恩・史蒂文生　LAUREN WILFORD and RYAN STEVENSON
譯者：俞智敏（引言、序言、ACT 1、P.235-255）、李建興（ACT 2）、林潔盈（前言、ACT 3 的 P.164-233）
特約編輯：丁名慶　責任編輯：林怡君、賴佳筠　排版設計：許慈力、林育鋒

出版者：大塊文化出版股份有限公司　台北市 10550 南京東路四段 25 號 11 樓
www.locuspublishing.com　讀者服務專線：0800-006689
TEL：(02)87123898　FAX：(02)87123897　郵撥帳號：18955675
戶名：大塊文化出版股份有限公司　總經銷：大和書報圖書股份有限公司
地址：新北市新莊區五工五路 2 號　TEL：(02) 89902588　FAX：(02) 22901658

法律顧問：董安丹律師、顧慕堯律師　版權所有　翻印必究　Printed in Taiwan
ISBN：978-986-213-979-0　初版一刷：2019 年 6 月　定價：新台幣 980 元

威斯.安德森作品集：<<犬之島>>動畫電影製作特輯 / 蘿倫.威佛
(Lauren Wilford), 萊恩.史蒂文生(Ryan Stevenson)作；俞智敏,
李建興, 林潔盈譯. -- 初版. -- 臺北市：大塊文化, 2019.06
　　面；　公分. -- (catch；241)
譯自：The Wes Anderson collection : Isle of dogs
ISBN 978-986-213-979-0(精裝)

1.動畫 2.動畫製作

987.85　　　　　　　　　　108006922